U0068637

崑曲叢書 第三輯

叢肇桓談戲

叢蘭劇譚

叢肇桓——著

洪惟助——編

【總序】崑曲叢書第三輯總序

一九九四年我規劃主編《崑曲叢書》，二〇〇二年出版第一輯六種：陸萼庭《崑劇演出史稿》、曾永義《從腔調說到崑劇》、周秦《蘇州崑曲》、周世瑞、周仭《周傳瑛身段譜》、洪惟助《崑曲研究資料索引》和《崑曲演藝家、曲家及學者訪問錄》。二〇一〇年出版第二輯六種：沈不沉《永嘉崑劇史話》、徐扶明《崑劇史論新探》、洛地《崑─劇、曲、唱、班》、顧篤璜、管聿《崑劇舞台美術初探》、洪惟助《崑曲宮調與曲牌》、論文集《名家論崑曲》。

本叢書希望多呈現：（一）珍貴的原始資料及學術研究的基礎工作；（二）一般學者少論及的音樂、表演、舞台美術及各地方崑曲；（三）長期浸淫於崑曲，深思熟慮之作。

第三輯六種：

一、朱建明《穆藕初與崑曲》。穆藕初對民國初年的中國實業和教育、文化都產生了巨大的影響。民國十年在蘇州創辦的「崑劇傳習所」，穆藕初是最重要的支持者，他對崑劇的貢獻，是崑劇史不可磨滅的一頁。但過去並沒有專書論穆藕初與崑曲，朱

此，我建議收入《崑曲叢書》第三輯，家修先生和其姪孫偉杰並為此書做校注和提供圖片；此書能有比較完美的呈現，是因為有家修先生和偉杰先生的辛勞。

建明先生乃發奮撰此書，稿成，未及出版而逝世。藕初先生幼子家修先生和我言及

二、吳新雷《崑曲研究新集》。吳新雷先生一九五五年畢業於南京大學中文系，即以戲曲、尤其崑曲為主要研究對象，將及六十年的學術歷程，著作等身，為戲曲學術界、崑曲藝術界所景仰。本書為其近年討論崑曲的新作，有文學藝術的鑑賞、歷史的回顧、資料的考證與分析……範圍廣、立論精，是戲曲學者值得參考之作。

三、趙山林、趙婷婷《明代詠崑曲詩歌選注》。明中葉以後，崑曲盛行，隨之吟詠崑曲的詩歌亦漸多。詩歌本身就有其藝術價值，值得吟詠，欣賞；讀詠崑詩歌，更可從中了解崑曲的演出活動，看到名家對崑曲作品和表演的批評，或領略戲曲家借詩歌闡述戲曲理論。此書當是第一部明代詠崑詩歌集，附有注釋、作者簡介和簡析，幫助讀者閱讀欣賞，對崑曲學者和愛好者的研究、欣賞有所助益。趙山林先生是華東師範大學教授，其著作《中國戲劇學通論》等書早已蜚聲劇壇，此書與其愛女趙婷婷共同選注，婷婷在華東師大獲中文學士後赴美國史丹佛大學東亞語言文化系修讀博士學位。父女相聚論學，當是一段美麗的永恆記憶。

四、唐吉慧《俞振飛書信集》。俞振飛承其尊翁俞粟廬的教導，對於崑曲的清唱、詩詞、書畫都有深厚的造詣，後來向沈月泉學崑劇，程繼先學京劇。其天賦，不論扮

相、嗓音都是上上之材，加上良好環境的陶冶，自己的刻苦力學，終成一代京崑大師。俞振飛文筆好、書法好、表演藝術好，其書信自然珍貴。唐吉慧先生原是學書畫的，二〇〇八年開始接觸崑曲，就一頭栽進，衣帶漸寬亦不悔，對俞老最是崇敬，收集俞老書信百餘封，擬出版俞振飛書信集。許多曲家前輩受其精神感動，將自己收藏的俞老書信都提供給他，包括我為中央大學戲曲研究室收藏的俞老給宋鐵錚的十三封信，宋鐵錚先生做了詳細的注解，都提供給他。此書信集是研究俞振飛，研究當代崑曲史、崑曲藝術的珍貴資料。

五、叢肇桓《叢蘭劇譚》。叢肇桓先生是著名的崑曲演員、導演、編劇，是全材的崑劇從業者，本書分「劇目篇」，論評劇目；「劇人篇」，論與戲曲有關的人物；「劇論篇」，論述戲曲理論問題；「劇事篇」，談論與戲曲有關的活動。本書所論雖非全為崑曲，但以崑曲為主。叢先生從事戲曲實踐將及六十年，有豐富的實踐經驗，又有深厚的文化素養，所論必然深刻而親切，非在故紙堆討生活的學者可比。

六、洪惟助《台灣崑曲史》。一九六〇年代我在政治大學中文研究所從盧聲伯先生治詞曲，當時聲伯師在校內成立崑曲社，我覺得崑曲社老師一人對許多人，教學效果不好，請聲伯師介紹，直接到指導老師徐炎之先生家裡一對一學習唱曲與吹笛。一九七二年我赴中央大學中文系教授詞曲等課程，次年成立崑曲社，請徐老師遠赴中壢教學，我陪學生們學習。一九九〇年代曾永義教授和我共同主持崑曲傳習計畫，執

行中國六大崑劇團錄影計畫。二〇〇〇年我領導崑曲傳習計畫藝生班學員創建台灣崑劇團。五十年來的崑曲活動我一直很關心，一九九〇年代還執行了「台灣崑曲史調查研究計畫」，經過二十餘年的訪問調查、文獻考索，以及親身經歷，撰成本書，從清代以迄當今，是第一本台灣崑曲通史。

本叢書擬出五輯三十本，當鞭策自己，戮力完成四、五兩輯的撰述和編輯。

二〇一三年九月洪惟助於中央大學

目次

劇人篇

劇論篇

劇事篇

目次

劇目篇

《牡丹亭》的「讚美詩」
──評上崑精華版《牡丹亭》

人言湯顯祖是東方莎士比亞，我看後再一次確認：湯翁比莎翁更偉大！因他不但是一位空前絕後、千古不朽的東方詩人、戲劇家，而且是思想家、哲學家、政治家；傳統文化的革新派、戲曲藝術的開拓者。由於他詩詞文學的造詣深厚，又受「李贄」、達觀哲學思想影響，故能成就他的代表作「臨川四夢」，形成獨特的風範，《牡丹亭》是精中之華，四百年來對華夏民族的思想、道德、情操、意識形態領域潛移默化的浸潤、影響是難以估算的。他是繼承了前輩經史文論、詩

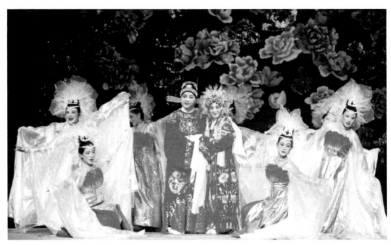

上海崑劇團精華版《牡丹亭》

賦詞曲的豐富成就，繼承了金元雜劇、宋元南戲的優秀傳統，創造了對後世的戲劇及文學藝術影響深遠的不朽作品，傳播於世界各國，並使人類文化寶庫增加了一顆光彩照人的寶珠。

四百年後，《牡丹亭》演出於北京長安大戲院，高票價連滿六場。上海市委、部、局的這一決策，報業集團的這一運作，其意義和後續效應也未可估量。

三本五十五齣縮編為三十四場，三天演完經典新版《牡丹亭》，無疑是一個偉大的文化工程。縮編是一種十分艱難的創造性勞動，貴在得當，尤其是對這樣一部不朽的偉大作品，該刪的、能刪的，差不多都刪了；該保留的、不得不留的，都留了。《寫真》可否再多留一曲？當年的《十五貫》都說好，有人說「改革」得好，有人說「保留」得好，仁傑幾乎一字未改的縮編本《牡丹亭》，能否說：「既保存得好，又刪減得當！」

演出樣式：古今中外融於一爐。相容並蓄，為我所用。戲劇觀念和舞臺演出語言呈現多元互補、豐富多彩的全新樣式。不同於話劇、京劇、地方戲或守舊、切末、一桌二椅風格。

「頭本」總印象是絢麗多姿的、非常美，美得像崑曲一樣：悅人、愉人、動人、撩人、引人、抓人，使人不能不接著往下看「中本」。演員年輕、漂亮，表演美、身段美、群舞美、服裝造型美、音樂伴奏美，佈景美、燈光更美。審美欣賞得到極大的的滿足。

許多老演員，年輕學生，紛紛到後臺看化妝、看演員，有人說：「十指纖纖真好看，愛煞那雙手了！」夢中之情必須有夢幻之美。小張軍瀟灑、風流，不失穩重大方、人物基調把握住了，內心活動的形聲外化，也基本到位了，難能可貴。沈昳麗青春豔麗、楚楚動人，在

計鎮華、劉異龍、張銘榮、王君慧等老師們捧、帶下很好地完成了上本《牡丹亭》杜麗娘的人物塑造。

中本是完整、精彩的，故事情節結構更集中，題旨、人物進一步深化：美緹是小師妹、大師兄。人物塑造得心應手，唱念做表爐火純青，節奏變化貫徹內外，沉穩靈動遍佈全身，神情豐富、飽滿、心路歷程清晰、準確；水袖、身段乾淨利索，值得北崑和戲校後輩演員觀摩學習，我便用美緹的柳夢梅考問王振義、邵崢等巾生生表演，加深印象。

劉異龍說川白，表演亦有周企何《迎賢店》之風範，這石道姑十分難演，人物分寸把握得好，不溫、不火、不素、不髒。

李雪梅我第一次見，是看徐州京劇團的演出，給我留下深深的好印象（有十年前初見李勝素臺上的感覺）。在青年中要評為最高分。開始孤魂冤鬼之冷漠，能抓人。《冥判》是非常好看的戲，導、表演、音、美一顆菜，中間見柳時主動大膽的愛戀心跡表白，很投入。

《幽媾》熱切、溫存，可說柔情似水，難得的是眼睛，「心靈的窗戶」打開了，才讓觀眾更理解人物的內心世界。頭的俯仰、偏斜，頸的扭轉角度、幅度、速度，配合得相當好。要能變為自覺、自然、下意識流露更好，像韓世昌老師的眼神功！

下本更是上崑老演員全樑上壩、精英大聯展。上、中、下，最強陣容，使觀眾興奮難禁，掌聲不斷。

鎮華：博採眾長，創造了計派風格的演唱藝術；靜嫻：明亮動人的歌喉，雍榮華貴的臺風很抓人；銘榮：塑造的這一個陳最良一反傳統老外應工，使人難忘；正仁：不愧俞老掌門弟子，把柳宗元後代玄孫，這段風流佳話，圓滿的打上一個句號，否則誰能壓這個臺？

上本是真人與夢中人之情，夢沒尋到就被現實壓抑、扼殺；人死了，情未了；中本是人世間被壓死的情，卻在鬼魂世界得以復活，陰曹地府誰見過？人鬼之情誰遇過？但人與魂的「幽媾」卻是人性至情的張揚。是美好的幻想世界。

下本是還魂之人與現實活人之情。現實中，禮法難於逾越，只得請出至高無上的皇權，來解決大團圓的結局問題。

導演郭小男從《金龍與浮蝣》、《孔乙己》已見其導演之大手筆，全劇充滿了青春活力。

當封建禮教禁錮、麻醉與腐蝕民族的精神、文化，打造就出一代代、一批批杜寶和陳最良的時代，李贄等人起而吶喊、抗爭，死於獄中。而湯翁卻接受了他的思想「美劍」，棄官還鄉，嘔心瀝血完成了不朽的《牡丹亭》。這是「戲」嗎？這是情與理的大決戰中，進步人類的秘密武器、遠端導彈，它能使萬千群眾傷心落淚；它能使俞二娘、馮小青、商小玲等獻出生命；它能使無數精英如曹雪芹感悟起來，留下不朽的《紅樓夢》。不然也許我們還生活在中世紀，我們就是要讓更多的人知「湯（顯祖）」認「牡（丹亭）」。引導青少年不要沉浸於胡編亂造的格格偶像、戲說帝王、錢權崇拜、自我擴張、瘋狂發洩！就是要提倡全民學

學古典名著、唱唱戲曲國粹。戲曲八百年博大精深，《牡丹亭》四百年傳承至今，能不讓它發揚光大於二十一世紀嗎？

二十分鐘未說完我的「讚美詩」，還要補充點美中不足：

① 「斷井頹垣！」「奈何天！」「誰家院？」「錦屏人！」「韶光賤！」原著的意境主要體現在唱念、眼神、表情、身段之中，能調動觀眾參與想像，完成演劇活動中主、客體交流互動的全過程。現在改由一個方型大轉臺，四角欄杆具象有時會削弱觀眾的想像，阻隔表演主客間之靈犀默契。

② 杜麗娘從花園中又回到禁錮她天性、春情的閨房中，才能有「沒亂裡春情難遣」，也才會「潑殘生除問天」。這一段柔腸百轉的【山坡羊】是要引她入夢的！那時代，睡午覺都犯戒，哪能在廢園中躺在地上就睡？建議按原著：回到屋再睡。如果是在那個竹簾搭成的基本「內景」雙椅上做夢，屋子騰空飛走，花園顯現面前，柳夢梅從煙霧中飄出，豈不更有詩意？現睡在花道上，有一種現代之美，但不像九百年前的杜麗娘。

在浪漫主義的形式、手法、表象下面，蘊含著現實主義社會人生之重大問題，才是真戲曲。什麼東西把美麗妙齡少女害死了？又是什麼力量把死人啟動了？人間至情要團圓，還得遇上好皇帝。「夢中情」、「人鬼情」、「現世情」的精心鋪排，看本子未必懂，看演出懂了，不知對不對呢？王季思十大悲劇、十大喜劇皆無《牡丹亭》！不值得思考嗎？

祝賀上崑兄弟的巨大藝術成就！還有些具體問題，如「鬧殤」與「悼殤」等，會下直接交流吧！

（一九九九年十二月八日文化部八一三會議室座談會發言）

補記：

次日，中國戲劇家協會又召開了座談會，在昨日發言的基礎上又補充了如下內容，以談問題為主。

情節、主線、劇本主旨，不能削弱。報錄人、李全、石道姑、陳最良等人物性格，更強調、突出，留下難忘印象，還有空間可深挖一番。

縮編、保留了主要精華。一切古今中外，舞美、燈光、主臺、方轉檯、前展臺、後高平臺、左右側臺，場景表演區域的拓寬，縮短了上下場換景時間，方臺裝飾邊與兩側副臺協調。驚夢時，豔麗碩大牡丹的突現，有震撼力。燈光、色調、氛圍、節奏、變化緩急相當好，電腦燈用的是地方，控度恰當。也有虛實矛盾處、近山遠景⋯斷井頹垣、青山、金魚池、杜鵑花、茶薩架、芍藥欄、牡丹亭，皆賴表演身段、眼神視象，如果後景能緩緩地左右移動會更好。椅榻虛，欄杆實。激發觀眾參與四度創作最後完成戲曲演出。字幕⋯還有錯。

（怯（恰）生生、留（流）在人間）

《訓女》杜寶、杜母的「對兒叭」，色彩、款式、漂亮當行，杜母的唱腔，字太短促，略顯「趕了」。

《閨塾》陳最良：腐儒是後人的批判，要揭露的是其醜陋、腐朽的靈魂。陳最良扮相改老外為丑，帶吊搭，丑表演全無師道尊嚴，不真實、不成功。春香太靠紅娘，紫紅色太重，有些「跳」。

《勸農》別開生面，村姑大紅大綠，怯捌飭。農夫裝有點像日本武士道。

《遊園》很美，唱的尺寸快了些，閨怨、春愁不夠；頭飾太滿太亮、不如點翠雅靜；該多保留些經典身段，幾百年無數前輩心血結晶，實踐經驗，不是不可改，經典需慎重篩選。

《驚夢》【沒亂裡】究竟應在哪裡唱？園中驚夢好，還是閨中驚夢好？可再斟酌。

《尋夢》音樂極好聽，配器有意境、演奏精美。

《道觀》四川話，跳出，提神。

《寫真》死前太短，情未抒開。

《訣謁》黑絨布上掛一幅中國畫，與《驚夢》完全是兩種舞美語言，風格不夠統一。提出供參考，不成熟的看法。

《牡賊》漢人學番，治漢？

《鬧殤》很抒情，未「鬧」起來，能否少唱，不要大調度，雙背椅上可做文章。

《離魂》轉橔，意境好，可否半臥楊上唱，加伴唱？

一本場子碎，暗轉太多，顯得鬆散，頭緒多。石道姑、勸農、李全夫婦。不像《狸貓換太子》，單看一本還行，二本即好多了，緊湊連貫。

插科打諢最膾炙人口的是四個報錄的《索元》，「柳夢梅也天」，活潑、有趣、有味，巧手妙筆也是提神的段落。

《移鎮》以轉檣為舟的水舞。

《勸農》農夫、採茶女舞蹈語彙，服飾扮相略「新」、略「洋」，現代歌舞感重了些。

杜寶在後主臺觀看，也想過來，群舞調到後區遠平臺上，稍虛一點可能會好些。

末場，既然皇帝不上場，只有話外音，何必全向臺後朝拜空座？如把皇位設計在觀眾席十排中或二樓中間包廂處，演員（朝臣們）都不必向後朝拜、向前說話，改為表演、唱念，皆可自然的朝著觀眾，不需向後拜、呼叫，然後轉一百八十度，向觀眾唱念了。那麼多人那麼多次做這樣轉向（傳統處理），實際會阻隔觀眾的接受。

照鏡的渲染，舞蹈化必要，但用翻滾跌撲不太適合，牛頭、馬面、無常、夜叉跟隨胡判官小鬼穿插其門非常好，恰當。金殿羽林軍或校尉內侍，情節、環境、身分皆未提供翻滾技巧的需要與可能，對宰相、千金、狀元、夫人都不宜。

以「湯顯祖之情」為《牡丹亭》之「情」
──評江蘇省崑精華版《牡丹亭》

張庚老先生曾對我講：「整理和改編經典的傳統劇碼，實際上是比新創一個劇碼還要艱難。要下很大的力氣。因為它既要尊重原著的精神，又需要很大的創造性，是一個非常艱苦的勞動。」張庚老先生特別提到的你們江蘇省崑劇院有兩個戲一定要搞得特別的好，一個是《桃花扇》，一個就是《牡丹亭》。十多年前看過一個張繼青的電影《牡丹亭》，現在《說明書》上講：經過三代人的打磨、以

江蘇省崑劇院精華版《牡丹亭》

最佳的陣容推出《牡丹亭》。這是江蘇崑劇院藝術風格很濃的精華版《牡丹亭》。前兩天看完以後自己覺得非常的高興、非常的興奮。我覺得這是一個非常完整又充滿了現代精神的傳統藝術。作為一個觀眾坐在劇場裡的兩個晚上，是一次藝術的享受。通過這戲的演出，我可以感受到：從出品人到編劇、導演、作曲、舞美、演員，都是拿出了自己的真情、純情、摯情來打造這部新的《牡丹亭》。所以這部戲總體上來說很優美、很抒情、很好聽、很好看。

因為沒有看到劇本，只能談一些觀感。

《牡丹亭》並不是一個真人真事，它在現實生活中是不可能發生的。但為什麼這麼打動人？實際上，上本杜麗娘從生到死，中心在一個「夢」。並不是杜麗娘和柳夢梅真正的男女之間的愛情，而是杜麗娘和她的夢中人、和幻想中對象的愛情。而下本講的是柳夢梅和畫中人的愛情，這也不是真實的。當然這是在現實生活中不可能、也不可信的。但，為什麼這樣一個戲能流傳四百多年，甚至可以說是家喻戶曉，甚至有些人為它而癡迷，有數位女士為它而死呢？我有時也這樣問我自己：這個戲為什麼這麼打動我？實際就是因為「事假而情真」。所以說，只有不動感情的人才不會為它打動。杜麗娘的死，是因為她一生愛好是天然的性格和存天理滅人欲的封建禮教的尖銳矛盾，或者說是重情之人被無情之理所扼殺。湯顯祖並沒有把這些東西直接講出來，而是講得非常非常的詩化。如果說前半本我覺得哪一點還可以加工，還可以搞得更好的話，是不是可以把重點再突出一點，讓觀眾感到那個地方是一個高潮，是一種最大的滿足。我覺得在這方面，世琮導演還可以再把它突出一下。我個人覺

得《驚夢》是一個情節的高潮。但前半部分《尋夢》，雖然說只有一個人，但我覺得它是情緒的一個高潮，是杜麗娘這個人物性格發展的高潮。杜麗娘外表很端莊，但內心非常的熱，像一個暖水瓶──肚裡熱，所以說這個性格從她生到她死，即使是見到了夢中人，她也很被動、很覷靦，但我想最能表現她內在性格的機會是在「尋夢」。因為連春香都不在旁邊，這個時候她在尋找她夢中理想愛人的時候，她內心的純真東西可以爆發出來，可以外化的更多一些。孔愛萍你有三個張老師，都是當代最棒的旦角老師。你應該兼有三個張老師身上最精華最好的東西。我覺得在「尋夢」這場戲，你是否可以多用一點張洵澎老師那種熱情奔放的表演方式。讓它和前後的另外幾場戲，對比再強烈一點，讓它突出一下。這樣的話，上本戲可能會更好看。

下本《冥判》那個演員很棒，但我感覺到他是不是有點信心不足？這還可以搞得更好一點。我也同意把小鬼前面的舞蹈再壓縮一點，皮兒稍嫌厚了一點，有一種要咬到餡但又沒咬到的感覺。整個下本我的感覺有點拖。最主要的問題是：把單折戲放在全本裡，這個關係怎麼處理才好？比如說「拾畫叫畫」在單折戲中必須這麼演，這麼演才過癮。但把它放在全本戲中「拾畫叫畫」就有點拖了。比如說：他撿畫的過程是否可以簡短一些，把畫拿回去以後有四大段唱，從全本劇來講需要壓縮，如果不壓縮觀眾就會感覺到長了一點、拖了一些。還有一點我不滿足的是：從邏輯上來講，柳夢梅發現了畫中人正是他夢中人，他應該去找人，而不是天天在那叫那個畫，好像知道畫者已死。現在的柳夢梅滿足於陪伴誰畫的？在哪裡？而不是天天在那叫那個畫，好像知道畫者已死。現在的柳夢梅滿足於陪伴

著這個畫。我覺得在改編的時候，這裡可以補一補，使得柳夢梅的摯情發揮的更好。我覺得「幽媾」和「冥誓」兩場可以合併成一場，如果「幽媾」和「冥誓」能在一個晚上（場景）解決，是否更好？

《牡丹亭》是中國人的「情典」、「情經」。因此，在「情」上作文章完全正確，但我覺得還不夠。這個戲裡其他的人物，比如說石道姑的哭和笑；春香的哀和樂；包括郭駝、陳最良他們的喜怒哀樂都要和杜、柳之情聯繫起來。包括胡判官見到杜麗娘之後，有一個非常驚訝的表情，這非常好，但後面我有些不滿足，就是他在判案子的時候，都是靠那本宿命的姻緣簿，現在重編新演應該改得胡判官更有人情味，我們在這樣一部戲裡面所有的人物都是有情的。胡判官判這個案子也要從情出發。他要被杜柳的真情所感動，想方設法來成就這段姻緣。所以說我們如果還想繼續打造、繼續發展的話，可以圍繞著湯顯祖之情。所有的東西，舞美服裝和化妝，一字一句、一腔一調、一個動作都以湯顯祖之情來做為衡量的標準，讓整個的戲充滿了湯顯祖之情。

青春版《牡丹亭》的繼承與創新

——蘇州青春版《牡丹亭》研討會上的發言

戲有《三看御妹》，我對青春版《牡丹亭》已是三看三談，但依然不是無話可說。五十年來全國演出實踐中，數以百計的《牡丹亭》作品比較，從「繼承傳統與發展創新」這一個角度談是要充分肯定的。半個世紀來，《牡丹亭》至少有十五六種不同版本的演出。比如：（一）一九五〇年春節，毛澤東主席在懷仁堂點看韓世昌、白雲生《牡丹亭》〈遊園〉〈驚夢〉，指明「要帶『堆花』，按原本演，

蘇州崑劇院青春版《牡丹亭》

不要改動」，當時十三個小花神皆是十幾歲的舞蹈演員，每人兩個雲燈、燈中點蠟燭，大花神由末角扮演、身著繡綠蟒、頭戴黑紗帽、金翅駙馬套，滿宮滿調唱一曲【鮑老催】，舞臺燈光漸暗，燭光搖曳，燈歌燈舞十分好看，至今五六十年，未見這樣演法。韓世昌、白雲生身段動作比較簡單明確而情感豐富深刻；（二）一九五六年華粹深整理串折本《牡丹亭》是由北京崑曲研習社演出的；（三）一九五九年北方崑曲劇院有李淑君串折串折本《牡丹亭》：〈鬧學〉、〈遊園〉、〈驚夢〉、〈拾畫叫畫〉；（四）文革後，江蘇省崑張繼青三個半小時實景電影版；（五）上海崑劇團華文漪與岳美緹一本版；（六）張洵澎、蔡正仁有戲曲電視版；（七）梁谷音、蔡正仁有「鏡花緣」版；（八）北崑蔡瑤銑、許鳳山有「時牡丹」版；（九）浙崑汪世瑜、王奉梅二本版；（十）江蘇石小梅、胡錦芳上下本版；（十一）美國林肯藝術中心有二十二小時「全本版」；（十二）上崑有老中青三本版；（十三）江蘇省崑精華版；（十四）湖南湘崑版；（十五）蘇州青春版等等。可能最為知名，投資最巨，宣傳最好，影響最大的，從大學到社會各界的好評如潮的是蘇州青春版，六十六場成功演出已是不爭的事實。劇場觀眾近十萬人，電視、光碟、互聯網上觀眾更難記其數。應好好總結，原因都有哪些？

我的看法：它是在繼承傳統崑劇的本體藝術基礎上，做了全方位的改革與創新。從指導思想、演出樣式、總體面貌等方面，都體現了這樣的理念。如：

（1）舞臺美術是用現代科技武裝起來的：用現代美術技法畫幕，取代了傳統的刺繡守舊，用尖端的照明燈光設備，營造舞臺色調氛圍，突出和美化了人的形象和演員的表演，同時較好的隱蔽了與劇情無關的揀場人；用精確的現代音響設備，突出和美化了崑曲演唱聲樂藝術的劇場效果。

（2）音樂伴奏是傳統曲牌挑選主題旋律，用現代的民族管弦樂隊編制、現代的配器和交響樂演奏方式取代了傳統的笛、笙、提胡、三弦……為主的齊奏方式，特別是改變了主笛從頭跟到底的傳統，適應現代觀眾（特別是青年觀眾）的喜歡新鮮、變化、豐富多彩的欣賞習慣。對人物的塑造，劇情的抒發，情節的描述，舞臺氣氛、節奏的突出表現，起著超越傳統格局的較好效果，給觀眾以欣賞愉悅。

（3）文本的刪選和組接，是需要深厚基礎和功力的。白先生和華瑋博士等四位是研究中國古典文學、古典戲劇理論和湯顯祖著作的專家。這文本是經過反反覆覆研究討論後的一次藝術科學實驗，這決不像有些浮躁而走江湖的人那樣，還沒有認真閱讀並吃透原著，就大膽地胡編亂改古典名著，總想把文化變成娛樂或商品。我在北京、臺灣兩次聽華瑋博士的劇本整理經驗報告，即使不加形容詞也是一篇很有水準的學術論文。

（4）表、導演藝術是成功演出的核心因素。美輪美奐的、載歌載舞的、虛實結合的、行當分明而又程序嚴謹的崑劇表演藝術，通過演員的四功五法外部技藝表現和內

心體驗技巧，使十萬劇場觀眾和百萬間接的觀眾得到了心理的、情感的、視聽的極大滿足。它巧妙的把繼承和革新的矛盾協調統一，使全劇看起來既是很傳統的，同時又是很新穎的。關鍵在於傳統的精神無時無刻不在，同時改革創新的唱念、身段、動作、表演、場面、調度、武功、技巧都是新鮮的。現代的、新鮮的東西，為什麼看著很傳統？感覺很傳統？因為它是張繼青把關指導的，汪世瑜總體導演的，翁國生精心編排的。他們幾乎都是把一生全身心奉獻給崑劇事業的藝術家，而不是中國研究莎士比亞、布萊希特、奧涅爾的專家的、導的。崑劇的傳統藝術就在這些活人身上，那些摸不著、看不見的真正的非物質的文化遺產，就附著於這些比大熊貓、東北虎還少得多的崑劇人的血肉之軀裡。繼承，決不是培養新一代小老藝人，革新，更不是用異質外國藝術來改造和取代中國傳統藝術，而是要長期潛心鑽研傳統藝術的人進行真正的繼承與發展；緊密的、有機的結合、全方位的創新。如何理解崑曲為人類非物質遺產？非物質遺產在物質載體後面、裡面，崑劇的演出與傳承都要以保護「非物質的遺產」為核心，崑劇藝術的繼承與發展要以其非物質遺產為靈魂。傳字輩——繼青、世瑜——俞玖林、沈豐英一代傳一代，崑劇五百年不亡，關鍵就在不斷培養這一代代傳承人。而青年演員之靚麗，是凝聚他們的老師們的，包括學者、專家的汗水、心血的。

一本「夢中情」。現實的麗娘與她夢中的柳夢梅邂逅，比真人更理想化，更有中國式的浪漫。

二本「人鬼情」。現實的柳夢梅與鬼魂之杜麗娘的愛情。荒誕的故事情節，《聊齋》般虛幻神奇。

三本「世間情」。回生還魂之後的情，最艱難、最坎坷，也最理想化或最不現實的。

《牡丹亭》、《長生殿》、《桃花扇》代表崑曲的鼎盛輝煌。反映強、影響大、要求高、宣傳好。投資能少些更好。

留個建議，主演拜師後，兩年的進步走向成熟。此戲角色轉換很大，從大家閨秀到鬼魂到已婚婦女。總之，情種、情使、情聖，湯顯祖的內心祕密，附著於演員或角色身上。小生從夢中到現實再到成熟男人。這一點是《牡丹亭》深化、細化、精品傳世的鑰匙。藝術無止境，全體創作班子的成功，可喜可賀！但一定要有不斷地、更高的追求。比如同是閨門旦，必須把杜麗娘與崔鶯鶯、李香君區別開來；同是巾生，必須把柳夢梅與張君瑞、侯朝宗區別開來；同是短打武生，必須把武松、林沖、石秀區別開來；要突破行當，演準人物。

（二〇〇四年四月二十一日　中國藝術研究院）

古劇的「起死回生」

——《小孫屠》觀後感

這版《小孫屠》，可說是根據古杭書會版南戲，新編新撰的崑劇《小孫屠》。對這齣《永樂大典》僅存的三齣戲文中問題較多、長期無人演、已成「植物人」式的古劇來講，不啻一場「起死回生」的演出，它的現實意義，正如龔先生提到的「當代還有許許多多朱邦傑」，所以今天演出《小孫屠》是有現實教育意義的。

張庚先生曾再三強調改編傳統劇碼的重要性，他認為改編好傳統劇碼是比新編一齣新戲更不容易的一種創造性勞動！因此我認為這是張烈先生繼《張協狀元》之後的又一個成功有益的力作。

江蘇省崑劇院《小孫屠》

南戲崑演和金元雜劇崑演一樣都是屬於崑劇的「史前戲」，江蘇版《小孫屠》的成功之處，在於①重新開掘了主題。②改動了故事情節。③鮮明突現了人物性格。④調整、重組了人物關係。⑤推展了曲牌音樂。⑥包裝了舞臺美術。⑦發揮了演員的唱做念打表演技巧。總之是完成了一次難度很大的藝術實踐。劇場觀眾多次為這一舞臺呈現而喝采，我也由衷的興奮、激動，因此，必須首先祝賀江蘇演藝集團、江蘇省崑劇院，祝《小》劇的策劃、出品、製作、編劇、導演、作曲、舞美及全體演職人員，演出成功！感謝你們的嚴蕭認真的藝術勞動，更要為上崑的劉異龍的加盟協作、友誼支援，張軍的救場合作，為全國崑劇一盤棋的精神不斷發揚而歡欣鼓舞。

用當代的戲劇觀念，崑劇的演出樣式，敷演古老的南戲、北宋的故事，聯手滬寧最優秀的藝術骨幹力量，使得整臺演出豐富多采、有聲有色、好聽好看。導演對舞臺節奏的把握（張馳、急緩）以及每場結束的處理乾淨利索；舞臺氛圍的營造功力（特別在激化矛盾、著意掘情時手法嫻熟）、場面調度上，樸素而靈活；塑造人物性格鮮明，人物關係清晰合理。

《小》劇的藝術特色異常鮮明：一號人物是丑角，而正生、正旦卻飾演反面壞人，這就不同一般。原本必貴是末、必達是生、朱邦傑為淨，現由丑角扮小孫屠，鮮明的刻劃一個正直善良、對母至孝、對兄至恭、疾惡如仇之策劃、統籌、編、導、整體把握、方向穩、路子正。

性格。劇情的發展，幾乎是由他獨自苦戰生、旦的聯盟……，這一主角的行當安排，就是要

人們不可表面的、形式的看問題，要透過現象看到事物和人的本質，要深入思考社會人生一些深層問題。

舞美燈光，沒有喧賓奪主，且能勾勒出新的意境，在當前應屬超凡脫俗了。

現就初看一遍演出，提幾點具體的直感問題，供參考：

娶親：瓊梅在臺後區大凳上時間較長。臺前區孫屠等大段唱念中，可擇兩處「節骨眼」，以蓋頭下的形體小動作做出反映。最後自掀蓋頭、臺前表態非常好；什麼地方可「流露」一點妓女的職業習慣形相、動態，會使人物更豐富而個性化；小孫屠何時開始轉變了對瓊梅的態度，要提前有一個過渡，現在好像最後才突然轉變，有一點像是故意逼瓊梅發誓之感。二場有孫母說必達仍有「花街柳巷」、「茶樓酒館」的「老毛病」。①新婚之後，老毛病不改就太壞了；②孫母嫌她「不乾淨」，一家人對新媳婦的態度，似乎是要推她走向另尋溫暖之路；③孫母剛下場就說「家中無人」，似有引狼入室之嫌；④拒絕朱邦傑時，朱講為他脫藉所做所為，真假不清楚；⑤杜康醉唱大套南北曲，略拖略長；「他那裡，我這裡」一段，纏綿歌舞，此時此地有些牽強，因母尚未走，全家人隨時皆可回來；⑥小孫屠回家留刀非常精彩，但有故意提供殺人兇器之嫌。

母子離家遠去，朱邦傑回來了，與梅香主僕鬥心眼，應是小孫屠留她監視瓊梅才好。朱走時說：「不走？難道你不怕死麼?!」根據不足，殺梅香時，往返刺殺幾番而梅香只跑、朱

躲而不喊叫，為何？死前一整段戲可再簡捷些。逐朱勸李已到好處。拖了不好。「移花接木」、「李代桃僵」用典不太確切。

何為「盆吊？」特意解釋了一下，但卻與舞臺表現不一樣。可以不解釋，讓觀眾看好啦；小孫屠唱做悽楚壯美，替兒赴死，此時應讓人感動而不是娛悅；演唱身段太美，插科打諢都有，但不宜在此，因會把剛剛投入戲中的觀眾又拉出戲外；吊起一大段，可否破破「數板」程式？創造一種有韻有律、朗誦風格的新念白。

包公不出場而審清冤案，想法都是極好的。用張千、宋萬替代東嶽泰山府君和包拯，舞臺處理也好。但張、宋是自發、自覺的救人，還是奉命救人？包公何時參與此案？皆要演表明確。朱邦傑連娶個心愛的妓女都不敢，怎敢在開封府衙公開殺人，製造定死冤案?!時間、地點、若改在牢中夜裡偷偷通買通獄卒行刑，才合情合理。包公是千古大清官，是否也有錯判時呢？如寫一個糊塗包公，我想也是可取的。

拘泥曲牌。音樂流暢，但我認為加工的餘地很大，這部古劇近似新編戲，為了今天的多數觀眾，可以不按傳統折戲原則（忠實繼承基本不改動）突破按「依字行腔」的律條，而依人物的思想、感情、性格、特點行腔，我個人認為是繼承與發展崑劇藝術的重要理論與實踐課題。必太嫖妓情節去掉好。買瓊梅脫妓藉一場後，二段【虎珀貓兒墜】換【石梅花】【駐馬聽】一套北曲，加孫母戲唱【粉蝶兒】。原母去進香，朱來孫家瓊梅備酒菜招待，二人纏

綿歌舞一段減得好。現改為強迫他買單你喝酒。堂審改獄中判死，改用酷刑。明場暗場戲、母死前後，兄弟爭死、插科打諢數板，結尾矛盾的解決、人物最後向真向善則較為理想。

（二〇〇五年八月八日整理補錄）

《李慧娘》與孟超

《李慧娘》

崑劇《李慧娘》是現代人改編的古典戲曲劇本中一部影響巨大、意義深遠的作品。作者孟超是二十世紀中國文壇著名的學者和作家，二、三十年代「太陽社」的成員，新中國建立後，曾任人民文學出版社文藝編輯室主任。

李慧娘的故事，源於唐代《古今小說‧鄭虎臣木棉庵報冤》和《綠衣人傳》。

明代周朝俊（字夷玉）著有《紅梅記》傳奇劇本，後袁于令補寫《鬼辯》一齣，更名《紅梅閣》。二十世紀五十年代，文化部副部長鄭振鐸（字西諦）將傳本收入《古本戲曲叢刊》初集第十函。此故事曾被各地方劇種移植、改編，有多種版本演出：川劇《紅梅記》、《紅梅贈君家》；秦腔《遊西湖》、《西湖遺恨》；京劇《紅梅閣》；崑劇《李慧娘》等等。

劇情說南宋末年奸相賈似道專權，對不斷侵略南宋襄樊等大塊國土的蒙元帝國軍隊不敢抵抗，節節敗退，割地納貢，奴顏婢膝，稱兒稱臣。對憂患國家危亡的主戰將領及愛國太學生一味欺騙和鎮壓，終日在西湖勝景中沉溺歌舞迷醉淫樂，癖好鬥蟋蟀，有「蟋蟀相公」之譏。李慧娘是賈似道家美貌姬妾，一日在西湖遊船上見到裴禹（舜卿）等太學生領袖駕小舟攔截相府大船，當面質問和責罵賈似道的賣國媚敵行徑，不覺讚歎：「壯哉少年！美哉少年！」不料被賈似道聽見，回府竟將李慧娘殺死，命人割下頭顱，藏於匣中，埋在後花園中牡丹花下以儆效尤。又派人捉捕裴禹關在後園柴房中，準備深夜暗殺。慧娘之鬼魂得知此情，忙攔去柴房告知並護持裴禹躲避了家將的追殺，送裴逃出賈府。賈似道聞訊大怒，正要拷打合府姬妾丫環，審問是誰放走了裴禹。慧娘鬼魂飄然而至，救下眾女，終以純潔正義的化身，斥責、戲耍、鬥倒了權奸賈似道。

周朝俊原劇本的主要情節是圍繞著裴禹和盧昭容小姐曲折的愛情故事展開的，慧娘救裴只是全劇中的一段插曲。但在幾百年的傳承中，廣大群眾和藝人們卻對並非正旦的李慧娘興趣更濃。故孟超先生由冗長的原著《紅梅記》中，選出了這段情節，參照有關史料、傳說、

戲曲臺本及湯顯祖的評語等等，重新結構，填詞造句，終於一九六○年春完成了崑劇《李慧娘》的初稿。孟超在《試潑丹青塗鬼雄》文中表示他以南宋末年「時代背景為經，李、裴情事為緯，著重書寫李慧娘的正義豪情，她以拯人為懷，鬥奸復仇為志，雖幽冥異境，當更足以動人心魄……自知不諳音律，未窺引商刻羽門徑……然思文工武技皆經磨習而成，乃不揣冒昧，而甘願受公瑾白眼而無懼了。」一九六一年秋，由北方崑曲劇院首演於北京長安大戲院。該劇由北崑老藝術家白雲生導演，陸放作曲，魯田舞美設計。李慧娘由李淑君飾演，裴禹、賈似道分別由叢肇桓、周萬江扮演，演出獲得專家學者的高度讚賞及廣大觀眾的熱烈歡迎，一時報刊好評如潮。北京市文化局也準備將《李》劇推向國外演出，以展示新中國戲曲藝術在推陳出新方面的成就。

不料，此劇卻意外的引起了文化思想乃至政治領域的一場軒然大波。先是《北京日報》等首都報刊上登載了繁星（原北京市委宣傳部廖沫沙部長筆名）署名文章《有鬼無害論》，後上海《大眾日報》發起批判。歷時不久，各地報刊針對《李》劇和「鬼戲」的問題，僅公開發表的文章即數以百計。直到一九六四年夏，在「部分省市現代戲劇調演」的總結閉幕大會上，當時主管意識形態的中央政治局委員康生在點了一系列史學界、文學界、電影界……的反黨作品後，又點了他在不久前曾向周恩來總理百般誇獎、推薦的「最好的舞臺戲劇」的《李慧娘》（他曾親自在北京釣魚臺十七號樓宴請他的老同鄉、老同學孟超及劇院領導和主要演員），板起了面孔宣佈為「反黨毒草」。後來人們才知道這是林彪、江青等篡黨奪權總

體計畫的第一步，從文化思想領域開刀，首先發動文化大批判運動，並選中《李慧娘》、《海瑞罷官》、《謝瑤環》三齣戲為目標攻擊北京市委。批判《李》劇是江青在「打倒帝王將相、才子佳人、牛鬼蛇神」，否定民族傳統文化，樹立「革命樣板戲」和她的「旗手」形象的第一發重彈。它不但使該劇的編導、主演、讚揚者、同情者在「文革」中俱遭噩運，而且使許多碩果僅存的老藝術家、文學家含恨逝世。它導致經中央和地方大力搶救十年才得以復蘇的古典崑劇藝術銷聲匿跡（全國的六個專業劇院、團和五個戲校的崑班相繼被取消）於神州大地十三年。直至一九七九年徹底粉碎「四人幫」的統治，各行各業都撥亂反正後，才重新收拾殘局，搶救、恢復這份終被聯合國教科文組織命名「人類口頭和非物質遺產代表作」的中國崑劇藝術。

如把《李慧娘》與周朝俊的《紅梅記》原著比較對照來看，不難發現《李》劇本在主題思想上做了更深層和更明確的開掘；在情節結構上做了精心的篩選抉擇；在角色設置和人物關係上做了簡化精練；在人物的思想性格上則更鮮明生動且發展變化更自然貼切。基於此，我們才視之為當代戲曲推陳出新的典範之作。

孟超先生有著深厚的古漢語、古詩詞修養，但是他自謙曰：「不諳音律」。他本是可以按曲牌格律填詞遣句的，但由於他不贊成沈璟的「寧協律而不工，讀之不成句，而謳之始協，是曲中之巧」等說法，而以湯顯祖為「馨香膜拜之前代宗師」，並願繼湯氏「尚情論」餘緒。他說：「我自狂而非狷者，寧求曲意之盡情盡致，絕不敢爭協律而悖意，寧願為湯臨

川牽馬，也不作沈吳江上賓。」而且主張以情與性、與理不逾不離之辯證關係統率著作家放情的歌唱、笑罵、詛咒、愛戀、憎恨……

孟超《李慧娘》不僅是周朝俊《紅梅記》的刪削整改，而且有許多創造性的編撰，比如：

① 毅然決然刪掉了原本中主要人物、主要情節：裴禹與盧昭容婚戀一條線。

② 【遊湖】一場慧娘讚歎裴禹：「美哉少年！」變為「壯哉少年！美哉少年！」

③ 【幽恨】一場慧娘唱：「賈似道的巴掌下，只有死後才得安。」改為「死後也，心難得安！」

④ 在李、裴的感情關係問題上，改掉了慧娘鬼魂與裴禹的幽媾，劃定於：「因裴之正義而動自己身世之感，而遭致不白的殺身之冤；死後為救裴而來，但也逐漸的由敬、由義而油然生愛。」在柴房中堅決刪去「笑盈盈揭開羅帳，吹滅銀燈……」而保留了「又何須娟娟明月回廊畔，向人間偷度金針線；就這樣結就了再世如花眷，縱海枯石爛，俺，魂兒冉冉，心永不變！」這場中調侃賈似道時，唱「俺把你集芳園當做了西廂，剛和他拜盟焚香。」就分寸恰當而自然順暢了。

⑤ 正因孟超先生深愛周夷玉筆下的慧娘「震人心魄，感於夢寐，久難釋懷」，才於三百多年後重新命筆，細描冤魂厲鬼之理直語壯，甚至凌霄之正氣，使之「懾邪惡而快人心」、「生前受盡壓迫凌辱，白刃當前，漸露與權奸拼死鬥爭之機，染碧血，斷頭

顯，授死不屈，化做幽魂，再接再勵，不僅為個人復仇雪恨，且營救出自己心佩情往之裴禹，並以黎庶為懷，念念不忘生活於苦難泥塗之眾生。如此揚冥冥之正義，標人間之風操，即是纖纖弱質，亦足為鬼雄而無慚，雖存與烏何有之鄉，又焉可不大書特書，而予以表彰呢」。

孟超先生在「文革」中受盡屈辱、磨難，終致含冤而逝。但他留給我們的這一劇作，是非常值得後來人細心研讀的。

《南唐遺事》與郭啟宏

歷史上唐、宋之間是五代十國，中華大地兵慌馬亂，長期分裂，持續半個多世紀。當時，只有西蜀和南唐控制地面較大，相對穩定無戰事，生產力亦較發展。南唐首府揚州，便成為經濟文化中心地區。十世紀中後期，揚州出現一位傑出的詞人——南唐後主李煜（九三七—九七八）。詞是隋唐間一種新興的、能配合音樂吟唱的文學樣式，是在民歌和詩體長短句基礎上變異出來的一種新形式。後人曰：漢賦、唐詩、宋詞、元曲。在宋代大量優秀詞家、詞作湧現之前，南唐李煜的詩詞早已遠播海內、名垂千古了。他的〈虞美人〉、〈清平

《南唐遺事》

樂〉、〈玉樓春〉、〈菩薩蠻〉、〈烏夜啼〉、〈長相思〉、〈破陣子〉、〈浪淘沙〉等等膾炙人口的絕妙好詞，使世世代代無數文人學子欣賞著、讚歎著、傳誦著……但，李煜的藝術形象被塑造，呈現於戲劇舞臺，卻是千載之後的一九八七年春。北方崑曲劇院在首都劇場首演《南唐遺事》獲得廣大觀眾的熱烈歡迎。它的作者，是當代著名劇作家郭啟宏。

郭啟宏一九四〇年生於廣東潮汕饒平縣，畢業於中山大學中文系。深得王季思教授的親傳身教，長期潛心於中國戲曲和話劇的文學創作。曾任中國評劇院、北方崑曲劇院副院長，北京人民藝術劇院編劇，現任北京戲劇家協會主席。代表作有《司馬遷》、《王安石》、《成兆才》、《評劇皇后》、《李白》、《曹氏父子》、《司馬相如》……劇種涵蓋京劇、評劇、崑劇、話劇等，多次獲得全國性劇本獎，其中最有代表性並震動劇壇的即是《南唐遺事》。他把南唐的亡國之君李煜與北宋的開國皇帝趙匡胤對比著寫。以五代後，華夏大地由割據、戰亂、民不聊生到海內一統的這段歷史做為背景，深入描繪了一文一武兩位性格、思想、作風、抱負截然不同的帝王的命運、遭遇和內心世界。《南唐遺事》的演出，還引發了關於「傳神史劇論」的學術研討，活躍了文學界、史學界和哲學、美學界的爭鳴氣氛。

《南唐遺事》不僅演繹了一段北宋南唐的興亡史，李煜與小周后的愛情故事，更是暢抒作者對這段歷史、人物性格、關係、處境、心態的主觀感受和特殊理解，寫了一群在重重矛盾中生活的複雜的人。劇本結構了〈備戰〉、〈品簫〉、〈偷歡〉、〈邂逅〉、〈喪變〉、〈發兵〉、〈辭廟〉、〈受降〉、〈論詩〉、〈邀宴〉、〈乞巧〉十一場戲。在金戈鐵甲的

秦王破陣樂舞聲中開場，宋太祖趙匡胤雄心勃勃準備鞭韃海內、統一華夏，李煜遣胞弟李從善進貢求和，被趙扣留汴京做了人質。第二場即講李煜終日不理朝政，沉醉兒女柔情與歌舞詩詞創作之中，甚至在大周后（娥皇）病中，與小姨子周玉英偷歡。前半齣的重點場「邂逅」，是作者的巧妙構思大膽編撰：讓去江邊生祭胞弟的李煜與喬裝獵戶深入敵後勘察的趙匡胤驀地遭遇，而在二人的背工對唱中，皆為對方的超凡品質所吸引。淳厚善良的李煜雖有重兵守衛江防，卻放走了人單勢孤深入險地的趙匡胤。最後他投降北宋、獻地稱臣以保全江南百姓時，仍遭奪妻之辱、吞毒之恨，展現了一幅性格悲劇的慘烈圖畫。

王季思先生在評述啟宏史劇創作的特點時，曾由四個方面給予肯定：情節的濃縮與場面的舒展；傳統風格的繼承與現代技法的吸收；曲詞的雅暢與念白的通俗；在寫實基礎上的寫意與傳神。這都是貼切而中肯的。具體到《南唐遺事》，我們至少可以體會到：

① 啟宏在廣泛深入佔有史料的前提下細心篩選、提煉並創造、發揮其智慧構思。雖不是嚴格地按曲牌格律填詞，但劇中那一曲曲浸透主人公心聲的唱詞，完全可以與李煜原詞「接軌」連綴。

② 在精讀、吃透李煜詞作至真至誠的詩情畫意基礎上遣詞造句。

③ 在戲劇觀念上、結構技法上、人物性格和心理刻畫上、場面氛圍的營造與鋪排上，無不顯示出啟宏一方面在金元院本雜劇、明清傳奇戲曲的莽原沃野上縱橫馳騁、揮灑自如。另一方面對國際劇壇的種種時尚流派、探索新潮也不吝攫取，信手拈來。

《南唐遺事》中的李後主是活靈活現的真性情人。寫詩填詞、吹簫、弈棋……全神投入，不讓人打擾，哪怕是軍情、朝政；他在哭祭娥皇的靈堂中，能興致勃勃的談起他的書法「撮襟書」；他在被攜離國時不忘與宮娥們揮淚告別；他在以淚洗面的囚徒生活中，寫出大量傷時懷舊的真摯詩篇；他在即將被害時，還對趙匡胤說：「拙作尚未入樂，不知協律否？」而開國大帝趙匡胤雖連詠月之詩都顯示著帝王氣象：「未離海底千山黑，才到中天萬國明。」但在他平定四海，萬民山呼的時候，卻時時感覺孤獨。他嘲笑、擺佈李煜的同時，又由衷的羨慕李煜的風流倜儻，「妒煞李重光」有周玉英的傾心陪伴，相濡以沫。他在回顧一生的戎馬殺戮生涯時，終於追憶起青年時代曾救送落難的純情少女趙京娘千里返家途中的一點暖色。

《南唐遺事》精心塑造的女主人公是小周后周玉英。出場時，她是一位天真活潑的純情少女，跟隨母親進宮看望姐姐——病中的南唐國后，卻被那風神雋爽、才藝卓絕的「官家」姐夫撩撥得情竇初開。還沒弄懂是情是愛，就被一種莫名的衝動吸引著半夜偷偷到後花園，去踐姐夫的蜜約。金縷鞋上的鈴鐺響，就提著鞋、光穿襪，惶惶張張跑到畫堂南面，捧著撲騰騰急蹦亂跳的心，偎向姐夫的懷中……但命運好像在故意懲罰她的「原罪」：國后姐姐死了，她剛剛被立為「繼國后」就遭遇國破家亡的厄運。這一對有著真情摯愛的王與后，由鳳闕龍樓的華貴天國迅猛跌落到煉獄之中，成了新建大宋王朝的階下囚。軟弱的李後主忍辱含羞，哪怕日日粗茶淡飯，年年縫補衣衫，只要能與妻子相濡以沫、只要能有半支禿筆，合

著血淚描繪出那人間的秋恨春愁……但是，大宋皇帝並不以逼迫「命婦」周玉英佐酒、承歡為滿足，終於派人送來浸透牽機毒藥的「七夕巧果」，毒死了一代文豪李煜、周玉英，連同侍女流珠、漱玉都都搶吞了巧果……也許是趙匡胤良知突現，急忙趕來相救，卻只見「違命侯府」屍橫一地！劇本的結尾處是：趙匡胤子然孤立，望屍沉默，呆若木雞……大幕緩緩落下，觀眾在一煞寂靜之後，迸發出熱烈的掌聲，作者的心曲與觀眾靈犀相通，產生一種非凡的藝術感染力，它不述諸耳目之娛，而是輕輕重重撥動人的心弦、搓揉人的情絲，許多人走出劇場，回到家中，睡在床上……仍在思考著這齣戲給予人們的那些難忘的啟示。

如果能對照演出，研讀劇本，則會對它所蘊含的哲理思辯、藝術技法和戲劇魅力、風格特色的追求有更深切的體會。

《南唐遺事》一九八七年北方崑曲劇院在首都劇場首演，編劇郭啟宏，導演夏淳、叢肇桓，作曲陸放，舞美設計鄢修民、王龍根。劇中李煜、趙匡胤、周玉英分別由馬玉森、侯少奎、洪雪飛飾演。一九八八年又與中央電視臺電視劇製作中心聯合拍攝為同名戲曲藝術電視連續劇，並獲得「飛天獎」和「金三角獎」。

從技藝超群到「靈魂附體」

——《公孫子都》觀後感

《公孫子都》

二十一年前，一位年僅二十一歲的武生演員，在第三屆中國戲劇梅花獎的評委會上獲得一致的好評。評委們都贊成要為那些潛心戲曲藝術苦練基本功、不論嚴寒酷暑常年揮汗如雨的武戲演員樹立一個榜樣，於是選中了這位浙崑青年——林為林。記得當年他的參評劇碼是《界牌關》，他以「長靠起霸」，出場，剛剛三步「月亮門腿」慢控邁開，立獲滿堂喝彩，

不愧「江南第一腿」的讚譽；中間的開打，展示出他穩、準、粘、狠的把子功；而卸「靠」之後的「箭衣厚底」圈兒鏇子、盤腸大戰時的翻、滾、跌、撲……直到最後用一系列高難技巧上、下高臺，「原地串小翻」、「七百二十度轉體」僵屍……把一位慘敗至死而忠心不渝的古代英雄形象，全以傳統戲曲程式那結構完美、組接恰當、驚險漂亮的高超技藝表現得淋漓盡致。如今，已過了二十餘年，而那難忘的印象又在看到林為林塑造的公孫子都時被勾起，似當年情景歷歷在目。

在創造《十五貫》光輝史跡的浙江崑劇團，林為林是「秀」字輩第四代演員，師承張正坤、邱煥、沈斌、曲永春、魏克玉等京、崑名家。從他的表演能看到幕後老師們多年的辛勤培育。難能可貴的是：在南崑各團多以生、旦、丑為主的文戲海洋中，他以《挑滑車》、《界牌關》、《林沖夜奔》、《石秀探莊》、《呂布試馬》及《鍾馗嫁妹》等武戲之出類拔萃而屢獲讚譽，終於在《公孫子都》這齣重點大戲中擔任首席主演。

公孫子都的故事，原出於《東周列國志》，前輩京劇老藝人早把這一震撼人心的故事，編成《伐子都》、《子都之死》等劇碼，也不乏武生名角做過膾炙人口的精采演出，但近幾十年來卻少有碰這齣唱念做打並重，極「吃工夫」的好戲，而浙江崑劇團能從《暗箭記》改到《英雄罪》，再改到《公孫子都》，鍥而不捨，精益求精，終於在第三屆中國崑劇節的八臺大戲中勇拔頭籌，這是值得熱烈祝賀的。石玉崑導演說：「不光著重該劇故事的獨特和傳統技藝的顯示，更著重的是對子都這人物所具有的人類共有的心毒──嫉妒的展示和批判，

即對人類原惡的揭露與鞭韃。」舞臺呈現是好看的：氣勢雄渾，高潮迭起，刀光劍影，武藝高超；劇情變化的起伏跌宕、人物心路的柳暗花明、現代聲光輔助營造的舞臺氛圍，緊緊遙控著觀眾的呼吸與脈搏。

特別是林為林早已不是《界牌關》時代主要還以技藝取勝的林為林了！他的眼神、姿態、表情、動作、武功技巧……無不是發自內心那激烈矛盾、心理歷程之藝術外化，而他所運用的傳統表演程式技法，已然時時刻刻都有「靈魂附體」，讓我們看到一個有血有肉的歷史人物，鮮活的再現於今日舞臺！「小林成熟了」，他已進入一個能深刻理解並能全身心體現「戲中三昧」的表演藝術境界，而幾位同臺「搭檔」又個個強將，特別是鄭莊公和祭足、穎姝，性格突出，聲情並茂，使全劇整體效果一顆菜！

新本《公孫子都》的成功之處：一是深化了主題，能引發觀眾更多的思考；二是豐富了人物，加強了莊公的貫串作用，平添了穎姝和祭足兩個角色，使得人物關係複雜起來。劇情發展更加曲折：子都暗箭射殺了元帥考叔，貪天之功；不料莊公賜婚，讓子都娶考叔之妹為妻；而穎姝要求子都徹查殺害哥哥的罪犯；這樣就把殺害主帥而冒功取代新帥的子都，又推入了暗殺妻兄和自審已罪的重重疊疊矛盾心理的痛苦煎熬之中。這應是張烈先生的「神來之筆」！但另一「絕招」，更加出人意外：讓「目擊證人」馬童把考叔身上的血箭交還兇手子都，而莊公當即就殺了「人證」馬童，滅了活口，又把「物證」血箭，讓祭足交還兇手子都，公，而莊公當即就殺了「人證」馬童，滅了活口，又把「物證」血箭，讓祭足交還兇手子都，說這是莊公賜他的「錦囊妙計」。這一驚人的決策，若從「已失左膀，勿斷右臂」來看，似

乎是想用其罪證鎮懾、警示子都，要他老實為莊公賣命。而實際效果，卻是「罪惡已然敗露，橫豎是死，不如自裁！」而劇場演出效果則更偏重於：「子都之死是鄭莊公逼迫的！」這就相對削弱了他自我矛盾鬥爭的心理悲劇性。可能這是編者始料未及的，因為原先這個戲的個性就在於沒有一般的「善有善報，惡有惡報」、「若要人不知，除非己莫為」、「法網恢恢，疏而不漏」等常套，張烈先生的初衷，也是要寫子都一念之差而成了千古罪人，「避過法誅，難免心誅」，惶惶不可終日，「終於精神崩潰而死」的心路歷程。而《伐子都》中的考叔鬼魂，應理解為「善子都」討伐「惡子都」時的心理幻想才對。「不做虧心事，不怕鬼叫門」！也不是宣揚迷信，因為「世上本無鬼，鬼在人心中」麼。我的意思並非要考叔鬼魂出場，而是想如何能在劇情更曲折、人物關係更複雜的同時，避免給子都一個「罪證確鑿、惡行昭著，只有死路一條」的情景。因這樣他就再沒有虛榮偽善之路，也脫解了憾恨自責的煎熬。而在此情景下的死，似不如：他幸運地逃避「法誅」罪惡尚無人知曉，但是一個還有人性良知的人是逃不過「心誅」的，他最終會精神崩潰的更有力量。現在這樣處理，莊公和祭足似乎人物鮮活了，而公孫子都卻成了個「罪證當面羞愧自殺」的「反面教員」。

衷心祝賀《公孫子都》演出成功且越改越精，同時，誠實地提點不成熟的建議，謹供參考。

（二○○六年八月十日座談會發言，後刊於《浙江日報》）

觀《一六九九桃花扇》

《桃花扇》和《牡丹亭》、《長生殿》一樣是中國戲劇史上的不朽名篇。三百多年來，各種戲曲、小說、話劇、電影，全民族用各式各樣的藝術形式不斷的演繹著這部西元一六九九年在北京定稿、首演，轟動藝壇而紛紛傳抄使「洛陽紙貴」，各班社爭相演出達到「歲無虛日」的偉大作品。我與《桃花扇》更是緣分不淺。四十五年前，上世紀六十年代初，就曾參加了電影故事片《桃花扇》的拍攝，梅阡、孫敬的作品，王丹鳳、馮喆主演。八十年代初，在北崑導演了楊毓珉、郭啟宏改編的舞臺崑劇《桃花扇》，洪雪飛、馬玉森主演。九十年代又去孔尚任家鄉，導演了由山東濟寧的作者杜建春、李炳今等改編的山東豫劇

《一六九九桃花扇》

（梆子）《桃花扇》，李新花因成功扮演李香君而獲得梅花獎。想不到進入二十一世紀又去美國惠特曼大學戲劇系輔導了美國大學生版《桃花扇》，李香君金髮碧眼，侯朝宗以美聲男高音唱崑曲【錦纏道】……。但不管有多少種不同版本，我總認為，最好的《桃花扇》應是崑曲。前幾年看過張弘、周世琮、石小梅、胡錦芳版《桃花扇》，前天又在保利劇院看到一六九九版《桃花扇》，非常興奮。在各種版本《桃花扇》中，這一版標明「一六九九」，好像很古老，但這是一版地地道道的青春版《桃花扇》，比蘇州的《牡丹亭》還青春，這是演出的鮮明亮點。

敢於和善於把這麼年輕的演員推上第一線並擔任主演，完成著異常艱難的人物塑造任務；劇組一系列的作法突出了培養接班人的傳、幫、帶精神；精心安排的謝幕，更弘揚著尊師愛徒的傳統，展示了江蘇崑劇院崑劇傳承工程的巨大成果。我極喜歡這一班孩子，生、旦、淨、末、丑行行後繼有人，文武唱念、四功五法，個個基功喜人。特別是正末王子瑜、正旦羅晨雪、單雯以及小生施夏明、正淨……都是難得的好苗子，在全國崑劇青年隊伍中也是佼佼者，儘管還在成長中。《桃花扇》劇中的許多典型人物是非常難於在短期內成功塑造的，但從他們身上能看出許多老師七冬八夏的心血汗水，沒有一種職業像崑劇演員這樣難於培訓。

需提點不足以便繼續努力勇攀高峰。儘快超越摩仿階段，加強內部技巧的培訓，學習以自身條件塑造劇中人物。生、旦缺什麼？缺石小梅、胡錦芳的陽剛之氣。這戲、這人，皆不

要強調陰柔之美。香君需要收斂些嬌媚的東西：她羨慕復社清流，敢於卻奩，把滿頭珠翠、錦繡禮服扔一地；為守樓濺血矢志；皇帝、宰相面前敢罵筵，是個性情異常剛烈的女孩，不能只用閨門旦的東西，必須和杜麗娘、崔鶯鶯區別開來。侯朝宗也不可太柔，因他是當時青年政治組織「復社」領袖，決非夢梅、君瑞之輩，是他首先向史可法提出弘光帝「三大罪、五不可立」。要學小梅老師，從嘴裡到身上透出陽剛之氣，體現在抑揚頓挫、節奏把握、胸腰、手勢，特別是石老師的眼神，可說尚未學到。青春是靚麗的，但藝無止境，還得用心體會，演出給我另一個突出印象，是它的演出樣式。它形式感很強，是主創人員的著意追求。

劇組突出渲染的是一些傳統演出樣式，比如「自報家門」，有名姓的角色都自報家門；比如「揀場人」，推平臺、放簾帳、搬桌椅、擺道具、幫演員換服飾戴髯口等等，全都當眾表演。人數多，表演比重大——比如行當程式、虛擬動作，以鞭代馬、以槳代舟、不開關門，不邁門檻，但有上下樓；比如場面調度、集體舞蹈。田沁鑫觀念新、手法新，我在這方面要好好學習，迎頭趕上。劇本只刪選不增加，只組接不改動，一晚三小時濃縮一六九九年的四十四齣異常艱難的工程，一頭一尾重點情節都有了。但要認真做到實事實人有憑有據，讓觀眾哭、笑、怒、罵一回，是創造性勞動，比新寫也許更難。就現在的演出講，景雖大，但很簡潔，光雖強（燈很多）但不賣弄不花俏，在當代大製作成風的戲曲舞臺上，可算超凡脫俗。我為《一六九九桃花扇》的演出，本體藝術沒被現代景光所淹沒感到十分欣慰。

但為表誠意，也提點不成熟意見供參考：舞臺太空曠、無遮擋，「守舊」上畫著「出將入相」但未真用：一、使得所有的演員出場均無法亮相，傳統是一挑簾或音樂上或鑼鼓上，出場亮相很重要、很醒目、很有效果。但現在全是溜溜達達，遊遊蕩蕩，人物給觀眾第一眼照面是烏塗的。二、最彆扭的是史可法出場，怎麼能扮花神演《牡丹亭》，參與馬、阮的鬧劇呢？史是很嚴肅的歷史人物，曾反對馬、阮擁立福王，力陳其「三大罪，五不可立」。後黃得功、劉澤清等武將皆擁立，不得已督師江北鎮守揚州。若與左良玉的出場處理對比，「一地僵屍」那麼渲染，有抑史揚左之嫌。三、左良玉與黃得功的開打，不夠清楚。應是左帶饑兵東下南京索餉就食，馬、阮懼怕急調四鎮「勤王」，除高傑去了河南防闖，三鎮皆回軍與左兵交戰，致使蘇北前線空虛，清兵無阻南下直到揚州，史可法獨立難支撐，只有沉江一死報國。南京失陷，馬、阮、田仰等則是腐敗墮落，醉生夢死，弘光逃命，南明天亡。這因果關係在戲中看不清、聽不明。四、楊龍友有個人物定位問題，因最後他在廣西抗清殉國。楊是明末著名畫家，中間人物，八面玲瓏，他既然出主意讓貞麗李代桃僵，決不能再主動讓香君進宮給馬、阮唱戲，必須冒名頂替貞麗。五、「《燕子箋》不會！《牡丹亭》也不會！」現只問了一聲怎能說「樣樣不會」？〈寄扇〉等處理皆簡單一帶而過。六、〈卻奩〉、〈守樓〉、〈寄扇〉、〈罵筵〉、〈罵筵〉後輕易放走，〈寄扇〉等重場戲，不可刪減太過。七、寓意家國興亡的「桃花扇」，不可輕描淡寫。首先這把扇子打過阮大鋮，就寓意深遠了，又做為與香君的定情之物，更非同一般。為忠貞不二的愛而血濺扇面，龍友而為之點染成一枝

熱血桃花，後被當作「萬金家書」托蘇師父尋交侯郎，勝過千言萬語。最後撕碎條條的「桃花扇」送走了南明王朝。圍繞著這柄扇兒的是全劇之貫串「行動」，不作正面的、突出的表現，是較大的遺憾……

注：因早訂了出差機票，臨時通知參加文化部藝術司的座談會，直率的第一個發言，至此，司機樓下電話催行，怕耽誤登機匆忙結束此次發言，意猶未盡。二○○六年三月二十七日整理。

《張協狀元》的功績與意蘊

二十世紀末，首屆中國崑劇節終於在蘇州成功舉辦。一顆劇星冷爆升天，放射出耀眼的光輝！全國各地為之歡呼，許多日本學者、韓國專家、臺港教授、歐美朋友也紛紛著文讚揚——突然間，一個有著深遠傳統和輝煌歷史，但卻衰亡多年，甚至尚未成為劇團的「永嘉縣崑劇團」，由於演出了南戲《張協狀元》而紅透熱極，這是因為什麼呢？是溫州以其經濟實力搞了大投入——電腦景光、歌團舞隊、大交響樂、大製作？不是！是由於新聞媒體抓住賣點爆火炒作嗎？非也！是永嘉引進了什麼「天皇巨星」、「環球豔后」、「悲喜劇大師」了嗎？沒有啊！這一驚人現象有什麼道理呢？道理很簡單：浙江——溫州——永嘉的戲劇人做了一件實事，一件有益於國家民族且意義深遠的好事：成功的演出了崑劇《張協狀元》。

《張協狀元》

《張協狀元》的創作、演出人員、製作、決策人評幾功勞：

一是「復古」有功。五千年文明古國，處處都有「古」。但，復什麼「古」、怎麼復法才有功，而不會「勞而無功」或「事倍功半」？《永樂大典》完成已七百餘年了，不爭氣的炎黃子孫丟失了這一無價之寶。上世紀二十年代葉恭綽先生從英國街市上買回這殘存的「戲文三種」也已七十餘年了。只有近十來年才有人復這一「古」。福建省莆田縣的南戲遺音版、中國戲曲學院的學術版、還有近日中國京劇院的京劇版，都不如永崑版《張協狀元》如此成功、如此轟動，讓海內外廣大觀眾如此興奮的讚賞這八百年古劇之風采。

二是「還魂」有功。「還魂」是湯顯祖賦予至情的杜麗娘的第二生命。我借來不是給負心張協還魂，而是表彰永崑的《張協狀元》為我中華古代戲劇還了魂。它真正抓住了古劇之魂靈：張協之外，五個腳色扮演劇中十幾個人物，而個個栩栩如生。演員們不但要扮演男、女、老、少、善、惡、美、醜，還要扮神扮鬼、扮門窗、扮桌椅，甚至要扮狗馬牛羊、花草樹木、風雲雷電……「一專、三會、八能」談何容易！而廣大觀眾認可、喜愛。千百年來，戲曲表演與人民群眾配合默契，共同創造了這種風格、樣式、演劇體系，它是古劇之魂，不應該被遺忘、忽略甚或被批判、揚棄。

三是「傳神」有功。臺上臺下直接交流；戲裡戲外自由出入；時而虛擬虛做、間離效果；時而真情實表、感人至深。雖然外國戲劇中也有類似的個例、短暫的流派，但在中國

傳統戲劇中，卻是一貫的、自覺的審美追求，且已形成了中國古劇獨特的戲劇觀念和演藝崇尚。中國古劇之「神」與「魂」同樣不可被曲解、被取消，因為它確是該繼承、該研究、該發揚的好東西。

四是「救亡」有功。《十五貫》為什麼功不可沒？因為一齣戲能救活一個劇種！如果四十八年前沒有《十五貫》的演出，也許崑劇早像那些失傳的劇種一樣聲消跡匿。那麼中國崑劇還會有「人類口頭和非物質遺產代表作」這回事嗎？《張協狀元》救活了「永崑」。溫州是南戲的發祥地，永崑更有著光輝的歷史，甚至在蘇州全福班衰落瀕亡之際，永崑還在溫州群眾中頑強的生存著。可悲的是某些「文人雅士」看不慣這類「草崑」、「土崑」的合群風格，總想扼殺這不夠高雅的「俗種」！永崑在二十世紀的興亡史料，讀了令人淚下。而《張協狀元》卻讓我們看到了一個古樸的、通俗的、鮮活自然的、有生命力的崑曲品種。它沒有奢侈浮誇的惡習，重內容、尚簡樸、工人物塑造、弘揚優秀傳統精神，走戲劇發展的正道。

永崑版《張協狀元》橫空出世，震驚藝壇，已獲全國性多項大獎。但它所涉及的學術理論問題，意義更加深遠，甚或會引發與推動「中國戲曲學」的建立！

希望永崑的舞臺演出，不斷的改進提高。如：音樂唱腔設計和演唱方面還缺少更抒情優美、膾炙人口的核心段落；表導演可在矛盾衝突的關鍵處，如：娶不娶貧女、接不接絲鞭、讓不讓進門、殺不殺妻子等處，把內心的矛盾歷程，以更準確鮮明、更巧妙有趣的表演手段

加以突現；舞臺美術亦可再古樸些、民族風格更濃些、裝飾性更強些。總之，願它能普及、能傳世，成為藝術精品。

（二〇〇三年七月）

「整舊如舊」、「創崑如崑」

──上崑全本《長生殿》獲戲曲學會獎隨想

如果「長生殿原序」康熙己未仲秋稗畦洪昇題於「孤嶼草堂」屬實的話，距今正好三百三十年。這部古典崑劇名著的當代全本搬演，其轟動效應幾年來已充分顯示，它的深層意義非常值得認真探討與總結。它連獲國內最高榮譽，更值得我們來熱烈的祝賀。

這個戲的運作方式是嶄新的，是由上海崑劇團、唐斯復工作室、蘭心大戲院聯合製作的。因此，參與策劃、製作、排演出品的單位和個人都是有膽識，功不可沒的。尤其是

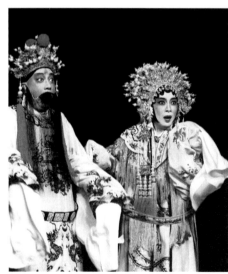

上海崑劇團全本《長生殿》

戲曲元老名宿組成強大的顧問團，顯示了唐斯復的人氣與才幹，她能把各種條件、各方力量、各類優勢——經濟的、文化的、傳媒的、藝術的融匯成一個古劇新創的生態環境，她的勇氣、毅力、苦幹精神都是值得學習的。看到上海有這樣的一支能為振興崑劇事業不懈奮鬥的生力軍，做為一名從十八歲到八十歲始終守望著崑劇的老頭兒，能不前來表示由衷的、誠摯的祝賀嗎！

正仁、靜嫻都是我的「小師兄」（俞門規矩有條：凡俞門弟子不分年齡大小，入門早晚，一律互稱師兄），所以首先我為小師兄們喝彩，盼望他們有更多更好的繼承人，因為小師兄也不小了。

沈斌和銘榮又是我的小師弟，這是從李紫貴、阿甲先生的戲曲導演角度論的。全本《長生殿》的成功演出，他們的勞績和作用是很關鍵的。因為傳承下來的折子戲，如果引申下來，就是一篇《當代崑劇傳承與導演的關係》。

一九三八年韓世昌、白雲生老師在北京吉祥戲院演出《長生殿》，我沒看到，白雲生老師說是八個折子串演；一九五六年四月八日周傳瑛、張嫻老師在北京吉祥劇場演《長生殿》，我看了，記憶中是十一個折子串演；一九八三年洪雪飛、馬玉森在北京民族文化宮演《長生殿》，是繼承南北崑前輩傳下來的八折串演。加在一起，《長生殿》傳統折戲不超過十二齣。而這次全體四十三齣，說百分之八十屬新創作應是事實。張庚老曾一再強調：「傳

統名劇的整理、改編和排演工作，是一項極高創造性的勞動，是比新編一齣戲更艱難，更費力，也更有意義的事情。」通過《長生殿》新版演出，我們應充分肯定導演在崑劇傳承中的重要性。事實上，從《十五貫》救活了崑劇劇種以來，七個院團八百勇士，五十餘年四百多臺大戲，哪一齣離得開導演呢！有人只看傳統劇戲，所以說：「崑曲從來沒有導演也不需要導演……」這是一種誤解。導演一詞和編劇、作曲、舞美設計一樣在古老中國是沒有的，但導演的職能和工作內容，卻是從崑曲發展為戲劇時就有的。梁伯龍就是身兼編、導的，湯顯祖也「親挑檀痕教教小伶」，阮大鋮、李笠翁許多家班班主都是要兼職導演工作的，也許過去叫「教坊色長」，叫「行院教習」，叫「科班師傅」，但多兼有導演的職能。做為綜合藝術的戲曲演出才能成為「一顆菜」。青春版《牡丹亭》，三本二十七齣，也有一半以上是汪世瑜、張繼青、翁國生編出來的。這齣全本《長生殿》裡的春睡、禊遊、進果、夜怨、情悔等，是否可以名之曰「新編的崑劇折子戲」呢？實際上傳統折子戲哪齣不是歷代前輩藝人創造出來的呢？經長期舞臺實踐，觀眾篩選，一代代取捨傳承，不斷的有新編、新創、新折戲，才使崑劇表導演藝術不斷豐富提高，發展成熟，逐步形成獨特的中國戲曲表演體系。像方傳芸《燕青賣線》、《擋馬》；姚傳薌《題曲》、《澆墓》；北崑《呂布試馬》、《千里送京娘》，都是新編新創，久演不衰而成了當代新傳統折子戲了。五十年前南北老藝人身上有七百齣傳折，但搶救繼承了五十多年，只剩二百齣左右。如不把一批失傳的老傳統劇碼起死回生，再不斷的補充些新編崑劇折子戲，而任其傳一代代一代減一半，那可真是對不起祖先與後

代！沈斌、銘榮這樣的崑劇導演，理當成為國家級崑劇傳承人。因為有他們來執行導演，才能體現出「整舊如舊」「創崑如崑」！是顧兆琳他們和老演員提出了全本《長生殿》這樣重大藝術實踐活動，本身就帶有藝術科學實驗的性質和意義，需要研究的問題是很多的。再舉一例，即正仁所提：「崑劇的大冠生」問題，他擔心是藝術的傳承，而我想提出的是：「大冠生」這一角色行當的術語，是什麼時候才有的呢？明代和清初的傳籍上有嗎？「大冠生」這一概念的實際含義，應該是一個獨立的行當呢？還是屬小生行裡的一「功」呢？是和巾生、窮生、雉尾生並列的小生子項呢？還是如明清傳奇劇本中所標明的「生」行（與旦、淨、丑、末、副、貼、小生、老旦等並列的另一行角色）呢？在傳統的傳奇劇本中，男主角一般都標「生」或正生，而不是「小生」。那麼是什麼時候，什麼地方，全都用小生取代了「正生」行的男主角地位呢？「生」和「小生」行，在聲樂演唱方面的區別，應是大、小嗓，真、假聲，哪個為主的問題。正仁的大冠生之所以好，主要是真聲好聽，大嗓為主，這不是一般小生演員所具備或能練出來的。做派表情、步法、體態當然要與戴髯口的鬚生吻合，而大、小嗓的問題是關鍵，沒有真聲大嗓的小生，演不好大冠生，當然也演不像祖師爺。如果我們研究一下，元雜劇的末本戲為什麼失傳那麼多？明清傳奇劇本中男主角都標明為「生」或「正生」，而在劇團演出實踐時都改為「小生」應工？很可能是關係到崑劇的衰微和京劇的興盛之大問題。場上的大冠生和傳奇劇本的正生，有區別但很接近。

學術理論界的建樹會極大的影響著舞臺實踐，重大的舞臺實踐也必然給學術理論提出眾多的研究課題。一天的《長生殿》研討，學習許多東西。謝謝大家！

崑劇傳承與創新的一個範例

——上海崑劇團《班昭》觀後感

早就聽說，第一次看。大致演出樣式在預料之中，但看戲過程中常出意料之外。我看戲不帶框框，很快入戲，被吸引、被感染、感動、感悟、感奮……隨著劇中人執著求索、生離死別、天災人禍、酸甜苦辣而欣喜、而憂傷，體認了一次人生況味，洗滌一次思想靈魂。明明知道臺上是非常熟悉的正仁、靜嫻、方洋、何澍、吳雙、谷好好，但卻寧願相信就是他們所塑造的班昭、班固、馬續、曹壽、范公公、傻姐姐。這齣戲，能把觀眾抓住、吸引到戲中，跟著主人公的命運而噓唏感歎、聯想自

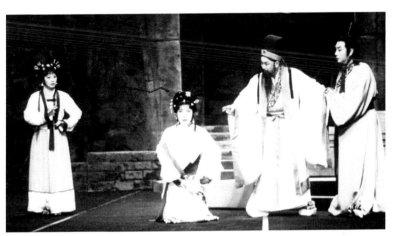

《班昭》

省，由衷的鼓掌叫好。總之我覺得這是上崑又一臺完整的、新穎的、精緻的、感人的、成功的演出，是崑劇在跨世紀時創造的一個令人興奮、令人鼓舞的收穫。

編劇的初衷實現了，導演的目標達到了，作曲的藍圖完成了，舞美歷史之石很有厚重感。自動上下的大小道具點染了環境，燈光幫助營造應有的舞臺氛圍，並隨著劇情發展、人物情感變化而時時變化（略多了點、碎了點），服飾、化妝、造型把觀眾帶進漢代那個世代史官的草堂中，使幾位歷史人物形象更鮮明、更生動。

《班昭》的音樂創作成就不容忽視。我看了兆琳的文章，他歸納的「破套存牌」、「以套為綱」的指導思想和按俞老師的意見認真選擇「常用曲牌」，又在熟讀劇本前提下重點選用了【粉蝶兒】【小桃紅】【集賢賓】三個曲牌用於班昭三個不同年齡段的感情高潮，再加一曲【山坡羊】和【風入松】。不論是「死腔活調」還是「老腔新調」，都保證了唱腔是濃郁的崑曲味，同時又有新的意境和新鮮感，加之演唱好、演奏好、配器好，成功的經驗值得總結。

不知是誰決定的？漢書的「書」字，沒有按「上口字」的規範念成「shǖ」，我感到特別高興。因為這不僅僅是一個字怎樣念的問題，古字古韻，四聲陰陽，尖團上口應都是為了讓觀眾聽懂而不是相反。五百年前的中原音韻，該是元明兩代漢語詞曲語音規範，今天許多青年反映崑曲聽不懂，要把「漢書」念成「漢xu」就更聽不懂了。這是個值得研究的課題。

演員的表演，二十多歲到六十多歲，兩至三代演員了，但都是臺上精英，個個都好，而相互搭配更是珠聯璧合。范公公、傻姐姐都是年輕新秀，戲又不多，全能得到熱烈的掌聲，幾位主角更不必說。昨晚翻出一個「九美標準」，是元初胡祗遹提出的，念念：「一、資質濃粹，光彩動人；二、舉止閒雅，無塵俗態；三、心思聰慧，洞達事物之情狀；四、語言辯利，字真句明；五、歌喉清和圓轉，累累然如貫珠；六、分付顧盼，使人解悟，一唱一說，輕重疾徐，中節合度，雖記誦嫻熟，非如老僧之育經；七、一唱一快，言行功業，使觀者如在目前，諦聽忘倦，惟恐不得聞；九、溫故知新，關鍵字藻時出新奇，使人不能測度，為之限量。九美既具，當獨步同流。」前幾條是資質、素質、氣質、念曲的形成，表演藝術就有了現實主義的優秀傳統，而第八條是塑造人物形象問題，這標準出現在近八百年前，說明隨著戲唱功夫和技巧問題，而第八條是塑造人物形象問題，這標準出現在近八百年前，說明隨著戲

明代，從李開先記載的顏容飾演孫杵臼的情景；張岱形容彭天錫演活了千古奸雄；清侯朝宗記述馬錦為演好嚴嵩，入相府為奴體驗生活三年；商小玲演《牡丹亭》動情傷心死在臺上……直到上世紀的韓世昌、王傳淞、周傳瑛，一脈相承，他們的表演都是重生活、重體驗、重心理刻劃，在臺上要求動真情實感的。有些人，有的評論家沒有注意到戲曲的現實主義傳統，片面強調了另一面，甚至武斷的規定：只有虛擬、寫意、空靈、程式化、行當化才是中國戲曲的本質特徵或日本體屬性。事實上民族戲曲的表演體系從古至今都有各種各樣的風格、樣式、手法、特徵，既有類比、貼近生活的寫實主義傳統，又有誇張、美化、昇華的

浪漫主義傳統。比如行當的確立、程式的規範、砌末衣箱制的形成已是十七世紀的事了，這與折子戲的興起關係密切，清代焦循《劇說》抄錄了陳明智發明創造和運用厚底靴、揎肚、胖襖、勾臉、龍跳虎躍的表演程式應是證明。但中外戲劇界很多人都把行當、程式、虛擬、寫意、時空自由變幻等等當成唯一的本質特徵，「不能改，改了就不是戲曲了」。錯！

記得二十年前上崑《蔡文姬》晉京演出，座談會上阿甲老為代表的大師們曾堅決反對《蔡》劇不貼片子、不勾臉譜、不帶水袖、不穿厚靴、不做虛擬程式動作，理由即：「沒有這些本質特徵就不是崑曲了。」二十年後，上崑《漁家樂》就做過這種改革實驗，結果挨了康生兜頭「一缸冰水」，差點沒把劇院牌子摘掉。（其實早在四十多年前北崑新排《班昭》晉京演出，依然執著的追求著這種表現方法。）服裝頭飾造型是考據漢代款式破了衣箱制的明式規範：以寬袍大袖代替蟒、靠、帔、褶、水袖；不勒頭、不吊眉、不勾臉、不掛髯口而畫現代影視妝，粘鬍子；以貼近生活的行走坐臥替代了傳統臺步和虛擬動作，舞蹈化身段，突出了內部技巧和心理刻劃。總之，這臺戲是努力體現著八字方針的後四字——創新和發展！

六月八日孫家正部長在文化部振興崑劇指導委員會擴大會議上說：「崑曲的內涵是什麼？本質特徵是什麼？須再認識，搞不好就不是崑曲了。搞清楚了發展才有方向。『三並舉』在崑曲劇種怎麼具體化？創新是藝術的生命，而對遺產的保護繼承又要重於創新。在實踐中如何處理好，要研究，否則保護創新都搞不好。」這是經過認真考察的肺腑之言。

今天已不是《十五貫》「一齣戲救活一個劇種」的時代了，當聯合國教科文組織宣佈中國崑劇為人類口頭和非物質遺產代表作後，崑劇已成了全人類的精神文化遺產。《班昭》一劇的藝術實踐應引發一場嚴肅認真的理論研討，才能在新世紀大踏步前進，感謝和祝賀上崑兄弟！

（二〇〇一年十月二十日）

歷史人物的塑造與界限

──廣東漢劇《蝴蝶夢》觀後感

兩年前在廣州看過《蝴蝶夢》，這次演出是京劇、漢劇「兩下鍋」。我是贊成和支持兩下鍋、三下鍋的。清末直到民初，都有前輩藝術家多次搞過這種舞臺實踐。因此，現在的演出做法既是一種創新，又是一種復古或是繼承。尤其是京、漢兩下鍋，由於二者在聲腔上是同宗、同種，在音樂的調性、調式上天然無障礙，所以容易融合，顯得協調。

身兼二角而且是兩個行當，這是優秀的戲曲演員一專多能或可塑性強的一種展示方式。傳統戲也常是好武生演《長板坡》的趙雲，後趕《汗津口》的

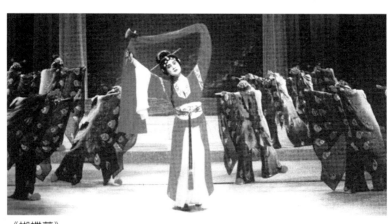

《蝴蝶夢》

關羽。武生、紅淨兼演。《蝶》劇中李宏圖先演莊子，後演楚王孫。一用大嗓唱老生腔、一用小嗓唱小生腔，難度可知。但這兩個角色還是由一人幻化而成，兩角兩行當，但是一個人物。而李仙花飾演的村女和田氏卻是兩個人物。一為花旦應工，一為青衣歸行。扇墳女活潑開朗而田氏卻較雅秀含蓄。兩位主演的表演，表現了唱念做表功底厚實嫻熟。人物塑造上較樸素大方、認真投入，所以能給觀眾留下較深的印象，比廣州時的演出有較大幅度的提高。

娶親的和出殯的相遇那場戲好，有莊子寓言的意境。二百五的處理也很有意思……但縱觀全劇有拖沓之感。舞臺節奏略顯平緩。大的唱段多而且程式起落多，但有機銜接少。不一定都按散起慢慢上板或悶簾導板、回龍、慢板、原板……最後放長音或甩花腔、結尾等等套路程式，有時可按劇情緊接開唱或一鑼起板，否則會顯得鬆散。近三個小時的演出是需要大大壓縮的。

湖南才子盛和煜此作寓意不同，發人深思。他精心塑造的是一位被冷落、被懷疑、被試探、被欺騙、被侮辱的田氏。她後來在感情的驅使與良心的譴責間反覆鬥爭，最後抉擇了劈棺取丈夫之腦以救情人之命的叛逆行動。可惜的是當她突見莊周由棺中出來時，卻不敢承認自己所想所為而是撒謊遮掩，虧得最後有一段莊周的質問和譴責，因此這個人物還算立起來了。然而另一人物的塑造（抑或因襲）卻有些問題。首先這不是戰國時代那位哲學家、思想家莊周，而是一個神仙道化的「戲說莊周」，他能呼風喚雨，一搨墳乾；能點紙成人；二百五能七十二變，幻化楚王孫，神通廣大卻又不願在楚為官，要回家試妻、戲妻，他長期不在

家，卻無端懷疑賢妻也必是個「撇墳女」，於是稱病裝死……無情刺激愛妻，又用妖術變成楚王孫來引誘、調戲孤獨守寡的田氏。當田氏對他逐漸產生了感情，準備再嫁時，實際上是這位「莊周」又以生死要脅，用他點化的「托兒」二百五提出必須要人腦治病，最後在田氏決定用死人腦救活人命時，他又起死回生──差點沒把田氏嚇死。這時，這個莊子竟講了一大套田氏和一般人、包括觀眾根本無法理解和接受的人生哲理，然後就鼓盆而歌，讓無辜的妻子去改嫁！這樣一個戲說的莊周簡直是無情、無義、無德、無恥的邪門歪道。他的思想、理論、行動、作為……該怎麼評價、判斷呢？我認為不是個瘋子就是個壞蛋，或又瘋又壞！

簡直無法與歷史上的哲人、曾寫出不朽的《逍遙遊》、《齊物論》和以莊周夢蝶來隱喻其「物化」齊物境界的莊周相聯繫。莊周和孔丘、孟軻、墨翟一樣，對古今中外的文化思想、理論、哲學方面的貢獻，有著廣泛而深刻的影響。不管過去或今天，特別是現代人在戲說先哲的時候，應當關照到歷史上曾占一席的中華民族偉大的思想哲學家。也許這只是我個人的看法。戲劇家不應該把偉大的歷史人物當傀儡對待！任意擺佈！

儒家的「仁義」是價值論，「禮樂」是行為規範，「修身齊家治國平天下」是發展經濟、管理社會之道。而老、莊要回歸自然，對生老病死、悲歡離合、興衰得失……人我意識皆淡泊、瀟灑，因此不必貪生怕死，死後生命可能永恆。

（二〇〇〇年一月十五日在文化部座談會發言）

對廣東梅州漢劇《柳如是》的幾點觀感

「茫茫人世行路難，幾度明月幾重關……」

上海才子羅懷臻所寫的《柳如是》個性鮮明，有著歐陽予倩在抗日戰爭時期改編《桃花扇》時的情懷。侯朝宗是在最後的關頭心灰意懶參加滿清鄉試而失去大明的氣節，而錢謙益（牧齋）的塑造更是對讀書人（知識份子）的劣根性做了無情的揭露與剖析；侯朝宗最後是拖著長辮子滿懷愧悔的悻悻離開李香君，這一個錢牧齋則同樣背負著長辮子俯身扭曲釘在拐棍上。他讀盡詩書為了「待價而沽」，堅持「學而優則仕」，甚至發展成為「宰相狂」，不達目的誓不甘休，給自己編了一套曲志救國的道理和應酬隱忍的方

《柳如是》

法，果然當上了臨時代理宰相。但那已是南明王朝覆滅的前夕。福王朱由崧留給他一個亡國爛攤子，使他「想跑已晚，想死不甘」，只有走投降之路。他的性格是卑微怯懦的，與史可法形成強烈對比，與「兩肋偏無媚骨生」的詩人、俠女柳如是則必然產生了無法調和的矛盾。

柳如是是秦淮八大伎中最受人尊敬的一位，特別是歷史學家陳寅恪先生的《柳如是別傳》對她做了極高的評價。而錢牧齋先生則是位一直有爭議的人物，他先是東林黨領袖，後做過明末的禮部侍郎，因得罪了權奸，貶謫還鄉（常熟），半野堂飲酒賦詩……但一直嚮往著東山再起。

此劇在音樂方面的突破較大，成績應予肯定。「評彈曲頭」和「茉莉花」變奏為主旋律，發展為幾段男女大段唱腔，好聽、感人，感覺上有點漢調粵化。仙花演唱吸收了紅線女的潤腔技巧，有幾處聽著過癮。但總的方面有個感覺即激昂高亢的唱多而重，特別是那幾段纏綿委婉的唱應是抒情的心曲，不能喊出、叫出，音響開的太大會幫倒忙，響得人們不得不用棉球塞耳，劇場不像村裡野臺，不要強刺激。

末場處理的好，四層平臺，五個表演社區，流動變化靈活，但上上下下略碎了點。

佈景木、油工藝太糙，地縫大，人腳和軲輪都露了；臺階略高，穿厚底上臺階別高過十五公分才好；尼龍紗太支棱，不如綢或綾；追光把換景的人打露了；幕間趕妝可加點配角戲，點點時代歷史背景。

（二〇〇〇年一月十五日，文化部九樓會議室座談會）

觀邯鄲豫劇團《虎符》及苗文華折子戲專場

看過胡小鳳和牛淑賢，河北邯鄲又送來了新人新戲。苗文華專場。

《打金枝》和《大祭椿》是常見的戲，而《對繡鞋》是不常見的，我第一次看。三個折戲都有改動，有新的處理或胡芝鳳重排導演。演出給我的突出印象是：苗文華的嗓子好，演唱很有氣勢，咬字清晰，特別是垛子板和快

《虎符》

板念白，「嘴皮子」功夫好，腳下功也不錯，臺步輕柔、圓場很「溜」，「退蹉」快、穩、匀稱，跪步、跪蹉、橫的、直的、轉圈的都到位。頭一齣，「國母」演得很大氣；末一齣《路遇》是著力渲染了風雨交加，路途艱難，並從中展示了基本功。總的比較起來，我最喜歡、最欣賞第二齣。

《對繡鞋》非常好看，純姐塑造得很可愛，縣官、衙役都不錯，把戲襯托起來了，審問對答把一個純情少女對表兄的摯愛、對正義的維護、對權勢的藐視、無畏和對隱私的羞澀表現得很充分，我覺得這是一齣非常優秀的傳統戲，它生活氣息濃郁，語言唱詞生動活潑，唱腔簡潔，通俗易記好學，戲劇性強，通過簡單的情節和複雜的心理動作，突現了一個純潔、天真、樸實又勇敢的農村少女形象，給人留下難忘的印象。

《虎符》這戲是一齣正劇，有點太「正」了。故事出在《史記‧信陵君列傳》，也參考了郭老的話劇本，古本戲曲叢刊上也有。

但此劇再推敲、修改、加工的餘地較大。導演費力安排了不少好看的畫面和節奏鮮明的舞臺調度。樂隊不大，音樂氣氛也很好。但整臺戲很難打動觀眾。問題在哪裡呢？人物性格、人物關係都有問題。語言有些乾澀直白，來回說「為國家」、「為黎民為百姓」、「不怕死」之類，不夠生動鮮活，缺乏典型的、性格化語言和動作性語言，豪言壯語和呼口號表決心，乾澀語言往往不能感人動人。

其次是劇情結構。春秋無義戰，從歷史發展的角度看，秦滅六國統一華夏是進步的，而我們的戲卻必須讓觀眾同情竊符救趙，這件事是反侵略的正義事業。是不是今天的人們不可能站在趙魏的立場去反對秦？信陵君是司馬遷肯定的人物，由道德批判的角度，反對以強凌弱，加之姐姐、姐夫（平原君夫婦）的柔情，所以救趙是一大事。主要利用如姬盜竊兵符。

而如姬為了報恩，背叛了自己的丈夫，幫助小叔子去調十萬大軍。如姬對信陵君敬之、慕之、思之、念之，寫了叔嫂間的愛情，最後是殉情而死，但這樣不論從政治上或道德上，要打動觀眾都是件麻煩事，中間還缺一個「船」和「橋」。《史記》中竊符救趙的故事，從根本上並不是個愛情悲劇，因此要往這方面扭同樣是費力難討好的麻煩事，恐怕那需重寫、重新結構情節，寫《如姬與信陵君》。

扮相問題：從服裝到化妝造型，如姬都要重新設計。現在的服飾造型太窮氣、太小氣，像個普通老百姓。信陵君的服飾很漂亮，魏安釐王（除了那場脫成內衣）也不錯，連士兵們的服裝都比如姬突出，現在主角被淹沒了。粉色不該用，有可能最好馬上改。「爭梅」選這齣戲很不利，因為如姬是配角，加了不少唱和戲，但還是不如信陵君突出。

那年，河北電視大獎賽，曾與桑振君老師住在同一旅館，知道她是豫劇六大派中唯一齣於河北的。部長說她教出了四個一級演員，十七個二級演員，這是多大的功勞?!為什麼說書上名字未提呢？其實她一生的悲歡離合、苦辣酸甜，本身就是一齣非常感人的戲劇。孫廳長或哪位作家若能寫成一戲，文華來扮演這位可歌可泣的恩師，不是很好嗎？

邯鄲古跡很多，故事也多：趙武靈王、廉頗、秦始皇生於、死於邯鄲……都是男人為主的。我建議可演演《銅雀歌》寫甄宓與曹植、曹丕的故事，會抓人。好演員必須有適合又能發揮其長處的好戲才好，僅供參考。

（二○○○年十二月二十五日）

中國戲曲音樂劇的一種雛形

——評劇《貧嘴張大民的幸福生活》觀後感

看了戲，睡不著覺，想了許多有關戲曲發展的問題。無法梳理只能談些粗淺的感受。

最突出的印象是整個演出的形式感非常強。我感覺這是一齣嶄新的「評戲音樂劇」或「落子歌舞劇」，或可看作以張大民的苦樂貫串起來的評劇歌舞晚會，或反過來說：以評劇歌舞形式演繹張大民的悲歡故事。

《貧嘴張大民的幸福生活》

它是在評劇傳統的唱腔、表演基礎上溶入了現代通俗歌曲和多種音樂成份，特別是現代音樂的節奏和氣氛；它是在傳統戲曲的程式動作基礎上溶入了現代舞蹈、健美操、武術、雜技、魔術等等多種多樣的表演藝術，其中還鑲嵌了片斷的流行歌曲、樣板戲和文革時期的語錄歌、忠字舞……它以全新的演劇藝術，對眾多的藝術門類、藝術品種、藝術手段、藝術樣式進行了全方位數位化的重組與整合。它的構建方式、組接風格是與瞬息萬變的、與時代同步的，是與高科技、多媒體、智慧資訊快速傳輸相互呼應的，它在中國即將步入資訊社會的世紀之末，像一段寬頻網路，無私的傳遞給我們如此豐富多彩、絢麗多姿的大量藝術資訊，使人眼花繚亂，應接不暇。我作為一個從藝五十多年的老藝人，看了這齣戲，深深感到它對我長期積澱的藝術觀、戲劇觀、舞臺表演習慣等等，都是一股巨大的衝擊波。

我突然感自己老了，是不是自己的思維方式、思維邏輯跟不上時代了？我感到「後生可畏」，只有李六乙這樣年輕的導演才能把評劇藝術推展到這樣一種新的境地！

昨晚那些使我難忘的演出樣式、劇場氛圍、舞臺節奏、美不勝收的表現手段、手法、表現形態、符號，充滿了我的視覺、聽覺、感覺器官，使我無暇琢磨戲的深刻內容。其實張大民的所謂幸福生活充滿了苦澀與辛酸，為了房、為了床、為了結婚、生孩子……。那段關於「床腿」的唱段，哥兒倆關於「幸福與痛苦」的對白，夫妻倆下崗後的吵架與和好，都較模糊朦朧，使我無暇理清人物的心理活動軌跡，甚至使我無法連綴好那有趣的故事情節，使我來不及好好欣賞那些優美動聽的唱腔。（這戲在音樂創作上的成就不可忽視，雖然唱太少、

不成套，聽得沒過癮……）更來不及去仔細思考那些城牆、高樓大廈、山牆、大樹、廊柱等等裝點起來的五顏六色的舞臺以及用數學公式、化學分子、英文字母、色塊符號等圖案文飾的服裝……對張大民一家及其街坊鄰居們究竟得失利弊如何？

戲的主題是鮮明的，「小螞蟻……忙忙碌碌、貧了吧唧……風雨沐浴著幸福美麗！」不由得想起了六十年前趙丹等演的《十字街頭》，要人們樂觀的對待生活中的一切困難、挫折。而這齣戲把活生生的張大民與現實生活間離了起來，部分的昇華了、美化了，把評劇歌舞化了、現代化了，成了一種嶄新的藝術品種，也許正是中國的戲曲音樂劇的一種雛形。近來我國不僅歌劇團、話劇團、舞蹈團體都在紛紛實驗音樂劇，戲曲也在搞……黃梅音樂劇，評劇音樂劇為什麼不可以搞？河北梆子方辰老院長已寫了《中國貓》等三部梆子音樂劇。因此，我非常欽佩這種革命氣派和創新精神。李六乙導演是才華橫溢，而且非常有想法、有追求的，從他剛畢業時導演的柳琴戲《山鄉鑼鼓》和青島呂劇《海祭》、川劇《四川好人》等已嶄露頭角，在座談會上遭批時，我還發言支持並在《山東戲劇》上寫文章鼓勵他，昨天在劇場即為演出熱烈鼓掌，今天又特來表示祝賀！

但是，這部新的探索性劇碼還不完善、不成熟，還需要經過觀眾的鑒定和時間的考驗。

當然，藝術沒有科學的標準，也不像競技體育那樣有明確的規則與尺度，更不像食物和藥品生產那樣直接影響人的健康，因此只要我們是認真的在搞戲，優劣成敗都是好的。

焦菊隱時代的北京人藝，戲是那樣子的，而現在北京人藝的戲則另是一番風光了，據說也同樣受到觀眾的歡迎。當然只有最好的藝術品才能流傳千古。無數實踐的經驗告訴我們：在吸收、溶合新的成分時，千萬別丟掉傳統，別削弱了本體，別鬆動了根基。他

評劇張大民如能像影視劇一樣深入人心受到關愛，恐是得力於劍光的傳統功底扎實。他的演唱有著濃濃的評劇味道，他的特殊條件讓他能用盡唱、做、念、打去塑造舞臺上的張大民。他把「僵屍」、「矮子」、「虎跳前坡」等戲曲武功和霹靂舞、太空步、卡通化機械人動作全部運用得自然而不生硬。人們還是喜歡聽那幾口過癮的落子唱腔，欣賞到劉萍那白派風範，欣賞於文華那揉入民歌技法的新派唱段，大雪幾句唱也動人。

導演是充分展現了他的才華與追求，也發揮了演員的特長與演技。古今中外，三教九流、春夏秋冬、酸甜苦辣……可謂資訊多多。但從我個人的期望講：一個是導演的舞臺語言還得要有統一性，不能雜；一個是藝術手法盡可多樣，但自身仍須有嚴格的邏輯性。如果一齣戲裡一會寫實、寫真、逼俏生活，一會又誇張變形、虛幻寫意；一會貼近模擬生活，一會浪漫、荒誕……人們在接受不同類藝術美時，需要個過程，轉換組接過快，則看著很累，只攝取某部分難免丟掉了主要東西。在劇場你若被某個群眾演員所吸引，往往這段戲就看不懂了。坦率地講，我對導演總體把握這個戲的意見是：「滿了些」和「雜了點」，如能再加工修改一次會更好。粗看直感僅供參考。

中國評劇院已風風雨雨歷近半個世紀了，我從看李再雯、新鳳霞、魏榮元、張德福、馬泰到看谷文月、劉萍、戴月琴、李維銓，如今看馬惠民、齊建波、劉金銘、宋麗、高闖、劉惠欣、恒紅和今天的劍光、王平，可謂人才輩出、新戲多姿。從唐山中國評劇節看各地評劇風格流派異彩紛呈，在祝賀中國評劇院演出成功的同時，願能實實在在的領導中國評劇新潮流！

（二〇〇〇年十二月七日）

《舞臺姐妹》使我更喜愛越劇

《舞臺姐妹》是中國戲曲演員優秀品德與情操的一曲頌歌；是老一輩越劇演員的生活寫照與生命之歌；是新一代越劇演員藝術才華舞臺風采的一次絕好展示。

做為一個五十年藝齡的老演員，看它實是感受多多，一陣陣感動、感慨、感悟……最後歸為一句：感謝上海越劇院給首都送來了這樣一臺好戲！

我原是北方人，山東大漢，不大容易接受委婉溫柔的越劇，看過不少越劇，甚或是《西廂記》也沒這次的感受，看《孔乙己》還是跳出跳入不能進戲。也許因為這劇本改編得好，確有「一曲送別，肝腸寸斷」、「姐妹情深，天地同泣」，為這樸素、真

《舞臺姐妹》

摯、純潔濃烈的情所感染、陶冶；也許是因為它不是「女子越劇」而是男演男、女演女，這才打破了像我這種觀眾對女扮老生、小生、花臉甚至丑角……的欣賞障礙，縮短了觀眾和演員之間的交流空間（距離），欣賞、叫好總不如動容、動情效果好！

這齣現代戲，別的劇種不能演，演不好，演員演演員，越劇唱越劇，才能如魚得水，不但「像」，而且就「是」！

舞臺劇改編自同名電影，主旨突出，增刪得當。首先這「認認真真演戲，清清白白做人」便是至理名言。如把「演戲」改成任一職業也無不可，極帶普遍性，但做到這兩句話太不容易了。姐妹所處的時代、環境、遭遇、貧賤、侮辱、成功……關鍵時刻三萬包銀外的一張支票，接或不接，對每個人都是十分嚴峻的考驗。「人皆不愛財、不怕死，才能天下太平！」所以這齣戲具有普遍而深刻的現實教育意義！

它是一齣戲曲現代戲，但能讓我得到大量的資訊：我從中既看到了現代上海越劇的風貌成就，又能看到浙江嵊縣鄉土氣息濃郁的老腔越調、原汁原味的老《梁祝》；既能聽到錢惠麗的徐派小生腔，又能聽到她的旦角唱腔，月紅自殺那場的大段唱，起伏跌宕淋漓盡致，別的戲恐是無法聽到的。它與單仰萍委婉纏綿的王派唱腔形成和聲、對位般的效果。我聯想到《常香玉》、《丁果仙》、《郭蘭英》等等電視劇，或因受到真人真事的局限，或因受到影視演員的制約，難能融進像「討飯調」那樣精彩絕倫的片段！兩個半小時戲劇的、音樂的、

美術的、表演的、形體的、聲樂的、服飾的、景光的、各種藝術資訊，使人坐在劇場裡應接不暇，回到家中回味無窮！

這是一臺完整的演出，陣容齊整強大：劉傑的唐經理極有光采，嗓子忒好，而抑揚頓挫控制得當，做為主要對立面、主配人物，必須強；而其他如阿鑫、倪濤、邢師傅、商水花等人物，都能演得性格鮮明有血有肉。形成眾星捧月勢態，才更顯月紅、春花的明亮。她們首先是全身心的投入，認認真真的演戲。我坐前排，清楚地看到她們的淚花、淚流、淚痕，唱、念、做、表到位，感情妥帖蘊籍，柔腸百轉又激情滿懷，把真情實感與基功技巧高度統一結合，怎會不感人呢？高低音的銜接、真假聲的摻和變換，可見功底嫻熟，是一對上好的搭檔，難得的越劇人才！

盧昂導演的最大功績，是準確把握了全劇的風格，選對了這一個舞臺樣式，採用了現實主義的表現方式、手法，著重調動演員全身心投入角色塑造，多用心思於內容、內涵、內心，而不是玩花活，玩場面。話劇有一種叫「死在演員身上」的導演，而此劇的導演「沒有死」，而是心血化在演員身上了！

戲的舞美使用了三棱面的旋轉舞臺，而且是時代感很強的鄉間古戲臺；三十年代上海新舞臺和劇場後臺，戲院老闆家或演員的後臺宿舍……設計是切合主題的，點染了環境而構思是巧妙的，運作是流暢的，特別是在幕間伴唱聲中，弱光讓觀眾看著舞臺在轉，景在變換，觀眾正想看看景怎麼變的呢，又符合劇情，又符合觀眾心理，時時想著觀眾，才是非常好。

中國戲曲的優秀傳統！其他像服裝、化裝、道具皆有時代感，合乎人物的身分地位，而且很美，戲中戲是穿坡穿褶、包頭、戴盔帽，在扮戲時不論褲襖、旗袍或睡衣、長裙，面料、色彩、款式甚至領扣、花邊加上演員身材好，無繡無花照樣很美。

音樂是越劇本體風格很濃的，但又有許多突破，許多創新，托腔襯字配合默契，配器不吵不鬧而有力度，伴奏是上好的，而伴唱在戲中起了巨大的作用，場間、段間、情節、情感的跌宕處伴唱適時而出，有時加重語氣，有時感慨，有時宣述，有時評點，有時剖析……起到了很好的銜接、烘托、過渡之功。

感到不足之處：

一是師傅臨死，姐妹「結拜」一段應再重描一筆，渲染一下。昨看《京娘》在兄妹結拜時就重彩濃描了，因京娘後來的死等等皆與結拜有關。這姐妹之深情、之矛盾、之痛苦哀樂，都由結拜而來。

二是與倪三爺家丁等開打處，可再生活一點，由後臺抄起刀槍把子救妹很好，打得越生活化些越好。

三是姐妹決裂，小樓上一段戲，燈光色調太暖太美，此時此刻冷調子會更貼切。

四是末場阿鑫當了和尚，說了由滬歸越的事，「救了月紅，回到老家祭父……」太直白，刨了。本來是給觀眾一個懸念：月紅死活？哪裡去了？現在這樣使春花上來唱的一大段

如何著急想妹妹之類就白唱了。月紅的出場也隨便了些，暗上也得想辦法要給觀眾一個突然的驚喜！

其他如商水花的自殺原由，月紅的自殺動機，阿鑫的性格變化（發展），倪濤的結局等等，皆可再交代得清晰明確一點。

總之，我在很長一段時間裡，總是對越劇有些進不去，只能欣賞不易感動。而看了《舞臺姐妹》，竟從感情上有這麼大的變化，實屬始料未及。如果我這山東老漢變成個越劇愛好者（當戲迷還不夠格），實在感謝上海越劇院《舞臺姐妹》劇組的成功演出！

新世紀就要來臨了，預祝錢惠麗、單仰萍爭「梅」成功，萬事如意！

（一九九九年十二月十六日在文化部座談會發言）

為滇劇《京娘》喝彩

雲南玉溪地靈人傑。滇劇《京娘》的演出，展現了一臺難得的、水靈靈的好嗓子演員。趙老道、族公、京娘父母、伴唱、個個高昂、響亮、圓潤。整體演出陣容整齊，藝術水準較高。

馮詠梅更是個難得的表演人才。《京娘》的塑造層次鮮明：前部以花旦應工，靈巧、脆、活，可謂「雋過言鳥，融似羚羊」；中間是閨門旦風範，深沉穩重又熱情大方；後部則兼有刀馬、武旦的東西，瀟灑飄逸、熱烈奔放。鬼步、圓場、大袖、長綢、舞蹈身段幅度大，感情起伏跌宕大，與

《京娘》

前部「花衫」村姑打扮，鄉土氣息、純情少女形成反差對比。在崑劇裡叫做五旦、六旦、七旦都能，有行當又突破行當。主動向「兄長」暗示、傳情，甚或挑逗、表白，又要做得不貪、不媚、不賴、真情可愛，分寸把握難能可貴。京、梆花旦的抖肩動作不美，可以刪掉。

開場即道觀中叔侄下棋，很空靈，小道士扇子舞也有點道家仙氣，但感覺道童多了點，顯得這廟香火很旺，強盜敢在這裡「存放」搶來的女人嗎？強盜與老道的關係有點迷離、複雜、可疑。焚香結拜，畫面調度美，有意境。後來才悟出這樣渲染兄妹結拜的鋪墊意義。兩塊大小高低不一的石頭上戲處理的巧。兩次掉了鞋的戲很有趣。細節處理如二人變換睡覺的姿勢……用蒲葉喝潤溪水……都不錯。伴唱特及時，需要時就唱，唱得有感情，加「喂」加「喲」！京娘的唱加「呼」加「咳」，生活氣息、民間氣息較濃。

打強盜處理得乾淨利索，傳統的翻打技巧結合伴歌舞隊，舞臺氛圍好。訣別，大門外送客，京娘父母和族長的一段戲也好。三組群眾議論有風趣、簡練。《陰送》有傳統。螢火蟲引路把戲推向高潮。趙匡胤的自悔與批判，突出了反封建的主題。聽出：1.堅持劇種的傳統風格。

2.為人物性格感情創新腔。3.注意發揮演員的嗓子。高長甩腔稍感重複多了點。

燈光變換絢麗多姿，電腦燈隨著音樂、鑼鼓變色、變型、變焦、變點，做了許多細緻的設計處理。除了個別地方顯得碎了一點，群舞和技巧滿了一點外，為戲增色不少。

（一九九九年十二月十五日中央戲劇學院實驗劇場
看戲後連夜寫的座談會書面發言提綱）

抒情史劇

——賀上海淮劇團《西楚霸王》晉京演出成功

上海淮劇團的《金龍與蜉蝣》或可稱作「現代寓言史劇」，而《西楚霸王》卻不能算做「寓言」，不論從歷史的故事情節、人物事件都不是寓言，我看它偏向一種抒情史詩的風貌與味道。我寧叫它「抒情史劇」。從開場的一段女聲獨唱「見到你我就衝動⋯⋯靠近我，靠近我⋯⋯」簡直太抒情了，這是從一個女人的角度或虞美人的眼中描述的項羽。

縱觀全劇，強烈感到劇組主創人員、上海淮劇藝術家的一種探索精神、一種執著追求。從史學、哲學、美學和戲劇觀，都能感受到這種開拓者的思考與審視。

《西楚霸王》

《史記・項羽本紀》最後有一段司馬遷對項羽的述評。他先肯定了他是秦漢間一位超人「真英雄也」。接著歷數了他背關懷楚、殺宋義自立、怨王侯叛己、自矜功伐，奮其私智而不師古，欲以力征經營天下，五年卒亡其國，尚不覺悟而不自責，過矣。乃引「天亡我，非戰之罪也」，豈不謬哉！太史公是認為他思想行動錯誤，失敗是必然的。而我們的劇作者雖也寫了坑秦降卒二十萬、殺宋義自立楚王，輕信項伯，放了韓信，不納忠言而放逐范增等等歷史事件。但筆墨重點卻在歌頌其情操純真的、自由任性的、寧折不彎的性格，有時好像把美人寶馬看得比霸業更重要；他特重鄉情，很怕鄉親們說道他，看不起他，勝利了要還鄉建都，失敗了便寧死不見江東父老。他不是政治家、軍事家，而是個性情中人。其他人物著墨不多，而勾勒成功、活鮮生動。如范增最後讓他不死而兼任烏江亭長，這是適合的。如劉邦突出而恰當。唱念、語言、行為邏輯、思想脈絡都是清晰而可信的。演員們都非常好，從主演、配角到群眾都認真而入戲，看那十八勇士犧牲得多麼壯烈而有序！

《西》劇的形式感很強，導演兼肢體語言設計，也用了傳統戲曲的身段程式，但從形體塑為純潔的追星族小姑娘，她使項羽的生活更具浪漫色彩。幾個重要動作：私訪韓信，代項羽送范增皆錯而徒勞，最後殉情自刎……這幾個人物的性格描寫，人物關係矛盾建構，皆不出場，韓信做其主要對立面，項伯兼任呂馬童，最後愧於變節。特別是虞姬劇中叫美人，動作的語音、語法上看，更像淮劇音樂與現代舞蹈的結合。多次使用慢動作：虞之死、項之死用了升格蒙太奇。我最欣賞的是楚漢相爭，五年間七十餘戰只用了旌旗、長劍棍、慢動作

寫意加上燈光音響營造的氛圍，手法是極簡練的，加上字幕，觀眾全明白了，也接受了。道具的運用、刀劍、盾牌、長戟，特別是以三條長戟圍成營帳，「營帳」前二人大段抒情唱，「營帳」後五兵動靜相間的陪襯很有意境。唱腔設計發揮了傳統准劇腔，剁句滾唱好聽，民間色彩濃；項羽（偉平）很有陽剛之氣，唱得鏗鏘有力；范增唱得味道足，韓信唱得優美；虞姬的音色美、音質好、音域寬亮，若能再用點抒情的長音、長腔，舒展開些會更過癮。舞美不算大製作，較節約，一般劇場能演，服裝樸素大方，不屬華而不實那種，又有新意和現代感。

不滿足之處：

一、虞姬出場，男裝、烏騅、長鞭好像沒舞起來，音樂、鼓聲、節奏較「洋」了點，黑斗篷做臥馬也不易被廣泛接受。

二、由男變女，擋斗篷、項伯去拿衣帽送下場，像戲法變漏了，可用將士舞隊巧妙解決。

三、虞死時，二人站著唱一段「虞兮虞兮奈若何」，彆扭，不如倒下，半躺在項羽懷中，項羽單跪撫屍歎唱，感人而合理。

四、結尾二十八騎之死，項羽大段唱很動人，催淚將下，突然「間離」處理，回到那段序曲和朗誦。首尾呼應了，但有蛇足之感。

現代音、舞、光、效已參與了演出創作，希望精益求精，讓造型更新更美，更有震撼力的場面、調度，更富心理外化表現力的肢體語彙，不斷改進，祝都市淮劇在現有成就基礎上，展現新世紀的新輝煌！

（一九九九年十二月十四日，中國劇協《西楚霸王》座談會）

西北大地　花開似錦

——喜看蘭州市豫劇團演出《日月圖》

畫師柏茂林之女鳳鸞貌美，山海關胡提督之子胡林欲強霸為妻，鳳鸞之表哥湯威男扮女裝進入胡府，卻與胡林之妹鳳英弄假成真結為夫妻。胡提督奉旨去北疆戍邊，因其子違令失地而被撤職抄家。鳳英出逃為畫師所救。湯威和番立功掛帥……，曲曲折折，終於盡釋怨仇，民族和睦、家家團圓。本是同名《日月圖》的普通故事，經曲潤海同志的妙筆揮灑，增刪補綴，早已成為晉劇、評劇、豫劇的廣大觀眾喜聞樂見、久演不衰的

《日月圖》

好戲。而今我看到一部由上海人、四川人、安微人、江蘇人、河南人、甘肅人……奇妙的匯聚蘭州，連袂主演的豫劇《日月圖》，更覺好看、好聽，雅俗共賞，心曠神怡。

編劇沒有刻意追求什麼「宏偉的主題」、「豐厚之底蘊」，更不肯用劇本講歷史或給觀眾上課，而是把故事情節、人物命運，從傳統戲曲的審美情趣和現代觀眾的欣賞趨勢為綜合出發點去全劇的浪漫色彩、喜劇手法，矛盾糾葛編得很吸引人。該劇注意繼承並發展那貫串貼近群眾、愉悅群眾，在潛移默化中棄惡醜、揚美善。這是編劇的真慧智。

導演是執導「勾欄」四十年的溫明軒先生。曾因《三上桃峰》之赫赫「罪名」而受人尊敬，近年更成功地執導《打神告廟》、《榮歸故里》、《金水橋》、《富貴圖》等獲獎劇碼。他在發掘主旨、把握全劇、控制節奏、突出演員、發揮音樂、舞美等綜合藝術效應、營造舞臺氛圍，以至許多片斷及細節的精心處理：如胡林逼婚、柏茂林劈門、花轎進府、洞房交拜、家郎巧述、胡定打子、老太監數板等等，無不顯示這位不斷進取的資深導演之功力與格調。

整臺演出陣容齊整，音樂舞美有新意而不跳不怪，配器演奏，有氣勢不喧賓奪主，紅花綠葉，錯落有致，烘托陪襯，相得益彰。不論主角、配角或群眾演員都很認真、很入戲，難得的是個個演員都有副好嗓子。綜合藝術要求整體水準，只有珠聯璧合，才能收到好的劇場效果。

扮演胡鳳英的周樺，想不出這上海姑娘怎麼就跑到大西北去和各地戰友為豫劇而長期拼搏？且得到甘、陝、青、疆人民的普遍歡迎。她不但嗓音條件好，而聽其演唱，似有博學、攫取、融匯豫劇名家常、陳、崔、馬、閻諸派之長的膽略與苦功，再從發音共鳴和氣息處理上又似有美聲及通俗唱法之借鑒。周樺的表演，自然而細緻，有激情、有爆發力，可塑性強，身段和基本功都不錯，特別是圓場功有輕飄平穩之美，是位難得的好演員，難怪她能涉青衣、花旦、文戲、武戲、夫人、少女、古代、現代、喜劇、悲劇，塑造白娘子、穆桂英、秦雪梅、趙豔榮……眾多各類角色均獲好評，而在國內外多次獲獎。

《日月圖》中的胡林，是個難演而受歡迎的重要配角，徐允廉演得很有分寸，把個「可教育好的」紈絝子弟，從渾小子壞少爺到老老實實「在妹夫手下當差」的前後變化（兩面性格人品的共存）演得真實可信，實屬難能可貴。湯威的義、勇、雅、智，徐軍演得鮮明生動，功底也純熟；柏茂林的俠骨熱腸，周超刻畫精到；胡定的榮辱變化，傳勝把握準確。胡妻以聲傳情，鳳鸞形象動人，楊生俊挺，家郎可人，連丫環、太監、中軍、報子、轎夫、軍士可謂人人有戲，個個稱職。豫劇本是觀眾寬泛的劇種，有這樣一臺群眾喜愛的演員加上蘭州豫劇團的坦正藝路和優良團風，相信「戲曲危機」、「劇團衰亡」、「藝員流失」之類現象，將再一次被證明多半是或主要是那些在錯誤的、僵死的思想指導下，或是那些在習慣勢力桎梏下的地區和單位自身的內因造成的。

102

藝無止境。好戲中必有不足，演出中常有些把觀眾引出戲外的「瑕疵」。如這張點題的

「日月圖」究係「祖傳寶圖」？還是「軍事佈陣圖」？抑或邊境地理圖？什麼圖才是更入情

合理？二、湯威喬裝入胡府，目的何在？要怎樣做？隨身似應藏武器而不是帶地圖。三、洞

房是一場核心好戲，但湯威似乎陷入感情還過早了點。由想替舅父表妹報仇到愛上仇家小姐

之間的過渡不夠，缺點兒轉化的表達。而鳳英由天真的與「嫂嫂」做拜堂遊戲到弄假成真之

間，也須一個由漸變到突變的心理歷程。哪個動作？什麼契機？甚或哪一鑼上發現「嫂嫂」

是男子？表達得再清晰明確些會更動人；或可鋪墊在前，強調她對這「嫂嫂」一見傾心，在

做拜堂遊戲時就曾幻想：「這嫂嫂若是個男子才趁心呢！」當事實突變為「果然」時，再大

膽表演驚疑到信實的喜出望外。四、最後一場戲、胡、柏兩家所有的人物都不約而同的聚集

於涿州湯家，本屬「無巧不成戲」了，我想，如能在戲的尾部再浪漫些，用更誇張的形象，

甚至更「荒誕」的手法把喜劇風格推向峰巔，這齣戲一定更好看，因為「鳳頭、豹尾、豬肚

腸」，實是古今中外廣大觀眾的共同心理要求。

願《日月圖》更放光輝！祝蘭州戲曲絢麗多姿！

（一九九五年六月）

泉情水韻　月意雲心

──錫劇《瞎子阿炳》觀後

在一九九三年這次全國地方戲曲交流演出（北方片）中，繁花似錦，好戲連臺。有的雄厚激越，有的幽默恢諧，有的奔放粗豪，有的懸念叢生、曲折委婉。而江蘇省無錫市錫劇團卻給我們送來了一幅太湖水鄉的風情畫，一支清新淡雅的江南曲，一首意味雋永的抒情詩。它不是描繪帝王將相的傾軋爭鬥，也不鋪陳才子佳人的纏綿愛情，更不是渲染鬼魂神話的因果報應。它是一位真

《瞎子阿炳》

實地民間藝人的血淚史，一部偉大民族樂曲的讚美歌。

編導者選取這位傑出的無錫音樂家的故事，採用一種音樂劇的形式，充分調動了聲樂、器樂方面的各種手段，綜合了編、導、音、美、表演，組成這臺流暢、優美、和諧、統一的演出。那襯景上單線素描勾勒的無錫街景，或是那樸素生活化的服飾道具，演員們個個認真投入真情實感的表演，人人都有動人的演唱技巧，都使《瞎子阿炳》那散文詩般悠雅的特色為這次會演增添了異彩。

傳記戲難度大，尤其是這位百餘年前誕生的民間音樂家華彥鈞（阿炳）的傳記，更為難寫。編導者巧妙的通過琴親、琴禍、琴辨、琴心、琴訣、琴祭、琴悟等片斷展示了阿炳那時隱時顯的生活斷面。他把希望、愛情、屈辱、悲憤……把人生的種種感受，「盡情傾瀉在琴弓琴弦上、溶進滾滾琴濤中」。四十年前，阿炳在貧病中默默地死去，而今天，他的二胡獨奏曲《二泉映月》已躋身於世界樂壇十大名曲之列。因此，當全劇結尾時，劇場裡震響著《二泉映月》全曲，演員們一個個到臺口謝幕時，觀眾們由衷地起立鼓起經久不息的掌聲，表達了對這位生前民間窮愁盲藝人、死後民族文化名人的崇敬、熱愛與深深地懷念。

無錫市錫劇團是一個有著光榮傳統的劇團。我們早在銀幕螢幕上就看到過他們演出的《珍珠塔》、《孟麗君》、《紅花曲》、《三夫人》等優秀劇碼。近十年來更創作改編演出過《西安事變》、《此恨綿綿》、《丹青怨》、《淚美人》、《騙婚記》、《當家人》等大批好戲。正是在這樣的基礎上，才出現了《瞎子阿炳》這樣的劇苑奇葩。

它的好處在於創造了一種新的題材，新的演出樣式，新的舞臺意境，音樂劇氛圍靈性及前面已提到的內容與形式協調的一致性，把一個真人真事精選、提煉、變化、誇張、美化，而最後卻又歸於樸素自然。他們追求的是一個偉大的目標：生活與藝術的界限突破、超越人生與舞臺的藝術靈魂，他們的實踐是有重大意義的。

如要吹毛求疵，略提三點：一是，阿炳的另一部代表作《聽枕》只在不明顯處襯了兩句，未得到應有的突出。感到有點遺憾。《聽枕》是阿炳曲作中少有的氣勢磅礴之曲，顯示著他的理想與報負，反映了他性格上抗爭性的另一個側面，如能再重描一筆，則會對全劇有益。二是，第五場阿炳賣掉廟產，贖接垂危阿雲的一段幻覺戲，似與全劇風格有點跳出，我思之再三，有些矛盾：好像戲進行至此，需要變換一下「色彩」，亦即「跳出來一下」，但觀眾也從入戲佳境中跳出來一下，則仍是個需要研究的問題。三是，結尾前《二泉映月》的主題曲強勁演奏中演員在雙追光交匯點，一一謝幕的新穎處理，效果是好的，但我卻想像：如果能在舞臺上呈現五洲四海、各個國家、多種民族、男女老少、工農兵學、時時處處、人人都在凝神諦聽（欣賞）這部世界音樂寶庫中的神品，更會使人振奮?!瞎子阿炳在天之靈，也就會感到更大的安慰！

（一九九三年全國地方戲交流演出北方片《瞎子阿炳》座談會）

106

悲風刺骨　沉雷撼心

——黃龍戲《聖明樓》觀後

濃煙滾滾，烈焰飛騰，劈啪呼嘯的焚燒著剛剛峻工的「聖明樓」。大遼天佑帝耶律洪基悲愴的呼喊：「觀音～～！！」緩緩的倒下去，而亭亭玉立於烈火之中的皇后蕭觀音卻在靜靜地冉冉升騰、升騰……，像血火海，蕩滌著人世間的虛偽、欺詐與不平！

這是剛剛閉幕的全國地方戲交流演出（北方片）中由吉林省農安縣黃龍戲劇團演出的歷史故事劇《聖明樓》最後的動人場面。

八百八十年前遼道宗耶律洪基自詡為功高蓋世的聖明天子。魏王耶律乙率逢迎其意，奏請建造豪華的「聖明樓」，以彰其功。皇后蕭觀音因連年征戰、國庫空虛而極力勸阻，引起皇帝敗興不悅。魏王和容妃乘機設計誣陷蕭觀音「與太傅私通篡權」。

《聖明樓》

天佑帝誤信讒言，將趙太傅九族誅滅、廢太子為庶民，囚皇后於冷宮，待秋決時火刑祭天。後來，受魏王挾迫的假證人秉母命供出實情，天佑帝悔恨不及。但耶律洪基在證實了皇后的冤案之後，最終仍為了「至聖至明」的虛名而將錯就錯的燒死了蕭皇后，然後將叛道的魏王和容妃也一併火燒祭天，急召太子即位而太子已遇刺身亡。

這齣莎士比亞式的北中國古代悲劇，使劇場裡觀眾的心靈受到巨大震撼，使觀眾的情感被輕輕重重的揉搓、撕扯；屏息凝神，不由自主的背負這沉重的殘碑；人們的思緒在人生哲學與道德律條中往來折返；人們的理智將於是非、善惡、美醜的天秤上左右權衡……

這舞臺上流動著一幅幅氣勢磅礡的歷史畫卷，既有金戈鐵馬、叱吒風雲的壯麗北國的遼代風情，也有纏綿悱惻的《回心院》詞、拳拳心曲，更有宮廷內外的血雨腥風，明爭暗鬥。

我們透過劇本的思想內涵，能感到作者王福義的滿腔熱血又一次沸騰起來（三年前我們從《魂繫黃龍府》中第一次感受到這位青年劇作家灼熱的心）。透過如此宏偉絢麗、技法純熟的動人演出，感到女導演孫麗清的胸中波濤又一次澎湃洶湧（這是她繼獲文華大獎的《鐵血女真》後又一部力作）。

開幕一場弓馬狩獵的群舞場面，雄渾壯觀有如長江大河一瀉千里；中間那劇情發展、起伏跌宕又像河套九曲一波三折。直到結束前十六位少女以手的律動和紅綢揮灑組構的精彩的「火焰舞」把全劇推向高潮，使整個演出達到了「豹頭、鳳尾、豬肚腸」的傳統戲劇美學要求。

當天佑帝在決定將錯就錯、火焚蒙冤受辱的皇后蕭觀音之後，又連夜召見皇后，做了罪已的懺悔，以騙取觀音自願獻身以維護皇帝「聖明」的虛榮，以及在火刑祭天後，又命奸佞的魏王和容妃同去陰間追魂等等精彩的處理；體現編導意圖的唱腔、音樂、舞臺美術特別是表演藝術的和諧統一，是綜合藝術成敗的關鍵。劇中扮演天佑帝的雷霆和扮演觀音的馬忠琴早在《魂繫黃龍府》晉京演出時即以其天佑帝和文妃的精彩表演分獲文華獎和梅花獎。此次二人又有配合默契珠聯璧合的表演。其他，如魏王、容妃、太傅等角色都認真、稱職、恰當。劇中男演員全剃光頭使整場演出「一顆菜」，都是既能出人意料之外，又在情理之中的妙筆。

使人略感不足之處是：在位四十餘年、有著豐功偉績的天佑帝，對魏王等過於輕信了。雖然聰明人也往往社會受到蒙蔽和愚弄，但殺戮太傅和囚禁皇后是何等重大的事情，特別對蕭觀音，與他同舟共濟支撐半邊天的前妻，是太草率了。同樣，在朱頂鶴坦白了誣陷真相時，天佑帝的覺悟和悔恨變得太快，中間缺少過渡，缺個「肩膀」，缺乏細節安排，要使轉變更具合理依據。在中秋夜召蕭皇后時，天佑帝是真心愧悔以求得皇后的原宥了？還是假意懺悔以騙取皇后的獻身？亦或真假摻半得以良心自慰？現在的演出是不夠明確的，易使觀眾的思緒瞬間跳出戲外。都是易改易補的瑕疵。

看到《聖》劇，使我更為感動的是黃龍戲劇——這個小小的縣劇團連連排演了不亞於國家大劇院的高水準，大氣派的好戲。他們全團上下一心，克服萬難，甚至把準備蓋樓的十五

萬集資改做為這次參演的經費，在經濟狂潮衝擊一切的當今，這種為民族戲曲事業執著追求，奮力獻身的精神能不發人深省?!又怎能不教這個「天下第一團」興旺發達呢！

（一九九三年全國地方戲交流演出北方片《聖明樓》座談會）

看龍江劇《荒唐寶玉》後的幾點感想

　　美國人曾說：「中國文化是吃的文化」，我很不以為然。但最近看了龍江劇《荒唐寶玉》後，真是覺得又「解饞」、又「夠味」。我真有一種饞嘴餓漢突然得到一頓豐盛美餐之感。而且這席上既有醇香濃郁的龍江美酒，又有鮮嫩可口的珍饈佳餚，還有北國大渣子粥的清香氣息……。「夠味」的感受，源於它極大地填充了我近期藝術欣賞欲望空缺，時髦詞兒叫做：單位時空內傳遞的信息量滿足了觀眾的需求。我看過幾種《紅樓

《荒唐寶玉》

夢》題材的戲，比較起來，確是《荒唐寶玉》最過癮。它不但情詞委婉狂放、曲盡哀怨流暢，且具磅礡氣勢，詩承天問離騷；人物栩栩如生，個個呼之欲出；技藝精湛難絕，令人歎為觀止！

特別值得肯定的，一是它堪稱本原意義上的民族戲曲：「以歌舞演故事」，唱、念、做、舞，高度綜合，混成一體；把一切需要而可能用的藝術手段，盡皆綜合進來為自己服務，使之沿著我中華民族的歌舞詩詞的傳統之路，大步向前邁進。二是體現了一對重要原則：堅守本劇種的基本特色和靈活大膽地借鑒吸收姊妹藝術，不斷豐富發展自身。比如東北二人轉的基本道具：扇子與手絹，在這齣戲裡是高度舞蹈化、技巧化、戲劇化了，可說異華、發展到了一個新的高度，從序幕中組成花的海洋到尾聲裡鋪設雪的天地，始終沒有離開扇子手絹。這中間時而裝飾迎親的儀仗，時而變幻鋪地的紅地毯，時而化做補天的彩石，真是匠心獨具，巧妙異常。無論是宮娥、舞女、原始人、白衣人，也不論表現何種內容，都在堅守著本劇種的藝術特色。戲中穿插融匯的金戈武士舞、女媧長綢舞、元春長袖舞、鳳姐之水袖身段以及每個演員在表演人物時生活動作的舞蹈化，停頓、亮相、動勢的雕塑化又都和諧統一的構成了民族歌舞劇的傳統風格。寶玉和琪官在戲中串戲沒有選唱崑曲而選用了民間色彩濃郁的《豬八戒背媳婦》，使寶玉更加荒唐而妙趣橫生！其次把武術之劍與書法藝術也綜合進戲曲表演之中，雖非首創亦屬有膽識的成功實驗。

在音樂方面，很明顯是吸收了古今中外的藝術營養，豐富發展了龍江劇的音樂構成。

舞臺美術，不論服裝、化妝、道具、佈景、燈光、音響、效果、大幕、幻燈字幕等等部門，運用配合、掌握控制也都達到了在統一構思下的較高水準。凡此種種，不僅反映了該劇導演的藝術修養、水準與功力，而且標誌著龍江劇院已經進入自覺地導演制階段（或時期）。這一點對一個戲曲院團來講，是意義重大而深遠的。我國有幾百個劇種，幾千個劇團，誰將興旺發展？誰會落伍衰亡？這是個關鍵。是沿襲班主制、角兒制、行政首長制？還是堅決確立導演制，對於戲曲這一多元化綜合藝術的生產過程（創作、排練、演出）來講，決不是個可以這樣、可以那樣的問題。

對成功地塑造了寶玉形象的白淑賢，我非常欣賞敬佩。老先生常說：「三年必出個狀元，可十年未準能出個好戲子。」這話不假，戲曲演員真是難，「好角兒」就更難。選材難、培養難、雕琢成器尤其難。像白淑賢這樣渾身的功夫，高難技巧，哪樣不是和著汗水血淚苦練而成的呢！她的唱、念、做、表、身段舞蹈、四功五法都不錯，而且敢於涉獵尖端技藝，她的旋轉、彈跳托舉、「攪柱」、「僵屍」、劍術、左右手同步不同字的書法功，真是令人讚歎、折服！我特別喜歡她身段動作中的韻律性與節奏感（她是眾多好演員中的代表者）。特別喜歡寶玉和黛玉三次「打花巴掌」時朗誦體念白的樂詩意境。把唱、念、做、打程式、化入詩情畫意樂詩之中，應是戲曲表演藝術的最高境界；是民族歌舞詩劇的主體──演員所最需具備的東西；是一個真正的尖子演員的基本素質。如果有這樣一個演員群體，劇碼、劇團、劇種的藝術水準就不會不高，觀眾就不會不喜愛，因為戲曲綜合了多種藝術門

類，而中心載體是演員。我主張在戲曲藝術生產的機制上，必須完成由「角兒制」向「導演制」的過渡，同時要充分肯定「角兒」在多種時空藝術門類最後綜合體現時的中心地位。因此，下最大的功力於選拔、培訓、護理尖子演員，是成功之首訣。

荒唐寶玉形象可愛，給人留下難以忘懷的印象。但，還缺點兒什麼呢？一個詩禮簪纓家族的紈絝子弟，那不諳世事，耽於幻想，灑脫放蕩……，那傻乎乎的叛逆，瘋顛顛的抗爭，癡迷迷的追求……，那無助、無望的思索、哀傷……都已表現得淋漓盡致了。但寶玉畢竟是一個悲劇人物的典型，有著鮮明的悲劇性格和博大深沉的悲劇感情。這感情，最後應能發展成為一種完全跳出了個人遭際而涵蓋整個時代的悲劇情緒。我覺得若墨色稍濃於此，則荒唐寶玉對人們心靈的震撼力會更強勁些。

龍江劇院在舞臺後面的許多做法也是給人啟迪、發人深省的。如執筆編劇楊寶林還兼任副導演和舞臺監督，主要演員之一；飾賈政的張革新兼做場記；飾演王熙鳳的李鳳雲竟是位評劇演員，這更保證了呈現於觀眾面前一臺高水準的演出，還反映了劇院團管理體制與藝術生產組織工作的高水準。

（刊載於《中國戲劇》一九九○年第六期，原題為《〈荒唐寶玉〉不荒唐》）

《魂繫黃龍府》

——一齣風格獨特的悲劇

在第二屆中國戲劇節上，吉林省農安縣黃龍戲劇團演出的《魂繫黃龍府》，以其鮮明的民族特色、濃郁的北國風味給觀眾留下了難忘的印象。

大幕一開，那頗具儺戲風範的薩滿歌舞就把人帶到八九百年前的遼金時代：大遼國的末代君主天祚帝耶律延禧，昏庸無道、沉溺酒色，國勢日衰。金太祖完顏阿骨打乘機起兵，天祚帝迷信薩滿（契丹族之巫覡）對其怪夢的詮釋，欲殺盡黃龍府之嬰兒。文妃

《魂繫黃龍府》

勸阻叛反遭貶斥，囚禁冷宮。太子為了興國救民欲廢棄父皇，而母親文妃卻以君臣父子之道迫太子誓盡忠孝。天祚終於殺了兒子和忠臣，剛被赦免的文妃又遭元妃矯旨縊死。金兵壓境，眾叛親離，天祚只得棄國逃亡……八百年過去了，契丹民族已不復存在，遼國也只見於史書。但是，這部興亡史詩，這曲驚心動魄的、撕肝裂肺的悲歌，卻能令人魂牽夢縈，發人深思追索。

這齣戲之所以能感人至深，首先是舞臺上成功地塑造了一群活生生的人物。文妃，「是善的化身，卻又是悲劇的直接造成者」。當她被打入寒宮，還癡迷地逼兒子發誓效忠昏饋的父皇時，劇場裡靜穆得使人透不過氣來。她滿懷夢幻地期待著獲釋回宮團圓，而迎來的卻是喪子的噩耗。至此，許多觀眾已控制不住奔湧的淚水了。天祚帝是暴虐的，但又是有血有肉的：他夜探寒宮，撫慰自己貶禁的愛妃；最後，因自食諾言，面對慘死的太子不覺淒然淚下。其他如奸佞跋扈的丞相蕭奉先、忠勇仁愛的太子額魯溫、面善心狠的元妃，都真實可信，給人留下深刻印象。

該劇編劇王福義，竟是一位黃龍府土生土長的來自農村的青年劇作家。《魂繫黃龍府》傾注了他對鄉土的摯愛，展現了他長期積累的文史知識，顯示了他藝術創作的才華。

導演李學忠曾以評劇《契丹魂》嶄露頭角，這齣戲更見其膽識與功力。他對劇本、對人物的解釋準確；對舞臺節奏、舞臺氣氛的把握達到了相當的高度；他對戲的總體風格的設計很成功，突出了時代的特點、地方的特點、民族的特點，通過多種藝術手段凸現了該劇粗獷

豪放、蒼涼悲壯的主調。服飾、景、光和諧統一，沒用瑰麗奪目的閃亮金銀，而用粗布、棉絨、皮毛的質感，處處凸現鮮明個性。總體佈局與細節處理得當：開場恰如「鳳頭」，結局不靡「豹尾」，中間起伏跌宕，錯落有致。我特別欣賞「寢宮」一場文妃和耶律延禧在舞臺左右對稱地雙托舉的造型和「寒宮」一場天祚帝與文妃向舞臺的中線前後背向緩緩移動的調度，天祚帝步入深遠的黑暗中，文妃邁向臺口的光明處，這個處理，意境很深、很美！

當我得知《魂》劇是由一個縣劇團演出時驚歎不已。飾天祚帝的老演員雷霆是黃龍戲的創始人之一，表演不溫不火，唱得味道濃醇，堪稱劇種的棟樑，國家的瑰寶。飾文妃的馬忠琴原係下鄉知青，半路出家學藝有成，除了她天賦的好嗓子、好扮相、好身條之外，更襲人的是她對角色的摯愛與她那特有的舞臺氣質。該團的主要演員和群眾演員對藝術同樣嚴肅認真、一絲不苟，那兩位矮矮的獄卒臺詞不多，而無時不在戲中，多麼討人喜歡！特別值得重視的是，全劇男演員根據戲的需要，都推了光頭，這象徵著他們能為藝術而犧牲自我，僅此一點，就不是那些國家大劇院、大演員所能，夠一流國家劇院的水準。

我平生第一次看黃龍戲。這種在東北皮影音樂基礎上發展起來的新劇種，曲調唱腔悅耳動聽，很豪放，也很優美；很通俗，又很雅致。它的語彙豐富，表現力較強，看得出家底厚實而且有繼承、有發展，兼納並蓄姊妹音樂成份又沒離開「影調」基礎，配器伴奏也相稱，實屬難能可貴。

藝無止境！《魂》劇需要繼續提高加工的地方還不少。如結尾前的高潮沒有推至應有的高度。若能在文妃死前將人物的內心狀態開掘深點，末尾三段唱的起伏、對比、反差再大些，利用勒死文妃的長綢再設計一段激越的舞蹈身段和壯烈的造型，這部悲劇可能更加蕩人心魄。

（載《中國文化報》一九九一年二月六日第三版）

裂變之路

——觀《洪荒大裂變》有感

什麼是路？就是從沒路的地方踐踏出來的，從只有荊棘的地方開闢出來的。

——魯迅

《洪荒大裂變》的成就，不僅在於這臺新京劇的演出是那樣使人激奮、令人難忘，而且在於這一非凡的探索實踐將產生廣泛而深遠的影響。這個劇碼的創作、排練和演出，歷經五年奮戰、七次修改，如同進行一項宏偉而艱巨的建設工程，一次冒險但有意義的科學實驗，實質上是一場傳統京劇的

《洪荒大裂變》

自我革命。因此，為這齣戲而精心創造、勇敢實踐、辛勤勞動的武漢市京劇團是值得尊敬、值得欽佩、值得學習、值得高度表彰的！

《洪荒大裂變》的作者把有關大禹治水的上古神話、傳說、散亂甚或相互矛盾的各種史料彙集、篩選、編纂成這樣一部內涵豐富、寓意深刻、人物生動、情節感人的舞臺劇，是需要超人膽識的。「水是淚、火是血，千磨萬礪出人傑……」道出了四千年前華夏祖先是如何奮鬥犧牲、千辛萬苦，經血與火的洗禮才把中華民族一代代繁衍至今。人生充滿了艱難險阻。要生存，就須與天鬥、與地鬥、與人鬥！而奮鬥就會有犧牲，也有勝利的喜悅，有挫折與煩惱、有困惑、有動搖、有反覆、有頓悟……只有不斷的反省、超越，才是生路。大禹，是我們這個古老而光輝的東方民族的傳統道德、力量和智慧的化身。他所醒悟的「民以活為天」、「民心就是天」、「一代人是一重天」！劇作者通過大禹的故事所闡發的歷史觀、人生觀、美學觀、婚戀觀以及對天命、神與人等哲學課題都給我們提示了廣闊的思考天地。

《洪》劇的唱詞突破了傳統京劇的七字句、十字句的格式，溶進古詩詞、長短句的靈活形式，也溶進了現代語言詞彙和新詩的體裁，呈現一種生氣勃勃的劇詩格局。

《洪》劇的音樂，常是從苗、彝等少數民族山歌風味的旋律開始，先把人們引入遠古的意境中，經過「崑曲原板」之類板式曲牌，然後進入了諸如「西皮南梆子」、「高拔子原板」、「崑腔一板兩眼」、「反二黃搖式原板」等等似是而非的新的板腔體式。

《洪》劇的舞美，協調於編導者的統一構思，佈景顯出了洪荒意境，特別是大膽地用草繩子、線網子等象徵性、示意性的遠古服飾替代了傳統京劇一直沿用的蟒、靠、帔、褶……從而使與服飾密切相關的身段、動作、亮相都被儺戲風味的舞姿所取代，粗獷古樸的巴掌替代了蘭花指。為了使表演形式更具蠻荒時代氣息和更貼近劇中生活，他們不拘一格的吮吸養分於舞蹈、武術、體操等等形體藝術。而在音樂方面，除了板式、腔格的發展變化外，還採用了獨唱、對唱、重唱、合唱、伴唱等等聲樂形式。

編導者的藝術追求，還反映在史前圖騰般的舞臺美術上，讓佈景、服裝、化妝、道具、燈光……各司其職，且都得到充分的發揮，而尤其打動我的是音響：狂風的呼嘯，霹雷的轟鳴，洪水的咆哮，烈焰的怒吼，垂死者的呻吟，嬰兒的啼哭，天神的威喝，人們心靈的呼喚……可謂積極動員一切可能結合的時、空、形、聲藝術手段，譜寫成一曲美妙絕倫的交響詩！「戰洪圖」這場戲以其設計、編排之巧妙精細，武功技巧之齊整、高超，場面之雄偉、氣勢之宏大，表現內容的恰當有力而獲得全場觀眾經久不息的掌聲，達到了目前中國戲劇舞臺上「熱舞」場面的高峰，也創造了全劇提早出現的最高潮。

《洪荒大裂變》是一臺相當完整統一的「新京劇」。它以歷史唯物主義觀點、現代多彩的藝術手法表現上古傳說故事，不論從認識力量、審美意蘊或哲理思辨的角度看，其深度和廣度都是超常的，難能可貴的。

我是在異常激奮的情緒下看完這齣戲的，也有不少不滿足或覺得遺憾的地方，比如：大禹的故事，巫山神女的神話，加上鯀的傳說、共工故事，防風氏、白孤、女喬，傳奇人物很多。

雖然亞里斯多德的悲劇論十分強調情節的重要性，但過於繁雜的情節又勢必導致人物性格沒有足夠的篇幅作充分的展現，從而影響到劇場感受的強勁。雖然戲的高潮氣勢磅礴而且處理得巧妙自然，但由於它過早的出現於中前場，後半場無法「更上一層樓」，因而顯得戲有些「塌中」。三過家門不入，兒子應是治水前懷胎，按劇中「改堵為疏」之後才生夏禹。

後半部如說「女喬化石」仍很優美動人，且具一定震撼心靈的力量，那麼「煉斧劈山」就顯得一般化、有些平而鬆，全劇終結處得不到「豹尾」的滿足。

《洪荒大裂變》的成就是巨大的、多方面的，而我認為它最值得稱頌的，是掌握了繼承與革新的辨證統一法則，特別是領會了繼承的真諦！它是一齣從精神實質上繼承了中國戲曲藝術最優秀、最根本、最有生命力的傳統──相容並蓄、廣採博收、融會貫通。雄踞於世界百劇之林的中國戲曲主要是基於此而形成。八百年的戲曲發展史有三次裂變，形成三次高潮：（一）第一次廣泛綜合了中國古代音樂、舞蹈、表演、詩詞而蔚成東方戲劇文明的元雜劇，是基於此而奠定中國戲劇八百年的基業。（二）匯南、北、宮、鄉之曲，合管、弦、吹、打之樂，集文、武、做、表之技……「家家【收拾起】，戶戶【不提防】」空前局面從

而取代元雜劇，稱霸劇壇二百年之崑曲，也是繼承了這一傳統，並影響、撫育了遍及全國的戲曲劇種。（三）當中國社會由於帝國主義的侵入而步入半封建半殖民地社會的清代中後期，漢調、徽調先賢們又大膽相容了崑曲、弋腔、梆子……取長補短，融會貫通，「化合」了五十年，終於形成了亂彈─皮黃─平戲─京劇，取代了崑曲的藝壇霸主地位而獲「國劇」之殊榮，更是繼承了這一傳統。從三次戲劇裂變與高潮的歷史經驗中，我們可以確認：相容並蓄、融會貫通才是真正的、最根本的、最有生命力的優秀傳統，而不是某時某地某人的藝術式樣或風格。

中國今日已進入社會主義時代四十餘年了，雖然京劇從《白毛女》到《紅燈記》，從《楊門女將》到《曹操與楊修》，已進行過千百次具有革命性質的革新創造，但以《洪荒大裂變》的作法，歷史的反映這樣一個故事，不能不承認這是一次特具深遠意義的戲劇創新大工程、藝術科學大實驗、中國戲曲大裂變。它的功績顯然超越了它在劇本、音樂、舞美、導表演等各方面的優劣得失，而在於它發出了一個訊號──時代的資訊：它預示著中國戲曲歷史上的第四次高峰，將在廿一世紀初期出現在中華大地！

《山鄉鑼鼓》響京華

像一幅爽朗、明快、樸素而紅火的魯南山區群眾生活的風景畫；像一曲風趣、熱鬧、振奮人心的新一代農民，投身於社會主義精神文明建設的奮鬥歌！由山東省棗莊市和滕州市兩個柳琴劇團在第二屆中國戲曲節上連袂演出的柳琴戲《山鄉鑼鼓》所反映的是當前農村的重要題材。它選擇了改革開放政策鼓舞下，廣大農村富裕起來之後，日益突現的種種新矛盾中，科技、文化、娛樂等對經濟發展、實現四化的無比重要性。劇中，山村葫蘆套發生了一連串的鬥爭：將山神廟改建經營飯館還是用來辦起文化站呢？

《山鄉鑼鼓》

象徵著山鄉精神的大鼓是放在生產大隊部還是交給文藝宣傳隊呢？由公安局釋放回村的失足青年高吉，是拒之門外任其盲流還是團結他、教育他、促其轉化呢？對只顧賣苦力掙錢的社員石墩又該怎樣看待？對求神拜佛的三嬸、保媒拉纖的慌慌嫂、落後保守的村幹部、愚昧盲從的群眾……這二拖著葫蘆套的後退使山鄉無法躍進、騰飛的人和事都該怎麼辦呢？鑼鼓響處，復員軍人團委書記任天喜率領銀杏、二花，團結高吉、石墩、老戲迷、小棒槌等等積極分子，排除萬難、艱苦奮鬥，辦起了山鄉文化站，開展了各種文化娛樂活動。成立了業餘劇團；聘請城裡老師傳授農業科技知識，把個落後、沉悶的葫蘆套搞得熱火朝天、欣欣向榮！

柳琴戲《山鄉鑼鼓》是在一種明快的現代節奏中展開了環環矛盾，又在一種輕鬆活潑的氣氛中解決了種種問題。編導們選取了輕歌舞劇的風格，以誇張、變形、象徵等等喜劇手法處理一切藝術門類。比如，舞臺美術看來就像一幅幅泥土氣息濃郁的山東農村年畫，一張張鑲嵌在柴禾堆上的「佈景」，不論是廟堂神像、農舍豬禽、山野牛羊或是管弦鑼鼓……莫不植根於窗花剪紙等民間工藝美術的基礎而浸潤著地方風情。就連劇中人物的服裝，也採用對比極鮮明的大紅大綠大反差基調，像年畫中的農民，甚至直接佩帶標籤：寫明「幹部」、「售貨員」……

導演對歌舞隊的處理也是靈活多變的。時而若劇情中的張三、李四、王五、趙六；時而為戲劇矛盾推波助瀾，從頭至尾都以陪襯性舞蹈動作、畫面構圖和「拉魂唱腔」來烘托整體演出氣氛。時而象徵劇中主人公的心聲；時而若旁觀的評論員，為作者和觀眾代言；

「給高吉剃頭」風趣而富於想像力；「為銀杏擔憂」含蓄優美而有詩情畫意；對中心道具──「鼓」，從造型到推、拉、轉、搶的處理都有雄渾的氣勢和深邃的意蘊。總之從舞臺演出中是充分顯示了主創人員的熱情、膽識、功力和創新精神的。

《山鄉鑼鼓》在北京的演出，是由團結合作的兩市柳琴藝員精英薈萃，陣容整齊。不論是天喜、高吉、銀杏、玉鳳、石墩、二花、德貴叔、任大娘、老戲迷、小棒槌……可謂人人有戲、個個稱職，那樸實而生動的表演、悅耳迷人的唱腔都給首都觀眾留下難忘的印象。特別是慌慌嫂的一段味極醇厚的演唱，使大多數第一次欣賞「拉魂腔」的北京人都不覺鼓起了熱烈的掌聲。可惜劇中像那樣具有拉魂魅力的濃味老腔少了些，是一憾事。

戲曲創作難，現代戲曲創作更難，反映當前農村生活的現代戲曲創作尤其難。在第二屆中國戲曲節中，《山鄉鑼鼓》的演出，是今度百花苑中一枝色香特異的奇葩。它是老根上生發的新枝，新枝上冒出的奇蕾。我認為應當十分重視它、愛護它、扶植它。因為它是為反映新的時代、新的人物、新的矛盾而在藝術形式上做了許多大膽的改革、探索實驗。藝術的創新實驗像科技的發明實驗一樣須經歷多次風險與考驗。有所得亦必有所失，會成功也極易失敗。因此，我們對這樣的藝術實踐首先是抱著滿腔熱情的鼓勵態度，而為了使它更健康的成長、更美麗的開花結果，又必須看到它的稚嫩與缺陷不足之處。僅舉幾點供《山》劇主創人員參考：

一、《山》劇提出了許多當前農村的重大問題：如破除封建迷信思想問題、兩個文明建設的關係問題、擺脫舊的婚姻戀愛觀念、科技與生產的結合問題、團結、教育、改造落後群眾問題等等。這就出現了牽扯面太大而無力統籌駕馭，事件太多而無篇幅深挖內涵，矛盾衝突多為羅列浮擺、不能充分展開。像天喜與德貴的矛盾就使人感到輕描淡寫淺嚐輒止。這種對重大問題輕淡處理的作法，減弱了戲劇的感人力量和認識功能，給人以只在觀賞愉悅圈子裡馳騁之憾。

二、如果說《山》劇的優點是熱烈活躍，那麼缺點亦在過熱過活上。熱須冷襯、動要靜托。解決銀杏的愛情糾葛、石墩的個人奮鬥不顧集體的思想以及跟不上時代、不理解青年的老幹部石德貴的轉變等等，都是顯得簡單急促了些。像回頭的浪子高吉偷鼓進城賣唱集資，這一情節應是能非常感人的，若能在關鍵的幾處冷下來、靜下來，在「情」字上狠描幾筆，定能催人淚下。現在的偏頗在於歌舞的形式上著墨重，沖淡了某些動人的內容。

三、玉鳳是後半場的主要人物，在《山》劇中她是文化的代表、科技的象徵，應當在葫蘆套村起更大的作用；應與山區的生產、群眾的生活關係更緊密些；應對山鄉一批人的轉變起著更直接的作用；應在鄉親們的誠摯、迫切要求下，毅然留村並與大夥一起盪擊鑼鼓、建設山鄉……可惜在演出中積極行動較少、與群眾的關係有些生澀，服裝也不理想。

《山》劇在京演出，掀動首都劇壇一場熱烈的論爭。既包括了戲劇觀念、審美標準、創作方法、繼承發展等等文藝理論方面的問題，也牽涉到借鑒外來形式、改革方向等方針性作法問題，這是《山鄉鑼鼓》震響京華的又一大收穫。因為藝術理論的活躍、爭鳴必能推動演出實踐乃至整個戲曲事業的前進與發展。《山》劇的題材內容、主題思想都是好的，站得住腳的。至於表現形式和藝術手法是可以百花齊放、推陳出新、爭奇鬥豔、各呈異彩的。而改革、創新、實驗之始，必然是不成熟的，不完善的，有待改進的。因此，熱情鼓勵與認真批評都是十分需要的，而最終獲得最廣大的人民群眾喜愛，才是我們的最高目的和榮譽。

我不瞭解創作和排演過程、未讀過劇本曲譜，只憑初看一遍演出的感受就提出這些看法，主觀、不當之處是難免的，只因摯愛家鄉藝術，不揣冒昧傾心直述，謹供藝友參考。

（刊載於《戲劇叢刊》一九九一年第一期）

觀《白蛇傳》梅花獎演員專場演出

《白蛇傳》是一個優美動人的民間傳說；一段流傳千古的神話故事；一齣億萬群眾百看不厭的好戲。而田漢先生改編的《白蛇傳》，實可譽為京劇史上一座里程碑。無論從學術理論的角度還是創作實踐的意義上，都是值得認真總結研究和認真傳承下去的。

我常把京劇《白蛇傳》當作「傳統樣板戲」看待。不論是田漢老的劇本文學、王瑤老的唱腔設計，或是鄭師亦秋、李師紫貴的導演藝術，都是珍貴的教材、燦爛的遺產。在深厚的傳統技藝基礎上發展、革新、創造人物，更是表演藝術家的共同追求。白娘子的舞臺形象，我首先看的是秀榮，接著又看了近芳、燕俠……絢麗多姿、異彩紛呈的動人形象，足令你留連、回味、久久難忘。盛蘭先生與雪濤兄、春孝弟的許仙形象，個個膾炙人口、實在憨厚可愛，而少春先生創造的大嗓小生許仙形象更堪稱一絕。並非我人老愛回憶往事，實是前輩名家的演出給我留下太深的印象。看一次，幾十年不忘，不正是中國戲曲藝術和藝術家的魅力嗎？

新世紀，新一代，不同的流派藝術傳人大協作，為慶祝中國戲劇梅花獎創辦二十週年，專場演出《白蛇傳》，是令人興奮的。我看的是第一場：三個白蛇由陳淑芳、鄧敏、張火丁扮演；兩個許仙是李宏圖、宋小川分擔前後部；徐暢、李靜文分飾文武小青，都是當今京劇舞臺的棟樑，多朵梅花齊聚一堂，青春靚麗，盡展芳華；唱念做打，賞心悅目。也許由於各演一段難盡發揮，或在感情變化的濃淡、強弱處理上，或在人物塑造性格刻畫的準確、精微把握上，還有推敲和加工的餘地。可貴的是這種做法在藝術欣賞之外還給予我們許多新的啟示。

中國戲劇梅花獎是抓住了戲劇──以表演為中心的綜合藝術之關鍵一環。無表演則無戲劇。一個劇團、一個劇種、一個地方甚至一個國家，它的表演藝術水準往往代表了它的精神文明水準。二十年四百五十名梅花獎得主，四功五法多已過關，但，藝無止境，我們早已不是演程式、演行當、演技巧、演情緒……而是演人物、演意境、演文化了！在熱烈祝賀新的演出成功之餘，衷心希望完整而科學的「中國戲曲表演體系」在跨世紀的新一代共同努力下，由實踐到理論，全面完成！

（紀念「中國戲劇梅花獎二十週年」演出結束，就在休息室座談，即興發言三分鐘）

崑劇四大經典名著：《西廂記》、《牡丹亭》、《長生殿》、《桃花扇》

——在中山公園音樂堂的暑期藝術講座

一、簡介崑劇的興衰

現在是「概念時代」，一個術語一個內涵，不可混淆，如崑腔、崑山腔、水磨調、崑曲、崑劇，關係密切，你中有我，我中有你，但各有各的不同點。前四者，六百年、七百年、八百年，直到魏良輔（一五〇一至一五八二）十年不下樓，創立水磨調，以《南詞引證》為準，一五六七年，距今四百五十餘年。之前，全都講的是古代歌唱藝術、音樂形式：腔、調、曲。直到梁伯龍學唱水磨，並借新音樂創作演出了《浣紗記》傳奇，才開創了崑劇這一劇種。

典籍無確切年月，應該是梁伯龍（一五一九至一五九一）四十歲左右，一五六〇年前後，距今剛好四百五十年。傳到北京進玉熙宮演出四百年。那年在臺灣中大講座，即以「北京崑劇四百年」為題（本是給中文系同學講，結果來了好多教授、研究生）。好多人以為崑曲是蘇州地方戲，哪知它進入北京已四百餘年，而且從明末到清初康乾盛世，正是崑劇興旺發展、成熟鼎盛，成為全國性劇種，霸主藝壇二百餘年的光輝歷史時期！一六八八年《長生殿》、一六九九年《桃花扇》就是浙江洪昇和山東孔尚任在北京完成創作、在北京演出轟動，才出現了「家家『收拾起』，戶戶『不提防』」局面，搶著傳抄劇本，以致「洛陽紙貴」。

人有生老病死，藝術也有興衰跌宕。康乾盛世之後，花部興起，崑弋衰落。梆子、皮黃、亂彈相繼進京，百花競放。有專家說是「花雅之爭，雅部崑曲敗下陣來」。當然任何事物的突變，原因是多方面的，而我認為崑劇衰落主要的決定性原因，是崑劇代表了中國封建社會的最高文化藝術成就：文學、音樂、舞蹈、美術、戲劇、表演，是大綜合的東方古代戲劇文明。隨著鴉片戰爭的爆發，西方列強的堅船利炮，使閉關鎖國的中國由封建社會逐步變成半封建、半殖民地社會，它的上層建築、它的文化藝術代表，也就必然要引起變革。以古漢語、古詩詞、古歌、古舞、古習俗為基礎的崑劇，首先要被半文半白的、半中半西的、半殖民地的語言文明、生活習俗所衝擊。它的百年衰落是必然的。整個十九世紀，崑劇和我們的民族一起經歷著空前的災難。由全國退守到兩個「金三角」──南之滬蘇杭；北之京津

保。班社由宮廷、府第退守至貧困的農村，藝人由群英薈萃，分散到各地方戲曲社團中作教習，堅持到東方封建大帝國徹底垮臺，中華民國共和制度的建立。

崑劇在北京還魂，是一九一七到一九三七年間，以北方崑弋韓世昌為代表的榮慶社進京演出，得到北大校長蔡元培及吳梅等教授，「四大金剛」、「六君子」王小隱等知識界的支持宣導，梅蘭芳、余叔岩、齊如山、尚小雲等文藝界之宣導，不僅在北京站住了腳，而且一九一九年南下滬蘇，激勵南崑曲家，於一九二一年在蘇州成立了「崑劇傳習所」，使「全福班」技藝復蘇，培養了傳字輩一代名師。有了傳字輩，南崑至少薪傳百年。一九二八年韓世昌東渡日本，播藝海外；一九三五到一九三七年巡演華北、華東、中南六省十五城，崑劇藝術再次普及全國。

但一九三七年七月七日始，日本軍國主義明火執仗攻佔盧溝橋，揚言三個月滅亡中國，華北華東迅陷敵手。人說崑劇是「盛世元音」，太平了就興旺，戰爭來了就要死去。八年抗日戰爭、四年解放戰爭，一九四九年前崑劇在全國基本上銷聲匿跡，無一整團。但它畢竟是珍貴的民族瑰寶，國家危亡、政權蛻變，它就藏於民間。物形隱去，魂魄猶存，這就是大學的、業餘的民間曲社。是它們在民族危難時請韓世昌、王益友等藝人到曲社教戲，才使得古典崑劇瀕臨滅絕卻始終不絕如縷。

崑劇的第二次「還魂」，是中華人民共和國的建立。老藝人們都參加了革命，北崑的老藝人在華北文工團、北京人民藝術劇院、中央戲劇學院，南崑傳字輩在華東的上海戲校、蘇

劇團、越劇團，直到浙江杭州蘇崑劇團的《十五貫》赴京演出，一齣戲救活了崑曲劇種。毛主席、周恩來總理指示文化部成立了國家的北方崑曲劇院。我們那時二十多歲，雖然已跟老師們練功、學戲六、七年，但這回要建立「繼承與發展崑劇」的事業心。不但要學詞曲唱腔、身段動作，還要不斷的排新編戲、現代戲。還要練習刀槍把子，要掌握古老的工尺譜，要學習背誦古詩詞，刻苦繼承傳統戲，還要不斷的排新編戲、現代戲。巡迴演出南到廣州，北至哈爾濱。不顧嚴寒酷暑，十年辛勞，剛剛為這「非遺」文化創下一片天地，博得廣大知識份子和群眾的瞭解和喜愛，不料災難又來了。這次不是外敵侵略，而是國內的人禍——文化大革命來了。江青「四人幫」

先說北崑《李慧娘》是「反黨大毒草」，接著下令解散了北崑劇院，進而撤銷了全國的崑劇院團和戲校崑班。「帝王將相、才子佳人、牛鬼蛇神」統統打倒，全國人民在「文革」十多年裡只許看八個「樣板戲」。老藝人含冤忍恨一個個病殘、逝世。我因說了句：「建北崑，挺著胸進來；撤北崑，昂著頭出去……」，竟被扣以「反文化旗手」的「現行反革命」罪名，銀鐺入獄，關押審查八年之久。我師兄弟師姐妹，除俯首貼耳為樣板戲服務外，李淑君遭遇「專案審查」致瘋；有些去印刷廠、製本廠當工人，有的到書店賣書、到農村文化館、站。

生生死死的杜麗娘像是崑劇的寫照。第三次「還魂」在粉碎四人幫之後。撥亂反正、平反昭雪，一九七九年恢復各崑劇院團建制。但，上世紀末，又經歷了一次經濟大潮的衝擊。

徹底的「復活」是進入新的二十一世紀。二〇〇一年五月十八日聯合國教科文「非遺」組十八名委員一致通過中國崑劇為「首屆人類口述和非物質遺產代表作」名錄。從此，崑劇藝術才在國內外得到瞭解、保護、扶持和重視。

二、欣賞崑劇的視角與路徑

看崑劇演出會有多方面的收穫。從其藝術形式上分析，可與四個視角與路徑：

（一）會提高中國古典文學水準和修養，豐富國學知識，可沉心靜氣、淡泊名利、心曠神怡，健體長壽。（先師侯玉山一〇三歲、倪傳鉞一〇二歲、周有光已一〇五歲，我八十歲了仍能上山下海，作為一個從事崑劇藝術六十餘年的戲教徒，將宣傳崑劇當作天職。）

有位上海夷中學初二班主任，給學生講解曲辭，教學生學唱崑劇經典折子戲，一學期後課堂紀律全校第一，學生個個注重文明禮貌，作文水準普遍提高。上海文化局開現場會，總結經驗，推廣全校並成區教育重點；中央民族大學李佩倫教授，把《西廂記》劇組請到漢語系課堂，收穫十篇崑劇的畢業論文；同濟大學土木工程系園林設計專業陳從周教授講授《園林設計與崑曲》，請上崑演員去當客座教授，崑曲課程也由選修成為必修，成為一面旗幟。

（二）可提高你的音樂修養。美國、法國、義大利音樂家到京看北崑樂隊用工尺譜演奏、視唱，稱讚「神奇的天書」。如果簡單的告訴他：上尺工凡六五乙相當於1234567，他就問附點怎麼記？休止符怎麼記？切分音、三連音、十六分音符……沒完沒了。如果……

上戲陳古虞教授本學外語，是研究莎翁的專家。一九四二年至一九四六年在北大課餘學崑曲，能把曲牌、套數、宮調、律呂與西方音樂的調式、調性、對位、合聲比較著講（當時韓世昌、王益友到北大教崑曲）。他晚年譜了十二本元雜劇曲譜交給有關上級，可惜當時無人懂工尺譜。陸放、傅雪漪死後，北京無作曲家，杭州洛地先生還能講，蘇州周秦教授用工尺譜教學生。

《九宮大成》有四千四百六十六個曲例，包括十二種成份。從遠古祭祀樂、宮廷樂，佛教、道教等的宗教音樂，大曲、法曲、唱賺、諸宮調、民間音樂、山歌、水謠、勞動號子、鄉里小調、小販叫賣、貨郎兒，以及許多少數民族曲調以及中東、印度的古外國音樂，盡收典籍。崑曲，是一座尚待開採的中國古典音樂富礦。

（三）領略獨立於世界劇壇的中國戲劇表演體系。它不但與東西方的話劇截然不同，而且與歌劇、舞劇、默劇、輕喜劇、音樂劇、活報劇也都不同。它是載歌載舞的、虛實相輔的、角色分行當的、程式嚴謹的、形神兼備的，講究唱念做打、四功五

法、技巧精湛又兼表現與體驗的。

西方是大分工。歌劇不舞，舞劇不唱，話劇只說，默劇無聲。而我們的戲曲是大綜合，伴奏是吹拉彈擊，演員是唱念做打。什麼武術、雜技、魔術、書法、繪畫全都有機融合而又協調統一，天衣無縫，所以，沒有六年科班苦練登不了臺。通過詩情畫意的表演寫景抒情、塑造人物、敷演故事，移風易俗，教化觀眾，與西方的的表演是完全不同的。

（四）可欣賞古人的服飾、妝扮、款式、面料、花紋、刺繡、鑲嵌、盔帽、靴鞋、佩戴、切末、守舊全都裝潢以日月雲霞、龍鳳水火、飛禽走獸、花鳥魚蟲、山川花樹……中國古代美術成就盡收眼底。

做為東方經典藝術，值得好好欣賞；瑰麗的、活生生的文物，值得精心保護；做為真善美的戲劇教材，值得認真學習掌握；做為一種能陶冶人之情操、淨化人之靈魂，有巨大潛移默化功能的非遺文教，應當崇敬信仰。

三、名著導賞　甲、《西廂記》

《西廂記》是流傳千古的中國愛情故事。

一般講「四大經典戲曲名著」即首指元代王實甫的《西廂記》。

《西廂記》的故事淵源：

①唐人元稹〈會真記〉（鶯鶯傳）──小說

②蘇軾、秦觀等許多唐、宋詩人抒發內心感歎──詩歌

③北宋趙令畤詠〈會真記〉故事的鼓子詞，用了十二首商調〈蝶戀花〉形式（三千字）

④金有院本〈紅娘子〉（佚傳）；金章宗時董解元《西廂記‧諸宮調》（又稱弦索、彈詞）共八卷五萬字巨著

⑤南戲《張珙西廂》（僅存目錄）

元代大都王實甫《崔鶯鶯待月西廂記》（非李日華的〈南西廂〉）的〈長亭送別〉之【正宮端正好】「碧雲天，黃花地，西風緊，北雁南飛。曉來誰染霜林醉？總是離人淚。」

傾倒了古今中外無數文人學士：一九八八年我在法國講座的翻譯讓‧克勞德先生，譯完此曲，無眠叫絕；韓國教授吳秀卿能用流利的中文背誦多首崑劇曲詞；美國教授李方桂、徐櫻、李林德全家世代在美國講授、傳播崑曲，鋼琴家兒子又迷上了曲笛獨奏。

許多大學中文系長期將其選為教材（三百餘劇種之劇本唱詞之唯一）。如【越調鬥鵪鶉】六聯四字句：「玉宇無塵，銀河瀉影，月色橫空，花蔭滿庭，羅密生寒，芳心自警。」

如二本〈崔鶯鶯夜聽琴〉第一折【混江龍】「落紅成陣，風飄萬點正愁人。……繫春心情短柳絲長，隔花陰人遠天涯近。香消了六朝金粉，清減了三楚精神。」明，朱權言：「王實甫

之詞，如花間美人。鋪敘委婉，深得騷人之趣。極有佳句，若玉環之出浴華清，綠珠之採蓮洛浦。」

曹雪芹對千篇一律、千人一面的愛情故事常嗤之以鼻，但在《紅樓夢》二十三回〈西廂記妙詞通戲語 牡丹亭豔曲警芳心〉，卻讓寶玉說：「真是好文章，你看了連飯也不想吃呢」，黛玉看後「笑點頭兒」。心靈深處那根無人知曉的愛情之弦，已被《西廂記》的宛轉情詞撥撩得顫動起來⋯⋯。說明千百年來青年們得之而愛不釋手，而衛道者卻罵不絕口，罪名是「誨淫」「粉詞」，以致元、明、清三代皆被列為禁毀戲曲、小說之首。

八百年來，這部與人民生活息息相關的經典作品，反覆經歷被捧、被罵、被禁、被藏、被毀種種遭遇。上世紀已有至少十八種外文譯本，在世界各國傳播著，但在國內命運坎坷。出現了多種版本的劇本，南北有李西廂、馬西廂、大都版新西廂；還有小說、連環畫、電影、話劇、電視連續劇⋯戲說的、荒誕的。現當代最大的文化危機，就是打著弘揚國學古典文化的旗號，曲解、糟改、損毀優秀古典文學作品，所謂「創新精神」，「原創品牌」，實際是以西方現代異質文化，甚或以垃圾藝術改造、取代中國傳統戲劇！大家千萬提高警惕，提高辨別真偽、美醜、善惡的欣賞批判能力，不要被時尚、流行、浮躁、浮誇、浮泛，花裡胡哨的光電魔術、搖滾音響，遮蓋了我們的智慧和鑒賞力。

看文學作品，建議一定要讀原著，古籍出版社的王實甫《西廂記》是標準（盜版錯訛多）。今天我們講的是看演出劇碼，北崑一九八二年版的《西廂記》。劇本改編：馬少波；

139

音樂作曲：傅雪漪；首排導演：李紫貴；舞美設計：魯田。四位主創都已故去。我們仍健在的參加了製作演出全部創作過程的人，負責把戲傳承下來，紀念先賢遺作。北崑版的「馬西廂」學者專家高評盛讚，二十八年來久演不衰已近四百場，傳承三代人：首演蔡瑤銑（故）、許鳳山（現定居澳洲）、董瑤琴、周萬江、王小瑞、王寶忠、張國泰（均已退休）；二代主演董萍（故）、王振義（調出）；現在是史紅梅、邵崢、王瑾主演；第四代張媛媛、王麗媛、馬靜也接班演出了。北崑版《西廂記》主題思想、情節結構、角色性格、人物關係、唱詞、語言、意趣風格，都是基本忠於原著的。當然，因五本二十一折較長，壓縮剪輯為一個晚上演完的長度，適合當代人看；音樂和演唱曲牌並非全崑，而取元雜劇之北曲為主，參考吸收一些海鹽腔、弋陽腔遺音素材。因「王西廂」是崑曲之「史前戲」，屬元雜劇崑演的做法，這部戲和我離休後創作的《竇娥冤》、《宦門子弟錯立身》都是自覺而明確的追尋「北崑」之祖根！

中國古典戲劇，並非某些名家所說全是表現的、浪漫的、虛擬的，而是有著至少八百年深厚的現實主義傳統。這《西廂記》正是主要繼承了由元雜劇（關漢卿、王實甫、馬致遠、白樸、紀君祥等）中國之現實主義傳統。貼近生活，塑造真實動人的人物形象，突現崔鶯鶯、張生、紅娘、惠明等人物性格，揭示明確的人物關係。可以講，舞臺上的一字一腔、一招一式都要求由角色內心出發，同時又要體現崑劇藝術載歌載舞、詩情畫意，行當程式、神形兼備、虛實結合，東方浪漫美好的表演形式。我們總結了以北雜劇崑唱為代表的北崑表演

體系之靈魂，就是把藝術之真善美，有機無痕的融於一體，體現在演員身上，也是我六十年表、導演藝術生涯的最高理想。

觀眾用較高的標準要求劇團的演出，藝術才會不斷提高，逐步使我們的舞臺演出無愧於這部流芳千古、並被世界各族人民所敬仰的光輝作品！

四、名著導賞　乙、《牡丹亭》

從白先勇教授在海外籌集八百萬人民幣，選定蘇州崑劇團，以商業運作方式，成功製作了轟動全球的「青春版」《牡丹亭》。這些年我應邀看了四輪、十二場，並在北大、文化部、藝術研究院、蘇州市等地參加數次論壇、研討會、座談會，發言稿多已發表。我是充分肯定白先勇精神，他的創意理念、他的運作方式、劇場效應和社會影響。他在普及崑劇藝術，弘揚民族文化方面做得有聲有色，可謂功勞昭著，意義深遠。

湯顯祖這部傳世近四百年的不朽之作《牡丹亭》，有人說是《西廂記》之後又一部愛情巨著。是湯顯祖以細膩的工筆手法描繪一位杜甫的後代，南安太守的千金麗娘小姐，編撰了一部極其浪漫，浪漫到荒誕的戲劇故事……麗娘遊了一次後花園，回家做了一個春夢，就癡迷了、病倒了、自畫肖像，中秋而死。她爹杜寶調防淮揚，抗擊金兵，依愛女遺願將她埋在後花園內。三年之後，她夢中那個柳宗元的後代柳夢梅路過此地，養病住在荒園，偶爾拾到麗

娘畫像，掛在屋裡賞之、愛之、思之、叫之、陰魂不散的麗娘遊魂，感動得由畫中顯現，與柳夢梅夜夜幽媾，最後在石道姑幫助下掘墳開棺，抱溫屍身，麗娘終於活過來了。但「夢中情」、「人鬼情」不合理，不合法，於是麗娘還魂之後與柳夢梅去找老丈人認親，丈母娘認了；杜寶卻不懂浪漫、不認荒誕，定他「冒認官親、妖言惑眾、挖墳盜墓」三大罪，以明朝的法律判處這樁南宋的官司，把柳夢梅吊打一頓。報錄人說他是新科狀元，不信，差點沒打死。最後皇帝出面，金口玉言，勉強弄個鬧劇式大團圓結局。

這是愛情的頌歌嗎？這是對人性自由意志的強烈呼喚與頌揚。人與夢境、人與鬼魂實際是構不成愛情的。明代中後期已是中國封建社會末日的先兆了，在思想和意識形態領域這是湯顯祖以情反理的戰鬥檄文，與《西廂記》「願天下有情人都成眷屬」截然不同。在作品的創作手法上，一個是中國現實主義戲劇的經典，一個是中國荒誕浪漫的經典。而且從主題思想、劇情結構、人物關係、方方面面比較，這劇中那纏綿悱惻、真切動人的濃情，從那生生死死、感人至深的詞曲，都不在兩個真實相愛的男女身上，都不可能在現實社會人生中發生。湯顯祖之情是純情、真情、至情，遠遠超越了狹隘的愛情。但，如果今後哪一版《牡丹亭》能把湯翁「至情論」和「戲教宣言」的主旨挖掘得再深一點，編導、音美和演員們能把湯翁的劇本、詩詞、序跋、書信學得再認真、仔細些就更好了。俞振飛老師桃李滿天下，但他的「書卷氣」為何無人能比？因為後輩演員、親傳弟子，有幾人讀過俞師那麼多的書呢?!

在我看過的十六種版本《牡丹亭》都有許多可圈可點、可喜可賀、可歌可泣的種種優長。

五、名著導賞　丙、《長生殿》

十六世紀中期，梁伯龍一齣歷史劇——說吳越春秋時西施、范蠡故事之《浣紗記》和王世貞一齣現代戲——嘉靖朝嚴嵩專權誤國，諫官楊椒山（繼盛）、夏言等前仆後繼與之作殊死鬥爭，終於鬥倒了奸臣故事的《鳴鳳記》，開創了崑劇霸主藝壇兩百年的興旺局面。到十七世紀末，浙江的洪昉思又寫了唐明皇李隆基與貴妃楊玉環帝妃之愛，導致國破家亡的歷史悲劇《長生殿》和山東孔尚任經十年實地訪察，精心編撰的以商丘才子侯方域和秦淮名伎李香君之悲歡離合鋪敘南明小朝廷悠忽興旺的時代正劇《桃花扇》，（被稱「南洪北孔」）標誌著崑劇鼎盛時期藝術創作的巔峰與輝煌，同時也預示著「物極必反」，崑劇即將跌宕衰落的自然規律。

一六八八年面世的《長生殿》是洪昇十載寒窗、苦心經營、不離不棄，三異其稿。從《沉香亭》而《舞霓裳》到《長生殿》，可說為這一部傳頌千載的帝妃之愛情故事推向頂峰。從《長恨歌》、《長恨歌傳》中，經無數小說、戲曲、詩詞、曲藝、話劇、電影、小人書、動漫創作中看，對古代四大美女之一的楊貴妃演繹最多。日本也搶，說楊玉環沒死，被日本遣唐使阿布仲麻呂救回日本隱居起來。臺灣南宮博教授兩度赴日考察，說見到兩座廟、二尊像、二位「後代」，仍不能肯定真偽。北崑排《貴妃東渡》，日本人喜出望外。去年上

海文化人唐斯復工作室四本版的《長生殿》集中海內外名家顧問團、南北崑優秀演員，已囊括多項全國性大獎。全本《牡丹亭》《長生殿》皆有轟動效應，有碟可看，做法皆屬呈現眾多版本之一，因傳承下來的舞臺演出均不到全本的三分之一或四分之一，故今所謂演「全本」，其中三分之二或四分之三是當代藝術家「捏」出來的（張繼青、汪世瑜、翁國生、張銘榮等導演）。我最早看到的《長生殿》是與《十五貫》同時進京的周傳瑛、張嫻版以串折為主，十折左右，深印一生。「文革」劫後餘生，回到北崑，先為《李慧娘》平反昭雪，再排《血濺美人圖》，與馬祥麟合作導演，三排《馬西廂》，四導《長生殿》。通過創排演出傳承周傳瑛、張嫻經典版本，保其中重點曲唱和表演：《定情賜盒》、《權哄赴鎮》、《制譜密誓》、《小宴驚變》、《漁陽發兵》、《馬嵬埋玉》。以精彩難舍的《迎像哭像》做首尾、倒插筆引領全劇；以膾炙人口的《彈詞》穿插場間。洪雪飛演此劇得了梅花獎。經二十七年歷史考驗，先後經鳳一、紅梅，現已傳向第四代年輕的演員。

蘇州有王芳三本版，上崑有蔡正仁、張靜嫻一本版。各團都有一個版本一種詮釋，仁智互見。這部三百年前經典巨著應是中國人的珍寶，民族文化的驕傲，而洪昇先生為它殫精竭慮，為它名垂青史，也為它斷送功名到白頭，還鄉窮愁醉歸落水而死，啟人遐想。

六、名著欣賞　丁、《桃花扇》

《桃花扇》是一部當代戲。所寫南明興亡史實，距作品演出只幾十年，好多遺老遺少還活著，劇中時間、地點、人物、歷史情節都是真實的。作者孔尚任字東塘，是孔夫子第五十四代孫，康熙二十三年，南巡路過山東曲阜，請孔尚任講經，深得康熙賞識，被破格提拔為國子監博士。後任戶部員外郎（冷署十年），他參加過修河工程、豐富閱歷，感歎興亡。

《桃花扇》也是用十餘年三易其稿而成。

「借離合之情，寫興亡之感」，廣闊的視野，嚴肅的精神，縝細的描寫，一部南明史詩，巧妙的結構成一部侯、李愛情傳奇。而整個故事情節，緊緊扣繫於一把桃花扇上。拋扇、題扇、贈扇、畫扇、寄扇、撕扇，從劇本前附的「小引」「本末」「凡例」「題詞」「眉批」中，近百名出場人物全都是歷史上的真實人物。侯方域、李香君好在思想傾向上的愛國主義、民主主義是較濃的；無情批判南明小朝廷的昏君佞臣，官貪政腐；同時歌頌了社會下層人物，說書的、唱戲的、苦妓女、窮秀才，他們都能正直、勇敢、堅貞的維護民族利益，為爭取社會正義而鬥爭。是與關漢卿、王實甫一脈相承，是獨特的中國現實主義風格，一反長期彌漫曲壇的綺麗纖靡文風。像史可法《沉江》即有《單刀會》大江東去的氣勢。末

出《餘韻》的一套【哀江南】被選入高中二年級下學期課本，可惜調查中得知不少中學老師跳過這課不教，因無講解古文詞曲的水準與修養。

《桃花扇》版本很多。一九六二年我參加故事片《桃花扇》的拍攝，文革中挨批鬥，劇組死了大批同事：馮喆、梅阡、孫敬、韓濤、周文斌、副導演……十幾位。八十年代回到北崑，導演了五大名著，離休後還到孔尚任老家濟寧導演山東梆子《桃花扇》。二○○二年還到過美國惠特曼大學給金髮碧眼的「李香君」輔導美國大學生版《桃花扇》。去年秋冬之交去臺灣為其國立戲曲學院京崑劇團導演了曾永義教授全新編寫的《李香君》，參加了「九藝節」，並來京在梅蘭芳大劇院和戲曲學院演出。他們還去了河南商丘侯朝宗故鄉紀念館，那裡有李香君嫁去侯家生兒育女的史料，臨時把戲中侯、李決裂的結尾改成大團圓，得到河南老鄉瘋狂的歡迎。因抗日戰爭時，歐陽予倩在崑明改編演出話劇《桃花扇》，把侯朝宗寫成投敵變節的叛徒，以鞭笞當時那些當了日本漢奸的知識份子；李香君看錯了這復社領袖，羞愧難當「縱然借得西江水，難洗今日滿面羞」，毅然把定情後守樓濺血的桃花扇撕碎與侯決裂，死於南京棲霞嶺。那種結尾也是非常感人的，能使觀眾靈魂震顫、熱血沸騰，有一種悲劇的力量！但大團圓使商丘父老高興。原著結尾是雙雙入道，究竟怎樣處理好？是值得深入研究的。

七、結語

崑曲絕不像某些人說的那樣，「是唯美的、純粹的、為藝術而藝術」；「是在吳儂軟語和小橋流水的花園中孕育」出來的，「慢、小、細、軟、雅」的藝術。近五百年前的曲聖魏良輔明確規定崑曲字言以《中原音韻》為基準，「唯崑為正聲」因是「唐玄宗時黃幡焯所傳」。崑劇創始人梁伯龍、王世貞，就以奠定了深遠遼闊史詩畫卷般的《浣紗記》和以「鐵肩擔道義」精神和與邪惡權奸作殊死鬥爭的現實的戰鬥傳統；明清兩朝湯顯祖、李開先、張鳳翼、沈璟、李玉、李漁，直到洪昇、孔尚任，一條紅線穿聯著華夏的興衰、神州的存亡、百姓的苦樂、黎庶的溫飽，五千年文明古國的命運未來，民族的傳統、道德、情操、魂魄不可淪喪。真正經典崑劇的臺上臺下都是淨化靈魂，陶冶情操的美學教育課堂。

四大經典戲劇名著，分別有七百年、四百年、三百年歷史，引無數英雄競折腰。但主辦單位給我出的題目大，時間短，今天只能為大家提供此零碎資訊，供思考、研究時參考！

（二〇一〇年七月，北京中山公園音樂堂「暑期藝術講座」）

我們共同的精神家園

──北大崑曲專場演出導賞

前言

二〇〇六年，北京大學多功能廳與北方崑曲劇院合作開闢了「北大崑曲專場演出系列活動」，同時決定在每場演出前，舉辦「崑劇知識與劇碼導賞」講座。劉宇宸院長特邀我即興主講，演出後還要與演員一起，和觀眾座談互動。現整理舊筆記本上零星散記的講稿提綱，約有十八次：

（一）（二〇〇六年三月十日）《鬧學》《遊園》《贈劍》《刀會》

（二）（二〇〇六年三月十一日）《吵家》《雪樵》《逼休》《癡夢》《潑水》

（三）（二〇〇六年三月二十七日）《夜奔》《南浦》《佳期》《金不換》

（四）（二〇〇六年三月二十八日）《玉簪記》

（五）（二〇〇六年四月十四日）《下山》《見娘》《酒樓》《小宴》

（六）（二〇〇六年四月十五日）《奇雙會》

（七）（二〇〇六年五月三日）《夜巡》《山門》《斬娥》《辯冤》

（八）（二〇〇六年五月四日）《義俠記》

（九）（二〇〇六年五月二十六日）《掃松》《寫真》《離魂》《千里送京娘》

（十）（二〇〇六年八月十七日）《扈家莊》《寄子》《刺虎》

（十一）（二〇〇六年八月十八日）《學舌》《思凡》《花子拾金》《草詔》

（十二）（二〇〇六年九月二十九日）《斷橋》《湖樓》《書館》《偷詩》

（十三）（二〇〇六年九月三十日）《掃秦》《打子》《單刀會》

（十四）（二〇〇六年十一月二日）《活捉》《南浦》《嫁妹》

（十五）（二〇〇六年十一月三日）《出塞》《叫畫》《別母亂箭》

（十六）（二〇〇七年四月二十七日）《佳期》《彈詞》《蘆林》

（十七）（二〇〇七年四月二十八日）《驚夢》《尋夢》《夜奔》《琴挑》

（十八）（二〇〇七年六月二十二日）慶祝北大崑曲建院五十週年

特選其中若干導賞講稿，以志此次系列北大崑曲演出。

一

外國人用了「非物質遺產」一詞，給予中國崑劇。其實，物質的東西才是看得見、摸得著的，非物質的是指我們民族的精神文化遺產。因此，能欣賞崑劇的觀眾一定是能夠透過唱念做打、載歌載舞的、詩情畫意的、虛實結合的、程式規範的表演藝術，去品味和理解那些看不見、摸不著的、即非物質的民族精神文化遺產。

二十一世紀以來，國際社會已開始認同、重視和研究崑劇。臺灣的大學生已把欣賞崑劇奉為一種「時尚」。二○○八年「奧運」時，世界各國來北京看體育比賽的同時，一定會要求瞻仰這份「人類非物質遺產」，還會向中國文化人提問和學習崑劇的知識。一個愛國者能說：「不知道」、「沒看過」嗎？中國人如果只知道莎士比亞、莫里哀而不知關漢卿、湯顯祖，會被外國人看不起的。所以，北崑百戲進北大，一方面演出，請大家欣賞；一方面講座，普及崑藝知識。

我不知今天來的觀眾對崑劇是研習有素、還是略知一二或一無所知？（小朱、小王已近曲家了）只得概括的先做個簡介吧。

中國崑劇，是一門古老的學問。所謂「博大精深」，確是號稱全國三百多劇種難以企及的。它的劇本文學，已做教材進入大學和高中語文課本；它的音樂，八十年前曾進小學音樂

課堂，現在只有音樂學院有關專業才能學到的一點這種古樂寶藏；它的表演藝術，自成東方表演藝術體系，且四百年來不斷地豐富、完善；它的劇裝舞美，更是別具一格，美輪美奐。

今天初見，就把「北崑與北大」的故事，宣講一遍吧！

四百年前崑劇繁盛，迅猛形成全國性劇種。二百年前四大徽班進京時，京城還以演崑劇為主，而五十年後，皮黃腔戰勝了霸主藝壇的崑弋腔，形成了中國戲劇史上「第三高峰」之京劇時代。隨著滿清王朝的覆滅，僅存於宮廷、王府的崑劇，零落、衰退到京東、京南廣闊農村，與民間的高腔、梆子、蹦蹦及民風民俗相交融，形成二十世紀初葉的北方崑弋藝術流派。民國六年（一九一七年）冬，河北高陽榮慶崑弋社進京演出引起轟動，北大校長蔡元培常坐於二樓包廂，池座熱捧觀眾骨幹即北大學子「韓黨六君子」、「四大金剛」——時值「五四」前夕，上海有小報說北大校長、師生何捧封建舊戲耶!?陳獨秀於《新青年》著文駁斥；蔡元培答曰：「寧捧崑，不捧坤」，更禮聘曲家吳梅到北大文院開曲學課程。我們要感謝北大、感謝蔡元培校長扶持、搶救了瀕臨滅絕的古典藝術瑰寶，而且培養、造就了藝兼南北、比肩梅程的「崑曲大王」韓世昌。也就是周恩來親自任命的北崑第一任老院長，表演藝術大師韓世昌。

一九一九年，韓應邀赴滬演出，震動江南曲壇，徐凌雲、穆藕初、張紫東等才先後創辦了「上海崑劇保存社」和「蘇州崑劇傳習所」。灌唱片、抄曲譜、學折戲、籌義演、招學

生、搶傳承，培訓一代傳字輩崑劇演員——自是南北呼應，終使崑劇免遭希臘悲劇、印度梵劇之命運。否則，二〇〇一年「人類非遺文化代表作」的榮耀會冠晃誰家呢？！

今晚獻演四齣折子戲：《鬧學》、《遊園》、《贈劍》、《刀會》。

《鬧學》是《牡丹亭》中《閨塾》加《蕭院》開頭，係清代音樂家葉堂譜曲，是崑班六旦（貼旦、小花旦）的基礎戲。人物可愛，吃功夫；《遊園》是崑班五旦（閨門旦）基礎戲。大家熟悉，演好也難。《贈劍》是《百花記》中廣為流傳的重頭摺子，是一齣生旦的做功戲，重表演，沒有特別好聽的重點唱段；《單刀會》是元雜劇崑演崑唱的代表作，亦闊口（大嗓）唱功基礎戲，要突出關羽英雄氣概和單刀赴會的心情。

崑曲包涵南曲和北曲，看完戲請告訴我今天演的哪齣是南曲，哪齣是北曲？為甚麼？

好，時間到，請看戲！

二

現實社會中，有許多人天天想房子、車子、孩子、票子而且越多、越大、越豪華，越好。物欲稍得滿足，也想來點聲色之娛，刺激刺激神經或哈哈一樂，不想學點知識文化或欣賞點高雅藝術。而來這兒看崑劇的知音們，卻是在尋求精神的慰藉、情操的昇華、心態的淡定！我作為一個六十餘年的老崑劇人，由衷的感謝你們！

戲曲號稱三百六十劇種，唯崑劇曲本文學性最強。原以為只大學文科課本選有《西廂記》、《寶娥冤》詞曲，後發現高中語文課本第四冊亦選有《牡丹亭》、《桃花扇》及《西廂》《寶娥》二劇，但經調查，不少語文老師都跳過去不講，不知是為什麼！實際上，詩詞歌賦、駢文散文、古往今來，優秀的、生動感人的文學樣式、傳統精神，往往蘊含於崑劇曲本之中。膾炙人口的絕妙好詞，不勝枚舉——

「碧雲天，黃花地，西風緊，北雁南飛；曉來誰染霜林醉，總是離人淚！」（《西廂記》）

「良辰美景奈何天，賞心樂事誰家院……」（《牡丹亭》）

「大江東去浪千疊，趁西風，駕著這小舟一葉……」（《單刀會》）

「收拾起大地山河一擔裝，四大皆空相……」（《千忠戮》）

「不提防，餘年值亂離；逼攢得，岐路遭窮敗……」（《桃花扇》）

曹雪芹筆下，寶玉黛玉最愛的讀物，不是小說，不是詩詞，卻是元代王實甫的雜劇《西廂記》。

封建時代，能讀書的人很少，黎民百姓的知識文化、歷史人物故事、品德情操、忠孝節義、思想精神等等，主要靠戲曲、小說、平話等的普及傳播。崑劇則是繼雜劇、南戲之後第

一個把文學和藝術有機結合為一種生動活潑的社會文化教科書、潛移默化的美學教育妙方法。崑劇，乍看很陌生，多看會喜歡，越懂越癡迷。不信你試試！

今晚演出的是全本《爛柯山》，說漢朝朱買臣休妻的故事，也是流傳很久，改編版本較多的崑劇作品。請大家欣賞。

三

朋友們好！歡迎和感謝大家來看北方崑曲劇院的演出。

現代社會有不少新職業崗位。如去商場購物，便有「導購」；出去旅遊，必有「導遊」；讀書學習，也有「導讀」；各種藝術演出、節日晚會，都有「導演」；現在大家來欣賞崑劇，就由我來擔任一個新職崗──「導賞」。實際上，古代演出前，就有「竹竿子」或「副末」登場，簡介劇情梗概、人物家門。現在多半稱為「主持人」。北崑第一至第八任院長都是我的領導，常給我這個「導賞員」任務，現在到北大崑曲劇場，做演出前的簡介性講座，我一定努力完成好它。

今天共演四齣戲：他們是《夜巡》、《山門》、《斬娥》、《辯冤》。

《夜巡》全劇叫《壽榮華》，是清初作家朱佐朝（良卿）編劇，朱是江蘇吳縣人。一生著作傳奇三十餘種，有《漁家樂》、《豔雲亭》、《朝陽鳳》、《奪秋魁》、《乾坤嘯》等

三十種以及殘齣《九蓮燈‧火判》、《焚宮燒獄》、《虎囊彈‧山門》、《壽榮華‧夜巡》等傳世。故事多取自歷史傳說，曲詞較通俗，風格偏粗獷、有豪氣。

《壽榮華》是一塊匾額，三個字是三個人名（壽習文，蘭榮娘和公羊華娘）各取一字。

故事講：南宋時，秀才壽習文進京趕考，途經姑父家看望其表妹（也是未婚妻）蘭榮娘。時其姑父母已死，表兄蘭雙玉嫌壽習文是個窮秀才，不願嫁妹，遂逼壽進京應試，又買通流氓杜有用夜間假扮瞎老道，截路殺壽，送其進京。另，強盜青山大王刁七郎派部下刁小賴攻城劫財，南陽節度使公羊贊之妹公羊華娘武藝高強，打敗了匪徒，恰遇巡夜都頭（相當於夜班保安隊長吧）刁軍師設計令小賴裝扮太監，假冒欽差，持假聖旨，誣公羊贊「通匪」，抓捕公羊贊進京。途經山神廟，大雨阻行，只得夜宿廟中。恰遇送走壽習文之巡夜都頭下九州，殺死假太監，救下節度使而去。刁小懶無法回山見杜有用屍，斬其首級謊說公羊贊頭顱，回山冒功，刁七郎大喜，傾巢攻打南陽關，被公羊贊父女殺敗，安定地方，提升按察使。結尾是壽習文考中狀元，欲請旨迎娶蘭榮娘，皇帝又賜婚公羊華娘，欽賜《壽榮華》匾額掛於狀元府。

全劇三十六齣，也許因故事太複雜、曲折，而全劇不傳，只剩三十六分之一，一齣《夜巡》，與《夜奔》、《探莊》、《打虎》，並列「短打武生」基礎戲。劇中卞九州身段優美、技巧性強，曾編為中國古典舞蹈「棍舞」，流傳發展與孫悟空之猴棍大不相同，劇中丑角杜有用，假扮瞎眼老道亦有上好表演。

卞九州由楊帆扮演，杜有用由田信國扮演；壽習文由邵錚扮演。請欣賞——（演出）

下面一齣《竇娥冤》是八百年前關漢卿之代表作。故事流傳千古，藝術形式多樣。西方早已翻譯成多種文字享譽歐美。關漢卿是中國戲劇的奠基人，《竇娥冤》是他八百年前撰寫的不朽之代表作，一九五八年他被評為世界文化名人，全國政協為紀念他而召開大會並演出了他的另一部名劇《單刀會》。二○○○年我們按關漢卿元雜劇本崑唱崑演了《竇娥冤》，應邀出訪芬蘭、瑞典二國。在五座城市共演出十四場，場場暴滿、好評如潮，那是中崑版，接近原著。今天演出的《竇娥冤》是二十年前，時弢先生為北崑編寫的《竇》劇北崑版本，只有《斬娥·辯冤》二折，前二折倒敘不演，傅雪漪譜寫北曲演唱。過去，崑界多演南曲版，名《金鎖記》，是明葉憲祖改本。袁於令又改編《六月雪》多本此，京、評、崑、梆、豫、越、川、黔、秦腔、全國各劇種都演竇娥。但，主題、人物、情節、結局大不一樣，特別是元雜劇《竇娥冤》本與崑劇《金鎖記》本，區別多多：

一、竇天章賣女求官，女兒端雲一為七歲，一為十三歲；

二、蔡宗昌一為落水淹死，一為暴病（心臟）而死；

三、《竇娥冤》是張驢兒父子救蔡婆；而《金鎖記》改成母子，見《羊肚》；

四、原本沒有《探監》一齣，而改本有；

五、元雜劇：法場冤斬竇娥，六月大雪埋屍，明傳奇：改為狂風暴雨，法官害怕，未斬收監，因此只能叫「法場」，不能叫「斬娥」；

六、張驢兒搧動越獄，被雷劈死——也屬《金鎖記》之新編；

七、蔡宗昌（竇娥丈夫）被救活，苦讀書，中了狀元，榮歸故里；竇娥成了狀元夫人、宰相千金。劇情雖曲折，但是一齣感天動地、震憾人心的大悲劇《竇娥冤》，變成了大團圓模式的喜劇，同一個故事，同是傳統戲，很可能演出迥異，大家欣賞之後，有興趣就留下來，交流、座談。

四

紅五月戲劇演出頻繁。全國政協剛剛舉辦完紀念崑劇復活五十週年及「非遺」命名五週年的大型紀念活動。今天我們的北大崑曲劇場，要演出三段戲：一《琵琶記》之〈掃松〉、二《牡丹亭》之〈寫真〉、〈離魂〉和三《千里送京娘》，倒著講，先講末一齣。

《送京娘》故事家喻戶曉不用講吧，說點戲外有關的事。

宋太祖趙匡胤救送趙京娘的故事，原出自明末清初作家李玄玉的《風雲會》傳奇，（不是明代羅貫中的雜劇《風雲會》）共二十七齣，《古劇叢刊》五集收有兩種版本，一是影印舊抄本，二是北圖乾隆內府抄本。李玉字玄玉，是明末大戲劇家。家班戲子出身卑微，但聰明絕頂又勤奮好學，一生創作、演出幾十部傳奇。代表作即有《一捧雪》、《人獸關》、《永團圓》、《占花魁》、《麒麟閣》、《昊天塔》、《千忠戮》、《萬里圓》等等。而其

157

《風雲會》則是根據同名雜劇撰寫：趙匡胤在唐後五代十國戰亂年代，團結一批鐵哥們、八位結義兄弟掃平天下，統一全國，建立大宋王朝的故事。《風雲會》取「虎之從風，龍之從雲」意。趙普、鄭子明老西兒，趙京娘總連累他們，送京娘成了義妹，趙普之親妹，鄭之未婚妻。法、日本誤譯為金娘。

劇寫趙匡胤抱打不平，夜闖禦勾欄，救出韓素梅，打死太師公子（非劇詞中之「土豪」）逃往關西。路經青牛觀（劇中為清幽觀）義送趙京娘。後周世宗柴榮死，陳橋兵變，黃袍加身，建立大宋王朝。

我們大不敬，不但改動，而且新編通俗版，吸收江淮地方戲。因為侯永奎老師一九五三年由華東匯演時學回來在京演出的，是江淮戲（亦稱淮海戲）。一九六〇年編撰、新排這齣北崑版《千里送京娘》，演出後劇場效果好，各地各團普遍克隆移植，是一齣久演不衰的新傳統劇碼，如今已近五十年矣。

原排是永奎老師和李淑君，傳至當代少奎、董萍。樣式和靈魂是傳統的，北崑風格濃、詞句通俗易懂。陳毅特別喜歡，說「解決了一直不敢讓部隊看戲曲（崑曲）的大問題；小戰士們看《牡丹亭》、《西廂記》夜裡睡不著覺，常作紅顏美夢，影響守邊、打仗。《送京娘》太好了！」特別點這齣戲去慰問新疆的邊防軍戰士。

《牡丹亭》幾乎家喻戶曉，美國版六本《牡丹亭》已十年、上崑精華版《牡丹亭》也六年了，《白牡丹》已紅熱了三年，不用我宣傳，但要說明這一版，這兩齣〈寫真〉、〈離

魂〉在《牡丹亭》原本五十五齣中是第十四和第二十齣，相隔六齣，原叫〈鬧殤〉。今周傳瑛老師的孫女周好璐將二折連演，集中描寫杜麗娘臨死前的思想、感情、作為，賞月、畫像、囑香、告母。《離魂》之南曲贈版【集賢賓】是非常吃功夫、難唱的曲子。纏綿悱惻，一唱三歎，耐人尋味。

吳炳《療妒羹》〈題曲〉一折，專寫揚州喬小青讀《牡丹亭》後「若都許死後自尋佳偶，又豈惜留薄命活作鰥囚？」像《夜奔》《思凡》一樣，是閨門旦唱作兼難的獨角戲。

《掃松》是《琵琶記》第十七齣，蔡伯喈讓家人李旺寄信接父母妻子進京。李旺走到陳留，打聽蔡家莊，巧遇張大公正為蔡公蔡婆掃墓。一丑一外有風趣的對話、詼諧的表演──我不囉嗦，請仔細欣賞。

五

上月，第三屆崑劇節在蘇州閉幕，國際學術研討會同時舉行；杭州崑劇導演培訓班又要我去講了一整天，題目是《崑劇導演的「程式思維」與「非遺修養」》。今天又趕到北大的崑曲劇場講戲。

今晚三齣戲，是《扈家莊》、《浣紗記‧寄子》、《鐵冠圖‧刺虎》……

一、《扈家莊》是保存在京劇中的崑曲劇碼，朱家溍先生說這類的京崑戲戲約兩百齣，

《扈家莊》是久演不衰的，它並非出自《水滸記》、《射紅燈》、《忠義璇圖》，

故事出自《三打祝家莊》，單講扈三娘與王英故事，是武旦、武丑的看家基礎戲。

一是劇場效果好，二是表演技巧性強，主要演員的角色不是林沖、武松、石秀、宋

江、李逵、盧俊義，而是一丈青、扈三娘與矮腳虎、王英的愛情故事。故有喜劇色

彩，這一對「梁山經典夫妻」在打、擒王英時流露一點點愛和戲謔的味道。王英的

矮子功武打是極有特色的。

二、《浣紗記》是崑曲向崑劇過渡的奠基之作。由梁伯龍始用魏良輔水磨調編撰、排演

的崑唱戲劇，史論家多認為是崑劇歷史之開端，距今約四百六十年。

全劇寫春秋戰國間，吳越兩國興亡交替的史詩，以越王勾踐、吳王夫差、西

施、范蠡而流傳許許多多故事和典故，如：「臥薪嘗膽」「東施效顰」等。全劇四

十五齣，〈寄子〉是第十六齣，寫吳國另一重要人物──伍子胥，他與伯嚭忠奸分

明，而吳王夫差偏聽偏信，導致國破家亡，歷史悲劇。伍子胥因京劇之《文昭關》

而家喻戶曉，一夜鬚髮愁白，事奇而傳。至吳國後，原有拜相興國抱負，因伯嚭

西施而敗，縱勾踐歸越，十年生聚、十年教訓，伍貞料吳國「聯越伐齊」必亡，而

把兒子寄養於齊國好友鮑牧家。從父子上路演到撇子而去，是一齣傳統的外、末、

作旦（娃娃生）三行骨子戲。唱念做表一氣呵成，【意難忘】定下悲劇調子，「丹

心空報主，白首坐拋兒」，而伍子天真的說：「願爹爹早完王事，火速同歸，免得母親懸望」。伍接大段念白終於說出：「再也不要想念我了」，伍子從聆聽到震驚，駭怕到昏厥於地，「兀的不痛殺我也！」須真情實感。【勝如花】更進一步用大、小嗓對唱，觸景傷情令人淚下，邊唱邊跪搓抱父腿，很感人。【泣顏回】曲共三重一尾，到鮑家伍托孤「付伍負六尺之孤」已成事實，又一次昏厥過去，伍拋脫欲去，三回首，叫醒親兒……泣不成聲掩面而下，鮑叫醒伍子「爹爹哪裡？爹爹哪裡？」多次觀眾流下熱淚，戲要求演員真實動心傷情，內心潛臺詞不斷，此劇可看到崑劇之現實主義體驗與表現無間融合的表演傳統，是內心感情外化為程式動作的典範。

三、《鐵冠圖》是九十年前，即一九一七年，北方崑弋榮慶社等回到北京、在南城站住了腳的第一齣改編大戲。由徐廷璧等編導，曾叫《北京四十天》和《請清兵》。演出連滿，上座不衰，直到富連成以高薪挖走了徐廷璧，排出京崑版《虎口餘生》三本，清初順治時劇。明末遺恨外史四十四齣，〈觀圖〉、〈對刀步戰〉、〈別母亂箭〉、〈守門殺監〉、〈貞娥刺虎〉乾隆六大館藏影即本抄本。曹寅作乎？改乎？上世紀周信芳《明末遺恨》。

《刺虎》一齣是寫崇禎吊死煤山，李自成進宮坐了大順朝皇帝，宮女費貞娥冒稱公主，欲騙刺闖王，但闖王把貞娥賜予李過。《刺虎》表現貞娥從準備、結

婚、拜堂到刺殺一支虎李過後自刎，是正旦和花臉的重頭戲。梅蘭芳上世紀初，訪美訪蘇皆演此劇，唱做並重極要功力，幾段名曲，燴炙人口，出場後的【端正好】到【滾繡球】詞意要求角色演員聲音厚亮，而劇中、感情激蕩，「蘊君仇，含國恨」到「誓損軀，要把仇讎手刃！」獨白復仇決心，「切著齒，點絳唇，搵著淚，施脂粉，佯嬌假媚裝癡蠢，花言巧語謅佞人」，做好內心準備。假與李過交拜天地，唱【叨叨令】刺客的內心，逢醉的外表，變臉的表情，愛恨交錯邊唱邊做，——特別是轉入洞房，趁醉殺死一隻虎，先用匕首，再用寶劍，李倒地後，劍刺心臟：三剜一刺，柔弱少女相當的狠哪。最後唱「今日個，含笑歸泉——又何多磨吻」！悲壯氣氛達到高潮。五十年前建院排好了全本《鐵冠圖》，被康生禁演，理由是「污蔑農民革命」，文革後解禁，《刺虎》是崑曲大王韓世昌的拿手戲，今天是他的再傳弟子魏春榮主演費貞娥。由林萍老師傳授，請欣賞。

六

《西遊記》本元末楊訥（字景賢）所作北曲雜劇，原六本二十四折。流傳本為清初無名氏〈慈悲願〉。影印本《西遊記》誤題「吳昌齡撰」清初傳奇。說海州弘農縣陳光蕊任洪州

知府，母殷氏懷孕八月，由父殷開山護送上任，過江，歹徒劉洪見殷氏貌美，將其父、子打入江中，丹霞禪師救了江流兒，撫養十八年，拜佛認母。

誰知唐僧的真實姓名？玄奘？那是他出家金山寺後的法名。唐僧本名陳江流也，為報外公殷開山之仇，殺水賊劉洪，後奉唐太宗命赴西印度取經，路上收徒三人，大鬧天宮，敗紅孩兒，《西遊記》流傳折子有〈北錢〉、〈學舌〉、〈回回〉、〈撇子〉、〈認子〉、〈借扇〉、〈思春〉等齣。

宣統元年（一九○八）韓世昌（十二歲）入慶長班向高腔名宿化起鳳學〈胖姑學舌〉三年後入榮慶社。直到六十多歲還在演這活潑可愛的小女孩，借胖姑、王六二人給爺爺講述長安街上，唐僧西天取經送行時盛況，並創造了小花旦特殊的身段臺步和表演程式。

今晚，馬靖，是北崑第四代小演員，此劇由韓院長貼傳人喬燕和老師親授。

〈孽海記・思凡〉，為〈綴白裘〉標目。明鄭之珍〈目蓮救母勸善記〉、清乾隆朝張照編宮廷大戲《勸善金科》兩百四十齣皆有此折。晉《盂蘭盆經》彩雜劇有連演七天的目蓮救母雜劇，俱已失傳，只一《思凡》流傳久遠。

仙桃庵小尼姑色空，禪房傷春，感歎自幼被父母送庵出家，日夜念經，生活枯燥，夢想結婚生子，過上常人生活。要學三聖母、七仙女，勇逃下山，堅強的反抗、爭自由精神、熱烈的反宗教迷信和進步思想雜揉，故事情節的豐富性與龐雜性並存，人物描寫的神奇性與荒誕性互見，經歷代演員不斷創造，成為旦行之獨角「基礎戲」。

從【誦子】、【山坡羊】、【採茶歌】、【哭皇天】、【風吹荷葉煞】、到【尾聲】。一個人在臺上，載歌載舞，極吃功夫。

《千忠戮》（又稱《千忠錄》、《千鍾祿》），據聞清‧李玉作。全劇二十五齣，作者尚有爭議，劇寫建文帝用儒臣齊秦、黃子澄主張，削弱藩王權力，燕王朱棣不滿，借「清君側」之名，攻下南京靖難、登基、殺舊臣、景清被剝皮、揎草、齊、黃被凌遲處死，方孝儒被滅十族。建文帝依程濟之計，削髮為僧，喬裝改扮，從地道逃遁。先躲吳江，後往襄陽，流落滇黔巴蜀間，（一說去越南直至宣德登基大赦才得回京。）《草詔》是全劇第八齣，都御史陳瑛入朝出謀，燕王朱棣要方孝儒草寫登基詔書，方寫了三個「篡」字，大罵朱棣。終被割舌敲牙，魚鱗細剮，誅戮十族。李玉是同情建文，讚揚方孝儒而貶斥燕王（永樂皇帝）的，後人認為他維護封建正統思想秩序，觀念須作歷史的分析。原本二十四齣歸宮，後歸，寫宣德即位大赦天下，建文程濟至京，叔侄相會宮宴團圓，處死陳瑛。

《花子拾金》崑班藝人創演的丑角劇，原出弋陽腔，單折、獨角、俗劇（時劇）普及流行，乾隆《弦索調時劇新譜》、〈納書楹曲譜〉、〈與眾曲譜〉皆收錄，劇情是叫化子陶陶，拾了一綻金子，高興發狂，亂把古今中外、南腔北調胡唱一通以自娛。實際是給觀眾異種愉悅。傳說乾隆至孝，曾在母親壽誕日親自粉墨登場，扮演《花子拾金》博母一笑。

圍繞今晚的戲，談一點崑曲史論問題：崑山腔、水磨調、崑曲、崑劇——興衰發展，

湯、沈之爭，折子戲，藝術本質，風格特色，表演體系，八字方針⋯⋯（略）。

《琵琶記》全本四十二齣，《南浦》為第五齣。

高則誠原本〈南浦〉前有〈囑別〉，蔡公蔡婆、張大公皆上。現演節本、基本是上崑周

志剛先生的路子。

七

【謁金門】、【忒忒令】、【沉醉東風】、【臘梅花】、【園林好】、【江兒水】、

【五供養】、【玉交枝】、【川撥棹】、【餘文】、【尾犯序】、【引】、【鷓鴣天】二十

一曲十二牌。（新傳統）歌舞結合得好的南曲劇碼。《琵琶記》為五大南戲之首，魏良輔等

曲家，極為推崇，高則誠工於套曲、格律嚴謹又動情感人，雙線結構之分界點，載歌載舞可

滿足審美的需求，傳說、有些二曲辭為魏氏親定。新婚燕爾，為功名分別，纏綿悱惻。王振

義、董萍大家熟悉，慢慢欣賞吧。

《活捉》不是《焚香記》的敫桂英捉王魁，是《水滸傳》的閻惜嬌活捉張文遠。〈水滸

記〉明許自昌據《水滸傳》傳奇本編劇，共三十二齣，收於《六十種曲》。倒二齣〈冥感〉

〈情勾〉寫閻惜姣為生計，做了宋江二奶，但與其徒張文遠借茶暗戀，揀招文袋後，要脅宋

江寫休書改嫁張文遠。被宋江殺死，冤魂想念為之而死的張文遠，貪夜來訪，備述前情，為愛情而勾其魂同至另一陰間世界。方巾丑（副）、刺殺旦（四旦）做工戲，劇場效果好。張有風流文人書生氣，想聞聞女人書上的香味，卻嗅到泥土味，想感受女人溫柔，卻摸到一隻冰涼無人氣的手。該劇文辭難懂，因堆砌典故多，尤其與閻惜嬌身分性格不附，但藝人巧妙的運用唱念做舞，使演出極好看，鬼氣十足但不恐怖，反而很美，有情有性，但不黃色，藝術性強，是中國戲曲表演體系較典型的代表劇碼，北崑版付丑不用蘇白而用京韻白。請看馬寶旺、哈冬雪採用南北融合的演法與技巧的北派《活捉》（實應為《情勾》）。

《嫁妹》是古本《天下樂》中一折，塑造一位中國人民群眾自覺擁護、貢奉的神仙，文曲星鍾馗。鍾馗是正義、善良、多才多藝的狀元，因趕考路上誤入鬼窟，容顏被毀，面貌醜陋，被皇帝罷黜。上帝憐惜，封為「除邪斬祟將軍」，專管懲惡揚善的。鍾馗為報學友杜平收屍殯葬、送婢侍家之恩，嫁妹與杜平。五鬼吹打抬轎送親。候益隆、候玉山先後被譽「活鍾馗」，穿戴扮相，是個典型的架子花臉，戴魁星盔，八面威，紮膀子屁股，後半卸蟒，換紅官衣，紅判帽。五鬼鬧判，賞心悅目，這齣崑曲武戲專亮小跟頭，因劇情是玩耍、比技。咕嚕毛、蛤蟆蹦、倒疊筋、三角頂、倒踢紫金冠，等等很多風趣的技巧表演。由董紅綱飾演鍾馗，載歌載舞，演唱【粉蝶兒】【石榴花】北曲一套。今天欣賞折子戲，也希望你們有機會看北崑的本戲《琵琶記》、《閻惜姣》。

八

中國四大美女之一王昭君。昭君出塞，究竟是怨？是恨？是悲？是憤？是苦？還是樂？

內蒙呼和市南九公里大黑河南岸，沖積平原上，高三十三米，前平臺階梯，登臨墓頂，可把呼市全境一覽遠望墓表，黛色冥蒙，歷代均稱之謂青塚，唐杜佑《通典》：人工夯築封土堆，無餘。董必武題〈謁昭君墓〉詩碑刻在青塚前面。呼韓邪單于與昭君並轡騎馬的雕塑，令人浮想胡漢故事。西漢元帝竟寧元年，西曆紀元前三十三年，《漢書》記載：「──單于不忘恩德──元帝賜待張掖廷王檣為閼氏」和親政策的結果。呼韓邪「願婿漢氏以自親」。

三百六十年後，范曄續寫〈後漢書〉說昭君「入宮數歲，不得見御，積悲怨」而「自求行」。南匈奴傳中說「王女見單于，帝見大驚，欲留之而難於失信，遂與匈奴」。前，東漢蔡邕《琴操》記述：「不合陛下之心誠願得行。」元帝有驚豔，恨悔之舉。

東晉〈西京雜記〉王檣賄賂畫工，難奉十萬──「帝悔而窮案其事，畫工皆棄市」。野史對後世創作影響大，唐《王昭君變文》、元《漢宮秋》《昭君傳──和番雙鳳奇緣傳》二十卷八十回。《昭君通史》十八章，明《和戎記》、清《白陽河》以及詩詞數百首，文豪詩人無不詠之、歎之，王安石贊之、董老詩總結。馬致遠《破幽夢孤雁漢宮秋》、關漢卿《漢元帝哭昭君》、張啟時、陳與郊《昭君出變》、吳昌齡《夜月走昭君》、陳宗鼎《寧胡

記》、王元壽《紫臺怨》、無名氏《青塚記》、弋腔《和戎記》（綴白裘）、清薛旦《昭君夢》尤侗《吊琵琶》、張雍敬《昭君怨》吳孝恩《昭君歸漢》、《王嬙》、《出塞》投水、和親、嫁子、歸漢、結局。有借神仙、太白金星、睡魔。列臧晉叔《元曲選》之首。一八二九年即有英譯、日譯本……。北崑演出有：「唱死昭君、做死王龍、翻死馬童」之說。今南崑北崑皆演馬祥麟老師的路子，因它火爆、好看。

《拾畫、叫畫》大家均熟悉，《牡丹亭》二十四到二十六齣合併連演而成，膾炙人口之崑劇巾生獨角折子戲代表作，當代北崑當家小生王振義，經南北崑幾位藝術家親傳，又加自己揣摩，體驗，自成風格，請欣賞。

《別母亂箭》出自《鐵冠圖》（《虎口餘生》）。該劇為清初無名氏以正統觀點寫李自成。寧武關守將周遇吉，誓志殉國，別母出征。周母教育兒子、媳婦、孫子後，親自舉火自焚莊園，周遇吉終被亂箭射死。楊帆飾周、王怡飾母。長靠武生、吃功夫戲。前抒情、後武打、激昂慷慨。永奎——少奎——楊帆，北崑傳統看家戲，很有代表性。

九

「非遺」即屆六週年，國家重視大力支持，操辦運作。專門撥款三年了，第三屆蘇州崑劇節，引起了學術界的巨大反響，海外十教授說：「百分之八十不是崑曲。」方向、方針性

爭論正在深入展開。最新形勢下，北大崑曲劇場的演出又開始了，我向演職員工和熱情觀眾致敬，並又來助興，直到後來人接我的班。仍圍繞演出劇碼提出點問題，不單是演出宣傳、劇情、風格、演員評介。

《西廂記》是我中華民族一個流傳千年的古代愛情故事。已知有十八種外文翻譯的世界古典名著。始自唐元稹《會真記》，宋有話本，皆以文字形式流播，第一個成功的說唱表演藝術樣式，是金代董解元的諸宮調《弦索西廂》，元代王實甫的《崔鶯鶯待月西廂記》是以五本二十一折元雜劇的戲劇形式演出的。世界範圍的傳本、譯本都是「王西廂」。（後被譽為「十大才子書」，但被道學家批判、某些朝廷禁毀，《紅樓夢》中寶、黛偷看，要挨打。「古代愛情寶典」也是這本王西廂，是詩人文學家與表演相結合，形成中國古代戲劇文明的典範之一。）

二百餘年後，才有了崑曲劇本「南西廂」，率先由浙江海鹽崔時佩改編成二十八齣傳奇本海鹽腔「崔西廂」，蘇州李日華又加了幾齣成三十六齣《南調西廂記》，隨崑腔而流傳，崑劇劇師祖爺梁伯龍說：「崔割王腴，李奪崔席，俱令齒冷！」說明了那一段時間《西廂記》發展變化的歷史真實。接著陸采（天池）又修改合刊了「陸西廂」二十七齣，直到清朝張錦壓縮版十六齣的《新西廂》。又過了兩百年，馬少波在一九八二年改編為十場北崑版「馬西廂」。二十五年來燴炙人口、久演不衰。經兩三代傳承成為北崑重要保留劇目，今天由十

六歲的馬靖學演的〈佳期〉是韓世昌三傳演藝，它究屬哪版西廂呢？互動座談時請諸位告訴我。

《長生殿・彈詞》：一六八九《長生殿》和一六九九《桃花扇》，是崑劇鼎盛期的雙珠聯璧。由於它們是在北京創作、定稿、首演、轟動、震驚劇壇，遠播海內外，使「洛陽紙貴」，並傳於海外，譯本多多。成為全民癡迷兩百年的流行歌曲之代表，除「家家【收拾起】便是這「戶戶【不提防】」了，研究一下為什麼？

《占花魁・湖樓》：明末清初，兩位大戲劇家李漁和李玉。李笠翁家班十種曲把崑劇傳遍東南（廣東、福建）西北（陝西、甘肅、四川）。而李玉的近三十部劇作，給後代留下了極寶貴的遺產。另一些專家則看他更多進步性、人民性很豐厚的作品，包括《千忠戮》中家家都唱的「收拾起大地山河一擔裝，四大皆空相」。《兩鬚眉》、《三生果》、《五高風》、《五當山》、《連城璧》、《太平橋》、《眉山秀》、《意中人》、《牛頭山》、《昊天塔》、《風雲會》、《虎丘山》、《洛陽橋》、《千里舟》、《萬民安》、《千鍾祿》、《萬里園》、《麒麟閣》、《清忠譜》──多取材於歷史故事和現實題材，認真嚴肅，悲天憫人，對中國百姓普及、提高文化歷史知識，分辨忠奸美醜，陶冶道德情操等等皆有積極的教育意義。有的學者選取了「一、人、永、占」做為他的代表作，《一捧雪》、《人獸關》、《永團圓》、《占花魁》。〈獨佔花魁〉取材於馮夢龍《醒世恒言》，寫賣油郎秦鐘與花魁女瑤琴的真摯而浪漫的愛情故事。〈湖樓〉一齣是生與丑的戲，妙趣橫生。

《躍鯉記・蘆林》：寫書生姜詩盡孝蒙冤，其妻龐氏被休，落魄荒郊，二人蘆林相見，陳情訴懷，感人淚下。（鄭振鐸先生推崇之。）劇名為何叫《躍鯉記》呢？因原寫姜詩母喜魚，嚴冬江面結冰，姜詩臥冰捕魚，感動江神，彙報天庭，玉皇命太白金星為孝子姜詩開冰泉，每日躍出雙鯉魚為姜孝母，最後姜母覺悟，接回媳婦，全家大團圓。

十

昨天一組不常演的新劇碼，今晚則全係常演名劇、名折。《牡丹亭》中這兩齣，連慈禧老佛爺都愛看。愛崑者多愛湯翁作品，崇湯者推四夢，（紫釵、還魂、南柯、邯鄲），四夢又推〈牡〉為代表，五十五齣，又以《驚夢》、《尋夢》最精彩、最美、最動人，最代表崑之美。今奉此「紅燒中段」以饗知音。雖然非遺表演是活在人的身上的。但經一代代先輩藝術家口傳心授、精心培育，今天北崑演出的是真正的青春版。她們都是二十歲上下的青年演員，在第三代邵崢帶領下，這第四代繼承人們把這位封建理教束縛、扼殺的青春少女杜麗娘，演繹得怎樣呢？她們把唱、念、做、表，四功五法掌握得如何呢？幾乎是同齡人物刻劃得好不好呢？湯翁曲詞是一字也不能動的，但又是深奧難於透徹理解的，大學文科，中文歷史的教授都難講解，她們能體會準確嗎？「夢回鶯囀，亂煞年光遍」；「一生兒愛好是天

然」；「良辰美景奈何天，賞心樂事誰家院」比比都是千古名句、絕妙好詞。真期待他們的表演能使你們滿意，喜愛。

《林沖夜奔》是明中山東文豪李開先編撰的《寶劍記》傳奇之一齣。在戲曲史上有濃重的一頁，影響深遠。男怕《夜奔》、女怕《思凡》，為何要怕？只因其難。【新水令】【折桂令】一套北曲，表現林沖被權奸設計陷害，白虎堂含冤受刑後，家破人亡，被迫投奔梁山。延安平劇院以《逼上梁山》，鼓舞士氣。英雄落魄、趁夜逃命，但不能狼狽，不能丟掉八十萬禁軍教頭氣概，人物身分、規定情景，給表演造成兩難境地，加之素衣、厚底、軟羅帽、大帶、掛寶劍，和北崑一場幹的演法，將數以百計的身段舞蹈、程式動作，結合唱念、表情、寫景抒情、塑造好人物，演好這齣戲，一般短打武生戲就不怕了。楊帆更有些陽剛之氣。楊帆沒見過「活林沖」侯永奎，可見過、學過侯少奎和裴豔玲的。

《琴挑》昨天有人問及演員，說明振義、春榮有觀眾的期待。如能追星成族，知音日眾，則韓院長在天之靈怡然樂也！

書生潘必正與道姑陳妙常的愛情故事，像「梁祝」一般流傳久遠，川劇《秋江》，紅了半個世紀。崑曲《琴挑》更是百年名折，屢見於「昇平署」的演出記錄，想是西太后和光緒皇帝喜歡而點看它的。以古琴曲挑動愛情──大家好好欣賞一下吧！看完咱們再交流。

劇人篇

繼承程派藝術　發揚硯秋精神

程硯秋

二十世紀初期，約在兩次世界大戰之間的二十年間，京劇藝術出現了一個空前繁榮的局面。我選擇表演「行當」這一視角，簡述這一繁榮局面的主要標誌。在京劇的發展過程中，「旦行」繼「生行」之後，躍居於舞臺表演的主導地位。這不是偶然現象，而是新興劇種發展的必然規律。從京劇祖師爺程長庚和張二奎、余三勝等兼承博取花、雅二部之精華，開創了近代劇種──京劇，取代了古代劇種──崑劇的藝壇領軍地位之後，表演藝術迅猛發展。但名家名

角如譚鑫培、孫菊仙、汪桂芬、余叔岩、言菊朋、高慶奎、馬連良、譚富英、楊寶森、奚嘯

伯、周信芳等都是鬚生，且把生行表演發展到臻於完美的地步。於是，四大名旦應運而生，

八十年前京劇旦角第一次躍居演出主導地位，始自梅蘭芳和程硯秋大師。

中國傳統戲劇千餘年形成的獨特表演藝術體系，從來就有「行當」標誌。從唐代參軍戲

弄到宋雜劇、金院本的初始階段，都是以副淨、副末科諢調笑為主導樣式的。第一次大變化

應是宋元南戲和金元雜劇。差不多同時，以生旦為主的新格局結束了淨丑為主角的時代。元

雜劇以精美的「旦本戲」「末本戲」橫空出世，震驚劇壇，掀起中國戲劇發展史上第一個高

潮。文人學者加盟戲劇創作，成熟的「真戲劇」被確認，並第一次由娛樂性的雜劇百戲中分

化出來，成為一種重要的民族戲劇文化，蔚為東方古代文明。

崑劇的誕生，主要是南戲和北劇的交融與綜合。特別是曲牌、聲腔等音樂方面的蛻變。

魏良輔、張野塘等創立的「崑腔時曲水磨調」，實際上是「花部」、「亂彈」之前，明代中

後期的一種流行音樂。用崑曲演唱的「崑劇」迅猛發展並形成中國戲劇史上第二高潮。更是

有賴於行當表演藝術的提高與發展，手段更加豐富多彩，技巧更加嫻熟高超、生旦淨末丑各

自細分（如生有大官生、小官生、巾生、窮生、雉尾生、武生之分；丑角亦分袍帶丑、方巾丑、茶衣丑、武丑等共二十

旦、貼旦、刺殺旦、刀馬旦、武旦之別；旦有正旦、老旦、閨門

餘小行），並從唱腔、念白、動作、身段、服飾、化裝……各個方面都有嚴格的規範，從

而形成了美妙的、完整的、虛實相生的中國戲劇表演體系，使這一明代劇種霸主藝壇逾二百年。

隨著帝國主義的入侵、漫長的中國封建社會的衰亡，崑劇在「花雅之戰」中節節敗退。能與時俱進、博採眾長的「四大徽班」，用半個世紀完成了京劇的蛻變，成為近、現代的代表性劇種。我想強調的是：以京劇的輝煌發展為標誌的中國戲劇史上第三高潮的出現，應該指二十世紀四大名旦、四大鬚生的湧現和確立。這才是京劇藝術姹紫嫣紅、流派紛呈的豔陽天。在這一過程中，程硯秋先生的艱苦奮鬥、四大名旦在互學互助中競爭發展，起了非常重要的關鍵性作用。

當然，最直接的便是他的「程派表演藝術」。一般人首先感受到的是「程腔」，是他演唱藝術的新風格、新樣式、新品格。但，程派有自己的「四功五法」……，從基功訓練到創造人物、舞臺演出，都是有理論、有教材、有實踐規範的。像「慢板要快，快板要穩，原板要舒展，散板要準。」這演唱「四要」口訣，體現出來談何容易！動作要求「根節起，中節隨，梢節追」，水袖的十個字要訣，出場亮相要「太陽穴使勁」……，這些舞臺經驗的總結，這一份表演藝術的寶貴財富，就是需要辦培訓班、研究班，一招一式、一字一腔的認真繼承、切實掌握在下一代身上。因為，雖然已有幾代程派傳人，但還沒有培養和造就出程硯秋大師那樣的京劇表演藝術家、理論家、教育家、改革家。

因此，我認為：更為急迫需要繼承與發揚的，是超出程派表演藝術之外的「程硯秋精神」。比如：我不是程派，不是旦角，不是搞京劇的，甚或不是搞藝術的，也都需要學習程硯秋精神。文化部門的領導幹部也需要學習。指導其獨樹一幟的表演體系的，是他那早與國際接軌的前瞻性戲劇觀；超越其戲劇觀念的，是他那紮根華夏沃土的文化思想和民族精神。如果沒有他所經歷的時代、社會、人生的體察與感悟，沒有他對祖國戲劇藝術那一顆滾燙的心和冷靜的腦，程派藝術是不可能出現的。榮蝶仙、王瑤卿、梅蘭芳都是程的老師，但程派藝術卻與榮、王、梅的表演風格迥異。我想，創造這一生命力極強的藝術流派，是程硯秋先生對他老師最大的尊重、最深的理解、最高的回報！這是一個很值得深思、很值得探討的問題。我提出的不是一般的師生關係，而是他對繼承與發展的辯證關係之認知與體現，他對遺傳與變異、提純與雜交的辯證關係的理解與把握，這正是反映程硯秋治學精神之突出一例。

程硯秋先生深諳京劇骨血，精研傳統藝理，理解民族文化，才能說出：「一直到現在，還有人以為戲劇是把來開心取樂的。以為戲劇是玩意兒。其實不然……」的精闢論斷。可悲的是現在仍有許多人就是分不清什麼是文化，什麼是「玩意兒」！有位文化幹部甚至提出「好看、好聽、好玩就是好作品」的理論。那麼他們在行動中做點壓抑或摧殘民族文化的事情，也就不奇怪了。要避免程大師那樣，搞清什麼是京劇藝術的根基，什麼是他的枝葉？哪些是其內在規律？哪些只是一定時空的表現樣式？什麼是可變因

素？什麼是不可變因素？這樣他才能掌握好京劇本體與姊妹藝術的關係；他才能做到古為今用、洋為中用；他才敢把好萊塢電影裡的東西，吮吸、消化到京劇的表演中。程硯秋先生不斷的深入微觀的表演單元細胞去探索與實驗，又時時不忘宏觀的把握與調控、理論的指導與關照。他的改革、創造，決不是心血來潮、即興發揮或狂思妄想。

程硯秋先生的藝術思想和文化精神，如果我們能聯繫實際深入學習，就會發現：這是一份取之不盡、用之不竭、極其珍貴，但又極易被忽略、被淹沒、被曲解的精神財富。這份潛形財富，如能得到充分發揚，足以導致二十一世紀京劇的新繁榮！新輝煌！而且不止是京劇。吳新雷教授提到程硯秋先生對崑劇的提倡與弘揚，提到他對崑劇史料的奉獻和理論的建樹。我們再從另一件事上看：是他，也只有他才會不屈不撓的說服、動員，硬是把俞振飛先生，從一個曲家、學者拉「下海」，而且終於造就成一位京崑藝術大師！這件事就是一椿無法估量的歷史功勛。

民族瑰寶崑劇六百年不絕如縷，奮力搶救五十年，終於獲得世界公認。聯合國教科文組織於二○○一年五月十八日宣佈中國崑劇為「人類口頭和非物質遺產代表作」，作為一個崑劇藝術退役老兵、俞（振飛）門弟子，雖已年逾古稀，但決心好好學習、宣傳程硯秋大師的戲劇藝術觀、文化思想、民族精神，並使之變成群眾性的物質力量，共同努力創造二十一世紀京崑藝術新的輝煌！

（二○○三年十二月八日）

關於田漢先生與北崑的點滴回憶

一九四九年中華人民共和國建立之後，田漢先生是中央文化部的首任藝術事業管理局局長、戲曲改進局局長和中國戲劇家協會主席，是戲劇界的主要領導人。在《十五貫》「一齣戲救活一個劇種」之前，他認為崑曲已死（全國已無一個崑曲專業劇團），只能利用它的藝術遺產哺育和營養其他劇種，同時也支持金紫光在中央實驗歌劇院搞「第三團」（「一團」是馬可、侶朋主張的「在民歌和『三梆一落』基礎上創建中國民族新歌劇」；「二團」是蘆肅等提倡的「首先移植西洋大歌劇（Opera）並使之民族化……」；「三團」取名：民間戲

田漢

179

曲團。實際上是在崑劇傳統基礎上吸收各地方劇種的優異成份，創造現代化的「民族歌舞劇」）。因此在上世紀五十年代，華東、河北、山東等地戲曲匯演活動時，田漢先生都曾親率「中央代表團」去觀摩學習。成員除藝術研究人員外，便是「歌劇院民間戲曲團」的演藝人員。如在上海華東匯演時，侯永奎、秦肖玉即學回並演出了江淮戲《千里送京娘》；秦肖玉、李愚學回並演出揚劇《楊八姐打店》（中間加了方傳芸的《擋馬》吊場）；在保定的河北省匯演中，叢肇桓、李倩影學演的武安平調《天仙配・澆地》；藍珩、胡爾嚴學演河北梆子《拾玉鐲》；張蘊如學演絲弦《小二姐做夢》（現存有田漢、安娥和演員們同游蓮池公園的老照片），如加上李淑君、叢肇桓等去福建學回的梨園戲《陳三五娘》、閩劇《釵頭鳳》、黃梅戲《路遇》、婺劇《槐蔭分別》、豫劇《紅娘》、蘇劇《貂蟬拜月》、評劇、呂劇《小姑賢》等等，幾年的藝術實踐，真可說：「中央實驗歌劇院民間戲曲團確是北方崑曲劇院的搖籃」。而它始終在田漢先生的支持和領導之下。一九五六年毛澤東和周恩來對崑劇做了建國立劇院的指示，田漢先生卻為自己未把崑劇扶植復活而做了檢討。同年十一月在上海南北崑會演期間，專會召集由歌劇院借調至「北崑代表團」的李淑君、叢肇桓、崔潔、安維黎、張鳳翎、侯長志、侯廣有、王卷等人，動員大家：「服從黨的需要和組織的安排」，「建立一個新的事業心」……，「勵志於繼承和發展古典的崑劇藝術」！返京後，他積極支持北崑的正式建立。院長韓世昌是由國務院周恩來總理親自簽署任命。

田漢先生平易近人，與眾多戲曲老藝人都有著深厚的友誼。常常關懷著韓世昌、白雲生、侯永奎、馬祥麟等北崑老師的社會地位、生活狀態和藝術傳承。對各地方各劇種的老藝人同樣關注，如在一九五四年山東匯演時，意外發現了當時落魄被困於膠州縣劇團的京劇老藝術家白玉崑、張壽山以及煙臺的黃寶岩、曲阜的趙曉嵐等，立即出面與當地政府部門聯繫，先改善其生活待遇，後調至省或華東戲曲研究院發揮藝長。

一九六八年，田漢先生受江青四人幫的殘酷迫害，在嚴刑拷打、人格侮辱、精神餓害下，負屈含冤逝世。一九七九年，北崑劇院建制恢復。繼任金紫光的郝誠院長曾讓我移植、導演並主演田漢編撰的話劇《關漢卿》，且已組成主創班子並在北京科學教育電影製片廠觀摩了馬師曾、紅線女拍攝的粵劇電影《關漢卿》，但後因故未能完成。

國歌的詞作者田漢先生，一生為國家和民族文化事業做出了巨大貢獻！他的仁心人格和藝術精神永放光輝！迫害、污蔑他的丑類必被釘在歷史的恥辱柱上！！

（寫於二〇〇八年十月）

俞師藝魂世代傳承　振飛精神光照千秋

──紀念俞振飛老師誕辰一百一十週年獻詞

一九〇二年七月十五日，蘇州清曲家、書法家俞粟盧老先生五十五歲喜得貴子。他就是我們今天隆重紀念的振飛老師。老師生來命苦，不到三歲就沒了母親，父親痛惜「老生兒」，親自撫養，不要他向四個成年姐姐靠近。白天逗他玩耍倒還好過，夜晚睡前總是哭要媽媽，不肯睡覺。粟盧先生百哄不靈，情急無奈唱起曲來，不料小振飛聽著那支湯顯祖《邯鄲夢・三醉》中的【紅繡鞋】竟不哭了，瞪大眼睛，凝神諦聽，曲未了悠然睡入夢鄉。從此，每晚都要聽這位「江南曲聖」爸爸，唱這隻舐犢情深的「搖籃曲」才能入睡。就這樣粟

叢肇桓與俞振飛先生合影

盧先生連續三年為兒子唱了千遍【紅繡鞋】，振飛老師也就在這千遍神曲的薰陶下成長起來。這不是神話故事，是真實的「俞師家門」。

好多人都說崑曲有六百年（或曰八百年）的歷史，那是從它的前身或父系、母系說的，實際上學者們公認的崑曲鼻祖魏良輔先生，是明代嘉靖、隆慶間人，他是當時聚居在崑山太倉、蘇州一帶音樂家群的代表。他們把古中國的兩大類音樂：五聲音階的南曲和七聲音階的北曲綜合為一，創造了一種時尚唱法，叫做「崑腔時曲水磨調」，後人簡稱為崑曲。他的學生梁辰魚就用這種新興的崑曲，創造演出了吳越西施、范蠡故事的傳奇戲劇《浣紗記》。這就是我們今天所說的「人類非物質遺產代表作」。五十五年前被《十五貫》一齣戲救活的那個古典崑劇，至今不超過四百五十年歷史，但它發展迅猛，普及大江上下，進入南北兩京。萬曆年間被封為宮廷大戲，再通過官吏升遷、軍旅移防、商賈流播、民間戲班「衝州撞府」，把這宮廷大戲傳至山南海北，成了明末清初癡迷全國二百餘年的藝壇霸主。乾隆朝是崑曲的鼎盛時期，蘇州又出了位音樂家叫葉堂（葉懷庭），特點是「出字重，轉腔婉，結響沉而不浮，運氣斂而不促」。這一時尚的葉家唱，反映在《納書楹曲譜》中，成為崑曲唱法的最好標準（可喻為中國古代的「美聲」加「通俗」唱法），家家戶戶都會唱。葉堂的傳人叫紐匪石，紐的弟子叫韓華卿，韓親授俞粟廬九年，今之俞師唱法已有三百年根基。

振飛老師六歲學唱，七歲學字，十歲學笛，十四歲登臺。一齣《牧羊記·望鄉》的李陵，極獲好評。十六歲時父親俞粟廬已年過古稀，氣力不足，振飛就幫助父親出去教唱並吹

笛伴奏。十八歲就到上海穆藕初紗廠打工，作文書兼教曲。十九歲協父俞粟廬和穆藕初、張紫東等建立崑劇傳習所，向沈月泉學身段表演，在上海籌資辦所，開始與程硯秋合作學演京劇。那時好演員都是文武崑亂不擋。四大名旦、四大鬚生哪位不是崑曲、皮黃、梆子、亂彈全拿得起，不像現在劇種之間森森壁壘，各立門戶。直到二十八歲父親去世，才毅然下海，參加程劇團，北上京津拜師學藝。由「曲家」變為「戲子」身分，須經嚴峻的專業訓練，然後走南闖北，經歷無數坎坷沉浮。俞師先後與梅蘭芳、程硯秋、南鐵生、荀慧生、麒麟童、芙蓉草、袁世海、裘盛戎、新豔秋、童芷苓、林樹森、劉斌崑等名角合作……走遍全國城市碼頭，塑造眾多巾生、官生、窮生、雉尾生多行當人物形象：唐明皇、建文帝、呂蒙正、張君瑞、柳夢梅、鄭元和、裴少俊、江六雲……個個栩栩如生，曲曲膾炙人口，成為京崑表演藝術大師。

必正、李益、趙寵、呂布、周瑜、李白、許仙、王金龍、王十朋、呂蒙正、張君瑞、柳夢梅、鄭元和、裴少俊、江六雲……個個栩栩如生，曲曲膾炙人口，成為京崑表演藝術大師。俞師約有四五十名弟子，但幾人能有他的「書卷氣」？身段動作是可模仿的，聲音表情是可苦練的，而這氣：如秀氣、帥氣、官氣、流氣、霸氣、土氣、富貴氣、窮酸氣、書卷氣等等，都是看不見摸不著的，非物質的。如俞師的書卷氣那是「讀萬卷書、行萬里路」自然形成的，最難傳承也是最珍貴之處。

專家評價俞師是「學者型的藝術家」。實際上幾十年的刻苦磨煉，俞師已兼曲家、表演藝術家和學者。他有文化、有思想、有修養。他對傳統藝術的理論建樹，緊密結合舞臺實踐

的理論更是難能可貴的。八十年代上海藝術出版的《俞振飛藝術論集》中〈程式與表演〉、〈習曲要解〉、〈崑劇藝術摭談〉等等都有很精闢的論述，特別是對舞臺上的念字、發音、用氣、運腔十六字訣：帶腔、疊腔、滑腔、擞腔、墊腔、疊腔、滑腔、撤腔、豁腔、拿腔、哼腔、賣腔、橄欖腔、頓挫腔……，對四聲平仄、陰陽清濁、尖團上口、五音四呼、四功五法的理解、體會與詮釋，都是重要的非物質遺產，必須傳承，不可丟失的。

最後，必須講俞師的精神，因為他九十餘年的生命是與民族傳統藝術緊密相連、不可分割的。他的身心、骨肉中浸透了京、崑劇藝術的血脈；他的高貴靈魂已化為華夏非物質的文化遺產。他的晚年，曾經歷過巨大的人為災難。文革十年，他已經是六十五──七十五歲的老人。一九六六年六月他就被冤枉扣上「反革命」，九月九日夫人言慧珠不堪侮辱自殺在家。他強忍悲痛折磨，接受無盡無休的批鬥，或是掃大街、清廁所、住牛棚；年逾古稀，又被送往崇明農場勞動，大病一場幾喪性命。有誰過問？有誰關心?!但他以堅韌不拔的毅力，熬到粉碎「四人幫」，敗類們一個個被釘在恥辱柱上。而他一旦得到解放新生，便又不顧耄耋殘年，立即投入藝術生涯。誰會想到：他七十七歲挑起上海崑劇團團長重任；八十歲擔任上海京劇院院長之職；八十一歲又復任上海戲曲學校校長；八十五歲任文化部振興崑劇指導委員會主任委員，多次率領團隊巡迴演出於海內外；八十八歲還任文化部南北崑代表團赴港演出做藝術指導。靠的是泰嶽之情操、大海的胸懷、鋼鐵的意志，感天動地的大仁大義、大忠大勇！我們要感謝他最後一任妻子李薔華師母。她在俞師歷盡磨難、窮愁潦倒近八十高

齡時，嫁到病弱老人身邊，那細心的呵護、入微的體貼，使我們的老師有一個愉快的、安逸的、幸福的晚年家庭生活，和使他青春永駐的藝術伴侶！

一九九三年七月十七日清晨俞振飛老師逝世於上海華東醫院，結束了他為中華民族的「非遺」文化之傳承、發展，真真正正鞠躬盡瘁的一生。

俞師的藝魂將世代傳承；俞師的精神將光照千秋！！

再次感謝今天在京組織紀念恩師百一十週年盛會的國際曲社！感謝冒著酷暑與會的各級領導、學者、專家，新老朋友，各新聞媒體的「無冕之王」！

我雖是一九六三年春節後正式拜師於俞老門下，但我是個未能登堂入室的學生。客觀原因是北京上海相距較遠；文革十年我又被關進獄中，在鐵窗下煎熬；平反昭雪後我又擔任北崑劇院的藝術領導工作、中國崑劇研究會和文化部振興崑劇指導委員會副秘書長等等，只能抽空去看老師錄影，給老師拜壽過生日。直到一九九二年秋，我離休即奔赴上海，俞師已躺在華東醫院病床上。一九九三年再赴滬，只能在靈前行禮和師兄弟推靈柩至火化爐前。我所能做的就是把正仁、美緹、世瑜、小梅、志剛等師兄弟姐妹請到北崑，讓比我得俞師真傳的師兄，把俞派藝術傳授給北崑的第三代接班人振義、邵崢、宇航等身上。俞師常說：「崑劇不是地方戲，是全國性古老劇種，所以要講全國崑劇是一家，不要分什麼南崑、北崑、正崑、草崑，要團結成一家人，共同把傳統藝術發揚光大！」紀念他就要照他的話去做，以告慰老師在天之靈！

白雲生先生二、三事

白雲生先生自幼在河北新安縣讀私塾。經常看到京東南崑弋子弟演出崑劇，異常羨慕，終於在保定讀完初中後參加了輩聲京津的榮慶社。在王益友等名師教導下，初學武生、後功旦角，因他扮相俊美，嗓音寬亮，深受觀眾歡迎。後來榮慶社因故一分為二，白先生審時度勢，毅然改小生，與崑曲大王韓世昌合作，同領祥慶社。除傳統折子戲外，他們連袂編演了《獅吼記》、《漁家樂》、《風箏誤》、《百花記》、《西廂記》、《金雀記》、《牡丹亭》、《長生殿》、《西廂記》等多臺本戲。於一九三六年至一九三八年由北京出發南巡河北、山東、河

左起：任群、崔潔、白雲生、叢肇桓、李倩影

南、湖南、安徽、江蘇等省。這次歷時兩年多、行程兩萬里的藝術長征，使古老典雅的北方崑曲遠播大河上下、長江南北，演出獲得了極大的成功。長沙岳麓書院詩社為此特輯《青雲集》。而白雲生先生舍旦改生之壯舉，既使韓世昌得到堅托硬襯，又使自己技藝精進，擁有「與韓世昌珠聯璧合」之譽。

這次到南方巡演把二十世紀剛剛復蘇的崑曲推展到半個中國，而演出的最後一站是山東煙臺。本應在結束演出後由煙臺乘船經天津返北京，不料恰遇「七七事變」，日軍侵華戰火使陸路交通阻隔、海上航船停駛，祥慶社因此被困煙臺達八個月之久。他們先是把這次巡演掙的錢全部花光，繼而賣掉服裝行頭，最後有的藝員流落異地，有的輾轉還鄉。為了糊口度日，白雲生先生只得參加某京劇班改演皮黃。誰知「隔行如隔山」，唱崑曲駕輕就熟的白雲生先生唱起京劇總感味道不對，挑剔的京劇觀眾不肯容忍諒解，大叫倒好。白雲生先生面對此景，從容鎮定，脫了盔帽走向臺口，恭恭敬敬地向觀眾鞠躬道歉：「我是崑曲演員，不是唱京戲的。只因時局戰亂，使我落魄在貴碼頭，初學國劇，伺候不好諸位方家。但雲生所學之崑曲，乃中華劇藝之瑰寶，瀕臨絕響之元音，如蒙憐念，雲生願竭誠敬獻諸位一段崑曲以表謝罪之意。」一席話發自肺腑、聲淚俱下。混亂嘈雜的劇場安靜了；那些不滿而要哄白先生下臺的觀眾也感動了，諒解了，終於全場為白雲生先生的坦誠、真摯而鼓起了熱烈的掌聲。

一九五六年崑曲《十五貫》演出後，一齣戲救活了一個劇種。接著上海文藝界舉辦了南北崑會演，全國政協文化組三次召開崑曲座談會。白雲生先生為了能在首都建立中國古典的崑曲劇院，到處奔走呼號，幾上「陳情表」。面對當時文藝界部分人的歧視和反對，他又勇敢地批評了某些漠視古典傳統戲劇和碩果僅存的老藝術家的現象。一九五七年六月二十二日，文化部召開大會，隆重宣佈了北方崑曲劇院的建立。而後白先生卻被錯劃為「右派」，照顧他不公開扣帽，只免去副院長職務。他的老搭檔、由周總理親自任命的院長韓世昌曾多次勸告他：「老白呀，崑曲也不是你的，也不是我的，你這麼不顧命地說它好、為它跑，這是做麼呀？」

白雲生先生依然故我。辛勤搜集、整理珍貴的崑曲資料；挖掘、恢復排演絕跡多年的傳統劇碼；認真細緻地傳授崑劇的表演技藝；研究、創作、宣傳、講學、爭辯……一直到「文革」中被「專政」數年，最後在宣佈「解放」他的當夜，因興奮過度，心臟停止了跳動。他的一生是為繼承和弘揚古典崑劇藝術鞠躬盡瘁的一生。

（載《戲劇電影報·梨園週刊》第三十六期（總一一八九期），二○○○年九月十八日）

張庚老與漢城老是我們的師表

從當代中國戲曲文化來講，張庚老和漢城老都堪稱戲曲大廈的頂梁支柱、戲曲大軍的無盔之帥、戲曲大業的學術之魂。他們都是從弱冠之年秉筆革命，一直奮鬥到耄耋高齡。張庚老不幸仙逝，而漢城老依然精神矍鑠，健步征途。

張庚老和漢城老都是名副其實的史學家、理論家、批評家、教育家、劇作家和詩人。這樣多家歸於一身的大學者，完全是百年如一日刻苦鑽研、辛勤勞作、縝密思考與不斷總結的碩果。他們對中華民族的藝術文化貢獻巨大，而他們那謙虛謹慎、樸實無華、誨人不倦、兢兢業業的一生，怎能不叫人崇敬為一代師表呢？

叢肇桓與郭漢城先生合影

左起：張瑋、張庚、叢肇桓

二老的著述，數以千萬字計，特別是對於中國戲曲藝術的理論建設，更是功勳卓著。如：《中國戲曲通史》、《中國戲曲通論》、《戲劇概論》、《戲劇藝術引論》、《中國戲曲志》、《張庚文錄》、《郭漢城文集》——這些終生研究的心血結晶，表述著一種博大精神的華夏戲劇文明。只要我們認真閱讀，必將獲益匪淺。

它告訴人們：中國戲曲是千百年來廣大人民群眾獲得他們的歷史文化知識和提高道德情操、美學修養、哲理思辨、性情陶冶，從而錘煉成中華文明的重要途徑。

它告訴人們：中國戲曲是一門奇特的綜合藝術。它把全民族五千年積澱下來林林總總最美好的藝術門類，巧妙地化合成有機統一的舞臺藝術供人們欣賞。

它告訴人們：中國戲曲是一種地道的東方戲劇藝術，是由東方的劇詩、劇樂、劇歌、劇舞、劇裝、劇場等元素，科學地熔於一爐，鍛鑄數百年而成的東方文化。

它告訴人們：中國戲曲是一本有聲有色的大書，能使人們輕鬆愉快地獲得許多文史知識；中國戲曲是一種民族的美學教育，能使人們的審美趣味、道德情操得到昇華！

它告訴人們：中國戲曲是一種有趣的群眾性娛樂活動，能使人們的七情六欲得到刺激、宣洩與滿足；中國戲曲是一種崇高的教育活動。當人們走進它的殿堂，便會潛移默化，排穢滌污、淨化心靈，讓魂魄自覺追尋那真善美的歸宿。

一九九四年，張庚會長動員我做中國崑劇研究會秘書長時，語重心長地說：「與當今世界上的發達國家相比，我們的科學、技術、工業、農業、教育、衛生，甚或影視、傳媒等

許多領域，都還處於『發展中』，唯獨我們的戲曲藝術，是世界各國、各民族都衷心敬佩的。只要我們甘於寂寞，甘於清貧，堅持做下去，我想七、八年內，必會得到國際上的公認。……」果然，在二○○一年五月十八日，聯合國教科文組織宣佈中國崑劇為第一批「人類口頭和非物質遺產代表作」。張庚老雖然沒能親眼看到，但他的準確預言，反映了他對民族優秀文化遺產的深刻認識。他的親密戰友漢城老，已逾九十高齡，依然勤奮地堅守戰鬥在這條「非物質文化」陣地上。

二老諄諄教誨後輩，要認真分析研究人類傳統文化，必須要有個科學的標準、正確的尺度，滲透著辯證唯物主義與歷史唯物主義精神。他們引用列寧的話：「馬克思主義這一革命的無產階級思想體系，贏得了世界歷史性勝利意義，是因為它並沒有拋棄資本主義時代最寶貴的成就，相反，卻吸收和改造了二千年來人類思想和文華發展中一切有價值的東西。」

二老一再重複說：「傳統戲曲是封建時代形成和發展起來的，因此在每一具體劇碼的創作演出中，必然存在著封建的時代烙印、歷史局限；必然存在著精華與糟粕混雜並存的現象。從整體上講，絕不可全盤否定，也不能百分之百肯定；必須有立場、有分析、有批判地欣賞與研究它們！」漢城老還曾反覆強調：「時代在飛速前進，生活在急劇變化，因此，戲曲藝術在思想內容和藝術形式上，都要不斷地推陳出新，以適應日新月異的社會生活。」

但是，「推陳出新」必須在「原藝術形式的基礎上」遵照其藝術本身的發展規律去變化革新。」從八百年中國戲劇的運動實踐考察，「藝術形式沒有絕對僵化凝固，而人們的思想卻常會僵化與凝固，把戲曲看成絕對不變的，什麼也動不得，這就會使它衰落、死亡。」

二老指出：「中國戲曲在本質上是現實主義的，而在方法和形態上是特殊的，亦即寫意的、虛擬的、浪漫的，……主線上的明顯性、鮮明性，與其發展變化的複雜性、曲折性，必須有機地聯繫在一起。……行當類型表演特色，有程式體系、技術體系與虛擬生活，形成一種程式式化了的綜合藝術。……」

「地方語言是依據劇中人物的情感變化而變節奏、變音調，按劇詩的規律安排韻白與方言白，詩文變為戲詞，文學語言變為舞臺語言，亦即淺顯易懂的『本色』語言。而中國語言是有聲有調、有快有慢、有重有輕，是一種音樂語言，因此，它必然是載歌載舞的、美輪美奐的、虛實相生的、詩情畫意的。它是千百年來輔助形成華夏文明的神韻與氣概。」

上海武夷中學等教育單位多年的實踐證明，凡普及學習崑曲的班級，往往是課堂紀律好、學生重禮儀，而且中文寫作水準提高很快，因為崑劇唱詞是最好的古典語文教材。

中國藝術研究院在二老的率領下，攻克一道道理論難關，取得一系列學術新成就，二老為弘揚民族傳統精神文化鞠躬盡瘁，碩果累累。已經步入二十一世紀的我們，應當虔誠地以二老為中國藝術神壇聖殿之神靈、國學文化教堂之師表，永遠追隨他們的健美步伐，在建設中國特色的民族文化征途上闊步前進！

（載《戲劇家風采》趙化勇主編，中國廣播電視出版社二〇一〇年版。此書為《盛世中華　脊樑風采》叢書之一種。）

193

張庚先生和中國崑劇

　這次張庚學術思想研討會對中國戲劇的科學研究是意義重大的。各位專家、學者對張庚老師的治學精神、學術思想、理論建樹、人格力量等等方面的精彩論述使我深受教育。我只想補充這一點：張庚先生和中國崑劇。

　一、張庚先生對中國戲劇三百多劇種中的崑劇是特殊關注的，我的感覺是「情有獨鍾」。幾十年來，他對崑劇的演出是盡可能都去看的，而且看得認真仔細，熱情的鼓勵支持，誠懇的批評指導。北崑是從韓世昌、白雲生、侯永奎經李淑君、我們這一代和洪雪飛、侯少奎、蔡瑤銑等直到楊鳳一、王振義、史紅梅等新一代的演出，他都看過；南崑更是從俞振飛老師、傳字輩，經繼字輩、世字輩，直到王芳、林為林、張志紅、柯軍、張軍等幾代演員，都曾直接聽過他的諄諄教誨。如果能把他對全國崑劇院團的藝術實踐的批評意見（大家的筆記和日記本上記錄著許多他的閃光思想）和他對幾百年來有關崑曲史論的研究論述，集中起來，整理出來……應是一份極珍貴的理論財富。是人類文化所需要的。

二、一九八六年春，中國崑劇研究會成立，張庚老親自擔任會長。這個民間學術團體，在張庚老和漢城老、厚生老等老會長領導下，與全國各地、港臺地區、世界各國的崑劇工作者、研究者、愛好者建立了廣泛的聯繫；堅持出版會刊《蘭》；倡議、組織或參與舉辦各種崑劇活動：座談會、研討會、論文筆會、評獎演出、編輯出版、輔導培訓、普及宣傳等項工作……。一九九四年春，秘書長柳以真先生突然去世，我向張庚會長彙報後，他語重心長的對我說：「這秘書長工作就你做最合適。因為你已自覺的搞了幾十年崑曲，現在離休了，繼續發揮餘熱麼！」他說：「這個事情，需要甘於寂寞、甘於清貧的人去做，需要堅持不懈的去做，因為這是一件非常困難、非常有意義的事情。」年底，他聽完工作彙報後說：「我們的國家，工業、農業、科技、教育、金融經濟、軍事力量……都比不過西方國家，但是有一樣東西是全世界都服氣的，那就是咱們的戲曲藝術！」先生說話總是輕聲細語，但透過這句話，會強烈的感受到他心底那豪邁的民族自尊心和職業榮譽感。我還記道：「別看（崑劇）現在沒有多少人重視它，這兩年亞洲和歐美都已看到它了，一日人們認識了她、理解了她——大約七、八年後，她的價值就會被世界文化界重視起來……」這是一句科學的預言，我們果然在七年後的二〇〇一年五月十八日，迎來了聯合國教科文組織的歷史性決定：宣佈中國崑劇為首批人類口頭和非物質遺產代表作。我從十七歲到七十多歲主要就是搞這崑劇，離休近十幾年，依然不遺餘力、無怨無悔、慘澹經營這中國崑劇研究會，只因是老會長的囑託，是張庚先生的人格魅力吸引著、支撐著、驅使著我，只有努力做，做到底。

三、早在二十年前，張庚先生看了北崑的《牡丹亭》、《西廂記》、《長生殿》、《荊釵記》等演出後，就對演員和主創人員談了許多具體意見，他殷切期望搞出一系列古典名著。特別是「桃花扇」，幾次提議「要再搞一個較理想的改編本」，他說：「改編傳統戲，常常要比新編一齣戲更加艱難，這是需要真正下力氣的創造性工作」。

遵循老會長的意願，中國崑劇研究會策劃、組織、改編、排演了實驗劇碼《感天動地竇娥冤》和《宦門子弟錯立身》。與南崑合作的《寶》劇，已在國內、城鄉、學校、海外、港臺、芬蘭、瑞典等成功演出，得到了普遍的歡迎和很高的評價；與北崑合作的《宦》劇更獲廣泛的讚揚與專家、學者的重視。去年《宦》劇合成彩排時，正值老師彌留之際，我要去醫院看望，張瑋老師說：「肇桓你排戲那麼忙就不要來了……把這齣戲排好，就是張老最大的願望。」我含淚傳達給劇組演員們，大家確實把悲痛化做力量，拼命演好這齣戲。我的切身體會是：藝術的舞臺實踐非常需要正確、具體的理論指導。理論家的話，哪怕只是一句話，對實踐者也會有極大的鼓舞。

四、三年前，一次張老看了《蘭》刊，忽然說道：「原以為中國戲曲表演理論會先出來，實際上不那麼簡單，也可能它要等到最後才能搞出來。導演的（理論）倒許先出來。」這是他經過長期深入研究之後這樣講的。他在構架《中國戲曲學》，其

中的核心部分也許不是文學、音樂，而是中國戲劇表演體系的科學總結。早在他看了「張三夢」（張繼青表演的《驚夢》、《尋夢》、《癡夢》）後的座談會上發言中，就談了這麼幾個論點：

「中國戲曲的表演藝術是世界上獨有的。它是一種體驗和表現緊密結合的戲劇體系。」

「西方有許多表演體系，但除斯坦尼斯拉夫斯基外，從表演藝術角度看，多是紙上談兵。」

「戲曲表演藝術是技術性非常強、非常高，需要長期嚴格訓練的。」

「戲曲表演藝術是有程式的。但程式絕對不會妨礙一個演員表演人物獨特性格的。只有在演員還不能夠支配程式而被程式所支配的情況下，他才演不出人物，才不能感動人。」

「中國戲曲的好處、最大的可貴之處，就是他有一套有效的演員訓練辦法。——但也有一個缺點，就是在如何體驗角色這一點上，沒有一套有效的訓練辦法，全靠演員的天才。」

「一個演員假如沒有表現和體驗兩套本事，就是演歷史劇也演不

197

「從張繼青身上看到了中國戲曲有著內心體驗的好傳統，能夠用高度的程式技巧，把演員對人物的體驗表現在舞臺上。但這個體驗不像我們外在的技巧那樣能夠有效的傳給下一代，而只憑演員的天才。」

在那個長篇發言的最後，他提出了：「演員內心感情同外部形態是怎樣聯繫的？」「演員在臺上是怎樣激起感情的？」這樣一些重要的表演藝術科研課題。

「好。」

五、張庚先生生命仙逝，但他的精神是傳代的、永恆的。我自應繼承老師的遺願、遺志、遺囑，為崑劇研究做到老、死。但新世紀、新時代，國際社會已向我們提出了許多新要求。我借老師的盛會，向到會的和未到會的專家、學者、教授及年輕的戲劇理論工作者呼籲、請求：

把崑劇研究當個課題提到工作日程上來！因為這個「人類精神文化遺產代表作」是否名副其實和能否實符其名，還有許多問題。尤其三年來的實際情況，真令人喜憂參半，對憂患意識日漸增加的我，甚至是憂大於喜！

「高雅藝術」、「戲劇經典」、「百劇之母」、「花中芝蘭」、「人類非物質遺產代表作」……頂頂桂冠美麗異常。但，它究竟是什麼呢？「非物質」的東

198

西可能看得到、聽得見？「Kunqu Opera」譯為「崑曲藝術」可準確？什麼是「崑曲」？什麼是「崑劇」？什麼是「遺產」？什麼是「傳統」？什麼是「原汁原味」？什麼是「推陳出新」？怎樣保護？怎樣繼承？怎樣革新？怎樣發展？

舉個例：《牡丹亭》，已經出現過十餘種版本，（全本的、六本的、三本的、上下本的、一本的、北崑版、南崑版、上崑版、浙崑版、蘇崑版、湘崑版、臺灣版、美國版⋯⋯）加上唱念表演上眾多不同的風格流派，該怎麼認識，怎麼對待呢？是全都保護繼承？還是定於一尊？是各取所愛？或是優勝劣汰、競爭上崗？如果一齣戲就問題不少，那麼面對浩若煙海、博大精深的古劇遺產，沒有深入的研究和論證，則難免行動的盲目性。第二屆中國崑劇節演出八臺戲，同時開了國際學術研討會。可惜的是幾十篇論文與這八臺戲──全國崑劇專業院團的藝術實踐沒有聯繫。無疑，諸多理論問題需要探討⋯究竟崑劇是怎樣產生的？又如何發展的？到底為什麼會霸主藝壇二百餘年又衰落瀕亡，不絕如縷呢？它的美學品格、藝術風貌、本質特徵、演出樣式、劇本形態、音樂曲牌、表演體系、班社結構、容妝臉譜、服飾切末、文獻資料⋯⋯都太需要深入研究了。可不知為什麼美國、韓國、日本都有崑劇博士而擁有和創造崑劇的中華民族十三億大陸人卻沒有一個崑劇博士？！南京大學吳新雷教授帶出二十個博士生，最好的是位韓國人。他說：「中國學生不報崑劇專業因怕找不到工作」。臺灣中大《戲曲研究通訊》第一期登了臺灣省一百二十餘位

博士、碩士的戲曲研究論文目錄，大陸三十個省市的戲曲博士、碩士總共有沒有一百二十位？首都北京的博物館、展覽館數以百計，遺憾的是沒有一個「中國戲劇博物館」，更難奢望建一所「中國崑劇博物館」了。雖然它是世界各國都「服氣」的民族傳統文化代表。

張庚老師仙逝，中國崑劇研究會會長虛位以待，我這秘書長也年過古稀，亟待接班人如饑似渴，望有甘於寂寞、甘於清貧、熱愛崑劇、志願接班者，來做這項意義深遠的工作。

張庚老師曾著文彰揚二十世紀初的愛國儒商穆藕初先生，因他出資助建「蘇州崑劇傳習所」，培養了一代「傳字輩」，使典雅古劇得以傳承。堅信新的世紀必出有識之士、熱愛民族文化的企業家、重視傳統藝術的富豪款爺慷慨解囊，鼎力襄助，把該辦的事切實辦好。對得起祖先和後代。告慰張庚先生在天之靈！

（載《張庚學術研究文集》王文章主編，中國戲劇出版社二〇〇五年版）

200

社會主義文藝大軍中的劇壇主將——馬少波

少波同志半個世紀以來的辛勤勞動和艱苦奮鬥，使他在實際上已成為中國社會主義文藝大軍中的劇壇主將之一。對於他在文學創作方面的研究和評價，許多專家都作了精闢的論述，我從中學到許多並衷心贊同。今天我是作為一名崑劇工作者到會向少波同志表示熱烈地祝賀！

五十五年來，少波同志滿懷著對祖國歷史文化的深切愛心，在民族藝術的廣袤土地上，傾盡心力，耕耘不息，揮灑血汗，澆灌出一叢叢「憂患情歌」、「英雄史詩」之花，一顆顆「華夏

左起：叢肇桓、馬少波、龔和德

民魂」、「哲理思辨」之果。從《木蘭從軍》到《白雲鄂博》；從《閻王進京》到《關羽之死》；以至近年的《寶燭記》、《明鏡記》、《正氣歌》……無不流露出他那濃烈的社會責任感。

少波同志的作品，反映出他對於從屈原到魯迅一脈相承的民族精神的深刻理解，體現出巨大的愛國主義思想的凝聚力量。他持續不懈地以動人的劇作，陶冶著人的情操，潛移默化地影響著、改變著人們的靈魂；普及著歷史的、文化的知識；進行著政治的、道德的教育……。他不愧為黨的百花齊放、推陳出新文藝政策的「忠臣良將」。我們這個還不夠先進的國家、還不夠富強的民族正處於改革的熱潮中，巨變的大勢下，像少波同志這種「正統」的思想存在著，會使形形色色、五花八門的一些離奇觀念與自我中心意識黯然失色。

少波同志對本世紀的中國文藝特別是京劇事業，有著不可磨滅的功績。我必須著重補充的是，他對古老的、優秀的崑曲傳統藝術遺產的繼承和發展，同樣做出過重要的貢獻。六十年代初，少波同志即擔任過京崑兩院的黨委書記，那時北方崑曲劇院的同志，都曾直接受到他的領導、關懷和教誨。八十年代初，再次推動《牡丹亭》、《西廂記》兩部不朽的古典名著搬上北方崑曲劇院的舞臺，從而在崑劇歷史上寫下又一頁瑰麗的篇章。

在改革、發展中國戲曲事業的長征路上，馬少波同志不僅僅是一位劇作家、劇評家，而且是一位綜合藝術的組織者、指揮員、管理家。五十年代至六十年代初的中國京劇院是一個接一個的排出具有國家水準的好戲，一批又一批的培養出夠全國一流水準的藝術人才。不論

是大江南北、黃河兩岸，也不論是古老的還是新興的地方劇種，少波同志常常奔波在知名藝術家和廣大戲曲藝人之中，號召著、指導著、籌畫著、組織著民族戲曲的改革和發展工作。

如果說，在戰爭年代，有十大元帥，有各軍種、兵種的主將，指揮領導了幾百萬大軍浴血奮戰，奪取了大革命、抗日戰爭、解放戰爭的偉大勝利。那麼，在改革年代，在建設社會主義物質文明和精神文明的艱苦奮戰中，又何嘗不需要、何嘗不是各個文化藝術的「方面軍司令員」在指揮、領導著數以百萬計的文化大軍，衝鋒陷陣或固守要津呢。從這個意義上講，我們把馬少波同志譽為「社會主義文藝大軍中的劇壇主將」之一，是符合實際情況的。

我們祝願少波同志健康長壽！並為民族戲曲事業做出更大的貢獻！更希望少波同志再為危難中的崑劇藝術和苦鬥著的北方崑曲劇院給予鼎力支持。

（載《馬少波劇作研究》李慧中編，黃河文藝出版社一九八九年版）

良師益友金紫光

　　年屆耄耋，常常回憶往事、思念舊人，年年要約六十年前的老同事聚會一二次。不論是談到愉快的春花秋月，還是艱辛的雪虐冰饕、廣袤的中原沃土，或者雄峻的山河邊疆，大家總會想起他──金紫光。他是延安「四大忙人」之一、革命老幹部、老領導。他是華北人民文藝工作團、北京人民藝術劇院的秘書長，中央實驗歌劇院、北方崑曲劇院副院長。但他沒有官架子，在崎嶇坎坷的征途中，他始終是樂觀、熱情的領頭人、我們的良師益友。

北方崑曲代表團在上海（1956年）左起：馬祥麟、白雲生、金紫光、韓世昌、侯永奎

（一）建國之初，他一見到我們，就誠懇的號召、團結和帶動這一群體，建立一個遠大的藝術理想並終身為之奮鬥。那就是「兼學博採，艱苦奮鬥，古今中外熔於一爐，創造新中國的民族歌舞劇」！舊時中國是保守、落後、貧窮、屏弱的。雖然自詡「文明古國、地大物博」，但除了自生自滅的民間戲曲外，還沒有民族的歌劇、話劇、舞劇、音樂劇、交響樂等。對這群投身革命、建設祖國的熱血青年來說，「創造中國新的歌舞劇」，無疑是一個雄偉瑰麗的理想。於是一個個摩拳擦掌，準備迎接海內外的名師。

果然，聲樂家管喻宜萱、鄭興麗、沈湘來上課了；舞蹈家戴愛蓮、吳曉邦、崔承喜、伊熱夫斯基、塔西巴拉特來上課了；古典戲劇家韓世昌、白雲生、侯永奎、侯玉山、馬祥林、白玉珍、田菊林、趙金榮來上課了；加上民間藝人的龍燈、獅子、旱船、太平鼓、腰鼓、秧歌突擊傳授，真是古今中外熔於一爐！

老「北京人民藝術劇院」的戲劇部，下分為話劇、歌劇、舞劇三個隊。當時不分哪隊演員，都要練基本功、學古典舞。因此于是之、鄭榕、方曉天、王佩屏、李濱等都是學過崑曲《夜奔》、《思凡》的。歌舞劇隊更是一天到晚學練唱念做打、民族舞、芭蕾、西洋發聲法。

一九五二年，北京人藝集中了話劇精英。而把歌劇、舞蹈、管弦樂隊等則與中央戲劇學院合併，創立歌舞劇院，金紫光擔任副院長。一九五三年初，組隊赴

朝鮮慰問志願軍，八月才回國。一九五四年又赴新疆慰問邊防軍。這是建國初期，學習「蘇聯老大哥」，按照莫斯科大劇院模式，創建國家劇場藝術的實驗樣板。根據當時盧肅、侶朋、馬可、金紫光的不同藝術理念，建立了三個團：一、民族歌劇（民歌唱法）以《白毛女》、《王貴與李香香》、《劉胡蘭》、《小二黑結婚》、《長征》為代表；二、西方歌劇（美聲唱法）以《茶花女》、《蝴蝶夫人》、《卡門》、《費加羅的婚禮》為代表；三、戲曲基礎上發展歌舞劇：先是克隆或移植地方小戲，如：川劇《秋江》、閩劇《釵頭鳳》、花鼓戲《劉海砍樵》、黃梅戲《觀燈》、《路遇》、婺劇《槐蔭分別》、江淮戲《送京娘》、《藍橋會》、揚劇《八姐打店》、湘劇《醉打山門》、豫劇《紅娘》、蘇灘《貂蟬拜月》、評劇《小姑賢》、河北梆子《拾玉鐲》、眉戶劇《四女拜年》、武平調《南園澆地》、武安落子《借髢髢》、絲弦《小二姐做夢》、二人轉《全家光榮》、梨園戲《陳三五娘》（全本）、崑劇《思凡》、《夜奔》、《遊園驚夢》、《鍾馗嫁妹》、《武松打虎》、《春香鬧學》、《昭君出塞》、《單刀會》、《通天犀》、《蘆花蕩》、《胖姑學舌》、《哪吒鬧海》等。

該團名為「民間戲曲團」，立足民族傳統、練好基本功、廣學博採，不論什麼地區、什麼劇種、什麼腔調、什麼語言，只要劇碼、唱腔、表演、技藝優秀，就學、就演。又有編、導、音、美、研究人員加工排練，演出極受群眾歡迎。短

短短兩年時間，積累了豐富的實踐經驗，不但培養、鍛煉了一批文武崑亂不擋的演員和樂隊，而且鑄造出一支堅強的領導骨幹（邊軍、程若、任群、舒鐵民、王嘉祥）和藝術創作主力（張定和、李執恭、黃曾玖、白雲生、馬祥林等等）。一九五五年由於領導之間的意見分歧，該團建制被取消，人員被調散，金紫光創建民族歌舞劇的實驗工程被關停並轉，一個美好的藝術理想基本破滅。但他並沒灰心，而是耐著孤獨寂寞，充實、修正和堅持自己的理想。經多次商討，他才毅然放棄了赴東歐作文化參贊的機會，在艱難困苦的條件下，籌建小小的北崑劇院，把命運與這古老劇種拴在了一起。而「民族歌舞劇」的藝術理想，滲浸在人們的心底。

毛澤東要求文化部扶持崑劇。適逢《十五貫》進京，

（二）金老的另一個理念：「搞藝術的，一定要讀萬卷書、行萬里路！」他經常這樣告誡大家，自己也身體力行。他家住智義伯胡同四合院，兩間屋子滿是書。浴室不能洗澡，大浴缸裡也堆滿了書。文革之後，我去看他，他正在看書：「這書你有嗎？」《唐戲弄》很好，送你一套。」一九五四年去新疆，交通不便，但八千里路名山大川，西安、蘭州、酒泉、張掖、武威、嘉峪關、哈密、吐魯番、烏魯木齊……勝景古跡絕不放過。「你們演《西遊記》怎能不去好好看看火焰山？」、「天山瑤池我們要上去住一夜，」、「石河子的地窖屋」、「戈壁灘的坎兒井」、「三臺、二臺的沒膝大雪」，全都要體驗一番；「伊黎河谷野餐

207

（三）

烤全羊」、「霍爾果斯邊防站」、「高日基城、伊斯哈克拜克俱樂部」全都要去慰問演出。當時由河西走廊返回蘭州是半個月的卡車行軍，休整四天又去敦煌，朝拜藝術聖殿，影響深遠！騎兵聯隊教我們騎軍馬去看月牙兒泉奇觀，捧在沙漠上鍛煉了勇氣。幾下江南時，那園林秀美的人間蘇杭、鍾山秦淮、運河長江……更是不捨觀賞。

北崑劇院建立之後，他堅持「兩條腿走路」、「三並舉」的藝術方針，帶領隊伍把珍稀的古典崑劇演遍大半個中國，南到廣州、北至哈爾濱。不論到什麼地方，附近的名勝古跡絕不放過。讀書！行路！永不停息。

為了實現自己的藝術理想，克服萬難。他有一個巧絕的理念：「船走八面風」！是呀，為什麼無論風向順、逆、側、斜，帆船都能駛到彼岸呢？我們的標的是實驗民族歌舞劇，題材、體裁、風格、方法可以是多種多樣的。大躍進要來了，國家提倡現代戲。他就搞了《紅霞》、《飛奪瀘定橋》等等。把傳統的藝術手段、方法，用以創造現代新崑劇；當平息了西藏叛亂，為駁斥達賴喇嘛西藏國屬中國；當三年自然災害困擾、壓迫人民生活時，他又指揮劇院排演了《吳越春秋》，號召人民以越王勾踐臥薪嚐膽的精神戰勝萬難；當得知下部隊演出不宜演愛情戲時，就及時重新編演了《千里送京娘》，青年趙匡胤為國家大業拒絕京娘

的謊言，一九五九年他就主持北崑排練演出了《文成公主》，宣傳西藏自唐朝即

純真愛情的壯舉，果然得到陳毅元帥和官兵們的表揚歡迎；當大改革的新《漁家樂》受到「上面」批判後，就在全院掀起繼承傳統戲的高潮，《釵釧記》、《連環計》、《玉簪記》、《獅吼記》、《霞箋記》、《繡襦記》、《荊釵記》、《販馬記》、《風箏誤》、《五人義》、《義俠記》、《水滸記》、《牡丹亭》、《西廂記》、《百花記》、《雷峰塔》、《金不換》、《射紅燈》、《出潼關》、《豔陽樓》……——被挖掘、整理、演出了；當「上面」又提出「需要改革創新」時，北崑新戲《逼上梁山》、《晴雯》、《李慧娘》、《金沙江的怒吼》出現了，並在繼承傳統與改革發展之「度」的把握上，不斷取得新的成就；一九六四年江青殺入文藝界，批判「帝王將相、才子佳人、牛鬼蛇神」，毛主席有關指示下達，當「上面」規定演出劇碼中現代戲必須占百分之六十時，他便組織北崑排演了…《師生之間》、《奇襲白虎團》、《社長的女兒》、《江姐》、《瓊花》、《紅嫂》、《血淚塘》、《小紅軍》等等。

總之，在金老主持北崑劇院業務行政的八年實際工作中，體現了「船走八面風」的理念與技巧，安然渡過層層艱難險阻。最後倒行逆施者不得不以「莫須有」的罪名——「北崑《李慧娘》是反黨大毒草！」粗暴撤銷了周恩來建立的北方崑曲劇院。而他為了北崑的生存，是用盡心機的。比如北京人藝焦菊隱導演話劇《蔡文姬》、西安電影製片廠拍攝故事片《桃花扇》，都想注入崑曲音樂成

分。他派傅雪漪、樊步義分頭參加並親任指導，結果是李淑君演唱的「胡笳十八拍」和「李香君配唱、伴唱」，被譽為「天籟之音」。

北崑的悲劇，非紫光之過也。

（五）在他的宣導，帶動下，北崑形成了一些優良傳統。

1. 求同存異，團結合作。劇院成員來自四面八方：南、北、京、崑、老、中、青、少，戲曲歌舞、思想觀念、習慣作風各不相同，加之過去有些家族的、班社的、門派的矛盾、宿怨，必須強調共同的理想與目標，批判拉幫結夥、黨同伐異的不正之風，才能樹立團結協作的良好風氣。

2. 淡泊名利，獻身藝術。院長韓世昌老師就是榜樣、典範。毫無「崑曲大王」「頭牌主角」的架子，建院演出時演員不夠，韓老師就甘當配角，認真嚴肅的演群眾、跑龍套。在老師們的感召下，北崑形成了沒有固定的主角、配角、宮女、龍套，互幫互學，救場光榮的良好風氣。

3. 堅守傳統，銳意創新。時代飛速發展、社會不斷變化。新的群眾也對戲曲提出新的要求。古老的崑曲劇種又該如何跟上時代、更好的為人民服務呢？金老在北崑八年的藝術實踐，積累了豐富的經驗。前述三十餘齣大戲、近兩百齣小戲，傳統的、改革的、移植的、新編的、創造的、古代的、現代的、各式各樣的題材、體裁、手段、方法、形式、風格，歷經失敗、成功的反覆試

210

驗，始終領導著崑劇繼承改革與發展創新的潮流，形成了尊重藝術發展客觀辯證規律的良好風氣與傳統。以致妒者、恨者只能以卑鄙手段借「文革」颳風扼殺這個劇院！

4.「運動健將」，精神永存！從「延安文藝整風」到「無產階級文化大革命」，金紫光先生挨批無數，榮獲綽號「運動健將」。說明他拼命工作，常常挨整卻從不整人。如果認真的、客觀冷靜的審視這位「運動健將」，確是做了許許多多利國利民，弘揚民族傳統文化的好事，但卻屢遭左棍敲打、蠅蛆辱罵。作為後生緬懷先賢，必須還歷史以真實、公正。

金紫光先生永遠是我們的良師益友！

（二〇一一年五月一日）

追憶金紫光

——一位影響新中國文化歷史發展的大忙人

他是二十世紀中國的傳奇人物之一；

他是演員、樂手、導演、編劇、作曲、交響樂大合唱指揮、音樂家、戲劇家、革命家、多個藝術門類的繼承與革新者和創始人、多個藝術院團的領導者和群眾性文藝活動組織者、傑。但，他九歲時就曾給中共地下黨傳送文檔；十二歲就隨大哥靳思弼擔負黨的交通聯絡員工作；

他是一九一六年七月三十日出生於河南省焦作市資產階級靳家的三公子，原名靳思

一九三一年，十五歲時大哥被害，他在鄭州扶輪中學參加了抗日救國會；
一九三三年，鬧學潮，他任學運總幹事。一九三五年又積極參加一二九運動；
一九三七年「七七事變」後，即毅然棄學投奔西安八路軍辦事處；

212

一九三八年，先進延安抗日軍政大學，後轉延安魯迅文藝學院；

一九三九年，開始創作和演出《松花江上》、《怒吼吧青年》、《太行山》、《青年大合唱》等；

一九四○年，調西北青年救國會、澤東青年幹校及部隊藝校任藝術指導；

一九四一年，入黨。調中央研究院文藝研究室，演出《新木馬計》；

一九四二年，積極參加延安文藝整風運動；

一九四三年，編導《紅鞋女妖精》、《俄羅斯人》、《逼上梁山》（主演林冲）；

一九四四年，編導《劉紅英》，沙可夫譽為「民族新歌劇的雛形」；

一九四五年，抗戰勝利。調延安平劇院任音樂指導；兼任延安各種文藝活動的籌畫和組織工作；

一九四六年，調黨中央辦公廳籌備歡迎馬歇爾晚會。他組織的管弦樂隊，指揮的《黃河大合唱》極獲成功；

一九四七年，作曲、導演新歌劇《蘭花花》，得到毛主席鼓勵。後調晉冀魯豫「土改」，兼文藝創作；

一九四八年，解放軍圍攻北平。組建「華北人民文工團」，任秘書長；年底進城任軍管會文委委員；

一九四九年，全國文代會後即組團參加世界青年聯歡節。專訪蘇聯莫斯科大劇院，回京參加中華人民共和國開國大典。

　從這簡要年表中，清楚地看到這位「資本家少爺」是怎樣邁進革命隊伍並鍛煉成一名新中國的文藝戰士。出身於資產階級家庭而少小參加革命工作，參加抗日救亡運動，自覺投奔延安紅色政權，當屬難能可貴！更由於他勤奮好學、勇於實踐，傾注全身心於抗日救國之文藝工作：著文、寫歌、作曲、演戲、導演、指揮、創作、組織解放區各種群眾文藝活動，所以得到「延安四大忙人」之美譽。其中，一九四三年平劇《逼上梁山》的創演，起始於舊劇革新、古為今用之征途；一九四四年編導《劉紅英》，邁開了「民族新歌劇」的步伐；一九四六年慘澹經營以管弦樂伴奏的「黃河大合唱」，得到美國將軍們驚奇的誇讚和黨中央的獎勵與支持；從延安到北京解放的十二年，是他「邊工作、邊學習、在戰鬥中成長」為一個稀有的的多面手藝術家。他後來總結「在戰鬥中成長」為「最有實效的育英樹人方法」，建國後即用以教育後學、培訓幹部、團結群眾。

　一九五〇年一月一日，在中山公園中山堂建立了新中國第一個國家藝術殿堂──北京人民藝術劇院。朱德副主席和彭真市長宣佈任命李伯釗為院長、金紫光為秘書長。當時劇院兩百餘人，院辦公室下有組教科、財務科、總務科、創作室；戲劇部下有話劇隊、歌劇隊、歌舞劇隊；音樂部轄管管弦樂團、軍樂團和民族樂隊；演出部轄中山公園音樂堂、建國東堂、北京劇場；還有企業部管轄著一間美術工廠、一間樂器工廠和一個小賣部。

為了把新中國第一個國家劇院辦好，他求賢若渴，千方百計尋找各個門類的名人專家，動員他們參加革命文藝團體。如：聲樂家喻宜萱、鄭興麗、張權、莫桂新、鄒德華、李晉瑋、李維勃、潘英鋒、鄧紹琪、蔣英等等；舞蹈家：戴愛蓮、吳曉邦、崔承喜、依熱夫斯基、秀考兒斯基、塔西布拉特等等；戲曲家：韓世昌、白雲生、侯玉山、侯永奎、馬祥林等等；戲劇家：焦菊隱、歐陽山尊、葉子及音樂家黎國權、馬謙授、卓明理等等；由他們帶領培養和教育幾百名年輕的文藝「兵」，刻苦艱辛的開創著新中國的劇場藝術事業！當時用五千七百疋布換來的原北平真光電影院，改變成人藝的北京劇場，上演了《莫斯科性格》、《龍鬚溝》、《雷雨》等話劇；《王貴與李香香》、《長征》等歌劇；《民族大團結》、《生產大歌舞》、《黃河大合唱》以及《森吉德馬》等交響樂曲；腰鼓、秧歌、蒙、藏、維、哈、苗、瑤、黎、傣、各族民間舞蹈、古典舞蹈：綢舞、劍舞、燈舞、棍舞、袖舞、荷花舞、採茶舞、太平鼓、花鼓燈……

金紫光號召、動員大家所做一切藝術實踐的理想，就是：「古今中外熔於一爐，創造新中國的民族歌舞劇！」這無疑是一項有膽有識、意義深遠的藝術系列科研實驗工作。當時的主要困難在於各式各樣的反對意見相當激烈。而他卻能堅定的走著根基民族文化的藝術道路。

一九五二年初，中央戲劇學院和北京人民藝術劇院分部合併改組：將兩院的話劇機構、人員集中於北京人藝，專門從事中國話劇的創作與演出。將兩院的音樂、舞蹈、歌劇、戲曲

人員組建為「歌舞劇院」隸屬中央戲劇學院，主要從事中國歌劇的建設，同時發展交響樂、歌舞劇事業。一九五三年脫離中央戲劇學院，成立中央實驗歌劇院。劇院在建構歌舞劇藝術發展的基礎問題上，略可分為三大派，簡稱土、洋、古三派。一是主張在民歌、秧歌劇基礎上發展民族歌劇；實體為「歌劇一團」，劇碼如：《赤葉河》、《白毛女》、《劉胡蘭》、《王貴與李香香》等；二是主張在引進、移植西洋大歌劇基礎上中國化；實體是「歌劇二團」，劇碼如《茶花女》、《卡門》、《蝴蝶夫人》等；三是主張在傳統戲曲的基礎上創造「民族歌舞劇」，實體叫「民間戲曲團」劇碼已有川劇《秋江》、湖南花鼓《砍樵》、楚劇《山門》、閩劇《釵頭鳳》、江淮戲《送京娘》、黃梅戲《路遇》、婺劇《分別》、蘇灘《拜月》、崑劇《夜奔》、《嫁妹》、《鬧海》、《思凡》、《打虎》等等。一九五四年初，由侶倆率領東北人藝歌劇團五十人到京，歌劇團、民戲團增加了生力軍更增加了豫劇《紅娘》、評劇《小姑賢》、歌劇《白毛女》、《星星之火》等。

新中國經歷了解放戰爭的勝利和「鎮反」、「肅反」、「三反五反」、「土地改革」、「抗美援朝」一系列「運動」之後開始了大規模社會主義改造運動。國家劇院在配合宣傳完成一切政治運動同時，艱難的進行著廣泛的學習繼承和大膽的革新創造。歌劇在土唱法與洋唱法上分道揚鑣；戲曲在梨園戲《陳三五娘》的全盤模仿後，開始在多聲腔、多劇種基礎上進行了「民族歌舞劇」《槐蔭記》的創演實踐。（同時分蘗進行了「中國舞劇」《盜仙草》、《戲金蟬》、《寶蓮燈》的成功實驗）

216

金紫光是一位實幹家，沒有把時間和精力放在理論研究和學術探討上。因此，在他正為其藝術理想卓絕奮鬥的關鍵時刻，西方國家所沒有的「中國民族歌舞劇」的實驗室「民間戲曲團」被撤銷解散了。人員分別充實於「歌劇組」和「舞劇隊」。他陷於無奈的悲傷……

一九五六年文藝界的奇績是：浙江國風蘇崑劇團進京演出，《十五貫》「一齣戲救活了一個劇種」。毛澤東、周恩來親自干預了崑劇的死活：「不能任其自生自滅！」於是，文化部立即研究扶植崑劇的問題；上海積極舉辦全國崑曲會演活動。金紫光受命組建「北方崑曲代表團」，於一九五六年十月二十五日，率韓世昌、白雲生、侯永奎、馬祥林、侯玉山等團員四十一人，帶《遊園驚夢》、《鍾馗嫁妹》、《林沖夜奔》、《昭君出塞》、《棋盤會》、《通天犀》等四十餘戲在上海長江劇場與南崑代表團分頭、輪流或混合演出至十一月底，轟動了中國劇壇。接著巡迴蘇州、杭州、南京等地把北崑藝術傳播到江南，規模略大於一九一九韓世昌南下而小於一九三六年的榮慶、祥慶崑弋社巡演六省十五城歷時兩年。顯示了五百歲的崑姓戲劇老人無比頑強的生命力，也透露了金紫光先生早在建國前，一進北京，就把窮愁潦倒、棄藝旁騖、流落遠方或回鄉務農的老藝人們拉進北京人藝教授崑曲之舉的遠見卓識！

一九五七年六月二十二日，震驚世界的「反右派」巨浪洶湧澎湃時，文化部沈雁冰（茅盾）部長宣佈成立部屬「北方崑曲劇院」。由周恩來總理簽署任命韓世昌為院長，主持院務工作的副院長，則是剛要赴任中國駐東歐大使館文化參贊、又被緊急調回的「忙人」金紫光。

人的一生是短暫的、脆弱的、渺小的，而金紫光所選擇並身體力行的路，卻是平凡而偉大的。他沒去東歐使館做參贊，卻欣然受命組建一個瀕亡劇種的七十人小劇團，肩負著讓枯樹開新花的歷史重任。甚或是在是非顛倒、黑白混淆的語境下，邊挨批判邊做工作。

新建的北方崑曲劇院，組織成員是「五湖四海、任人唯賢」的原則。既有北方崑弋的表演藝術家：韓白侯馬侯白魏孟，又有南崑名宿：沈盤生、徐惠如、吳南青，還有京朝曲家：葉仰曦、馬博純、傅雪漪等等。崑曲老藝人除白雲生老師上過中學外，多數在掃盲階段，克服著不識字、不識譜等困難，教青年一代全靠口傳心授。繼承人來源駁雜：一是河北農村的子弟們，二是從歌劇院教學帶過來的，三是戲校京劇科畢業改崑曲的，好不容易排練出建院演出的三臺本戲、八臺折子戲，卻又遭主管意識形態的中央領導「康生先生」審查時禁絕了一齣「宣傳封建迷信的」《蝴蝶夢》和一齣「污蔑農民革命的」《鐵冠圖》，幸虧梅蘭芳大師與韓世昌、白雲生先生連袂演出了《遊園驚夢》，得到周恩來觀後，上臺接見熱情鼓勵，合影留念，才使得建院演出免陷尷尬。

文化部批准撥款為北崑建院新製全套戲裝、盔帽、守舊、切末，特別是那些平金手繡的蟒靠鎧甲等，據說用了二十七兩黃金，在運動高潮中，不得不做「深刻的檢討」：「用時是寶，用過是草」；「過河拆橋」；「念完經打和尚」等右派言論受到批判、檢查、也撤了副院長職，差一點被扣「右派」的帽子。金紫光生因有「攻擊黨對老藝人的政策」：「用時是寶，用過是草」；白雲生先

像在歷屆運動一樣有驚無險，以「健將」姿態平安過關，努力經營著他心目中的「民族歌舞劇」事業。

一九五八年趕上了「大躍進」總路線，大煉鋼鐵、人民公社化，人們高喊：「超英趕美，提前進入共產主義！」全院下放到北京市房山縣、下放到門頭溝區進公社吃大鍋飯，發動農民砌小高爐煉鋼鐵，種畝產萬斤實驗田，搞村村詩畫滿牆「紅海洋」，直到農民嫌這幫不會種地的文化人妨礙生產，才灰溜溜的回城練功排戲。

一九五九年，為了加強黨對劇團的領導，把北崑和中國京劇院合併為一個黨委領導的兩院，書記是馬少波，又派「老八路」郝誠任北崑副院長，協助金紫光堅決執行不斷的變化的方針政策。一陣子要搞革命現代戲、不搞改革、創新要挨批；一陣子又「反冒進」，抓「繼承」「搶救」，左一下右一下，搖擺式前進，螺旋式上升。到一九六三年，周恩來才提出了「調整、鞏固、充實、提高」替代了「一天大於二十年」的「大躍進」。在文藝路線上也相應的提出了「兩條腿走路」「三並舉」「雙百方針」，緊跟革命路線的北崑，被那動盪的年代錘煉得像海上舵手，能教船走八面風，在民族文化的海洋中揚帆競渡。

「社會主義革命文藝必須歌頌無產階級英雄人物」的語境年代，能以最古老的唱念做打技藝，塑造了大革命戰爭年代的紅軍赤衛隊英雄《紅霞》、《瓊花》直到解放戰爭時的《江姐》。並配合解放軍進藏，排演了《文成公主》，宣傳西藏自古是中國的一部分。在中國登山健兒登上珠峰北坡時，把古典戲劇的藝術發展和理論旗幟插上世界最高峰。在瘋狂的「自

然災害」面前，毅然戰勝饑餓、浮腫，以「臥薪嚐膽」的精神排演了《吳越春秋》。為了堅決執行「兩條腿、三並舉」的文藝方針，排演新戲的間隙，見縫插針，挖掘、整理、傳承、演出了近兩百齣的傳統折子戲，整理排演了《百花記》、《荊釵記》、《連環記》、《玉簪記》、《繡襦記》、《霞箋記》、《販馬記》、《獅吼記》、《射紅燈》、《五人義》、《送京娘》、《通天犀》等等，以及新編歷史戲《晴雯》、《李慧娘》，現代戲《奇襲白虎團》、《飛奪瀘定橋》、《師生之間》、《紅嫂》、《靈山鐘聲》等。

一九六四年，江青殺進文藝界，號稱「旗手」，大樹「樣板」，消滅一切帝王將相、才子佳人、牛鬼蛇神，以她的八個「無產階級樣板戲」取代五千年的中國傳統文化，而她把《李慧娘》、《海瑞罷官》、《謝瑤環》扣上「反黨大毒草」的帽子，實為「大革文化命」的祭旗儀式。

「四人幫」利用黨和人民群眾的弱點和失誤，竊奪了十年統治國家、軍隊、政府的實權，對中華民族犯下了一系列滔天罪行。而文藝，只是其中一個小小的前奏：「我什麼時候才能看不見崑曲？」這與毛澤東看《十五貫》後說：「這樣的劇種，不能任其自生自滅！」是多麼強烈的對比！但北崑劇院和中國文化的歷史命運可真就按這二人的不同意志，折騰了幾十年。

一九六六年二月二十八日，硬頂了兩年的北京市委宣傳部由副部長宣佈撤銷北崑建制，解散全部人員，少數充實京劇樣板團。正部長李琪跳樓自殺於北京飯店，金紫光調京西礦務

局搞「四清」……

文革之後，粉碎了四人幫的倒行逆施，全國撥亂反正，黨又把金紫光調往新的崗位：

一九七七年，歷經風雨坎坷而癡心不改的金紫光又為北京京劇團整改、重演了《逼上梁山》，紀念毛澤東文藝整風講話三十五週年，以實際行動打破十餘年的文化禁錮；

一九七八年他接任國家文物局副局長，奉命輔助林默涵籌備、組織第四次中國文學藝術聯合會全國代表大會，任副組長，鄧小平在四屆文代會上的講話意義非凡，他被選為全國委員、副委員長；

一九八〇年他在文物事業管理局參與搶救、保護、修復被「文革」損毀的大量國家民族的珍貴文物，包括：少林寺、黃鶴樓、中嶽廟、慕田峪長城、岳陽樓等。

一九八三年按有關規定，金老離休了。但，他為中華民族文藝事業鞠躬盡瘁的熱忱與責任心、使命感並未減少，而是離而不休，日夜不停地工作著。

他先後擔任了（1）中國圓明園學會副會長（2）中國基金會會長（3）中國山海關長城研究會會長（4）中國老年文物學會會長（5）中國世界語協會理事長（6）中國崑劇研究會理事（7）中國延安文藝學會副會長（8）中國書畫收藏家協會會長（9）中國名人學會理事（10）延安大學校友會總會副會長（11）延安大學北京校友會會長（12）中國延安魯藝校友會會長（13）中國幹部教育協會常任理事……

他要傳承的是延安精神。一個國家、一個民族要有革命精神，要有文脈，要有靈魂！金紫光並非幸運的走紅之人，他只是一位百折不撓的「文化忙人」。他的一生，常常遭到誤解、攻擊、批判甚或處分，所以得到了「運動健將」之美稱，許多政治運動他都挨整，但他一不氣餒，二不報復，心胸開闊，一生與人為善，從不整人，這是多麼可貴的、優秀的品質啊！

二〇〇〇年十月二十二日，他坦坦蕩蕩的告別了二十世紀生死興衰的中國，拋舍了愛妻黃曾九和子女曉光、曉霞，告別了親友、戰友、師友，默默離開人世！

他所開創的或推動的新中國音樂、舞蹈、歌舞劇、交響樂、大合唱、以及樂器製作、舞臺美術、古籍、文物、字畫收藏各行各業都有著蓬勃的發展。而他的核心思路，即屢遭詆毀的新中國民族文化藝術理想並沒有真正實現。他的「古今中外熔於一爐、創造新中國的民族歌舞劇」的超前理念，有待後人去認知、領悟、創造性的實踐。

毛澤東說：「一個人做點好事不難，難的是一輩子做好事，不做壞事。」在革命大潮中破舊立新，百廢待興，特別是入黨之後，做個官兒並不難，難的是做官不忘老百姓，不擺官架子，不耍官威風，平易近人，愛惜人才，兢兢業業、吃苦在前、享樂在後，責任心強、使命感重。在延安時期，他與革命同志們一起為中華民族創造了自己的管弦樂、大合唱、秧歌劇、舊劇重演，不遺餘力；建國之後，更為新中國創建了自己民族的歌劇、舞劇、音樂歌舞劇等都市劇場綜合藝術而排除萬難、艱苦奮鬥，特別是他自覺放棄了去西歐做外交官的機

會，肩負古典文化遺產的繼承、發展、與復興，傾心盡力數十年，建奇功立勳業。假如建國初期，沒有人把流落在京津冀的北崑老藝術家聚集到「老人藝」，組織傳承、培訓國寶戲劇人才、奠定古典藝術基礎，北崑迅速建成國家劇院是否可能？「救活一個劇種」談何容易！是「四人幫」猖狂毀滅中國傳統文化，才使得剛剛復蘇的非遺崑曲藝術，又一次瀕臨滅絕。

金紫光周圍往往是男女老少、三教九流、各色各樣人物，只要有一技之長他就使用，可以稱得上是求賢若渴、愛才如親、用人不疑，有時把出身地主、資本家的人，有點海外關係的人，歷史上犯過錯誤的人，戴了「右派」或「右傾」帽子的人，大多常年被批判、被孤立、被懷疑、被控制使用、甚或無職崗、無收入、生活困難之人，他都使用，不怕「左爺」們說他「招降納叛」、「任用敵人」、「右傾思想」，直等到眾多不被當成「自己人」的藝術家幹部或普通百姓。在他的感召下，為黨的各項事業，做出了巨大的成績時，人們才理解他是正確的執行「相信並團結大多數人民群眾，為民族革命事業共同奮鬥」。（某些作曲家、指揮家、歌唱家、演奏家、舞蹈演員、著名編導、優秀舞美設計家、理論家、翻譯家，皆有實例證明，這裡不具體指名）

金紫光的藝術思想理念，是與他的愛國愛民情懷，民族文化底蘊分不開的。受批評、遭批判、被否定、被摒棄……多是由於在半殖民地社會的環境下，中國許多知識份子的知識情感，多半受西方文化影響的較大較深，所以對像金老這樣堅定執著的把根基、把核心、把靈

魂鎖定在五千年炎黃文化藝術的基礎之上，往往處於少數地位，在演藝界和理論戰線上也常常是孤立的，但真理往往在少數人手裡。

在當前的社會轉型時期，崇洋趨外，妄自菲薄、傾向全盤西化的人日益增加，拼命向上爬，拋棄道德、人格，不擇手段的攫取官職權勢，眼見得越來越多有才華的文人墮落、沉淪。加上私有觀念的氾濫，金錢物欲的誘惑、奴隸秉性的創新發展（秦漢時，君臣可「坐而論道」；唐宋間，群臣皆立朝堂，龍椅只為「天子」而設；明清時，文武官員都要跪於丹墀，自稱奴才……因此中國人有上千年的「奴隸情結」。如今沒有皇帝了，就自願去做「房奴」、「車奴」、「錢奴」、「官奴」、「星奴」、「子女奴」、「小秘奴」，甚或想再嘗嘗日本人統治下的「亡國奴」滋味。）此時此刻深切懷念紫光、表彰與弘揚這位師友先賢的品德與精神，會是意義重大而深遠的。

補記

實際上，近年已有許多改革創新的戲曲藝術探索，有機雜交、基因暢轉，或稱××歌舞劇；或稱××音樂劇；或稱××樂舞；或稱××交響詩；甚或自稱中國劇——而金紫光的民族歌舞劇理念，則是以真正的傳統戲曲為基礎，繼承、發展與創造有鮮明民族特色、有浩然中國氣派的詩劇。

他忙忙碌碌的一生，沒能把他林林總總的藝術科研實踐，找到一種真正系統理論的支撐，致使像八百年前元雜劇那樣照亮人類般的璀璨再現當代輝煌的夢想，只能等待下一代、再下一代了。

崑曲的守護者

──紀念穆藕初先生逝世五十週年

穆藕初先生是我中華民族的英才。他是本世紀前半期一位卓越的愛國實業家、民族教育家和文化活動家。他的畢生事績是十分感人的。我這裡僅就他在弘揚民族文化方面談談他的業績。穆公在企業管理、科學與技術等許多方面都是主張向外國學習的。但是，他在文化領域卻力主弘揚自己民族的優秀文化。

穆公青年時代即在上海組織過「閱書報社」、「滬學會」、「體育會」、「音樂會」、「通鑒學校」及演出文明戲的「春陽社」等文藝社團。但他熱衷於文體、音樂、戲劇，並非出於娛樂，而是為了「啟蒙啟智」、「尚武精神」，他說：「感人入深者，莫善於講求音樂。」……「欲圖社會捷收改良之偉效，舍不用文字之表演教化外，無以奏功。」他與弘一法師李叔同交往甚厚，又與徐凌雲、張紫東等曲家過從日密，至結識江南曲聖俞粟盧後，「始憬悟崑曲之有關於國粹文化的重要」（俞振飛文），於是「勤習之至，垂老而不倦焉」

（俞振飛文）。在粟廬哲嗣俞振飛先生任職紗廠時，穆公竟於每日飯後與之習曲練唱，「不治事，不款客，數年如一日，從無間斷」（俞振飛文）。

一九二〇年五月穆公專程拜會了任教北京大學的吳梅（吳瞿安）先生，二人素昧平生自是相見恨晚。由京返滬後，穆公即以很高的價錢請法商百代公司為俞粟廬先生灌製了三張唱片，並由俞老書錄了十三支曲譜，穆公為之刊印成書，親題書名《度曲一隅》，使國寶級的正宗葉堂遺音得以保留。

一九二一年，他在上海小世界遊藝場見崑曲伶工多為雞皮鶴髮之老者，深感危機不待。便邀集江浙曲家成立「崑曲保存社」，同時籌建傳習所。為了籌集辦學經費，這位愛國企業家親自組臺義演。當時這三場演出轟動了上海，義演所得，全部投向蘇州五畝園，創立了在我國近代戲劇史上著名的「崑劇傳習所」。

蘇州崑劇傳習所的建立至今七十二年，達到了穆公建所的理想目標。確實使得瀕臨衰亡的我國民族文化的瑰寶——崑劇藝術得以薪火相傳。

崑劇是我國傳統戲曲的代表劇種，在文學創作和舞臺藝術諸多方面代表了一個時代文學藝術的高峰。在明、清兩代稱霸劇壇達兩百餘年曾經培育、滋養了眾多兄弟劇種。京劇大師楊小樓、余叔岩、梅蘭芳、程硯秋等等，不但具有崑劇的深厚功底，而且許多成名劇、拿手戲都是崑劇。正因為崑劇藝術逐步成熟和完善，也帶來了某些方面的保守和凝固，再加上種種社會原因，在清代末期走向衰落。穆藕初先生正是在崑劇處於最困難時期，毅然投資創辦

「崑劇傳習所」的。當然，在這批傳字輩演員出科的歲月，從二十年代末到建國前夕，國家處在危難之際，民族戲曲的處境也十分艱難。但是，就是這批傳字輩演員經歷了千辛萬苦，終於把崑劇藝術保存到新中國誕生。可以說如果沒有穆公創辦的「崑劇傳習所」，沒有這批傳字輩演員的艱苦奮鬥，崑劇能否保存下來很難回答。所以穆公對於保存崑劇的業跡，中國的戲劇史不會忘記他的。

新中國建立後，在「百花齊放、推陳出新」的方針指導下，演出了《十五貫》，轟動全國，「一齣戲救活了一個劇種」，崑劇出現了新局面，繼而北京、上海、江蘇、浙江、湖南、河北先後成立了專業崑劇院團，且在上海、天津、南京、保定的藝術院校中紛紛建立了崑劇班；在「傳」字輩之後又有了「世」字輩、「繼」字輩，沒有排字的第三代、第四代徒子徒孫，崑劇接班人隊伍已近千人；繼承傳統劇碼三百餘齣，新編、改編、新排大型劇碼近百臺。崑劇不僅在過去曾經滋養了許多兄弟劇種，建國後，對於一些新興劇種也輸送了大量的養料，著名越劇藝術家袁雪芬多次說過「越劇是喝崑劇的奶長大的」。文革後，崑劇界迅速恢復原氣，整頓隊伍，一九八一年為紀念崑劇研習所成立六十週年，曾經舉辦了大型的崑劇匯演，推出了一批新劇碼和一大批中青年演員，其中大部分都是「傳」字輩老藝人教出來的。中國戲劇「梅花獎」歷屆得獎演員中崑劇所占的比例為各劇種之冠！這充分說明崑劇藝術還有頑強的生命力。

近幾年崑劇多次出訪日本、歐、美以及港、臺等地，獲得巨大成功，評價甚高，（外國朋友說，看了崑劇改變了觀眾對中國戲曲的片面認識，即由於過去中國戲曲出訪以武戲為主，使外國觀眾誤認為中國戲就是熱鬧、華麗，人物簡單、情節單調的「雜技加武術」的片面看法）。可見，崑劇藝術不僅是我國民族文化的瑰寶，也是世界人民的寶貴的精神財富。這是我們可以告慰穆藕初先生在天之靈的。

從穆公的一生，創辦實業，熱心教育，弘揚民族文化中間，我們可以看到：真正熱愛祖國的實業家，具有真知卓見的實業家，他在自己創辦和發展事業的過程中能體會到要使國家繁榮富強，除了發展經濟，還必須抓教育、抓文化，只有培養出各種人才，只有提高全民族的文化素質，才能真正達到國富民強。我們建設有中國特色的社會主義強國，我們必須兩手抓，兩手硬。

我國目前正處在轉變經濟機制階段，民族文化，嚴肅文藝面臨許多困難。最近，曹禺、林默涵、周巍峙等一批首都文藝界知名人士，呼籲國家有關部門和社會各界支持，扶植崑劇藝術。我想紀念穆藕初先生也將進一步推動振興崑劇的事業。

注：一九九三年，紀念穆公逝世五十週年，張庚先生囑代擬講稿，遂有此文。

傳瑛師百年祭

周傳瑛先生是現代中國戲劇殿堂上的一顆明珠。他所傳承、改編、導演、主演的《十五貫》，是一部具有里程碑意義的作品。他是崑劇傳字輩的領軍和代表人物，二十世紀崑劇一代宗師。藝術上他堅守傳統而又銳意求新，生活中他謙恭至誠、素樸可親，為人民忠心赤膽，為戲劇鞠躬盡瘁！我第一次看他的戲是一九五六年四月中旬在北京前門外廣和樓，劇碼是《十五貫》和《長生殿》。雖已事隔半個多世紀，而他給我的美好印象、深刻影響，永生難忘。

北方崑曲劇院《長生殿》排練（1986年）左起：張嫻、馬玉森、秦肖玉、周傳瑛、叢肇桓、洪雪飛

《十五貫》之所以能「救活一個劇種」，傳瑛、傳淞等先生的精湛表演無疑是不可或缺的藝術主因。而先生前半生的坎坷經歷，特別是他那萬苦千辛、百折不撓為保護與傳承民族優秀傳統藝術而忘我奮鬥的精神，是更加珍貴的基因！沒有這種精神，可能這一「人類非物質文化遺產代表作」存活至今的事實就不會存在。中國崑劇便可能和希臘悲劇、印度梵劇一樣，只能是今人懷念、遐想的一種歷史輝煌。

百年前，傳瑛師誕生的上世紀初，正值南崑全福班窮途末路的淒慘歲月。二十年代，雖有吳梅、俞粟廬、穆藕初、張紫東等先賢們創辦了蘇州崑劇傳習所，培養了傳字輩一代崑伶，而戰亂、災禍、貧困、屈辱又迫使「新樂府」、「仙霓社」終於報散……。每當我再讀先生的《舞臺生涯六十年》中「淒風苦雨話國風」一節，描述當年朱國梁、龔祥甫、周傳瑛、王傳淞、張嫻家三姐妹，肩扛蘇、崑兩個劇種的興亡命運之旗，輾轉滬、蘇、杭、嘉、湖畔，那乞丐般悲慘行狀，幾度難禁潸然淚下。如果沒有對蘇崑藝術的拳拳之心、摯愛之情，又怎能熬到《十五貫》撥雲見日呢？

千百年來，戲曲表演藝術家一直被叫做「戲子」，是與「堂子」、「花子」同流的社會最底層的弱勢群體。其被社會鄙視的影響流毒，短期內難以消除。「國風蘇崑劇團」在解放後幾年，流落幾個地方不予登記，從而成了「非法劇團」的慘痛遭際，是應引以為鑒的。近年來，有數以百計的劇種、劇團步向衰亡、瀕臨滅絕，難免身懷絕藝的「戲子」，生活陷入

困境。傳瑛先生的精神、志氣、品格、情操，他可歌可泣的一生，將永遠鼓舞後輩藝人健步征途。

關漢卿、湯顯祖是以戲子為友的。湯翁甚至在其《宜黃縣戲神清源師廟記》中把戲劇與儒、道、釋等宗教相提並論。蔡元培先生主張以美育取代宗教，而把崑劇當做具體的美育教材之一。他「寧捧崑，不捧坤」；帶領北大師生看韓世昌；聘請吳梅任北京大學曲學教授……形成民國初年崑劇在北京復蘇、發展的奇跡。一九五六年四月毛澤東在中南海親看《十五貫》，周恩來在廣和劇場看完戲又到後臺和先生們親切交談了五十分鐘。正當古典崑劇在新中國大江南北發芽吐蕊、茁壯成長時，一九六六年江青等竊得權力就禁絕、扼殺了方興未艾的傳統藝術。傳瑛師和眾多藝術家與命運多舛的崑劇同樣受到無情的摧殘、侮辱與折磨，以致病魔纏身。「文革」後，他把一生塑造的況鐘、楊繼盛、李白、唐明皇、柳夢梅、潘必正、張君瑞、于叔夜、王十朋、呂蒙正、秦鐘、呂布……一個個活生生、膾炙人口的崑劇人物形象，口傳心授、諄諄教誨、傾心傾力、言傳身教、培養出汪世瑜、李公律等等優秀的崑劇生角傳承人。他對於民族文化事業的貢獻是傑出卓絕的！

撥亂反正後我回到了北崑，想把十大古典名著逐一濃縮搬上舞臺，首選《長生殿》。而韓世昌、白雲生老師俱已作古。就把想法寫信告訴了傳瑛老師，不揣冒昧的邀請先生和張嫻老師來做藝術指導，先學《定情》、《密誓》、《驚變》、《埋玉》四折傳統戲。先生忙，

232

難抽身，但對我的想法、做法給予熱情鼓勵，建議演員先到杭州掌握傳統表演，然後回京排戲，搭好架子再來指導。我們即按老師的安排，派洪雪飛、精心安排、諄諄教誨、小灶加工，周、張二老對北崑雪飛、玉森南下學藝是熱情歡迎、精心安排、諄諄教誨、小灶加工，甚至有時停了浙崑學員班的課專教洪、馬。一月後又信電催我赴杭共商下一步演計畫。為增補雪飛表演中的嬌嗔與嬝娜，又請姚傳薌老師加開《絮閣》課。我們「滿載而歸」，並順利的初排全劇。炎夏未過，傳瑛師亢儷到京。在整個北崑版《長生殿》的排練演出，彙聚了傳瑛師的心血結晶，融通了仙霓社與榮慶社、北地雪與南風的藝術基因。一九八三年這齣戲在京成功演出，洪雪飛摘得第二屆梅花獎，馬玉森、韓建成獲北京市優秀表演獎。近三十年久演不衰，形成北崑保留劇目之一。經楊鳳一、史紅梅，現已傳承三代，演出於國家大劇院、梅蘭芳大劇院、北京大學等京城學府、樓堂館所，獲得新世紀青年觀眾的歡迎。我們把先生在北京和北國大地辛勤播下的藝術種子，幾十年後的傳承及其繁花碩果虔誠奉獻先生在天之靈！

（二〇一一年十月杭州紀念會發言）

立足傳統　世代薪傳

──慶祝侯永奎先生誕辰九十五週年、侯少奎先生從藝五十週年大會發言

各位領導：

感謝北崑劇院第七任院長宇宸同志給我幾分鐘時間讓我講講五十六年前給我開蒙的恩師──侯永奎先生。

一九五〇年到一九五六年七年間，先生曾教過我們《夜奔》、《夜巡》、《打虎》等傳統折子戲。重要的是他不但教會我們戲路子，教會我們手眼身法步的有機結構，而且教給我們如何區別：同屬短打武生行當的

侯永奎

林沖、武松、石秀和卞九洲；如何用不同的「程式變體」去表現不同情景下的人物性格之差異。因此，他對我一生的藝術生涯起到奠基的作用和關鍵性巨大影響。

永奎老師首先是忠實的繼承了張文生、王益友、陶顯庭、郝振基等北崑前輩的經典折子戲，然後又拜師尚和玉先生傳承了京崑尚派的《四平山》、《豔陽樓》、《鐵籠山》、《霸王別姬》等勾臉武生戲。他三十多歲即獲得「活林沖」的讚譽，這是他用青春的血汗澆灌出來的藝術之花、勤奮之果。

一九五○年他由天津來到北京，毅然參加了革命隊伍──北京人民藝術劇院，為新中國的話劇、歌劇、舞蹈事業做著培訓青年演員、浸潤民族的傳統表演技藝的重要工作。也為崑劇的復活打下了藝術上、人才上的基礎。

一九五七年《十五貫》之後，毛澤東、周恩來指示文化部建立了北崑劇院，永奎先生與韓世昌院長、白雲生、馬祥麟、侯玉山等老一輩藝術家都在身體力行黨的「百花齊放，推陳出新」的文藝方針。而永奎老師有其特殊的貢獻：就是他在舞臺上把古代的「崑曲藝術」推展為現當代的「新崑劇藝術」。他立足於深厚堅實的傳統根基，充分運用和發揮「行當程式」、「四功五法」、「載歌載舞」等崑劇本體技藝，排演了一系列新劇碼，創造了眾多的新崑劇人物形象。如在現代戲《紅霞》中他塑造的赤衛隊長，在《奇襲白虎團》中老志願軍團長等無產階級革命英雄人物，是前無古人的，是具有劃時代創新意義的！他在新編歷史劇《文成公主》中塑造的英明藏王松贊干布，雄辯的證實了「西藏自古屬中華」的確鑿歷史；

在《吳越春秋》中塑造的臥薪嘗膽的越王勾踐，曾鼓舞人民戰勝三年自然災害；其他像《新漁家樂》中行俠除暴的萬家春、《生死牌》中捨生救民女的清官黃伯賢，無不膾炙人口。尤其是《送京娘》中塑造了千里義送落難少女而為了國家大業，又拒絕了京娘純真愛戀的青年趙匡胤形象，已然傳遍大江南北，海峽兩岸，成為當代傳承廣泛的保留劇目，深受群眾歡迎和專家稱讚！如果沒有文化大革命，沒有江青對崑劇的再三破壞，最後解散、撤銷了全國的崑劇院團，使剛剛復活的崑曲再遭滅頂之災，永奎先生一定會成功的為後代創造出更多、更棒的舞臺人物形象。

戲劇文明的發展，有賴於劇碼創作的繁榮。而表演藝術的輝煌，全靠人物形象的成功塑造。侯永奎先生之偉大、之難能可貴與不可替代，就在於他把崑劇這份全人類的精神文化遺產真正掌握了它那非物質的靈魂！從而創造出一個個活生生、不朽的舞臺人物形象。但是，由於表演藝術的靈魂是非物質的，附著在活人身上的，所以才會有「人在藝在，人去藝絕」的情況。少奎師弟的功績則在於忠實傳承了永奎老師極珍貴的藝術成就，而且近年來努力培養著一批批第三代傳人；培養了小爽、小奎，而成四代薪傳的崑劇世家。侯派藝術是北崑藝術的重要組成部分，今天我們紀念永奎先生、祝賀少奎師弟，應當團結起來，把永奎精神和侯派藝術推展至全國乃至全球，使之發揚光大！

《韓世昌與北方崑曲》序

印象中，劉靜是個不怕苦累的山東姑娘，京劇學府畢業又到北方崑曲劇院學崑，練完功卸下「靠旗」，肩胛、鎖骨會現出深深的血痕……。幾年間，塑造了眾多潑辣穩健的舞臺形象：白娘子、小青兒、扈三娘、鐵扇公主、明珠公主、金魚公主、九尾仙狐……終於修成「文武崑亂不擋」，並適時摘得中國戲劇梅花獎的桂冠。突然，急流勇退，同時激流勇進：退出了戲曲舞臺而進入了北大課堂，人們還沒有搞清楚這樣做對或不對，卻見她在國內、海外，亞洲、歐美，連講帶演的宣揚

韓世昌

祖國的傳統戲曲藝術。難能可貴啊！剛想鼓勵、誇讚她幾句，她又連續送來一本本書稿：前年的《中國崑曲圖鑒》，去年的《幽蘭飄香》，今年的《韓世昌與北方崑曲》。

「北方崑曲」是個很有意義的選題。在漫長的傳奇般的崑劇發展史上，必然會佔有重要的篇章。崑劇，像金、元朝代的院本雜劇，明清間的京高腔以及近代的皮黃、京劇一樣，原本都是發祥於地方，之後進入宮廷，再之後普及全國，成為全國性劇種。而北方崑曲（劇）及其代表人物韓世昌先生，卻是崑曲在康乾鼎盛之後的「花雅之爭」中跌宕衰敗了近百年的清末民初時，創造了一段蘇中興的輝煌史實。因此這一選題蘊含著厚重的現實傳承意義和深遠的歷史意義，特別是在一段相當長的時期和相當廣泛的領域裡，這段史實常被有意無意的忽視。我願讀者認真回顧與探究一番這段史實，無疑將對客觀、全面地重修中國崑劇史是十分有益的。

這本書，沒有絢麗的辭藻華章，沒有縝密的邏輯推理，也沒有什麼標新立異或主觀臆斷。只有自二十世紀初到一九五七年六月，新中國建立北方崑曲劇院這半個多世紀以來，北方崑劇的坎坎坷坷；只有充分肯定和熱情歌頌以韓世昌為代表的北崑老藝術家在國家危難、社會戰亂、傳統文化處於生死存亡的關鍵時刻，他們對崑劇藝術傳承大業的執著追求和無私奉獻。

也許我們應該記住：是邵老墨、郭蓬萊、徐廷璧等清代宮廷和王府裡優秀的崑弋表演藝術家，在中國社會大變革時期被迫退出宮廷王府，深入京、津、保及廣大河北農村，自覺的

口傳身授那珍貴的「非遺文化」。通過不懈的努力，組建了北方崑弋班社：元慶、慶長、同和、益和、恩慶、榮慶、祥慶……前赴後繼的培養了元字輩、慶字輩、益字輩、榮字輩、祥字輩一代代接班人；湧現出像化起鳳、白永寬、陶顯庭、郝振基、侯益隆、王益友、韓世昌、白雲生、侯玉山、侯永奎、馬祥麟、魏慶林、侯炳武、吳祥珍、孟祥生、田瑞庭、高景池、李鳳雲、田菊林等北崑前輩先賢。

也許我們應該想到：他們是在沒有政府領導、沒有企業資助、沒有社會救濟的極其艱苦的客觀條件下奮鬥付出的。假如不是遇到蔡元培、「北大韓黨六君子」和吳梅、趙子敬、梅蘭芳、楊小樓、齊如山、余叔岩、尚和玉、邵飄萍等民族文化精英、良師益友的支持、宣傳與推動，怎麼能創造出一九一七年至一九三七年約二十年北方崑曲的復蘇與輝煌呢！

韓世昌先生是一位百年難遇的藝術天才，但他走的是一條崎嶇險峻的攀援巔峰之路。他幾乎學遍了生旦淨丑，演全了神仙老虎狗，唱透了南崑、北弋、皮黃、亂彈……，終於潛心悟透並嫻熟掌握了戲曲表演那些「嘴裡的味兒、身上的事兒、眼睛的神兒、心裡的勁兒」。他把傳承千載的中華傳統表演體系推向一個新的高度；他把描摹寫實與誇張浪漫結合的有機無痕；他把內心體驗與演技表現融於一身，時進時出；他把唱念表情和程式動作（身段）組織得天衣無縫，渾然天成；他把行當規範、特技展示與人物塑造的辯證關係拿捏的層次分明、恰到好處。韓世昌的戲劇觀和一系列表演理念、風格特色，不離不棄對真善美的綜合追

求。特別值得挖掘的是他的修練功法和技巧教程。如他的蹺功、輕功、貼旦蹻步圓場功、五哭六笑變臉功，核心與靈魂是他的眼神功（十度聚焦與散光、多維閃轉）以及人物情感外化功（喜、怒、哀、樂、愛、恨、悔、悲、歡、羞、懼、愁、思、怨、惡……），還都是有待探采的富礦。

白雲生老師常說：「好好跟你們韓老師學戲，要用心、細琢摩！韓老師是『茶壺裡煮雞蛋』，倒不出來可肚子裡有啊！」韓世昌先生聰慧絕頂而不善言詞，一生謙恭謹慎，以深愛和至情擁抱戲劇表演藝術。對人也亦然：待師傅如生父，待師兄弟如手足，待學生如子女，徒弟們每次到韓老師家學戲，總是老師揮汗親身教，師母炒菜下麵條……

作為一名再傳弟子，劉靜只能聽聆師友的講述，沒趕上親見親學韓老師的表演藝術，但她有這心志來寫韓。無冬論夏投師訪友，多方搜集，博覽群書，引證梳理一切有關的文章資料，拳拳赤子心，令人感動。願劉靜持續努力、不斷完善，更科學系統的闡釋以韓世昌為代表的北崑──中國古典歌舞詩劇的表演體系！

（載《韓世昌與北方崑曲》劉靜著，河北教育出版社二〇一〇年版）

《周傳瑛崑劇表演藝術身段譜》序

接到世瑞和婷婷合編的《周傳瑛崑劇表演藝術身段譜》，異常興奮，這是大家期盼已久的珍貴書稿啊！連忙加亮燈光、戴上老花鏡，捧讀起來，但遇好辭妙曲，不覺吟唱悠悠。讀著讀著，傳瑛老師的音容笑貌，一幕幕浮現紙面……

我的第一個憶像，遠在一九五六年的北京前門外廣和樓舞臺上。那年，四月中旬某晚，浙江國風蘇崑劇團演出全本《長生殿》，是北崑的老師們推薦：「要好好看的好戲」。當時我們還在中央實驗歌劇院作歌劇、戲曲、舞蹈演員，第一次感受南崑老師的表演藝術之清新、細膩、含蓄風格。聽說他們都是從小受苦的貧寒藝人，怎麼一出場亮相，就會有這樣冠冕中天的盛唐帝王

周傳瑛與張嫻在教戲

氣勢呢!?全場觀眾驟然靜下來，聚精會神於舞臺上千年前的唐明皇！周老師沒有繞樑、遏雲的嗓音、高難火爆的技術，而是以他真摯動人、精雕細刻的人物形象征服著觀眾。「賜盒」之情意纏綿；「絮閣」之尷尬掩飾；「密誓」之溫存雋秀；更好在一切濃情深愛都讓人相信是出於宮廷之內、帝妃之間，而不是一般男女的卿卿我我。從「小宴」之歡娛陶醉，到「驚變」之醒悟而決心「御駕親征」的心情突變；「馬嵬」六軍嘩變，本想息事寧人保住貴妃，及至陳元禮、高力士也逼他「割恩正法」，沮喪無奈，終至掩袂賜綾；貴妃吊死，旋即追悔莫及。那時版本似無「哭像」「聞鈴」，但已是舉手投足，痛心疾首，聲中有淚，感人至深……。記得五十五年前那夜，我初仰周師，真是癡傻於座，終場許久才離席回院。過一天又去看《十五貫》，更被那為民請命的況鐘太守迷醉了。《判斬》「這支筆千斤重……」人命關天，雖是上級審批，職在監斬，可怎能知冤不查、見死不救?!這一個個清官形象，成功樹立於萬千觀眾的心目之中。我第一次覺得……「表演真是大學問！」一個人能否把生死、榮辱、利害置諸度外，直是忠奸善惡的分水嶺。而世代被人鄙視的崑劇藝人這高貴的一身正氣，得到了毛澤東、周恩來的由衷讚揚。傳瑛師以及傳淞、傳鐸、國梁、張嫻等先生的藝術魅力、表演境界和文化品德、民族精神，足以使瀕臨滅絕的古典崑劇起死回生，延年益壽！人民在歡呼：「一齣戲救活了一個劇種！」毛主席說：「不能任其自生自滅」，周總理任命「韓世昌為北方崑曲劇院院長」。接著，全國建起七所專業崑劇院團，五所戲校開辦崑班，八百勇士為傳承與發展崑劇藝術而艱苦奮鬥……。正當古典藝業方興未艾，誰料災禍橫

242

空出世，「文化大革命」運動迅猛革掉了全國崑劇院團與藝校崑班，使剛剛復活的傳統劇藝再遭禁絕。直到「四人幫」被粉碎，撥亂反正，才得又一次續寫那空谷幽蘭的還魂記、三生緣。

一九八六年，周師口述、洛地整理的《崑劇生活六十年》，一九八八年由張嫻師母作為珍貴遺產贈我。這段《自序》，後代崑人不可忘：「我跟著崑劇，風風雨雨六十多年。當年哥哥牽著我的小手，跨進崑劇傳習所的門檻，大先生沈月泉喚我小榮根；人們指著我們的脊背、鼻樑罵『戲子』、『婊子』、『叫化子』；解放軍要我們『為人民服務』；毛主席來看我們的戲；周總理在眾人面前叫我『周老師』；這種種情景歷歷在目、聲聲在耳……。現在我年老罹病，體衰力竭，只想盡可能的在臺上臺下為崑劇後秀新範們墊墊腳。並沒有多少時間了，也不大願意去回憶往事。但每當一靜下來，六十年的一切竟兀自湧來，禁不住淯淯淚下……」至情的傳瑛師，飽含半是辛酸、半是欣慰的熱淚，愴然仙逝。今祭百年，我捧讀這本「身段譜」時，禁不住多少次被拭不幹的淚水阻擋了視線！

為什麼周師臨去前，一邊鞠躬盡瘁、欣賞子弟傳承，一邊還會「淯淯淚下」呢？我想他是因「時不我待」而「五味雜陳，難以言表」。他生前，僅只見到了洛地先生幫他詳記的大冠生《醉寫》、雉尾生《小宴》和扇子生《琴挑》三齣戲。而他身懷之絕藝，何止三十齣、六十齣呢！他沒有看到臺灣洪惟助教授主編的《崑曲叢書》第一輯中，世瑞、周攸記錄整理的《周傳瑛身段譜》；更沒有想到二十五年後，世瑞、婷婷又整理記錄了小官生《白羅

衫‧看狀》、《荊釵記‧見娘》，大官生《長生殿‧賜盒》、巾生喜劇《獅吼記‧梳妝‧跪池》。加在一起已有十五齣小生行「骨子戲」了。只有摯愛民族傳統文化遺產的人，才會如此憂傷，那些將由他帶往天國的「人類首項非物質戲劇遺產」的「斷傳」而長憾終天！

世瑞、周攸編著的十劇「身段譜」是圖文並茂的。除了劇本、曲譜和身段表演文字說明外，配有多幅身段示範圖片，以及角色表演、動作地位、群眾場面調度圖。應說已是大大超越前人的《身段譜》了。

世瑞、婷婷的辛勤勞動，是忠實、準確地整理記錄一代宗師周傳瑛先生的「口傳心授」文字形態，使後輩崑人、特別是得過周師親傳、熟知其氣口、聲音、表情、動作、步法、眼神……的藝人看著這樣全面系統的文字譜，是大致可以按周師的要求教匯出基本合格的繼承者的。從這點上講，這本書有著實用、可傳的深遠重大意義。更可告慰周師在天之靈。

過去，中國的民族藝術：畫有畫譜，樂有樂譜，舞有舞譜，所以，載歌載舞的戲曲表演也有「身段譜」或「身宮譜」。但舊時的身段譜還只是簡要的表演提示，還不是完整、理想的傳承講義或教戲大綱。周師的表演教學口述記錄，就非常詳盡的分析了全劇的故事、題旨、情節、結構、角色、家門和人物關係，音樂曲牌、鑼鼓節奏、唱念要領和身段動作，包括行當、程式、穿戴、形象，可以講已進入一種整體的、系統的、綜合表演藝術譜，而不僅是「身段譜」了。它是一個個活生生古代人物心理歷程的外化形聲規範程式！是崑劇之魂！是真正的非物質文化！

「我們學戲、演戲，首先要通曉戲情、戲理，……才能把我（演員）與他（人物）化為一體。」「技術最高最好，也不能達到戲曲藝術的最高境界──神似逼真。」這兩句話，是他六十年藝術生涯的總結。也是八百年中華藝人祖先的血淚澆灌之花、生死拼搏之果！「非物質」表演文化遺產的靈魂所在。專心致志，寒窗十載，也許能升堂入室。理不理解，都要繼承，在實踐中加深理解。因為，中國戲曲博大精深，並非溢美之詞。未入門，先批判；必然導致珍稀國寶的流逝。而「非實物文化的傳承」，還是要先搶救瀕危的劇碼和角色。創新不是憑空臆造，必須有堅實的傳統基礎，再廣泛的吸取異質養分。離開了傳統崑劇格律、規範、本體、靈魂的時尚「轉基因」、「原創崑劇」與「非遺」的保護、傳承無關。因此，這本紀念周傳瑛百年誕辰的《大身段譜》，應予高評價、獲大獎。雖然它本是為專業傳承人口傳心授，但，隨著「非遺傳統」的流失，它必將日益顯現其實用價值和歷史意義！

唯願傳瑛師含笑九泉！

（二〇一一年七月一日　北京）

《湯顯祖在遂昌》序

欣逢我國偉大戲劇家、世界文化名人湯顯祖誕辰四百六十週年之際，《湯顯祖在遂昌》劇本與讀者見面了，值得慶賀。

湯顯祖的成就並不僅僅表現在戲劇方面。在晚明整個思想啟蒙運動中，他是有著多方面建樹的傑出人物。在政治領域裡，他有卓越的見解；在思想領域裡，他有著獨特的理念；在劇壇上他有獨闢蹊徑的追求。因此湯顯祖的一生，顯現了他極有光彩的人生。而在遂昌主政的五年，是他一生中十分重要的時期。湯顯祖在這裡曾經和黑暗勢力進行過唇槍舌戰的殊死鬥爭，曾經披荊斬棘勵新圖治；特別是以石破天驚的創意寫成了彪

叢肇桓與張石泉先生合影

炳千秋享譽海內外的輝煌劇作《牡丹亭》；而且將遂昌作為實現其政治藍圖的實驗地，減免賦稅，扶助農桑，縱囚觀燈，抑制豪強，興教辦學，宣導風化和不廢歌嘯等。「一時醇吏聲為兩浙冠」（鄒迪光《臨川湯顯祖傳》）。在晚明那極端黑暗的統治下，湯顯祖能夠更聲知。劇本作者張石泉先生早在上世紀六十年代初，慧眼獨具，選取了湯顯祖在遂昌主政五年的題材，從獨特視角切入，加以有聲有色的表現，將湯顯祖的光輝形象和他經歷的時代風雲展示於舞臺，使今人得以感受到其可親可敬的高尚風範，確是一件喜事。

老友張石泉先生是浙江遂昌人，對家鄉的山山水水熟悉而摯愛。上世紀五十年代末，石泉先生大學畢業不久回到遂昌，擔任婺劇團專職編劇，並於六十年代初熱情的寫出了《湯顯祖在遂昌》，並到中國藝術研究院進修和聽取意見，得到過著名戲劇史家黃芝崗、郭漢城等先生的賞識與指導。但在即將開始準備排練演出時，卻為當時的極左思潮所干擾，更為國家災難、民族恥辱的「文化大革命」阻斷了十六年之久。直到粉碎「四人幫」、撥亂反正的一九七九年，才在浙江省慶祝國慶三十週年的盛會上，以婺劇這一古老美麗的戲劇形式公演，並獲獎，受到了異常熱烈的歡迎。

時光荏苒，轉瞬間又過了三十年。《湯顯祖在遂昌》今日出版，映示了石泉先生對他這篇心血鑄就的著作是愛穿鐵壁、情逾千秋的。而且這比三十年前二稿演出的《湯公除霸》又有大幅度的提高，讀來令人意趣橫生，不僅結構更順暢自然，立意更積極鮮明，人物設置更

合理，唱做穿插更協調，而且語言尚雅合群、通俗易懂，為劇團場上排演創造了自由馳騁的空間。

湯公顯祖被後世尊為中國戲劇之聖賢。其性之真、操之美、行之善、情之至……令人高山仰止，見而終生難忘。特別是他把中國古代的詩學、哲學、美學理想，滲透到立體的、形象的戲曲演出樣式之中。他對中國乃至東方戲劇文明的巨大開創性建樹和深遠的影響，已為全人類所共賞！故被稱為「東方莎士比亞」。

石泉先生集三十年的湯公情結，殫精竭慮、日夜苦思、反覆推敲、如癡如醉，終以涓涓心血寫成湯顯祖在遂昌縣令五年任期的行思業績，描摹於案頭，敷衍於場上……這正是紀念這位世界文化名人的珍貴獻禮。

四百年來，中國戲曲和小說的發展，受到湯顯祖的重要影響，已是不爭的事實。五四時期，蔡元培先生的「以美育代宗教」理念，與湯顯祖的「情學」與「戲教」思想，一脈相承。近見黃宗江先生的九十抒懷，云：「戲劇是我的宗教，劇場是我的神殿……」深受感動。想到中國戲曲舞臺上的歷史人物，何止百千！而弘揚湯公精神的劇作，卻鳳毛麟角。清朝蔣士銓的《臨川夢》百年來似無人演，石凌鶴的詩劇《湯顯祖》的命運使他遺憾終生，今見張石泉先生的《湯顯祖在遂昌》展現於世，不禁浮想聯翩，深感欣慰。企盼更多同志弘揚湯公精神，寫出更多更好的作品。

權為序。

（二〇一〇春於北京）

說說左奇偉

——《左奇偉豫劇唱腔選》序

早在六十年代中南五省匯演時，我就看過了楊蘭春導演的現代戲《杏花營》。左奇偉在劇中扮演一個農村天真逗人的「小憐妮兒」，看後給我留下了極深的印象，至今想起來還記憶猶新。

沒想到當年的「小憐妮兒」，已成為中國戲曲學院音樂系的教授、中國音樂學院聲歌系的特聘教授和豫劇作曲家了。她的唱腔選又要問世，我真為她今天的成績高興啊！

近幾年我和左奇偉合作了山東濟寧市豫劇團排演的《桃花扇》。我是搞崑曲的，第一次排豫

左奇偉（中）給山東濟寧豫劇團（現山東梆子劇院）演員李新花（右二）等人教唱

劇。初次合作我覺得她有很多長處。左奇偉能虛心聽取導演的構思和建議，能按導演的要求去設計、修改音樂和唱腔。她還有很強的示範能力，唱腔不僅寫得美，還能親自教唱，對演員的行腔、運氣、聲音的控制、感情的處理要求的非常細。唱錯一個音符都別想過關。和樂隊排練時，都是由她先給演員對一遍，卡準節奏。這和她演員出身，又有很高的音樂水準分不開，也是一般作曲家難以做到的，這樣給導演省了很大力氣。

她所寫的唱腔和音樂，既具濃郁的豫劇味兒，又很新穎別致。《桃花扇》中的唱腔音樂，她大膽的用崑曲的羽調式做為整個劇的主旋律，而又和豫劇曲調揉得十分貼切，使唱腔顯得優美大氣。其中主人公李香君的一段唱，我要求：這是山東的劇團，想加上點山東味兒，她馬上就用了幾句柳琴和豫劇唱腔銜接起來。排後很多演員非常喜歡，爭著學唱，到濟南匯演後左奇偉和豫劇唱腔銜接起來。排後很多演員非常喜歡，爭著學唱，到濟南匯演後左奇偉獲山東省作曲一等獎。

後來又和左奇偉到洛陽市豫劇一團排新編歷史劇《牡丹魂》，劇中唱腔和《桃花扇》是截然不同的兩種風格。唱腔激情時豪爽奔放、生動感人，抒情時細膩優美、娓娓動聽，可以看出左奇偉獨特的旋律手法。奇偉作曲還有一點使我滿意的是能盯現場，特別在樂隊沒法進排演場前，都是她在現場帶動演員，還要唱過門兒，發現一有問題，及時解決，她的這一切還常能給導演一些提示和啟發。

她的老師王基笑先生說：「小左是我無心栽柳長成的柳樹」。通過合作，我認為左奇偉對藝術精益求精，對工作認真負責，對老師誠懇敬重，對學生關心愛護，對朋友滿腔熱情。

我衷心的希望她不斷提高，在戲曲的最高學府努力教出優秀的學生，為豫劇唱腔作曲做出更大的成績。

（載《左奇偉豫劇唱腔選》，中國戲劇出版社二○○三年版）

更深遠的期待

──《京劇作曲技法》代序

費玉平

費君玉平是中國京劇界一位難得的全才音樂家。

他自幼即隨父費文治先生（中國京劇院著名琴師）學琴，可謂家學淵源。加之勤奮努力，所以早能主講並示範演奏梅、尚、程、荀、張五大京劇旦角流派的唱腔與伴奏藝術。近年出版的《裘派唱腔琴譜集》更把裘盛戎先生的唱腔神韻、風格藝術和伴奏技巧提升到一種專業教科書的水準。

一九八〇年初，他進中國戲曲學院音樂系。在關雅濃、任楓先生指導下深造作曲，並得到戲曲音樂名宿劉吉典先生點撥。二十餘年間累計作品三十餘部。其中京劇《水西遺恨》、

《吏治驚天》、《春香傳》、《李亞仙》，電視劇《香羅帕》、《風雪夜歸人》等成績優秀，獲得各種獎項。

難能可貴的是，他不斷總結自己的豐富實踐經驗，深入鑽研前輩京劇大師和同代師友們的多種精心創作，分析其成敗得失，以刻苦的敬業精神，扎扎實實地——加以理性梳理，把一百餘年形成、發展、輝煌、鼎盛的京劇藝術中，最具標誌性的京劇唱腔及京胡伴奏藝術，提煉、昇華到一種藝術科學的理論高度。

這一本《京劇作曲技法》，不僅是他從藝三十餘年、教學十八年的專業經驗的嚴蕭歸納與概括，而且是一部流露著玉平那隱抑的聰明睿智和超凡的靈秀悟性的理論著作。他在這本書中有膽有識地提出了「創作思維」的概念，剖析了基本的「正向思維」、變異的「逆向思維」和能動的「跳躍思維」。特別是著重闡述了「靈感思維」的形成與冥思暢想、知識積累究中國戲曲表導演理論的不朽建樹中，最後，曾提出過邏輯思維與形象思維，在中國戲曲創的重重關係，從認論的角度透視音樂創作活動的思維軌跡（不由我聯想起阿甲老師畢生研作過程中體現的「程式思維」這樣一個全新概念。可惜阿甲老尚未來得及系統闡述，只給後學們留下一份誘人的遐想）。

其他，如：「關於京劇主題音樂」、「創腔技巧」、「序曲寫法」、「配樂寫法」、「打擊樂寫法」以及三十首經典京劇唱段音樂作品的分析，無一不是從近百年來（尤其是近

五十年）京劇的全國性實踐中探索規律、尋求法則。像「元素分裂創腔法」、「調動色彩功能創腔法」、「特定音程創腔法」等等的研究發現，雖較具體細瑣，亦屬不容忽視的創見。

音樂創作，是「非物質」文化，是時空藝術中一項重要的科目。當其理論淺薄時，往往指靠著「天才」的出現和「靈感」的惠賜。如果能像玉平這樣，在「實踐出真知」的基礎上，努力揭示這一高級精神生產活動的客觀規律、自然規律，在「可遇而不可求」的偶得論和「功到自然成」的必得論的辯證關係中，尋出它特有的「竅門」或「通途」，那麼這本《京劇創作技法》，便應看做當代京劇音樂家向民族音樂理論高峰一次成功的衝刺！它的深遠意義必將日益顯現。

玉平是我的忘年益友。十五年前經我弟子若皓推薦結識，並曾在青島市京劇團的《火牛陣》、貴州省京劇團的《水西遺恨》等劇碼創作中親密合作。那時他還是個名不見經傳的小夥子。舉止靦腆、言談不多卻蘊含著敦厚與幽默；生活簡樸、不慕奢華而渴求淵博的知識；在遠離北京艱苦創業中不忘對嬌妻幼子的深情關愛──留給我一個事業型有為青年的好印象。「士別三日，當刮目相看」，幾年不見，果然成就一位京劇界創作、演奏、教學與理論研究的全才音樂家，猶如中國古典戲曲的夜空中閃現出一顆光彩熠熠的新星！

我一口氣讀完了他近幾年的幾部著作，覺得不能不向新老朋友們推薦這本書。我認為它是目前難得的一本嚴謹而有趣的藝術創作科研著作。

當然，我們對玉平，還有更深遠的期待。

（二〇〇五年三月三十一日於北方崑曲劇院，載《京劇作曲技法》費玉平著，中國戲劇出版社二〇〇五年版）

《孤獨的旅程》序

這就是我相識五十餘年的小朋友、老同事嗎？

楊沛《孤獨的旅程》書稿在案，我直到看完第三遍，還在懷疑：這樣深邃而瑰麗的一長段心路歷程，我真的讀懂了嗎？我能序什麼呢？

這半個多世紀，是我們親身經歷的，熟悉的。但楊沛那蹀躞的步履、坎坷的征途、傳奇的人生，卻似乎有些陌生。

楊沛畫作

五十年前，在北京西單，老長安大戲院旁的北方崑曲劇院學員班，我見到了十二歲的「小禿瓢」。但我不知道他已曾向「富連成」的蘇連漢及王福來老師學會了《大保國》、《探皇陵》、《二進宮》、《沙陀國》和《御果園》。而進北崑後，又向「活鍾馗」侯玉山老師學會了《嫁妹》、《激良》、《下書》、《通天犀》。名副其實，一位崑亂不擋的「淨行小戲子」了。隨著《李慧娘》被扣「反黨大毒草」罪名，「文革」前夕，北崑劇院被撤銷，人員遣散。於是，十五歲的楊沛便進工廠當了小童工……直到「粉碎四人幫」，撥亂反正，北崑恢復建制，他才回到了「娘家」，當起一位平時繕寫、演時操作的「字幕員」了。

實際上，這時他已拜在大文豪收藏家張伯駒、大書法家蕭勞、大畫家潘素門下，勤勤懇懇、老老實實當了十年志願者書僮。詩詞、書法、繪畫，苦學國粹，全面貫通了。楊沛幽默的形容：「命運把你拋進河裡，狗刨也罷，自由泳也好，反正撲騰，死不了，活著上來就行」。

四十五年前的文化大革命運動，真讓中國人一夜之間瘋的瘋、傻得傻，「集體無意識」的做著「史無前例」的荒唐蠢事：多少無知青年爭搶「紅袖標」；呼叫「三忠於」、「四無限」；左手捏著紅皮語錄，右手掄著銅頭皮帶，欺師滅祖，橫掃一切。一批批純潔青年被扭曲成口是心非、趨炎附勢、唯利是圖、賣友求榮的敗類。就是那些「中偏右」、「逍遙派」、「可教育好的子女」，也只能以「拱豬」、「敲三家」消磨時光。就在這江河嗚咽、

華嶽悲鳴的時代，有良知的文化精英多被打翻在地。像張伯駒先生那樣在解放前谿出身家性命，收藏大量價值連城的文物國寶，慷慨捐獻給黨和新中國的人民政府，卻被冤枉為「大右派」、「反革命」，趕出京城，流落鄉野。幸虧他給好友陳毅元帥書寫的輓聯被毛澤東發現，才得返京，但家宅已被佔據，財產已被搶光，沒有戶口，沒有糧票，窮愁潦倒，孤寂的吟詩作畫，自解自嘲。這當兒，卻是這小戲子、小工人、小書童兄弟，默默來到張家，安煙筒、修爐灶、炒白菜、煮麵條；還與師父師母吟詩、論畫、談京劇、下圍棋，讓老師心情開朗、神智興奮，暫忘憂傷！這看似平凡的師徒情誼，卻是人間至愛。在那特定的時勢、環境下，這誼，是感天動地的！那情，是亙古恆真的！

楊沛，也正是在他「狗刨」「撲騰」爬上彼岸後，選定這條「孤獨」之路，並堅定地一步步接近了詩詞家、書法家、國畫家。但現實往往是令人扼腕歎息的。走紅的、出名的，不一定有真才實學。楊沛的最高榮譽和職稱，還是北崑劇院的舞臺工人加字幕員，我有幸擔任那時北崑藝術業務副院長，並在我導演的《長生殿》和《南唐遺事》兩劇演出後得到北京市文聯、文化局特設的專項「字幕獎」。這是書法與崑劇藝術的有機結合，字幕從此成為我的導演總體構思中的必要項目。

一九八九年，文化部聯合六個崑劇院團組成全國崑劇代表團赴香港演出。楊沛的書法字幕，受盡苦累，也大出風頭，還演繹了一齣「翰墨情緣」。這是一段優美的傳奇故事，嚴肅主題是「傳統書法的非凡魅力」；戲劇情節纏綿悱惻，浪漫抒情；男女主角是大陸崑劇字幕

員和香港企業女高管。「請問，這漂亮的字幕是請人寫的，還是自己寫的？」「就是那邊打字幕的小夥子自己寫的。」「我想請教他⋯⋯」林小姐於是走向楊沛；走向他的心田、他的生活、他的事業！

楊沛的情詩：《致小林》「感不盡，香江錦字情無價，弄不清，苦膽黃連訴個啥，還不了，債臺高築詩書畫，看不準，燈花映筆花。擺不脫，柴米油鹽醬醋茶，幹不完，洗衣做飯廚房下，剪不斷的亂麻，八不挨的風雅，呀，那裡是盼不到的青山翠靄，夢不見的流水人家。」於是，他們的翰墨成夢，夢成戲劇般的人生：他們相伴旅遊，遊遍東半球和西半球。

早已不是「撲騰河溝」了！少言寡語，夾著尾巴做人時，他就敢偷藏「四舊」，把《白香詞譜》、《納蘭詞集》饑餐渴飲，不露聲色。得到「現代詞家之楷模」（周汝昌讚語）、「當代文化高原上的一座俊峰」（劉海粟讚語）、張伯駒先生磕頭拜師後，更是「逆風千里」於國學路上勇往直前！有了桂枝林的庇佑呵護，他便創造奇蹟：楊沛四十三歲重新進修「中央美術學院」，猛攻西洋油畫，廢寢忘食，虛心求教，禮拜小自己五歲的「老師」，參觀巡迴畫派，遠涉西歐、蘇俄、吮吸列賓、謝洛夫、列維坦、蘇里科夫、倫勃朗、德拉克洛瓦等油畫大師的營養──馬不停蹄的躍進了「學貫中西」之路。難道這小戲子、小書童身上，長著海綿樣的細胞？能兼溶、化解那麼多異質文化藝術基因？只怕還是那顆執著堅定、永跳不停的詩心、畫心的驅動吧！

259

讓我們細細閱讀他的故事，他的情感，他的書法集，他的詩詞集，他的畫稿《〇五記春系列》、《將進酒》、《諧》、《青春之歌》、《招聘會》、《掙扎》、《胡同》、《戲曲人物》、《春風桃李》。

他以濃濃郁郁的楊沛特色的詩、詞、書、畫，譜寫世界，譜寫人生，譜寫歷史，譜寫未來，譜寫當代林林總總人群的形形色色心靈。從而體現、豐富、推進、最後完成他的心路歷程！

（二〇一一年六月二十一日於北京）

難忘兆先

看著這張照片，總是視線漸漸模糊，思緒翩翩飛逝……。

這是一九四九年年底，兆先和我在史家胡同五十六號院子裡自造的溜冰場的合影。

幾乎同樣高矮、同樣胖瘦、同樣的灰棉服上繫一條黃牛皮軍腰帶。那時候，早晨並排踢腿、下腰，上午同桌學習《社會發展史》、《新人生觀》；下午上專業課：唱歌、跳舞、扭秧歌；晚上床頂床，枕挨枕的傾談，安寢。平時多吃小米或高粱米飯，「改善」吃小饅頭時，我能吃八個，他只能吃六個。

星期天他本可回家，可常會留下來和北京無

叢肇桓和兆先合影

家的哥們一起會餐：熱乎乎的芝麻燒餅夾上美國罐頭黃油，就著五香花生米，大嚼大聊，真叫開心。

毛澤東在天安門城樓上宣佈共和國成立時，兆先和我同在對面廣場人山人海歡呼雀躍。頭繫羊肚手巾，身穿藍布小褂，土黃抿襠褲，腳蹬雙鼻撒鞋，腰鼓槌上彩綢飛舞，自覺豪氣凌雲！一九五〇年一月一日，一同步入新中國第一座國家劇院——北京人民藝術劇院。同在戲劇部舞劇隊，學崑曲、學芭蕾、學「代表性」、學民族舞，兆先舉止動作都是「大帥」，而我卻是有些拘謹。每天讀議報刊，他總會有些獨特的理解和心得，照本宣科。我們都熱心做「社會工作」，他分工負責工會的事，關心每一個人的家庭生活、喜怒哀樂。我被選做青年團工作，常常搞得意亂心煩，焦頭爛額……直到合併於中央戲劇學院舞蹈團，抗美援朝運動中同赴朝鮮前線，丹東誓師大會，我倆共同擔任中央慰問文工團的團旗手。因怕鮮豔的紅旗被敵機發現，故在每夜行軍時總是偃旗息鼓，捲藏在卡車邊角行李下面。有一次天已濛濛亮，車才到志願軍某部駐地，恐美機發現，我倆只顧幫小同志、女同志搶背包進坑道，竟忘了團旗。及至跑回來找，卡車已開走、隱蔽了，我很懊喪，兆先卻豁達，第二天團旗雖被送回，我們倆卻一通地做著深刻檢查……

中央實驗歌劇院誕生了：民歌唱法的一團排演著《白毛女》、《小二黑結婚》；美聲唱法的二團，排演著《茶花女》、《賣布郎》；第三個叫「民間戲曲團」，做法是：在擷取各種戲曲的傳統表演基礎上創造新的「民族歌舞劇」，學演了川劇、婺劇、閩劇、豫劇、花鼓

戲、黃梅戲、蘇灘……並創排了《槐蔭記》。兆先也算是「文武崑亂不擋」，直到中國的歌劇、舞劇獨立建構的一九五五年，兆先、肇桓才開始分道揚鑣。當他在實驗性民族舞劇《寶蓮燈》中運用眾多崑曲的身段塑造著舞劇劉彥昌形象時，我已調離歌舞劇院徹底投身於古典崑曲的繼承與發展事業中了。兆先曾三次拜訪蓋老叫天先生，不僅學蓋老的鷹展翅、鹿回頭，學蓋老觀察雲騰、煙嫋、虎躍，更學蓋老「學到老」的精神。除了啟蒙業師侯永奎、白雲生、韓世昌等外，還常請教李少春、張雲溪、張春華等京劇名宿，以及從各地方劇種、甚或曲藝、雜技、武術界的著名演員身上汲取藝術養份。有一次看完我演的崑劇《百花贈劍》，立馬刨根問底，非要搞清楚那一下「搶劍、躲劍接側坐」和「進退磋步突轉跪相」的「法兒」才算完。他是那麼勤奮好學，那麼善於思索和善於創造；我倆早已不是同食大鍋飯、同室並榻眠了，卻常在不同的「戰線上」相互砥礪、遙祝平安。

文化大革命的一頁就翻過去吧！他的顛沛流離、辛酸際遇與我的直言獲「罪」、鐵窗八年，應是我們都不願提及的民族災難中的個人小插曲……好在都堅強地邁過了坎坷的中年，子女們都長大了。我做科學教育電影編導時，兆先已是舞蹈研究所的研究員了，他的兩個兒子——小宇和毛毛和我的兩個女兒——玖兒和珊珊，能否給兩個家庭結成親家的機緣呢？命運之神終於沒有這樣安排，但兆先、肇桓這對同庚兄卻把無形情誼續滿了五十年！

「兆先來電話了，說已搬進東架松的新房子，邀咱全家去過春節呢！」老伴肖玉少有的興奮。於是正月初三全家踏雪去溫居。孩子們歡樂異常，才華做了豐盛的家宴。兆先領我參

觀他的小書房，說「半生夙願方得初現」。頂天立地的書櫃整齊地排放著他精心包裝的書籍，電視邊的閣架上是密密麻麻的中、外舞蹈資料帶，他要我抽空來欣賞那些珍貴音像，說要和我探討些深層次的形體表演藝術理論問題，還希望我去山東省看看他的舞蹈人才培訓基地。他企望與近半個世紀的老戰友們年年相聚⋯（已是舞蹈界大師的）天祿、（理論家）爾嚴、（編劇兼畫家）政國、（智多星組織家）百成還有當時的小弟弟小妹妹的藍珩、曙雲、小健、鳳翎、玳璋、趙青等等，還談及當年一起摸爬滾打的「領導」⋯任群、鐵民、程若⋯⋯可惜這個大型聚會尚未實現，兆先卻先離我們而去。

我每捧著這本《煉獄與聖殿中的歡笑》想再看一遍，但總是無法卒讀。抹不掉的那些歲月、景物、音容笑貌，攪渾了他那個清晰的哲理思辨，阻斷了我習慣的心領神會。

瞬間又是一年，我已年屆古稀，只能以再次觸摸這鑽心的傷痛和淚蘸血記下我的哀思⋯⋯

（寫於二○○一年十一月十五日，

載《懷念兆先》資華筠、李百成主編，遠方出版社二○○二年版）

追憶蔡瑤銑

二〇〇五年十一月三十日、農曆十月二十九日是我七十四周歲生日。北崑第三代女主角、全國人大代表蔡瑤銑師妹逝世。二十八日下午曾與若皓親去友誼醫院並代表遠在澳大利亞的許鳳山師弟探視，不想竟是最後一面。

二〇〇五年十二月六日八寶山向其遺體告別，見到了許多舊友、師兄弟。臨時送了一幅輓聯，由老伴肖玉書寫，掛在與李淑君同送的花圈上面：

　　瑤臺月冷　琵琶弦斷西廂淚
　　仙苑星沈　牡丹香沁孝婦心

　　　　　　　　　　肇桓、肖玉敬輓

蔡瑤銑

我從俞振飛老師論，肖玉從馬祥麟老師論，她均是師妹。在十二月九日北崑劇院召開的

蔡瑤銑追思會上，發言如下：

瑤銑十一歲學崑，二十五年在南崑，二十六年在北崑，她是一位難得的藝兼南北的崑劇

表演藝術家和身兼南北的全心全意的崑劇人。正當我們看著她在表演藝術上和人物創造的日

臻爐火純青的佳境之時；看著她在培養崑曲接班人上更積極、更自覺，不斷探索新經驗的大

好年華，卻突然離開了我們！在我不得不向小我十一歲的師妹送別時，實在覺得老天爺太不

公！瑤銑正像馬蘭她爸爸說的「對崑曲藝術是全心全意的」，我想就是無私的，無點滴功利

目的的、純潔的、純粹的，像杜麗娘那樣為情而生，為情而死。若不是對崑曲藝術有著這般

濃情，也許不會如此英年早逝！

在追思瑤銑時，首先想到她那些感人至深的藝術大家風範。由於她在藝術上的兼容並

蓄、尊師重道，所以在她身上能顯示出俞振飛老師、王傳淞老師那嚴謹規範的曲唱功夫；看

得到朱傳茗老師那端莊賢淑的舞臺氣質、言慧珠老師那婀娜多姿的身段表演；方傳芸老師那

優美嫻熟的武功技巧。到北崑後更能認真刻苦的掌握馬祥麟老師那北國崑旦的爽朗風格及傅

雪漪老師的北派京朝演唱特色。正因她是不拘一格的博採眾長，像海綿一樣貪婪地吮吸著各

色各樣的藝術營養，不囿門派，融匯貫通，通過艱苦的創造體驗，才逐漸形成自己獨特的表

演風骨。因此，我認為她在表演藝術和人物創造上是日臻爐火純青之佳境。

她所塑造的舞臺形象，不論是官家閨秀崔鶯鶯、杜麗娘，還是孝婦趙五娘、冤魂竇端雲……都是性格鮮明的、令人難忘的。特別是並無表演師承（楷模）可謂「原創」的《貨郎擔·女彈》中張三姑的形象塑造，展現出她在戲曲人物的創造上早已脫離了「唯美」的羈絆，進入了一個更高的層面。由於她有深厚的傳統折子戲基礎，所以她也不怕排新戲、演新人：方海珍她能演、陳圓圓她能演，崑亂不擋，詩詞歌賦能唱，可惜沒能看到她以滿腔熱情準備精心塑造的《救風塵》趙盼兒形象立於崑劇舞臺，實在是一大遺憾。

她在培養後輩、傳承教學方面的苦心孤詣，剛才幾位學生講的很好，他們是體會真切、理解深刻的。我做為一個演員出身的導演，通過《血濺美人圖》、《西廂記》、《琵琶記》等戲的合作實踐，感覺她不僅是一個認真好學、執著刻苦，領會快、悟性強，而且是謙虛謹慎，非常好合作的「角兒」。她精心鑽研劇本和唱腔，經常提出自己的想法和看法，誠懇地和編劇、導演、作曲探討溝通。馬祥麟、傅雪漪、李紫貴導演等都對我說過：在多年來與眾多名演員的合作實踐中，小蔡是特別尊重導演、最好合作的。

瑤銑值得懷念的地方是很多的。我雖與她並無深交，但四分之一個世紀以來，同在一個戰壕裡奮鬥，也有著和諧融洽的友情。她寡言笑而感情細膩，比如去德國、去臺灣、去美國，回來見了面總給我帶點很有意義的珍貴禮物；她當了人大代表開會回來竟把人代會發的筆記本送我，我說：「這是代表用的，我不能要。」她說：「我不大寫字，留了沒用，你天天寫字，送給你更有用。」這兩年我用它記錄了許多關於崑劇藝術的斷想，更叫我睹物思人。

懷念瑤銑，我要學習她把畢生精力、全部才智奉獻給民族戲曲藝術的偉大精神！

懷念瑤銑，我更期待她培育的眾多北崑旦角和小生演員全面繼承她的精神、品德和藝術，建功立業，告慰老師！

謝謝。

（二〇〇五年十二月在瑤銑追思會的發言）

裴豔玲表演四絕

人家都說老先生多留餘地、不說滿，怎麼這次說出「絕」字來了？其實這個絕字並不只做「絕對」解，「絕招」、「絕活」皆指特別出色、精湛異常的意思。然而我用這個字，確有在當今舞臺上「絕無僅有」、「堪稱一絕」之意。

一、裴豔玲先生深厚扎實的基本功堪稱一絕。記得那是五十年前，北京來了個河北梆子《寶蓮燈》，戲裡的小沉香，拿把大斧子仁「虎跳」、騰空甩斧子、「前撲」，直戳兒落地，紋絲兒不動，震驚了首都劇壇。那「甩腿

與裴豔玲在一起

269

兒」原地轉九個斜圈、控位、掰擋亮相不搖不晃；那正、反四十鏇子，又高又飄，落腳碾地沒聲兒；不論是群蕩子、單對打、耍下場……手裡、身上、腳步、眼神簡直把內、外行都看傻了。我當時曾問過幾位男性武生演員，沒有一個不是欽羨讚歎、自愧不如！那年裴豔玲才十四歲吧？彈指一揮。可貴的是她幾十年如一日，用汗水澆灌著技藝、用毅力克服著萬難，說她「含辛茹苦」，不是誇張形容而是真實寫照。我們幾乎是眼睜睜看著她成長、成熟、超凡、爐火純青、日臻完美。如今她年近半百，依然在舞臺上英姿勃發，雄風未減，她那深厚扎實的戲曲表演基本功令人拍案叫絕！「一絕也」！

二、裴豔玲先生的表演藝術是名符其實的「文武崑亂不擋」。「文武崑亂不擋」當然並非自豔玲始，也不敢斷言「空前絕後」。說其絕是絕在裴豔玲是坤伶，她不但能文能武，而且演的不是溫文爾雅、俊美年少的女小生，她演的是娃娃生、武生、老生甚至是武花臉、架子花……這在表演技巧的難度係數就要比一般男演員或女小生要高出許多。她演文戲時穩重大方；演武戲時飄、帥、脆、猛；唱梆子時慷慨激越，有北國雄風；唱崑曲時舒緩蘊藉又具江南秀氣；唱京劇時又俏麗流暢京味十足。京、崑、梆都有所變化發展，又能把握分寸、個性鮮明，這一點在劇種區分壁壘森嚴的當代世風下，豔玲敢於直乎直令的唱梆子、唱皮黃、唱崑曲，這除了她本身具備這優越的條件之外，恐怕更是藝術家的一種膽識。早在二百年前程長庚等為

讓戲曲藝術跟上時代，就以這種膽識和精神開創了近代藝術上的革命與創造活動。

面臨跨世紀的今天，劇種間，特別是音樂唱腔、服飾舞美與唱做念舞表演藝術上，

劇種間的借鑒吸收、交融互補已成必然趨勢，而且呼喚著超越傳統、超越劇種的大

師裴先生的「文武崑亂不擋」，不是絕無僅有也是其表演一絕。

三、裴豔玲精心塑造了一系列歷史英雄人物，而且多為燕趙慷慨悲歌之士。不論是《寶

蓮燈》裡劈山救母的沉香、《寶劍記‧夜奔》中亡命天涯的林沖、《鬧天宮》裡偷

桃的孫悟空、《水滸記》裡為正義兩脅插刀的武松、《天下樂》中嫁妹、捉鬼的鍾

馗等等，一個個壯懷激烈，氣吞山河，給人以力量、勇氣、智慧和信心。看她的演

出總是給人留下一個難忘的圖像，隔多少年，還是清晰的、美好的。縱觀卅餘年她

創造的一個個人物形象，應說是她在用異常辛勤的勞動，刻苦執著的鑽研，不斷的

突破自我和超越自我，從而使她的表演藝術日臻完美。一個演員能成功地塑造這麼

多深受廣大觀眾喜愛的舞臺人物形象，難道不是「三絕」嗎？

四、裴豔玲先生，是一位深深受到省內外、國內外、各民族、各階層、男女老少、各個

年齡段的觀眾普遍歡迎和喜愛的表演藝術家。她不僅嫻熟地掌握了傳統戲曲表演藝

術的技巧和訣竅；也掌握了如何運用唱、念、做、打、舞等手段塑造人物、表現情

節、渲染衝突、烘托氣氛、製造高潮等一套套演法；同時，更重要的是她還瞭

解和掌握了表演對象——觀眾的審美心理和審美的需求。她在舞臺上一方面非常投

入的在深入表演角色，另一方面又非常清醒地駕馭著觀眾，她能意識到什麼時候要鬆、什麼時候要緊；什麼地方該延緩、什麼地方該急促；此處應弱處理、彼處需要強刺激……。總之，她在臺上時處處與台下的觀眾保持著一種無聲無形的交流反應，而她始終處於主導地位，控制著整個舞臺節奏，控制著整個劇場的氣氛。她幾十次出國訪問，在各國反映熱烈的高度評價，報刊文摘，振奮人心（從略），使我們戲曲工作者都感榮光，鬥志倍增。去年在成都演《武松》時擠得水泄不通的超員觀眾，為她的精湛表演所傾倒，劇場裡的鼓掌聲，喝彩聲此起彼伏，而且是波浪翻滾，雷鳴般經久不息。裴豔玲就是具有調動觀眾的本領，這本領不是「好角兒」絕對沒有。我認為，這是更加值得研究和總結的表演一絕。四「絕」也。

最後，叩題：「世界之星」，太對了，太好了，本該如此，早已如此。她不但是位真正的戲曲明星，有國內外的追星族，而且因為她在表演藝術上的成功實踐，有著極大的榜樣力量和理論價值。在世紀末認真研討總結一下她和尚長榮、白淑賢等等的表演藝術確有深遠的歷史意義！

表演藝術這玩意兒，是附著在活人身上的。弄好了會越來越豐富發展，光輝燦爛，弄不好也能萎縮，退化甚至湮沒消失。記譜、畫圖、錄音、錄影，都只能說明、參考而不能真正解決繼承傳習的問題。

表演藝術，只有演員的表演藝術才是世界上唯一的一種以本人為勞動工具、以本人為勞動者創造出以本人為產品的特殊行業。而在全人類的表演藝術中（無論什麼體系流派），也唯有中國戲曲——這種多形態綜合的歌舞詩劇的表演藝術，綜合最廣，要求最高，組織最嚴，難度最大。它幾乎把全部時間藝術（音樂唱誦）和空間藝術（形、體、做、表、演、舞蹈、武術等），全部匯於一身又溶成一格來為戲劇服務。綜合藝術的中心環節是演員，作為原料，得是「萬能好料」（金、木、水、火、土），作為工具又是「萬能模具」（車、銑、刨、磨、鉗），各行各業的原料、工具不適合都能換，唯演員的自身天賦不能換。身材、長相、聲帶、共鳴腔、肺活量、骨骼、肌肉、皮膚、韌帶、眼神、表情、腰、腿、甚至神經系統、呼吸系統、血液循環系統，一個人哪能處處都好、都理想呢？怎樣培養演員所需要的模仿力、凝聚力、爆發力、承受力（彈跳力、旋轉力）、理解力、想像力、創造力、應變力……從頭到腳，從心臟到表皮層，全靠冬練三九，夏練三伏。寒窗十載，血淚凝聚，求師訪友，切磋琢磨……，總之，楞要把自身改造成一具「魔方麵團」——捏個什麼像個什麼，而且要求各具不同的思想、靈魂和魅力。

四十年的風霜冰雹、陽光雨露，把裴豔玲小姐變成了裴豔玲先生，更變成神通廣大、勇猛超凡的一個真正女強人。我突然想起一九五九年跟田漢先生到保定看河北省第一屆會演時有一齣梆子《長坂坡》，飾趙雲者嗓子高亢響亮，摔叉跳轉叉，大靠厚底竟然正撑四十、反

擰四十個旋子，把我們都驚呆了，因為人家說他是個女演員，也許是梆子有女武生傳統？散

戲到後臺見她裝還沒卸，正懷抱一小孩餵奶呢！裴亦賢妻良母而且是能夠雙手寫字的才女，

歷數她為人民塑造的一個個英雄形象，不禁肅然起敬。

　　綜合藝術的中心環節，如僅從哲學、美學、社會學、心理學去研究闡述，而無生理學、

發聲學、人體解剖學、運動醫學、運動力學的幫助，終是高超表演可望而不可及的自在物。

（載《中國戲劇》一九九六年〇六期）

274

蘭苑擷英

——談崑劇教師張洵澎的表演

人們在藝術欣賞活動中，除了領略形式美的因素，更主要的恐怕還是要感受藝術家對時代和生活的各種獨到的理解與反映。

在那些程式化較重的古老戲曲中，不易看到這樣的表演。因為千百年因襲下來的舞臺習俗、一代代流傳遵循的藝術律條，常常迫使演員們只能在傳統程式的規範中「翱翔」，在師承流派的模式下「馳騁」。在某些場合，特別對「家底深厚」的崑劇，好像只有「忠實模仿」、「酷似乃師」才是最高評價。然而，前不久看了一場崑劇教師張洵澎的專場演出，卻得到不少新的啟示。

叢肇桓與張洵澎合影

張洵澎早年畢業於上海戲曲學校崑曲班。六十年代初，她曾是蜚聲江南的上海青年京崑劇團的主要演員之一。後因病退下舞臺，走上藝術教育的崗位。但她一直在潛心鑽研舞臺表演藝術，並在長期艱辛的探索實踐中做出了自己的貢獻。

這一次，張洵澎與北崑劇院小生演員馬玉森、滿樂民等合作演出了《長生殿·小宴》、《百花記·贈劍》和《西廂記·佳期》，加之年前與浙崑小生汪世瑜合演的《紅梨記·亭會》、與上崑演出的《牡丹亭·尋夢》等劇，從豆蔻年華的小丫頭到執掌兵權的蒙族公主，從雍容華貴的貴妃娘娘到四海漂萍的風塵女子……她不受行當的局限，傾盡心力揣摩著、發展著表演程式，塑造了諸多各具特色的人物形象。

《牡丹亭》中《尋夢》一折是旦角幾乎無人不會，無角不演的名戲，張洵澎的表演有獨到的地方。聽到有朋友評論說：「太過火了」、「失去了麗娘小姐的身分」，而有的人卻深為她所塑造的「這一個」舞臺形象所吸引。張的杜麗娘確是演得熱烈奔放，一反《遊園》時的端莊婉娜和《驚夢》時的嬌羞覥腆。為什麼？因為這是杜麗娘為尋不到「夢中真」而身陷沉疴、直至為情而死（《寫真》、《離魂》）前的轉變契機；是她為愛情與婚姻自主而做的一次癡幻的追尋。這時的杜麗娘內心正像一團燃燒的烈火，要用青春生命去焚化封建禮教的束縛！張洵澎的表演，是遵循戲曲的誇張、昇華生活本質的法則，動於衷而形於外的具體體現。我們連貫起來、對比看去，則不是「失掉小姐身分」，而會感到是從角色靈魂深處的大膽發掘；是人物性格發展到這一階段的更為真實動人的另一側面。

《西廂記‧佳期》是崑劇貼旦一行的基礎戲之一，各劇種花旦演員都喜歡演這個聰慧熱腸、活潑可愛的小紅娘。張洵澎卻是從另一角度思考問題了：「相府丫環——不是相國夫人身邊的人麼？對鶯鶯小姐有行監坐守之責，豈能與通常貼丫頭同日而語!?」她努力去模仿、解剖小女孩的生活動態，在傳統表演的基礎上不斷改革、豐富、發展。然而，不論唱、念、做、舞多麼繁複花俏，始終未丟開紅娘應有的教養和心胸，這樣，就在天真、伶俐、爽直、熱情的表現中立起了堅實的脊骨。看過她《亭會》的人都會嘆服她塑造的柔媚襲人的歌伎謝素秋。那隔扇偷覷心愛的才子趙伯疇時的誇張表演，更給人留下深刻印象。

也許由於張洵澎嗓子手術後的局限，才迫使她致力於人物性格表現的深化和豐滿；致力於感情變化的細膩、有層次；致力於動作、造型的優美動人。崑劇表演的精華是載歌載舞的，張洵澎從古代、民間、少數民族及外國舞蹈中吸取營養，為突現人物內心矛盾而動員一切可能的形體手段，並結合劇情和角色的需要選擇運用。她學人體解剖、學運動醫學、學繪畫素描，反覆練習各部關節、肌肉的收縮和鬆弛的相互關聯以增強動勢的表現力；她在崑劇身段的基礎上吸收了刀美蘭等舞蹈家的翩翩舞姿，甚至向兒子蔡一磊學點芭蕾動作。

梅蘭芳先生曾說：「大凡一個成名的藝人，必要的條件是先要向多方面擷取精華。」這是一條真理。張洵澎不拘一格、突破前人、廣泛擷取的精神是值得提倡的。

（載《人民日報》一九八七年五月九日）

耐看、耐聽、耐品

——觀成都川劇院劉萍折子戲專場有感

劉萍是個優秀的青年演員。她的特點是表演很細，唱得細膩，念得細緻，做得細緻，舞得也細緻，因此耐看、耐聽、耐品。如在《八郎回營》中飾蔡夫人，她把這位新婚不久即為了戰爭與丈夫分別，十八年如守活寡，而乍一重見時那種又驚又喜、又愛又恨、又怨又妒的複雜心態，用她細緻而過得硬的一百多句無伴奏的高腔清唱，加以細膩的表演，優美的身段動作等等手段，表現得相當出色、相當抓人，給人以川劇表演所特有的美輪美奐的藝術享受。

劉萍

許多劇種也都有清板唱，但都是在大段唱中間加的一段清板，停伴奏、乾唱。而像《回營》這樣表演內容複雜，既有抒情又有敘事，整齣戲全部是清板乾唱，卻是少有的，也是極見功力的。調門定得高低絲毫不能跑，定心板更是不容點滴差錯，它對演員的音準、樂感等要求是很高的。這齣高腔戲加之有蕭艷艇老師的強力陪襯，所以非常好看而且耐人尋味。

《喬子口》雖然劇名、人名都不一樣，但劇情、人物性格關係都與《大祭椿》相仿。這齣戲的藝術品位和欣賞價值都很高，是中國傳統戲曲中非常寶貴的東西：它是用一系列喜劇手法去表現悲劇的情節，它突出了丑角這一行當在悲劇中的作用和在戲曲表演中的地位。它用了大量的插科打諢來間離法場祭椿的悲劇氣氛，形成了一種極具特色的審美情趣，這種手法是中國戲曲對國際劇壇的一個奉獻。

而劉萍在《喬子口》中的表演更是可圈可點；她的扮相、身段、造型都是很優美的，她演一個沒過門的媳婦去闖法場，兼顧了閨閣千金的嬌柔羞澀和衝破封建禮教的果敢勇毅。她唱得很投入、很動情，但又必須多次經由劉子堂、刀斧手等的打斷插切，必須在兩種情感的強烈反差、對比中去完成人物的塑造，實在難能可貴。

兩點印象最深的是：一、數樁，由「一呀——」數到七，再由七數回來，她數得很認真，外穩內焦，而且越急越數的清楚，最後絕於「七呀七」找到了林兆德。數數旋律簡單，無華彩樂段，全憑演員一唱，使觀眾得到滿足並會心一笑，談何容易！

二是她唱得很含蓄，很慰貼，抑揚頓挫處理和控制都很得當。她不像梆子那樣唱得高亢激越，但在最後數到「七」時、還有在臨離開刑場時高唱那個「天」字，又尖又亮，它像坐宮裡的「叫小番」那樣，因全劇只用一次而更具震撼力。

最後一齣《斬杜后》是傳統川劇中表演藝術信息量較大的一齣好戲，從她表演中看到了陽友鶴先生的影子，劉雲老師的汗水，也看到了劉萍的刻苦練功和表演多種類型、多種性格、多種行當的廣取博收。還展現了些難度較大的技巧……

但我是感覺她不太適合演這種角色。因為她本身的各方天然條件（包括聲音和體態）都是比較纖細柔美的。如果勉強她粗獷些、野性些，總覺得她不夠自然像學的、裝的。聲音也是好像強迫自己憋出寬厚低沉的聲音，擔心會把嗓子弄壞，其次像狂笑、抖肩及搖旦的特有步伐仍感較優美，是改造自我去適應這類角色還是「揚長避短」塑造更多可愛、可憐的婦女形象好呢？值得琢磨。

這一臺戲每一個配角、群眾都很認真，整齊嚴肅，看得出團風好、協作好，領導有方。劉萍很有「臺緣」，很有實力，很有藝術魅力，也很有爭梅的競爭力。祝她在新世紀到來時心想事成。感謝成都市川劇院給我們送來了好戲和好演員。

（二〇〇〇年十二月十四日）

從「兩朵紅梅伴粉桃」說起

看了山西忻州地區雁劇團的兩場演出，不禁浮想聯翩。今將思絮簡錄如下：

一、北路梆子出人才，賈粉桃是又一個年輕的好演員。臺下，她是那樣樸實、靦腆，臺上卻是靈巧、鮮活。她擅演悲劇，一唱三歎，盪氣迴腸，不論是《行路祭椿》的王桂英還是《殺廟》的秦香蓮，哭腔哭得美、哭得動人，不簡單。而她的「呵呵腔」更是得心應口，堪稱一絕。《歸漢》之蔡文姬則主用大嗓

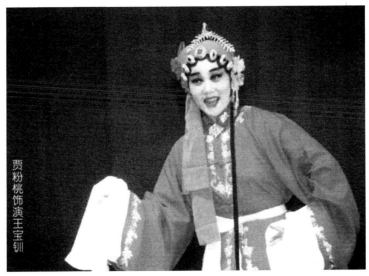

賈粉桃飾演王寶釧

賈粉桃

低調、邁方步、多仰勢，用以刻畫這一命運多舛的古代才女形象，以較大反差使幾個角色各具特色。

二、戲曲新編很難，改編更不易。《王寶釧》本是許多劇種和劇團都常演的傳統劇碼，但沒有「武家坡」和「大登殿」的《王寶釧》卻不多見。雁劇青年團演出的《王寶釧》硬是改掉了這兩段「戲核兒」，粉桃用近六十句宣述調，倒敘了夫妻在武家坡寒窯會面的種種情景，以為父「上壽」、巧妙的再嫁薛平貴，取代了登殿、算糧、討封等情節，又排演得精彩抓人，雅俗共賞，深得觀眾的喜愛。

三、雁劇青年團有優良的團風。演出全樑上壩，顯示出一種難得的團結奮鬥精神。不但「宮女龍套」認真嚴肅，許多著名的老演員都甘當人梯，飾演配角。飾左賢王和蘇龍的張宇平，唱做俱佳，是位大有前途的青年演員。尤其可貴的是成鳳英、楊仲義兩位梅花獎得主分飾前、後部薛平貴及《殺廟》的韓琦，盡心盡力托著賈粉桃晉京競梅，這種作法是十分值得讚揚的。十四年以來，已有二百餘位優秀演員獲得了梅花獎，雖然大多數皆以此榮為起點不斷進取，更虛心、更用心、更刻苦的去攀登新的藝術高峰，但我們也看到有的人「刀槍入庫、馬放南山」，好像已然「功成名就」可以坐享榮耀了。他們不懂得從藝亦如「逆水行舟，不進則退」的道理，聽任技藝荒疏、滑坡甚至倒退到全然不夠梅花獎的水準；還有的人得獎後滋生驕嬌二氣，工作挑肥揀瘦、怕苦怕累，鬧待遇、鬧「名份」，鬧得領導很為難，自己也

生活在「委屈」苦惱之中；還有的得獎後脾氣與榮譽俱增，只願出國、不願下鄉，「譜兒」越來越大，只爭「一號」主角，決不給人「跨刀」，甚至希望「一枝獨秀」唯我獨尊，不願、不幫甚或去破壞同行姐妹、師兄師弟競梅獲獎……。對比忻州雁劇青年團的團結互助精神，那些才華橫溢前途無限但卻心胸偏狹、眼光短淺的人實應翻然悔悟，放開眼界和胸懷。

我國的戲劇藝術源遠流長、博大精深，璀璨於世界文化寶庫。今天，她的從業者更需要像代代先驅那樣鞠躬盡瘁於繼承發展大業、犧牲奮鬥於革新創造工程，立志永葆這份民族瑰寶輝煌於人類藝術之宮！那麼，較高的精神境界和文化素養，對於一個真正的表演藝術家是絕對必要的。最近讀了《演員于是之》，覺得是本演員都該讀的好書。記得人說：「單個優秀的中國人能頂仁外國人，而把三個中國人放在一起，則頂不了一個外國人。」於是有人用「散沙式」劣根性去解釋中國足球總踢不過外國，而乒乓、跳水等個人項目卻金牌壘壘的現象。戲劇活動是一種廣泛綜合許多藝術和技術門類的群體活動，處於其中心環節的表演藝術，也得生旦淨丑、四梁八柱缺一不可的……。這些「老生常談」也許有針對性的常談談，常想想，會有益於傳統戲曲的跨世紀。

觀江蘇梆子劇團燕凌專場

燕凌是一位難得的好演員。她的特點是嗓子好，基本功好，戲路子寬，可說是「文武崑亂不擋」、「古今、生旦皆能」，她的四功五法都具有相當扎實的功底。王芝泉對自己、對學生都是非常嚴格的，芝泉能收燕凌為徒，肯定她是天天練功，不怕苦不怕累的。

昨天我是第一次看她的《樊梨花》、《劈山救母》、《李天保弔孝》和《昭君出塞》四齣戲，感到她演的梆子有著濃郁的蘇北地域特色（有不少梆子、豫劇團缺少地域特色）。

第一齣戲裡她演的是第三次被休，受了極大委屈的樊梨花，小姑子挑唆薛丁山寫下休書要趕她走，她萬般無奈被迫爭辯，這位巾幗英雄戰場上指揮千軍萬馬，在大男子

燕凌

主義的丈夫面前，終於迸發出那樣一段激越怨憤的唱段，她的聲音高、亮、寬、厚、剛柔並濟，聽來十分過癮解氣，她的水袖像生活在身上運用自如。

第二齣沉香形象可愛，練舞用長穗雙劍很精彩，近三尺長的劍袍不掛不亂，十分不易，後面用大斧子耍的腹花、背花、翻身下場，看得出得到芝泉的真傳。

第三齣李天保光彩照人，簡直是一個非常漂亮的小夥子，氣質變得實誠而多情，哭得悲傷入戲，吊得誠懇真摯，腳蹬三寸半的厚底，步伐很穩，唱得更是動情，印象最深。

末齣「出塞」，博採眾長，特別吮吸崑劇的營養，用馬鞭身段表現昭君下輦後，騎上一匹「劣馬」，跋涉荒野，她對翎子的掏、涮、抖、點都較得體，特別是由慢漸快的三圈圓場給人留下深刻印象。

總之，燕凌成功的塑造了四個不同性別、年齡、身分、性格的人物，展現了她較全面的功底和跨行當的功力，她以高雅而嫻熟的技巧折服了觀眾，她德藝雙馨，在省內多次獲獎，今年衝擊梅花獎，具有非常強勁的競爭力。在新世紀到來之際，祝願她心想事成！也感謝江蘇省徐州市給我們送來了人才和好戲。

幾點意見僅供參考：

1. 字幕需要仔細檢查一遍，明顯的錯誤要改過來，像：南馬不過北，誤作「難馬」；千人恥笑萬人譏，誤作「萬人啼」，或改「提」也勉強；上馬啼紅血，誤作「提紅血」；「步懶移」，是否難移之誤。

2. 樊梨花大段唱時，丁山、金蓮等皆背身向後，短時可以，一直沒有反映、沒有態度是不行的，可以由導演處理一下。婆婆後面有點態度還不夠明朗。

3. 第一齣唱得太「卯」上了，有點「喊」的感覺，聲音有點刺耳，口型也要注意，否則失去美感。戲曲在哭時、笑時、悲愴時、憤怒時都仍要保持聲音和表情的美。

4. 李天寶的扮相很好看，但罩紗不像長坎肩而像個包屁股裙；結尾見得帳內的小鸞妮是嚇死了嗎？僵屍用得不夠明確。

5. 昭君應是個柔弱的妃子，漢明妃一向以美貌著稱，因此，捋胳膊、褪袖子以及狂奔等動作需要合理化；下腰、大臥魚等也需強調其生活依據和心理準備。舞蹈性強，節奏感是好的，但永不可忘一切技巧都是為了塑造人物、形象，昭君不可太武氣，否則離昭君遠了，應強化表演她離國遠嫁的憂思及對親人的懷念。如果有心，可加一段馬上琵琶，自彈自唱才是一絕（楊榮環曾這樣演過）。如要展現絕技，可學韓世昌、侯玉山二位崑曲名宿的《出塞》∷馬童由上場門虎跳前撲過昭君翎子，然後小翻五、六個至臺中部忽變後橋下腰，同時韓世昌老師施展輕功上侯老腹部，反掏雲手唱「回首望不見漢長城」！當時二人年輕每演至此絕技，劇場都爆發出雷鳴般掌聲和歡呼叫聲。

（二〇〇〇年九月十二日）

荊楚紅梅——李喜華

武當山下，漢水之濱，地靈人傑，英才迭出。襄陽豫劇團在一片「危機」聲中朝氣蓬勃闊步前進。他們不怕「商品藝術」的衝擊，甩開名利的誘惑，頑強的走著弘揚民族優秀戲曲傳統文化之路。他們長期紮根農村，演出場場爆滿。這個縣劇團劇碼豐富、行當齊全、演出認真，頗具大劇團之風。特別培養出（從農家女到國家一級演員）德藝雙馨的李喜華，更以其迷人的表演藝術多次在全省和全國比賽中榮獲大獎。她與人民群

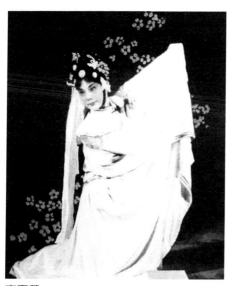

李喜華

眾有著深情厚誼、血肉聯繫，所以，不知名的老奶奶才會往後臺送銀耳湯；鄉、村幹部才會把肉絲麵端到她的病床前；不相識的老工程師才會主動搜集了上百篇觀眾評贊她的詩文，彙編成冊送到她家。她被湖北群眾舉為「漢江邊上的唱破天」。最近晉京演出了本戲《秦雪梅》和折戲《蝴蝶杯・藏舟》、《大祭椿・打路》，確實不同凡響。

在第八屆中國戲劇「梅花獎」評比中，李喜華不負眾望，金榜題名。終於成長為一枝在藝術上傲霜鬥雪的荊楚紅梅。

李喜華的表演樸素、含蓄、柔美、細膩，而最富魅力處應推她獨具特色的演唱藝術。在豫劇五大派中，她是繼承了閻（立品）派衣缽而又廣為吸收眾家之長的，兼及河南的越調、曲子，荊楚的西皮、花鼓，甚至京劇、民歌、西洋聲樂基礎的營養，逐漸形成了自己的南派豫劇風格。

李喜華的演唱技法豐富而巧妙，有很高的造詣。如《弔孝》以百餘句唱念，表現秦雪梅悲痛欲絕，愛、思、怨、憤等等極複雜、極強烈的感情。她是把各色各樣的「情」完全融會於多姿多彩的「聲」之中了。在讀完長長的祭文後一個「嗚呼哀哉尚饗啊！」以樂音吟出「啊」字，由念滑變為唱，是銜接得極好的範例。她用拓展假聲區緩緩下延，同時一點點滲入真聲。以中氣控住音量，直到全部換成真聲，有如電影蒙太奇之「化出化入」，流暢而自然。她的音域相當寬廣，唱得高亢時真有沖霄入雲之感；唱最低腔也是峰迴路轉；強勁時似狂濤巨浪；柔弱時如輕風拂面；奔放而出一瀉千里；壓抑聲如藕斷絲連；快板不「吃字」、

不「荒腔」，慢板不拖沓、不沉悶，而是纏綿悱惻、悅耳動情；散板、清板，更是她發揮唱技的自由天地；定心板穩、基礎音準，顯示了她嫻熟的技巧和深厚的功力。秦雪梅在《弔孝》中，一進門就是那撕心裂肺的高喊「商郎！」接著呼天搶地、痛哭失聲地唱起來：忽而哽哽咽咽、如泣如訴；忽而慘悽悽、鑽心徹骨的悲鳴，真是「字字血、聲聲淚！」各種抖音、顫音、擻音、頓音、疙瘩腔、斷續腔、豁腔、哱腔、十度大跳音、八度大滑音、大甩腔……凡所能掌握的一切演唱技巧都被她運用了。而且都是從內容出發、從感情出發、從人物出發。她還以一系列高低、快慢、長短、強弱、收放、斷連、悲喜等等對比技法、潛移默化地輕輕推開觀眾的心扉、撥動人們的情弦。

李喜華只有二十年藝齡，而其演唱藝術已臻化境。因她立足於豫劇史上無數前輩藝師積累的傳統演唱藝術遺產之肩，又吮吸現代各類聲樂藝技之乳。她的藝術感染力和生命力正在於她的演唱是民族的、科學的、大眾的。

我不由得又想起了已故民族音樂家馬可同志在五十年代初提出的「應在三梆一落基礎上發展我們民族的新歌劇」這一思想，是有充分根據和深遠意義的。因為多數戲曲本身就是中國民族的和地方的歌劇或歌舞劇。聲腔曲調和演唱藝術是民族音樂中同樣重要的兩個方面。以女聲而論，我主張從常香玉、紅線女、郭蘭英、杜近芳、新鳳霞、李淑君到李維康、劉玉玲、張愛珍、李喜華等等，凡有一定成就者都應認真幫助她們研究、總結、提高並歸納出一套中華民族的傳統聲樂基礎和訓練方法，以推動我們的藝術事業不斷向前發展。

附記：

在廣州第十三屆梅花獎的頒獎儀式上，喜華突然喊著「叢老師！」從遠處跑過來，熱切的問候，誠懇的邀請：「我們團可不像你來時那樣寒酸了。省裡市里都重視、支援，改造了劇場，蓋了新宿舍樓，我們也買了汽車。我明天就趕回去演出。老師開完會就來吧！這回，我們有條件好好陪老師去武當山、漢江水玩玩了。再看看我排演新戲。」可是，當會後我們專程去看楚劇《原野》，到達武漢時，忽聞喜華在奔赴演出途中竟遭車禍英年仙逝！謹以此文紀念喜華短暫而輝煌的藝術人生！

燕趙芙蓉贊

——胡小鳳表演藝術再認識

一九九〇年，華夏藝苑中百花競妍，首都舞臺上群星薈萃。真可謂琳琅滿目，蔚為大觀。在我透過近期為紀念徽班進京二百週年而彙集的燦爛星雲和第二屆中國戲劇節展現的錦簇繁花，回眸尋憶曾使我難忘的奇葩，一枝品格高潔的「芙蓉」——胡小鳳。

胡小鳳的才情是在樸實無華的表演中逐漸透露的，因而具有內容上的厚重感和氣度的典雅恢宏。她留在首都觀眾心目中的藝術形象，除根據《宇宙鋒》改編的《芙蓉女》之外，還有一組各具特色的傳統折子戲：《大祭椿·打路》、《花打朝·吃席》和《穆桂英掛

胡小鳳

帥・捧印》。

官府千金黃桂英，在丫環被殺、夫君臨刑的緊急關頭，不顧一切地趕赴刑場祭椿。幃幕一開，這悲劇的氛圍立刻籠罩了劇場。胡小鳳把黃桂英淤積胸中的澎湃激情寓於俊雅舒展、緩歌低吟之中，那呆滯的目光，拖曳的水袖，舞臺節奏的控制，表演分寸的把握，都充分顯示出她的藝術功底和大家風範。接著，遇到未曾識面的婆母和嫂嫂，突遭責打，由反抗到辯冤、哭訴的一段戲，更是依據人物心理活動的變化而層次清晰分明。「我的婆母娘啊……」那段長達六十句的演唱淋漓宣洩，迴腸盪氣；在運用水袖、腰包做身段動作及「跪磋」等技巧時，嫻熟利索、合情入理，無不為黃桂英這一人物性格與形象的突現增添了色彩。

當觀眾還在為命運悲淒的黃桂英的遭際而牽腸掛肚之時，一位不遵臺步常規而連跑帶顛、三進三出於上場門的誥命夫人王月英「豎峙」臺前了。這是一位與程咬金並巒殺敵、屢建奇功的女豪傑，一個為朋友兩肋插刀、見不平眼裡冒火的直性人。她聽說弟妹請宴，忙得「拿起繡鞋往頭上戴」；不坐車輦偏騎驢……此時，胡小鳳體態變了，聲音變了，表情動作也變了。她一反自身壯美的悲劇氣質，而以表演藝術家的非凡功力，將已馳騁「極地」的情感流程瞬間駛往另一全新意境之中。看她怎樣跑驢還扎炕厥子，怎樣滑稽地進門、入座，怎樣吃肘子燙了喉嚨，怎樣借不到錢去行賞，最後怎樣奮不顧身地上金殿救羅通……。如此一步步完成了這個心直口快、敢說敢當、純樸

耿直、聰穎詼諧的人物形象。而透過喜劇式的犀利與幽默，又分明隱隱觸到了王權帶給人們心靈上的縷縷憂傷，從中昭示了這齣輕喜劇的厚重內涵。

又一瞬，接印掛帥出場了。這是胡小鳳不斷對自身表演藝術成功超越的結果。

三十年前，她以垂髫之齡扮演的穆桂英，曾得到老一輩無產階級革命家和文藝家的熱情鼓勵。毛主席高興地誇獎：「十三歲演五十三歲，演得好！」如果那時的成功主要是憑藉模仿、苦練與嫩蕊之嬌鮮的話，那麼，今天的藝術震撼力則源於她堅實的師承與功底、苦寒的磨礪與創造、自中華大文化環境中覓獲的智慧之光所點燃的頓悟！

《掛帥》是她的代表作。她把穆桂英這位巾幗英雄的複雜心情刻劃得絲絲入扣：已看透朝廷的陰暗而不願再為昏君佞臣賣命，但又不忍見國破家亡、民遭蹂躪；在祖母佘太君面前的溫順賢孝；對莽撞奪印傷人的子女的愛恨交織；最終以鞠躬盡瘁、捨身報國的凜凜大義，莊嚴威武地高擎帥印，把心潮之漲落、思緒之錯雜，剝筍解籜般傳導給觀眾。演來不溫不火，有情有致，感人至深。

胡小鳳的表演藝術，已脫出了技能型兼具觀賞價值的層面，也超越了藝術型兼具審美價值的層面，開始進入那種被稱為「民族表演文化」的更高境界。

比如她的演唱，不僅是嗓音純淨甜美，高、中、低音轉化流暢，銜接自然，而且唱得韻味醇厚，富於彈性。輕時如潺潺溪水，重時若江河奔流；急緩強弱，對比鮮明，起伏連斷，剛柔並濟。顯而易見，其演唱藝術，不止吸收了崔（蘭田）派的委婉、桑（振君）派的纖

巧、常（香玉）派的奔放，而且得到梅、尚、荀等京劇大師的點化，兼採梆子腔係兄弟劇種的優長，甚至汲取了越劇、黃梅戲、民歌俚曲的脂血。如此日積月累，潛移默化，蘊育營造，就使胡小鳳的豫劇北派藝術風格在千錘百煉中漸趨成熟。

再如她的形體動作，也不僅是手、眼、身、法、步規範準確，身段、亮相優美大方，技巧、圓場嫻熟精到，而且表演樸實自然，不賣弄，不矯飾，有韻律之美，有詩情畫意。總之，她運用一切程式、技巧無不是先動於衷而形於外，無不為塑造人物形象而緊扣角色那瞬息萬變的內心世界。只有把演員自我融於劇中人物之身，只有能以全身心塑造的「第二自我」去深深融於喜、怒、哀、樂、愛、恨的情感心緒之中，只有把唱、念、做、舞等程式技藝感染觀眾，才能進入「民族表演文化」的領域。

胡小鳳平時寡言少語，給人以平和篤實的印象。從一九八七年起，四年來，她連續四次獲得省級比賽的一等獎第一名。獲得省文藝振興獎唯一的「雙連冠」。這次又榮獲了第八屆中國戲劇「梅花獎」。人們不覺驚歎她的超凡生存能力和「九死而不悔」的藝術追求精神，她不愧為一名可在枯朽中攫取美質、沙漠中引發生機、天堂中舞蹈歌吟、「地獄」裡怡然自得的真正能夠具有享受痛苦──這種高度修養的藝術家。

藝無止境。願這位冀南的豫劇北派藝術家永遠以飽滿的熱忱去迎接種種困難。在攀登更高的藝術高峰的征途上，樂觀地享受痛苦的秉賦，或許能鼓舞她以某種驚人的力量，變狂飆霜雪為春風甘霖，對山川林海吐吶汲釋而昇華成新的素質，使本性高潔的芙蓉迎風怒放！

（本文與王若皓合作發表於《河北日報》）

劇論篇

《宜黃縣戲神清源師廟記》是湯顯祖戲劇美學理論的宣言書

在中國封建社會開始衰落的十六世紀中後期，明王朝已日漸風雨飄搖時，臨川出了個「世界文化名人」、「東方莎士比亞」湯顯祖。雖說江西撫州鍾靈毓秀、人傑倍出，宋有王安石、曾鞏出生在前，卻無湯翁必降於後之理。倒是「湯氏家塾」和「文會書堂」的詩禮家傳和儒、道、釋、哲理的潛移默化陶冶影響，為他的學識和思想奠定了厚實的基礎。

有人說湯翁是詩人、文學家、理論家；還有人說他是思想家、哲學家、或政治家、政論家。而無異議的大都認定他是戲劇家、劇作家。李笠翁說：「湯若士，明之才人也……使若士不草《還魂》，則當日之若士雖已有而若無，況後代乎！是若士之傳，《還魂》傳之也。」但是，若士為什麼會草還魂呢？《還魂記》又怎麼會有那麼大的現實效應和世代影響呢？

我想，主要是由於他前半生的社會遭際。包括①他政治熱情與幻想的破滅；②對其教育思路的改變；③對儒學程朱理學的批判與叛逆；④對佛家道家哲學的思辯與放棄。最後，才

以其掛冠歸里的堅定腳步，踏上了藝術創作與實踐之「三生路」。他不但為海鹽、崑山、宜黃等腔編寫傳奇戲文，而且毅然「自招檀痕教小伶」。做起宜黃戲班的編劇、導演並以近二十年的時間完成了「因情成夢，因夢成戲」的《牡丹亭還魂記》和「玉茗堂樂府」以及民族戲劇美學理論體系宣言性質的《宜黃縣戲神清源師廟記》等不朽篇章。

一

　　湯翁是位出色的政論家和失敗的政治家。雖然他的《論輔臣科臣疏》「奠定了他在《明史》中的地位」（周育德語）。但是，從廿一歲中舉後，十幾年科場奔波，四次落榜，直到三十八歲改了朝代、換了宰相，才勉強中了個三甲二百名後的準進士。經北京禮部觀政後，到南京太常寺當個七品芝麻官。五年後，好不容易升遷個六品主事，四十二歲又因直言進諫而被貶謫到廣東徐聞縣作了典史。四十四歲終於「量移」浙江遂昌，做了大山裡的小縣令。在那山高林密、地薄人稀的仙嶺，湯翁通過辦學、勸農、除暴、滅虎、縱囚、觀燈等等德政，博得百姓的愛戴與兩浙閩贛的清官美名……而他終於發現：即便自己兩袖清風老死山林，卻無法保民、救民於水深火熱之中，更難阻擋明朝的腐敗及貪官污吏的穢行，如不反叛朝廷抗交礦稅，只有掛印歸隱一條路了。

二

湯翁還應是一位虔誠的教育家。在他貶謫到天涯海角不毛之地時，首先在徐聞辦起了「貴生書院」。因為他見不得窮苦無知百姓的輕生陋俗。其實他的差使，相當一個縣的司法科長，辦學育人與典史什麼相干？但他辦得很有成績，改變了消極輕生的民風。後調平昌縣令時，同樣首先抓教育，辦起「相圃書院」並兼做「射堂」。文武一起抓，還親自講書教課，否則怎能除卻虎狼、盜賊之患呢?!直到他臨川歸隱，還不忘與家鄉縣令議辦「崇儒書院」，要他把辦教育當作地方官的頭等大事來抓。但當他覺悟到教育三五十人，即便幾百學子又能起多大作用呢？遇上昏君佞臣，倒楣的首先就是有學問的正人君子，「剛而有私」的張居正就禁止講學。而湯翁最佩服的李百泉和達觀和尚慘死獄中的現實，迫使他必須改變「書院教育救國」的社會思路。

三

湯翁有他自己在哲學理論上的獨特見解。他曾全面肯定過朱熹的理學，給予極高的評價。但是在「王道」和「霸道」的認識上，又不得不涇渭分明了。他曾在儒、道、佛家的宗

教哲學之間徘徊躊躇。自幼即具「慧根」的顯祖，為什麼在「尋其吐屬，如獲美劍」的達觀和尚真誠的贈其「寸虛」佛號，並曾多次要度其皈依佛祖，卻終於和這位真可禪師、紫柏老人分道揚鑣了呢？湯翁他放不得「情」呀！他是位情種、情癡、情聖、情使呀！從哲學理論根本點上，湯翁固守「情有」而達觀堅持「理無」！四大皆空哪裡有情?!湯翁無法跟他走。

他崇尚的是原情的儒、法，其實，達觀也是一位入世的道、佛！

四

湯翁最終選擇了大綜合的戲劇藝術。當時它名為「傳奇」，曾是不齒於文人的狎游小技。而湯翁為文是刻意求奇求新，追求超越常態，超越世俗，超越平庸的。他能把從關、王、馬、白的元雜劇裡面學到的好東西運用到「傳奇」裡來。他說：「士有志千秋，寧為狂狷，勿為鄉願」（《合奇序》），「文病而後奇，不奇不能駭於俗……」。《牡丹亭》乃至「臨川四夢」，哪一齣不體現湯翁的奇思妙想？哪一齣不是在張揚「至情」的可生可死、可貴可永？哪一齣不是在曲折的傳述著他的政治觀點、社會理想、道學見解，宣講著他的人生觀、人性觀、是非觀、善惡觀、真偽觀、美醜觀呢？他終於頓悟了…勾欄戲臺是最好的書院學堂；傳奇戲文是以「情」反「理」的最銳利而強大的武器。

《戲神廟記》宣稱：鼓勵人情的「戲道」，「可以合君臣之節，可以洽父子之恩，可以增長幼之睦，可以動夫婦之歡，可以發賓友之儀，可以釋怨毒之結，可以愁憒之疾，可以渾庸鄙之好。然則斯道也，孝子以此事其親，敬長而娛死；仁人以此奉其尊，享帝而事鬼；老者以此終，少者以此長。外戶可以不閉，嗜欲可以少營。人有此聲，家有此道，疫癘不作，天下和平。豈非以人情之大寶，為名教之至樂也哉！」簡直就是說，有了戲道，也就有了和諧家庭、和諧的人際關係，和諧的社會！難怪湯翁不願當官要搞戲了。正是由於湯翁對戲劇藝術有如此深刻透徹的理解，對戲劇藝術的社會功能和意義，有如此中肯的評價，他才會拋棄一切功名利祿，甚或官場政治、書院教育、佛道宗義、社會倫理，專心致志於戲劇創作。也唯其如此，把他前半生的全部知識、才華、實踐經驗和思維結晶，連同他的血肉、身心、情感、靈魂一古腦兒投入戲劇之熔爐，這才鑄造出生命力巨大的玉茗堂四夢。也才鍛造出一位名震全球的東方戲劇偉人。又一顆蒸不熟、煮不爛、錘不扁、炒不爆、響噹噹的銅豌豆。

五

年前，看到李春熹先生寫的，查明哲博士講他在俄羅斯舉行戲劇博士論文答辯之後，向他的導師提出了臨別前的最後一個問題：戲劇藝術在俄羅斯人的生活中佔據什麼位置？導師

拉著他的手走出劇院，指著不遠的一座教堂說，「對俄羅斯人來說，劇院就是教堂！」查博士說，當時他的心便激烈的顫動了。教堂，那是心靈交流的地方，是人們把自己最隱秘的心靈向上帝虔誠傾訴的地方。他說：「我近年來曾向導師學過許多知識、經驗、技藝，但最後這一課是我終生難忘，並將身體力行的」。

斯大林（另譯史達林）曾稱文藝工作者為「人類靈魂的工程師」。正因為戲劇藝術的根本目的和社會功能，就是影響和改變人的靈魂，化育人心，陶冶性情，是形而上的、非物質的、精神層面的學問。是涉及人文科學中最根本命題的學科。所以，不太容易被一般業界人士所認知，特別是欠缺深刻理解。

我聯想到蔡元培先生。他是中華民國第一任教育總長兼北大校長，有人比之為當代孔夫子。蔡元培學貫中西，（我在北京大學、中國傳媒大學講「北大與北崑」這個題目時，曾講到，他破格請江南曲家吳梅到北京大學任教、開創中國曲學課，及帶頭支持北大師生到劇院看北崑演出，等等韓師世昌親歷往事）。他是一位「從生前說到死後方休」的美學教育家。他一貫強調智、體、德、美四育並重。而他畢生致力的最高理想是「以美育取代宗教」，他認為到那時才算進入人類靈魂的理想境界。而四百年前的湯顯祖似乎已悟到了這一點。蔡元培校長把哲學分為：本體論、認識論和價值論三部分。而價值論中又包含道德、宗教思想和美學觀念三部分。他認為「科學是探究事物之真偽的，道德在探究其善惡，美育則在於判斷美醜。」那麼「藝術教育雖然不是美育的目的，但無疑是美育最重要、最直接、最行之有效

的手段。」「美育，以養成健全人格為目的，以情感教育為核心。」因為「情感是人類最重要的心理活動。」

蔡元培說：「文化運動，如果離開了美育與藝術教育，不是通過這些手段來超越利害，淨化心靈，則不僅達不到目的，反會產生種種流弊。」又說：「文化運動，只限在文學界內，並不涉及文化全部。而對許多傳統文化的精華，沒有很好的研究和發揮其作用，更沒有機會讓大眾欣賞，相反大眾接觸到的文化藝術都是一些格調低俗的東西。」

湯翁的哲學思想、美學思想、教育觀念、藝術觀念、戲劇觀念，正是屬於尚未深入開發的傳統文化精華。我認為不存在對湯翁評價過高的問題，主要偏頗仍在對湯翁及其作品的解讀不深不透和估計不足。「紅學研究」已紅火熱鬧了近百年。而對曹雪芹《紅樓夢》中的寶黛之情有著巨大的影響的湯顯祖《牡丹亭》以及為情還魂的杜麗娘，卻還沒有形成應有的「湯學」、「牡學」研究，以及「麗娘之謎」等等學術界的、群眾性的研究之風。一系列國際學術研討會的東風，把湯學研究持續推向前進，推向一個更堅定、更實際、更科學、更實用的新階段。這是時代的要求，是國家民族的需求。

二十年前，在張庚老主持的第一次「亞洲傳統戲劇國際學術研討會」上發表的眾多論文中，可以找到不少古今中外心靈相通的東西。其中，令人難忘的是法國巴黎第三大學班伯諾教授，中文名叫班文干，他在文中把中國的崑劇，印度的梵劇、貴州的地戲作了比較研究。他說：「貴州地戲，代表了宗教思想發展的一個特殊階段。通過戲劇化的儀式，農民保存了

對超經驗的真實、對自然界超人力量的信仰。……印度戲劇創造了一整套特有的戲劇語言，使諸神形象化、人格化，讓神界呈現在觀眾面前。而地戲卻把歷史人物神化了，介乎人物劇和神仙戲之間。演員是天國和人間的媒介，帶有巫師或薩滿的性質。」而「崑曲正相反，它以藝術取代了宗教，本身成為一種宗教。崑曲演員謹守傳統。因魏良輔、梁伯龍以來，崑的歌舞，已臻優雅穩協之峰極，矜式群英，成為戲曲之典範。」「演員的任務不僅是給人物以生動的形象，表現某種情景或情感，而且要在演出過程中體現一種理想，創造一種不斤斤然於目前狹隘的利益或效率，而以美化人的心靈和高尚情操為己任的藝術。……它並非為藝術而藝術，它與書法、古琴一樣具有陶冶人心的功能，使人類不會淪為單純受經濟條件和需要所支配的經濟人，使藝術不會陷於狹隘的實用主義之境地。」請細細品品這位法國佬（他這樣自稱）的這段話，我常為中國眾多自翊「文人」、「知識份子」卻基本不知戲劇藝術為何物的「專家學者」汗顏！

古今中外英雄所見略同。而我們戲曲編導的祖師爺爺湯翁，應是先知先覺者。他在四百年前發表的戲曲美學宗教宣言書——《宜黃縣戲神清源師廟記》的璀璨光輝，將長遠照耀著這條坎坷、艱辛的征途！

湯翁研究會，不僅要研究湯翁其人其文，更重要的是研究和宣傳他的思想觀點、理論主張。研究得最不夠的是他最後毅然選擇的戲劇道路和藝術實踐，特別是他把戲教並列於儒、道、釋教的宣言書《廟記》。在此，僅先提出問題盼望引起戲界的興趣、重視與探討。

略談阿甲老師的「程式思維」概念

阿甲老師是現代中國戲曲的表演藝術家、導演藝術家、劇作家、改革家和戲劇理論家。老人說：「三年必出一個狀元，十年未必能出一個好唱戲的。」那麼像阿甲老這樣導演、表演、編劇、改革與理論五家歸於一身的天才，只怕要一百年才能出現一個。專家們已從各個不同的角度，闡釋了他的歷史功績。張庚老師晚年曾說：「我原以為中國戲曲的表演理論會先搞出來，現在看不那麼簡單，恐怕要落在導演理論之後，甚至會最後才完成表演體系的理論。」我想其中的關鍵是阿甲老師的理論建樹。

我今天只想補充談談阿甲老晚年才提出的關於「程式思維」這一新的概念，作為對老師百年誕辰的懷想。

叢肇桓與阿甲先生合影

哲學家、科學家把人類的思維活動分為「邏輯思維」和「形象思維」兩種，分別由人的左腦和右腦各管一項。而搞藝術的人，主要靠形象思維，所以右腦還是右腦發達。那麼阿甲老師在他八十高齡時提出了「程式思維」這一新概念，又沒有來得及做詳細的闡釋，歸左腦還是右腦管呢？它的內涵和外延是什麼？這一思維又是如何進行的呢？我曾多方尋找這方面的書文，直到去年才在《戲曲導演教程》中驚喜的發現了「運用程式思維」這句話。但遺憾的是全書未做具體詮釋，而且書中又提出了戲曲導演的三種思維：「劇詩化思維、意象化思維和程式化思維。」同樣只是點到，未講三者的關係，未講「程式化思維」與阿甲老的「程式思維」有何異同？最後我在《中國戲曲學概論》中看到它的第八章標題是：「戲曲創作的程式思維」。我認為這是很值得深入研究的重要課題。阿甲老師在用「程式思維」概念時都是「以戲曲的表導演為前提的」，特別是把「程式思維」作為戲曲導演進行專業勞動時的主要思維方式。如果我們在進行劇本創作或音樂創作時也說用程式思維，恐怕不太確切。這本《戲曲學概論》第八章是以七十四頁的篇幅，詳細論述了程式思維這一概念的，但說「戲曲是徹頭徹尾、徹上徹下、徹裡徹外的程式產物」，這論斷就很值得商榷了：戲曲是程式的產物，還是程式是戲曲的產物呢?!接下來第二節歸納了程式的八種特性：（1）鮮明的形象性、（2）嚴謹的規範性、（3）自由的應用性、（4）高超的技巧性、（5）高度的誇張性、（6）靈活的節奏性、（7）自覺的間離性、（8）凝練的虛擬性。第三節講「兩大關係」。第四節講「四項原則」。第五節談「三個總體統一」（整體與局部；傳統與現代；穩

定性與漸變性）。我反覆讀了它，感覺是太偏於寬泛的理性分析而缺少具體運用程式思維解決藝術實踐問題的實例，因此它的操作性、實用性就不夠了。就像《戲曲導演教程》所提：要「通古今之變、會中西之學、守戲曲之本、求推陳之新」，原則很正確，要求很美好，只怕學生理解、掌握和運用，也會困難一些。

二十年前，我有幸跟著阿甲老排了一齣崑劇《三夫人》。不僅是在排演場學習、輔助他排戲，由於他那幾個月就住在北崑宿舍，每天早晨他起得很早，吃早點前總要我陪他到陶然亭公園「溜早」；晚上他要回來反思白天排的戲，常常提出第二天修改的想法；沒事時聊聊天或寫書法。我常在他的思路和話語間撲捉到一些這位八旬老翁不時閃現的思想火花。像「程式思維」概念，就是他思考、醞釀了十年之久才提出來的。在他前幾本書中：《戲曲表演論集》、《戲曲表演規律再探》中就從未出現過。阿甲老的要求，是把不同於其他藝種程式的中國戲曲程式，全面認真的學到手、學到家、爛熟於心，化成思維習慣，化成思維方式與定勢。我講一點兒阿甲老在排練《三夫人》時是怎樣運用「程式思維」進行導演藝術構思的情形吧：

《風波亭》岳飛父子慘遭殺害，宋高宗本想把岳夫人及其子女滿門抄斬的，是梁紅玉冒死闖金殿抗辯，才改為發配雲南……。第二場就排「金殿抗辯」。梁紅玉要出場了，阿甲老說：「她不是去金山擊鼓激勵將士，她這是冒死闖入金殿，要救下岳家滿門免遭屠殺，此時此地，她該怎麼出場呢？」他問我：「你說是『急急風』上？『水底魚』上？還是『四記頭

放鑼』、『長撕邊』一鑼上?」戲曲「鑼鼓經」幾十種，他提的是三種鑼鼓點都可以用，

但哪個最合適呢?我正在想，還沒答出來呢，下一個問題又疊上了…「她不是校場點兵，

不是戰場廝殺，她是上金殿。雖然是闖，但闖的是金殿，不能用一般刀馬旦的『起霸』、

『趟馬』或『走邊』吧!那該怎麼上呢?想想過去的、傳統的、哪齣戲?誰的出場身段能借

調出、審視、選擇:「花木蘭的…穆桂英的…荀灌娘的…劉金定的…洪宣嬌的…還是扈三

娘…」?「動作、身段也許還能套用點，可唱念不成!尤其是念，『抗辯』必須增加力

度!此時，梁紅玉的白口能不能摻和點周信芳的激越鏗鏘?楊小樓的頓錯抑揚?」我自恨好

多戲沒看過，楊小樓念白具體什麼樣也不清楚，只能等著看他怎樣要求並給演員示範了。

整個的思維過程，他滿腦子是各色各樣的程式。音樂鑼鼓經的程式、表演動作的程式、

臺詞道白的程式…各種程式與程式的相互比較、碰撞、交融、推敲、揣摩…有時拿不定

準就先放放:「啊啊…明兒再說!」可這段戲一放，又進入了另一方面的程式思維…音樂

的節奏、旋律；演唱的情感、技巧；眼神的控制、運用；配角的動靜反應…當然早已不是

理性分析的階段，而是直接通過導演阿甲老的程式思維，把劇本的情節、環境、人物、語

言、唱做、心理活動、感情變化，都以戲曲程式的特色品格立起來、活起來、美起來了。

我這樣理解阿甲老師的「程式思維」概念:

一、它是以戲曲表導演為對象的，是導演專業人員的主要思維方式；

二、它是在與「程式無用論」和「程式萬能論」雙向鬥爭中錘鍊出來的一種理論武器；

三、它是把邏輯思維與形象思維有機的結合，而應用於戲曲藝術表現的一種獨特的思維習慣；

四、它是把平面的文學劇本，立體化演繹於舞臺的一種巧妙的藝術構思方法；

五、它要求戲曲導演把這一思維習慣、方式、方法，貫穿用於排戲的全過程，從閱讀劇本直到劇場演出。無論在闡釋劇本主題、塑造人物形象、掌握舞臺節奏、營造劇場氛圍、把握人物關係、確立藝術風格、抉擇演出樣式、安排場面調度、運用唱念做打等等，每一個環節都要堅持程式思維，才能保證排出來、立起來的戲，是民族的、戲曲的，而不是搬用外國的、話劇加唱的、戲歌戲舞的。

但是，如果對中國戲曲程式沒有足夠的認識、理解和掌握，又怎能進行程式思維呢？必須在我們的頭腦中建立一個「戲曲程式資訊庫」。長期積累，有了豐富的戲曲程式知識、技能，才能有效的進行程式思維。有人說戲曲程式有什麼呀？不就那點虛假的、類型化的、僵化的「行當表演」嗎？非也！這是門外漢和戲盲的看法。戲曲程式是幾百年來無數藝人創造、積累的，博大精深，浩若煙海，否則怎麼思維?!比如「四功五法」，豈止四、五呀！唱法、念法、哭法、笑法，身法、步法、指法、拳法，腰腿功、毯子功、把子功、厚底功、水袖功、髯口功、翎子功、扇子功、褶子功、帽翅功、甩髮功……各種行當的表演技巧、身段舞蹈、武功翻打，哪一項功法沒有許多種程式？

八十年前（一九三一年）梅蘭芳、齊如山、余叔岩、張伯駒、傅惜華等先賢成立了「北平國劇學會」，一九三三年出版了《戲劇叢刊》。齊如山在《國劇身段譜》第三章第一節「論袖」一段中，就例舉了水袖名目七十二勢。七十二種水袖動作，各不相同的內容形式、規範要領、技術要求，現在誰還能說得出來、做得出來？其他「論手」、「論腿」、「論腰」各有簡述，「論指」二十六式、「論足」五十三式，連「髯鬚」髯口動作也有三十九種。張伯駒在《亂彈音韻輯要》中詳述了皮黃、梆子等劇種所用「十三道轍」的四聲、陰陽、尖團、上口的字例規範。尚和玉在《武功、把子功名詞》中所列一百八十一個項目，有許多把子套數，是當時楊小樓前輩他們常用的。如：九連環、梅花槍、滿堂紅、燈籠魚、扁擔棍、十二刀、摘豆角、不露風……現在誰還會打？傳統戲曲程式近半個世紀在增加了許多新東西的同時，有許多優秀的傳統東西已失傳了，特別是程式的形成、發展、組構的方法和規律失傳了！但是，沒有盡可能多的傳統程式的基本掌握或瞭解，也就無法進行程式思維。中國戲曲的本體性蛻化與變異，亦將不可避免。

阿甲老師一生，全身心奉獻給中國戲曲藝術的實踐與理論事業，形成學說的如：關於「生活和藝術」問題、「體驗與表現」問題、「傳統與現代」問題、「真與美的關係」問題、「演員表演的矛盾」等等都有真知卓見，累累碩果。而在他的晚年卻提出了一個文化創意新概念——程式思維。「程式思維」是阿甲老師八十歲之後才毅然提出來的、前無古人的全新概念，是阿甲交響詩的華彩樂章，是他戲曲理論體系中的精華！但他

沒有來得及完成，沒有來得及詳盡、系統的闡明。做為尊崇阿甲老的後輩，咱們沒有理由忽視它，甚或蔑視它，只有義務理解它、宣傳它、發展它、完善它，以告慰阿甲老師在天之靈。

（載《百年之祀——阿甲先生百年誕辰學術研討會文集》，文化藝術出版社二○○八年版）

關於《中國戲曲表演理論體系建設》的意見和建議

歷經無數文人和藝人近千年的辛勤勞動，逐步形成、發展、革新而鍛鑄起來的中國戲曲表演體系，在代代前輩的口傳心授、薪火傳承過程中，不斷的修正、豐富、變易、發展著。而本次重要學術工程建設的主要任務，應是以科學態度真實而系統的闡明這一凝聚著民族精神的古典戲劇文化遺產究竟是怎麼回事。

一

中國戲曲的特徵是：多藝綜合的、載歌載舞的、詩情畫意的、虛實相生的、程式規範的、形神兼備的、人物鮮活的、陶冶情操的。因此，中國戲曲的表演，就不僅是「程式規範」、「行當類分」、「四功五法」、「唱念做打」。還必須全面涵蓋：（1）漢語詩詞基礎；（2）聲樂唱念功夫；（3）形體程式技巧；（4）表情眼神訓練；（5）音樂藝術修

養；（6）審美欣賞能力。而作為「體系」，必須分為兩大部分——物質的部分和非物質的部分。

物質的東西，是看得見、聽得清、觸得著、能模仿的；非物質的東西，是看不見、摸不到、難於言傳、無法模仿，只能意會、理解、領悟，俗稱「心得」。我想強調的是這個問題。

二

為什麼我們要把崑劇、京劇和許多珍稀劇種列入「非物質文化遺產」？舞臺上的蟒、靠、帔、褶、髯口、甩髮、水袖、馬鞭、刀槍劍戟、桌椅砌末、鑼鼓管弦……哪一樁不是物質的呢？就連優美的身段舞蹈、高難的翻打武功以及演員們運用這一切手段創造出來的角色形象——關羽、曹操、唐明皇、楊貴妃、孫悟空、豬八戒等等，也都是活生生的物質的！那麼，「非物質遺產」在哪裡呢？

戲曲表演傳承千年，主要是「唱念做打四功五法」八個字。「唱念做打」概括時間和空間多維表演藝術，供人欣賞，滿足視聽，屬一般物質層面科目。但要達到戲劇表演的高層藝術要求，使觀眾愉悅、讚歎、感動、迷戀，就要講「四功五法」了。「四、五」並非確定不移的量化數位，而「功」和「法」是非物質的。

314

「功」是練出來的，「法」是悟出來的。「功」較單純，好理解為「功夫」；「法」較複雜，業界多釋為「範兒」，實為「法」則」、「規律」、「神韻」等等，是非物質層面的表演體系之精粹。中國戲曲藝術的珍奇與瑰麗，就在於它時時處處，甚至一字一腔、一招一式、一個表情、一個眼神……無不蘊含著外在的、物質的藝術形象和內在的、非物質的神韻功法。我們需要認真保護、傳承、發揚光大的，也主要是那些藏在表象背後的法則、訣竅、規律等形而上的非物質文化遺產。

三

戲曲演員，只要穿上規定的傳統服裝，勾上標準的臉譜，觀眾就能認出他是李逵或鍾馗；如果自報家門，即使服飾類似，也能區分杜麗娘、崔鶯鶯或是李香君。一般觀眾看戲，首先評論演員的「個頭」、「扮相」、「嗓子」好不好？胖瘦、美醜──大都是物質評判，亦即娛樂圈的標準了。但若進入戲劇文化層面，就必須評判演員的表演「像不像」他所扮演的劇中人物了。戲劇演員最怕人說「根本不像」、「氣質不對」、「風度不夠」。這很難辦，因為一般藝校戲曲表演專業培訓，只有「素質」訓練，沒有「氣質」訓練。有辦法攻克「高度」、「速度」、「難度」，唯有「風度」百攻難克！前輩的劇碼和表演路數容易傳承下來，但，楊小樓的「大將風度」、蓋叫天的「英雄氣概」、梅蘭芳的「富貴氣」、俞振飛

的「書卷氣」，這些表演體系中的非物質遺產部分，是特別需要重點研究、探討、搞清、闡明的。

西方人講「氣」是物質的，氧氣、氫氣、二氧化碳等等。中國人講「氣」是東方古代哲學的一個基本概念，是用以解釋宇宙萬物生成發展的始元素；是決定人類生老病死、興衰成敗的潛因數；也是中國古代文學、戲劇、書法、繪畫、音樂、武術、建築……審美的最高標準、至上追求。因此中國戲曲表演體系要求演員在掌握之後必須跳出行當類型，「裝龍像龍，裝虎像虎」，「氣韻生動」，悅人感人！在熟練掌握之後必須超越物質層面的程式表象，進入魂靈、神韻，亦即「氣」的層面：或大氣或小氣；或霸氣或土氣；或官氣或匪氣；或正氣或邪氣；或流裡流氣、陰陽怪氣；或俠氣、秀氣、帥氣、書卷氣，等等，等等。

靠口傳心授累積千年的戲曲口訣、諺語，多是經驗之談，有用，重要。但從科學總結的理論高度要求，過去的典籍、文章、教程、講義中，仍存在著不系統、不完整、甚至有些不正確、不科學的地方，需要重新研討、審定、補充、並提煉昇華到非物質遺產的科學理論水準。

四

從「國魂」、「國寶」、「國策」的國家戰略高度，來審視這一學術工程，建議先打好三個基礎：

1. 完備的典籍資料。（中國藝術研究院戲曲研究所短期即可搜集、擇選、提供有關資料）

2. 詳實的現狀調查。（把現存劇種分大類、選典型、深入細緻的調查研究）

3. 忠誠的「施工」隊伍。（工程艱巨，隊伍要高素質；三至五年，需全身心投入；不單要責任心強，而且要對戲曲表演體系有深厚執著的感情）

第一年，快速打好三項基礎。即：切實掌握全部表演史論；又對各地區、各劇種、各劇團的表演狀況做過實地考察；同時練就一支最好的戰鬥隊伍。

第二年，分工編纂。

第三年應能完成這部體系理論著作加系列圖片說明加全套音像資料。

五

從我個人的學、演、編、導、教、研經歷中，曾涉獵過二十多個劇種、劇團，略知它們之間的千差萬別。但我最熟悉的還是崑劇。有關崑劇的史論專著約一百餘種，有關表導演的研究和評論文章約一千六百餘篇。由南京大學出版、吳新雷主編的《中國崑劇大辭典》是百餘位撰稿人、十載辛勞才完成的三百萬言書；臺灣中大洪惟助教授主編的更大部頭的《崑曲辭典》幾乎是同時編纂出版；他把那期間訪問百名大陸學者、曲家、藝術家的錄音，記錄

成七百頁的《訪問錄》，還附一張約有四十位名家訪談實況的ＤＶＤ。近三年藝研院主編的《崑曲藝術大典》，也有些好的經驗可以借鑒。但，這次的工作不同以往，它不是典籍、資料的編纂，而是表演理論體系的建設。它要橫向囊括兩百多個劇種多姿多彩的風格特徵；縱向總結千餘年表演實踐的規律法則！花一兩年時間研討、論辯是必要的。只有審慎的、科學的、實事求是的闡明中國戲曲表演體系的內涵與外延、形態與法則、傳承與發展。才能使之堅定的矗立於世界藝術之叢林、人類文化之峰巔！

（己丑春節（二〇〇九年））

崑劇斷想錄

自二〇〇一年五月十八日中國崑劇被聯合國教科文組織宣佈為首批「人類口述和非物質遺產代表作」之後，有不少地方、單位的活動，甚至某些文件、說明書、宣傳品一陣風地把「崑劇」又改為「崑曲」，妄說是「聯合國教科文組織代表全世界這樣定的」。其實這完全是由於翻譯的問題造成的一大誤會！翻譯的不準確容易引出一系列麻煩和問題。青年們問道：既然三百年前的「崑曲」和現在的「崑劇」同義，那為什麼要捨棄近現代的崑劇稱謂而採用百年前的稱謂呢？

中國崑劇被聯合國教科文組織宣佈為首批「人類口述和非物質遺產代表作」之後，業內人士歡欣鼓舞，有些人莫名其妙，有些人無動於衷，也有些人不以為然，而多數國人還不知道這是怎麼一回事。清醒地看到這種情況，認真地研究有關問題，才有利於我們弘揚民族傳統文化，振興古典崑劇藝術，保護人類精神遺產。對一年來崑劇運動的客觀實際，有不少問題需要我們認真思考。今天斷想數題，就教方家。

一、兩種稱謂

「崑曲」和「崑劇」，表面看，這只是個稱謂問題，而且好幾本辭書上「崑劇」、「崑曲」、「崑腔」條目都用了同一個解釋內容，「見崑山腔」。也許這是因為在一定的歷史時期內、一定的人群中幾個稱謂確曾通用，說明它們之間有著相通的或重疊的含義。但是，為什麼會用三個不同的辭彙去表示同一個事物呢？三者之間有沒有不同的內涵或外延呢？今天，需不需要有一個統一的、規範的稱謂呢？我認為非常需要，如果把本已明確了的概念又混淆起來，恐是有害無益的。

「崑山腔」是明初已有的，後簡稱「崑腔」。原指吳中地域形成的一種民間音樂形式（同時在蘇浙皖贛等地還有海鹽腔、弋陽腔、餘姚腔、宜黃腔等等），後經音樂家魏良輔加工、改革，廣泛吸收了其他聲腔，特別是融納了北曲音樂的重要成分，終於革新創造成一種更為精美、更易流傳的新曲。由於發祥於崑山或吳中的地方民歌小調，當時被稱為「崑山腔水磨調」，後稱「崑曲」。「崑曲」實際上已突破了崑山或吳中的地方民歌小調，發展成相容各地聲腔藝術的一種當時的流行音樂，而且迅猛傳遍大江南北。特別是當文學家梁伯龍的傳奇劇本《浣紗記》用這種新興的音樂形式演出後，不到半個世紀，「崑曲」已流傳兩京，普及海內，霸主藝壇，成為全國性聲腔劇種，直到清代康熙末年可謂登峰造極。之後的「花雅之爭」實際上

反映著中國封建社會的逐漸解體，隨著中國半封建半殖民地化臨神州大地時，盛世母音——崑曲開始日漸衰微。又過了一百多年的時間，竟退縮到它的起始狀態：多為廳堂氍毹上的清唱音樂，或農村廟會地臺戲，放棄了它曾佔領的市鎮劇場、戲樓、歌臺、舞榭，除了少數達官貴族的家班。就這樣「崑曲」籠統地泛指清曲和戲劇兩種演藝形式二百餘年。另一個原因恐怕是那時的劇團和演員大部分兼演多種聲腔，沒有近代劇種的嚴格限制。如四大徽班包括其中的許多演員都是皮黃、梆子、崑曲等都會唱的，所側重的也是聲腔。而表演藝術則多半是由崑劇一脈相傳的、載歌載舞的、詩情畫意的、程式規範的、虛實結合的、大同小異的中國戲曲表演體系。文獻資料論及這部分時多稱「戲」或「劇」。「崑劇」一詞應是二十世紀中國結束了封建統治之後的現代稱謂。差不多和皮黃改稱平劇、京劇同時，大體上也與西方的話劇、歌劇、舞劇被介紹到我國同時代。它專指舞臺上以崑曲聲腔搬演的戲劇，包括唱念做打的綜合演出藝術，區別於曲社、曲會的清曲歌唱藝術。因此，八十年前在蘇州成立的名為「崑劇傳習所」，五十年前徐凌雲先生寫的書名《崑劇表演一得》，近幾十年更趨統一。胡忌先生的《崑劇發展史》、周傳瑛先生的《崑劇生涯六十年》、沈傳芷等先生的《崑劇傳統折子戲》以及《崑劇傳字輩》、《我是崑劇之末》、《崑劇砌末與道具》、《永嘉崑劇》等等。全國的專業院團和部分業餘曲社都冠之以崑劇。文化部一九八六年成立的是「振興崑劇指導委員會」，蘇州舉辦的是「中國崑劇節」……。本來問題好像已然解決，然而，自去年五月十八日之後，卻有不少地方、單位的活動，甚至某些文件、說明書、宣傳品

一陣風地把「崑劇」又改為「崑曲」，妄說是「聯合國教科文組織代表全世界這樣定的」。

其實這完全是由於翻譯的問題造成的一大誤會！英文「KUNQU OPERA」當然應譯為「崑劇」而不能斷譯成「崑曲」，否則「BEKING OPERA」，不譯為「京劇」只斷譯「北京」怎麼成？翻譯的不準確容易引出一系列的麻煩和問題，青年們問道：既然一百年前的「崑曲」和現在的「崑劇」同義，那麼為什麼要捨棄近現代的崑劇稱謂而採用百年前的稱謂呢？有些地方甚至自作主張把「文化部振興崑劇指導委員會」改為「振興崑曲指導委員會」。是粗心大意寫錯了？還是故意糾正文化部的「錯誤」呢？或是認為兩詞既同義則怎麼寫都可以？我認為把近百年來已日趨規範的崑劇稱謂改回百年前與清曲音樂混稱的「崑曲」，是弊多利少的。生活中按個人的口語習慣可以，不叫火柴叫洋火也可，但在公開的、嚴肅的場合還是用現代稱謂──崑劇為宜。

二、兩種譯法

第二個問題便是「精神文化遺產」和「口述和非物質遺產代表作」問題。東西方有著區別較大的歷史發展狀況和文化積澱。在語言文字的形成和表達方式上也有明顯的不同。因此，在東西方文化的交流（如翻譯作品和文獻方面）一向存在著音譯、意譯、直譯、翻譯等不同的做法。「口述和非物質遺產」應算是忠實無誤的直譯。但無數事實說明直譯並不是最

322

好的翻譯，它不夠通順而較為費解，更難於記憶。一年來許多業內人士總是背不準確、說不完整這一個非常陌生的新名詞，普通老百姓更搞不清它說的是什麼意思。因此我主張用意譯方式翻譯成「精神文化遺產」較為通俗、易懂、易記，適合中國人的語言和思維習慣。如果專家學者能認同，兩者意思差不多，也不會產生錯誤的理解，則建議大家都用中國人習慣而易懂的語言來表述聯合國教科文組織的這一偉大的決定。崑劇像一切精神文化遺產一樣，當它被多數人們認知、理解、接受時便興旺發達，一旦失去了群眾，被認為拖遝、晦澀、深奧難懂，便開始走向衰亡。在世人都想搶救它、讓它活下去的今天，千萬不要把自己的名稱、性質、內涵、界定都表述得讓普通人搞不懂才好。如果權威專家認為只有「非物質遺產」才是準確表述，那也只好努力向群眾解釋了。

三、兩個「八字方針」

「搶救、繼承、革新、發展」和「保護、繼承、創新、發展」是文化部第一、二屆振興崑劇指導委員會提出的兩個八字方針。我理解是：基本精神一致，提法略有不同。它們反映了兩屆崑指委相隔十餘年間，全國專業崑劇院確切的藝術實踐情況，並針對運動實際的發展變化而略作調整。或曰「經過十餘年，搶救任務基本完成可改為保護繼承」，「革故鼎新也取得了許多成就可以把創新提上日程」，而最根本的繼承與發展是堅定不移的。因此，我認

為兩個八字方針都是正確的、全面的。但有些同志提出了不同看法：一是認為老字輩崑劇藝術家多已作古，以張繼青、侯少奎、蔡正仁、汪世瑜、雷子文等為代表的第二代表演藝術家也都年逾花甲，因此搶救任務不能變，只是對象變；二是認為革新還得「移步不換形」，創新就更會丟掉傳統、失去特色，搞成非驢非馬不是崑曲的新劇種；三是說「對崑曲第一是繼承，第二是繼承，第三還是繼承」……各種觀點都有其一定的依據，但作為整個崑劇事業的方針不能強調片面的道理。這是八個字四個方面，從根本上講就是繼承與發展的辯證統一。只要大家理解正確，實事求是，從深入研究崑劇藝術發展的自身規律出發，而不是從個人的偏愛出發，完全可以因時、因地、因人、因各方面條件的不同而採取不同的側重，各院團在不同的階段也可以有不同的做法。只要是為了繼承和發展崑劇藝術，我主張：勇於實踐，多做實事，而不要咬文嚼字的爭論不休，橫加指責，或抬高自己打擊別人。學術理論上還是百家爭鳴才能接近真理，藝術創作上還是百花齊放才能興旺發展。

四、崑劇不是地方戲

崑劇是什麼？它早已不是崑山或蘇州地方戲了，它是古代的一種高雅的戲劇藝術。是百花園中之蘭花，是中國戲曲之母劇。它無愧於「中華民族古典戲劇之代表」的美譽。因為它是歷史悠久的、傳統深厚的、影響廣泛的、臻於完美的、普及全國的、哺育了眾多劇種的，

同時又是衰落百年的、瀕臨滅絕的、復蘇未久的。我要強調的是，崑劇是全國性古典劇種而不僅是崑山或江蘇地方戲。

崑劇的成熟不過四五百年，而它本身卻是承傳了宋元南戲和元明雜劇的遺音和演藝精粹的。所以專家們把那些整體失傳而部分保存在崑劇中的南戲、雜劇也列入崑劇發展歷史，號稱六百至八百年亦無不可。聯合國教科文組織二〇〇一年五月十八日宣佈中國崑劇為「人類精神文化遺產代表作」是有充分依據和堅實基礎的。京劇雖發端於漢調、徽調、皮黃腔等，但它並非湖北、安徽的地方戲。

四大徽班進京後五十餘年形成劇種而遍及海內。清末已成為全國性劇種但尚未稱作京劇。崑劇亦然，雖然發祥於蘇州崑山，但在京劇誕生之前三百年就流播吳越，進而入京，傳遍大江南北成為全國性劇種。而且，它的劇本文學、曲牌音樂、表演程式、舞臺美術、裝扮、臉譜等等都已發展到臻於完美的程度，從而蔚為東方戲劇文明。它不僅哺育了當時許多大小劇種，而且影響了日本、朝鮮等亞洲國家的表演藝術。歐陽予倩先生說：「京劇是崑劇的主要繼承者」，「京劇藝術中百分之六十來自崑劇」。

北崑是崑劇最大支脈。《桃花扇》、《長生殿》等名著皆於康熙末年在北京創作、北京首演、北京轟動的。寧崑、揚崑、滬崑、浙崑、湘崑、川崑、滇崑、晉崑、津崑、冀崑都曾有其輝煌歷史。在全國崑劇衰微百年的二十世紀初京津保地區還有四十個崑曲社班活動在群眾中。《晉崑考》一書，啟示多多。蘇州崑劇傳習所建立之前，榮慶社郝振基、侯益隆、王

益友、韓世昌等的崑劇表演藝術家早已譽滿京華，並巡迴演出到冀、魯、蘇、滬；川劇聲腔是崑、高、胡、彈、燈；上黨梆子是崑、梆、羅、卷、黃；婺劇是崑、高、亂、灘、徽。一九二八年第一個東征日本的是北崑韓世昌……我們強調崑劇是全國性劇種這一不容置疑的事實，一方面為避免缺乏戲曲文化知識的人們誤認為「崑劇是地方小戲」而貶低了它的價值和影響；另一方面為避免某些人以個人偏愛去規範全域，歧視和排斥不同的風格、流派，以方言鄉音取代中州音韻或漢語規範，把本已多姿多彩、生動活潑的大好局面，局限、束縛成一種小地區、小範圍、小群體的小愛好活動。這本是不喜歡崑劇的人們給崑劇留的一點餘地，不幸的是有些主觀上酷愛崑劇的曲友也有差不多的想法和主張。他們太偏愛「曲高和寡」而不肯「尚雅合群」。他們不願努力使崑劇恢復其發展期的「雅俗共賞」，以順應時代的變化和提高群眾的審美情趣，而寧願孤芳自賞那點衰落期的「神曲」，並企望能獲得永恆。其實，這正是對振興崑劇缺乏信心的表現和悲觀消極的態度。

五、還有許多問題想和大家討論研究

譬如：崑劇遺產指什麼？崑劇傳統是什麼？崑劇的本質特徵是什麼？崑劇的藝術規律是什麼？「遺產」、「傳統」、「本質特徵」、「藝術規律」是一成不變的還是發展變化的？如果一齣戲全國有十種演法如何繼承？向誰繼承？如果五十年來六個院團排演過一百臺改編

或新編的劇碼，算不算遺產？要不要繼承？如果公認崑劇是全國性劇種，是人類的共同財富，那麼，中國崑劇節固定在蘇州舉辦好？還是在全國各地輪流舉辦好？中國崑劇博物館建在哪裡好？「國家崑劇研究所」需要建立嗎？崑劇創作與表演培訓中心需要建立嗎？你有興趣研討這些問題嗎？《中國崑劇史》、《中國崑劇學》需要做為重點科研課題立項嗎？日本、韓國、美國等地都有崑劇博士，唯中國沒有，這是不是中華民族的悲哀和恥辱？中國崑劇已被國際社會認同、肯定並宣佈為「人類精神文化遺產代表作」。我們殷切企盼首都北京能早日建成它的專業演出劇場，它的歷史博物館，它的研究和培訓中心！我堅信這一天必然到來！

（載《戲曲研究通訊》（創刊號），臺灣國立中央大學戲曲研究室編，二〇〇二年版）

中國的古典歌舞詩劇──崑曲

　　許多朋友都知道，中國有京劇和眾多的地方戲曲。只有不多的朋友知道：在京劇出現之前三百多年就有崑劇，它是中國漫長的封建時代形成和發展起來的一種古典歌舞詩劇。它代表著中華民族燦爛的古代戲劇文明，而且從約五百年前一直活到今天。它不但直接孕育出近代的京劇，而且撫育了川劇、越劇、湘劇、婺劇、祁劇、贛劇、桂劇、正字戲、上黨梆子等等許多地方劇種。直到今天的歌劇和舞劇。我向朋友們介紹中國的崑劇，因為它是中國戲劇

在法國戲劇節上

史上第二個高峰。它在整個中國的文化歷史中，比如在文學史上、音樂史上、舞蹈史上、美術史上以及戲劇史上全部都佔有重要的篇章。也因為它幾乎彙聚與綜合了五千年中國各種古代文化。它是西元十二世紀（宋朝元朝之際）逐步形成、十七世紀（明末清初）發展到頂峰的一種古代最高藝術形式。更因為它標誌著中華民族傳統的表演藝術體系之確立與完成。因此，對崑劇有些瞭解和研究是很有益處的。

那麼，我為什麼把崑劇解釋成「中國古典歌舞詩劇」呢？很簡單：它就是中國古代典型的有歌、有舞、有詩的戲劇。它是戲劇，而載歌載舞，充滿了詩情畫意。

一、源流

世界各國的朋友都非常喜歡中國的戲曲，因為它具有獨特的風貌。它與話劇、歌劇、舞劇都不相同，它是在中國大陸上土生土長出來的，而不是由外國移植或傳播進來的。

關於中國戲劇的起源，爭論了一百餘年。大致分三種說法：王國維先生的「古優巫覡說」（《戲曲考源》、《宋元戲曲史》）、孫楷第先生的「儺禮—傀儡—戲曲說」（《儺禮—傀儡戲考源》、《也是園古今雜劇考》）、周貽白先生的「綜合形成說」（《中國戲曲史》、《中國戲曲發展史綱要》）。而三者又有許多互相滲透和交錯的觀點。我們則是側重於周先生的「綜合形成」論者。

大約在五千年前的遠古時期，在人們的祭祀儀式中、方相氏儺禮、巫覡活動中，已萌發或孕育著戲曲的因素。西元前一千〇六十六年開始的周朝已有了俳優和傀儡，西元前四百多年的春秋戰國有《大武》、《東皇太一》等（屈原《九歌》）詳記。多是宮廷祭祀時的古代歌舞。漢代（西元二一六—二二〇）磚刻上「百戲圖」生動的記載了當時的雜技藝術。晉朝（西元二六五—四一九）出現了《東海黃公》、《遼東妖婦》、《蘭陵王》、《踏搖娘》等帶有故事情節的歌舞表演，實際已是中國戲曲的萌芽。至唐代（西元六一八—九〇六）三百年間不論歌舞戲、傀儡戲、滑稽戲（參軍戲）都有了極大的發展，而意義更深遠的則是文學（詩賦、評話、講唱）之入盟。宋金時代（西元九六〇—一二三四）文學和音樂相結合並有長足的發展，在南曲和北曲的基礎上形成了「諸宮調」，院本（最初的劇本文學）奠定了北雜劇和南戲文的根基。中國戲曲形式終於宣告誕生！

元王朝建都北京地區（時名大都）把中國戲曲推上第一個高峰，它的標誌是由關漢卿、王實甫、馬致遠、白樸等北京作家群所創作的一大批高品質的「雜劇」作品。如：《竇娥冤》、《單刀會》、《西廂記》、《漢宮秋》、《梧桐雨》、《趙氏孤兒》、《牆頭馬上》、《李逵負荊》等傳世之作。這一批文學價值很高的劇本，又由於有朱簾秀、燕山秀、忠都秀等等名演員的二度創作而流傳廣遠、家喻戶曉。

與此同時，長江以南，浙江溫州一帶的南戲傳奇，也以四大聲腔（弋陽、海鹽、餘姚、崑山）興盛於南方各省。最著名的有：《荊釵記》、《劉知遠》、《拜月記》、《殺狗

330

記》，加之高則誠的《琵琶記》五大傳奇。它的格局較自由，不像雜劇定為每本四折，或加個楔子，每折或未本或日本皆為一人主唱，其它角色插科打諢。傳奇劇本長至二三十齣，或甚至有五十餘齣者，劇中人生、旦、淨、丑皆可唱。隨著明代（西元一三六八—一六四三）中葉，江蘇崑山出現了一位偉大的音樂家魏良輔，他第一次把當時全國（南方、北方、邊疆、少數民族及外國）的聲腔和音樂都集中到一起，融會貫通，十年足不下樓，磨透硯臺、點板案穿，終於創造出一種當時最受廣大群眾喜愛的音樂——崑曲（崑腔時曲水磨調）。

崑曲，作為清唱音樂已是膾炙人口，爭相學習。當它與當時的文學家、戲劇家梁伯龍所寫的優美動人的史詩劇本《浣紗記》相結合時，東方最完美的藝術形式，中國的古典歌舞詩劇——崑劇形成了！這種新的戲劇形式迅速傳遍大江南北，深受廣大觀眾的喜愛。它不但能夠演動人的史詩、優美的神話故事，還能搬演當代政治、軍事鬥爭的壯烈畫卷。如：文豪王世貞的《鳴鳳記》便演述了當時朝中一場激烈的忠奸鬥爭。其它如《三國志》、《水滸傳》、《封神榜》等等成百上千部作品像怒潮湧現出來。其中最具代表性的應屬被稱為東方莎士比亞的湯顯祖所著「臨川四夢」之首《牡丹亭》和沈璟《義俠記》、李開先《寶劍記》、張鳳翼《紅拂記》、王濟《連環記》、高濂《玉簪記》。及至清初孔尚任的《桃花扇》和洪昇的《長生殿》二劇的轟動京師，代表了崑劇發展的極頂，形成了中華民族獨特的表演藝術體系，蔚成中國古代之戲劇文明。

二、形態（藝術特色）

現在，我要向大家介紹崑劇的藝術特色了。從剛才大家所看的幾個片段中，就可以粗略的知道它是時間藝術與空間藝術的廣泛綜合。它的形態是載歌載舞的，數、念、吟、唱、管弦交響、武術雜技、生旦淨丑、豐富多彩、絢麗多姿、和諧統一、美妙迷人的。

為什麼會使人看後覺得目不暇接呢？因為它綜合的東西太多了，可說把上下五千年、縱橫九萬里的各種門類的文學藝術因素都包括在內了。

一、文學

崑劇的劇本是真正的文學作品，具較高的可閱讀性。許多古典名著如：《西廂記》、《單刀會》、《趙氏孤兒》等等早已譯成各國文字，進入世界文學寶庫。許多精彩的唱詞，被選入大學、中學的課本作為古文教材。中國古典文學的各種形式：詩、詞、歌、賦、曲、散文、駢文以及評話等，都被運用在崑曲劇本中，有些還達到了很高的水準。

二、音樂

既有統一的風格，又是一個大雜燴。從古代歌謠起，唐宋大麯、南宋之唱賺、金元諸宮調、宋元南曲、北雜劇散曲、宗教法曲、民間音樂、里巷謳歌、勞動號子、水鄉船歌，乃至

332

少數民族的、外國的樂曲……全都融為崑曲曲牌，以工尺譜形式記錄下來了。（見《九宮大成南北詞宮譜》四千四百六十六譜例）。樂隊有管弦絲竹、彈撥、打擊等行。

三、表演

綜合了古歌、舞蹈及歌舞表演。丑、付來自滑稽戲（俳優表演、參軍戲），而武戲則取自中國武術（拳術和刀槍劍棍等器械武打）和雜技（翻滾跌撲及各種特技）。

四、美術

以明朝款式為基礎的戲箱，不論在盔頭上、容妝上、服裝上、道具上，常常佈滿了花鳥魚蟲，龍鳳虎豹、山川雲水、日月圖騰；或以刺繡、鑲嵌、編織、粘貼等工藝手段，把圖案或繪畫裝飾到各種盔帽、蟒靠、帔褶、靴鞋上面。不論是施粉黛、吊眉目、勒網紗、戴頭飾的「俊扮」，或者勾畫巧妙的多彩臉譜藝術，完全與文學、音樂、表演相統一，在各自的生活基礎上誇張、美化、昇華為一種詩化了的藝術形式。

綜合了這麼複雜多樣的藝術因素，不能各自為政，必須圍繞著一個中心環節——即表演藝術、人的活動。文學要通過演員的唱、念，音樂也要通過演員的聲音或形體去反映，戲曲美術更是以演員為載體，否則如何展現？

三、表演

前面講到，崑曲藝術是在長達千年的漫長旅途上逐步綜合形成而發展，不斷革故鼎新而完善的。作為中心環節的表演藝術更是如此。中國戲劇史上這第二個高峰，最重要的標誌，便是中國戲曲表演體系的確立。它完全植根於我們悠久的、獨特的民族文化土壤，並綻放著飽含中國古代哲學思想與民族傳統審美情趣的花朵和果實。

在藝術與生活的關係上，基本點是虛擬而不是模擬；講神似而不求形似；重意趣而不苟詳實。如：處理舞臺時間和空間往往是無門而開關，無樓而上下，無馬而馳騁，無船而漂遊……繞個八字到了目的地；幾個跟斗竟算十萬八千里；明亮的燈光下摸黑開打；鼓打三更，一夜過去；曲牌「一封書」信已寫完；「急三槍」酒過三巡；換個髯口，劇中人已由青年變為中老年了。

在反映生活、塑造人物的方法上，側重運用程式，而不是自然形態的。程式首先表現在動作的舞蹈化，講造型美、動勢美。比如：坐、站、行、止、一舉手、一投足、整冠、整領、皆有程式。大將出征前要「起霸」；英雄好漢夜行時要「走邊」；男女遠行都需「趟馬」或「登舟」；陣前撕殺選用「小快槍」、「大刀槍」、「劍槍」……等等「把子套

數」，便是「哭泣」、「喊叫」、「歡笑」、「憤怒」無不運用程式。連做針線、餵雞、喝茶、掃地這種最普通的生活行為，也要用優美的程式動作去表現。是謂表演的舞蹈性。

音樂性是戲曲表演的又一特點。因為崑劇是歌舞劇，亦可視為「中國音樂劇」。戲曲表演中講「四功五法」（四功：唱、念、做、打。五法：頭、眼、身、手、步）。唱自不必說，而念、做、打也無一不帶音樂性。「千斤話白四兩唱」示念白之分量。「念白」與「打引子」與唱一樣講求：審五音、準四呼、分四聲、辯尖團、上韻上口，以及運氣、發聲、吐字、行腔等一系列的技法規則，都是音樂劇的要求。而身段動作呢，或在曲中、或在樂中、或在鑼鼓點中進行。要有節奏感，要講韻律美。

一切表演都是為了塑造人物，而中國戲曲中的一切人物都是隸屬一定「行當」的，這是千百年來藝人們一代代創造、積累並傳流的特殊方法。它把人物按性別、性格、職業、社會地位等綜合劃分為「生、旦、淨、末、丑」五大行當。然後由每行中再細分下去。如：旦行應分為老旦、正旦、刺殺旦、閨門旦、貼旦、刀馬旦等等。一切唱、念、做、打程式都因行當不同而各異。（如：生、丑、淨、末都有「趟馬」、「走邊」程式，卻不一樣）技巧性。必須按照行當苦練程式技巧，依靠一整套崑劇身段（即程式動作）才能自由的表現行走、坐臥、梳洗、飲食、乘車、坐轎、騎馬、划船、水中游泳、天空飛行、戰爭打鬥、農桑漁樵、才子佳人、神仙鬼魂、妖魔動物、魚鱉蝦蟹甚至花草樹木、風雨雷電、日月星辰……自然全都人格化了。

紅臉的關羽、趙匡胤；白臉的曹操、高登；黑臉的張飛、包拯；羽扇綸巾諸葛亮、蛇形額子白素貞……孫悟空、豬八戒等更不必說。中國觀眾是熟悉到一齣場便知是誰的。然而，這麼廣泛的生活，那樣眾多的角色，那麼繁複的程式，能知哪天用哪項？因此便需冬練三九、夏練三伏，常年堅持喊嗓子、打引子、拍曲子、上笛子；每天堅持踢腿、下腰、拿頂、走臺步、跑圓場、練身段。武戲演員則更要苦練各種重心控制，旋轉、彈跳、翻滾跌撲、除刀槍劍棍等十八般兵器外，還要練馬鞭、蠅帚、靠旗、大帶、厚底、水袖、髯口、甩髮、翎子、翅子、扇子、椅子……

崑曲表演的藝術規律，決定著沒有六至八年嚴格的基本功訓練，就很難成為一名這種獨特的、東方古典歌舞詩劇的稱職演員。

四、作用

中國歷史在漫長的封建社會中緩慢的前進，農村經濟長期停留在自給自足的小農水準，文化教育更不普及。讀書人（秀才）是少數，而看戲的觀眾卻極其廣泛。十一、二世紀以來，中國戲曲的普及發展逐漸由「瓦舍」、「勾欄」、「舞樓」、「戲臺」到「茶園」到「劇場」，這些歷代各地的戲劇演出場所，便成了人民群眾思想修養、道德教育、歷史文化知識普及與教育的重要課堂了。

歷代作家，大多是與人民群眾一道歡樂、一道憤怒。他們熱情歌頌人民心中的英雄，也善意批評人民身上的缺點，更無情鞭撻那些迫害、欺壓人民的壞蛋。他們為社會生活中的不平，樹立起公正的輿論，並鼓舞人民、指導群眾以積極的精神去爭取美好的未來。

中國戲曲約八百年歷史，劇碼浩若煙海，內容豐富多彩。從人類童年時代的神話傳說（女媧補天、嫦娥奔月、牛郎織女等等）、宗教故事（目連救母、八仙得道等）到歷史人物、民間傳說、家庭倫理、武俠打鬥、神聖妖狐……人民群眾便從中獲得知識、提高文化、陶冶性情、辨別是非善惡、明晰忠奸美醜。況且藝術的形象又是如此吸引人、感動人，潛移默化的影響著人們的愛與恨，體現著民族的藝術理論與美學追求。

在十三至十八世紀的五百年間，沒有話劇、電影，也沒有冰上芭蕾舞、藝術體操和流行歌曲、迪斯可，中國人民在這段長長的日子裡主要的文娛生活內容便是欣賞戲曲。而崑曲由於前述種種優勢，不但取代了元雜劇和南戲，而且壓倒群芳、流遍全國、霸主藝壇近三百年。

明末清初（十七世紀前半葉），弋腔（高腔）及梆子、皮黃興起，形成花雅之爭，「農村包圍城市」之勢。鴉片戰爭（一八四〇年）後，隨著中國封建社會的解體、半封建半殖民地社會的到來，進京的四大徽班融匯皮黃、崑、梆，逐步形成一個新的劇種——京劇，並取代了崑劇的領袖地位。京劇繼承了大批崑曲劇碼、曲牌音樂、行當表演、身段舞蹈、臉譜藝術、衣箱體制，而在音樂唱腔上，用新興的皮黃調。劇本文學批典雅古奧的長短句詞曲，改

為通俗易懂、半文半白、整齊上口的七字句或十字句唱詞。表演上在繼承載歌載舞的崑劇形式基礎上，一、變化為歌者少舞、舞者少歌或歌時少舞、舞時簡唱；二、變男女聲同度演唱為男女聲五度音差關係，使聲樂向前發展了一大步；三、變中州韻為湖廣韻加京白；四、吸收梆子中的武打和特技，吸收地方小戲中生活諧趣的樸素表演。

總之，京劇對崑劇的繼承和發展，革故鼎新（推陳出新）是藝術發展的需要，也是歷史的必然。隨著京劇的興起，崑劇和弋腔反過來從首都、大城市散落農村，流播廣遠，與各地方曲藝說唱、歌舞、土戲相結合，從而形成了今天三百餘個劇種萬紫千紅、百花爭豔的局面。

崑劇衰而未亡，十九世紀末，清宮中、醇王府中，有恩慶、小恩榮等科班傳之。民國成立，「御戲子」們流散在河北農村，有專業和半專業兩種劇團約四十個。一九一七年保定地區榮慶社韓世昌、陶顯庭、郝振基等進京，一炮打響，當時北大教授、師生極為推崇。梅蘭芳訪美、蘇、日等國所唱崑劇《刺虎》極受歡迎；一九二八年我院首任老院長韓世昌訪日，演六齣崑劇，備受頌贊。在南方蘇州也有「崑劇傳習所」，培養出「傳」字輩一代藝員。但隨戰亂不斷，這種輕歌曼舞的優雅藝術，終於頹勢難扶，瀕臨滅絕。

新中國建立後，社會安定，古老劇種也復蘇了。一九五六年周恩來總理指示文化部建立起第一個國家劇院——北方崑曲劇院，以繼承和發展這一優秀傳統藝術。接著在上海、南京、杭州、天津、蘇州、郴州等地也相繼建立了崑劇院團和學校。近三十年來，我院已排演

了四十八齣大戲、一百八十餘齣中小型劇碼，培訓了三批專業人員。目前，四十八名學員已經六年的專業訓練，正積極準備七月份之畢業考試。

希望在中、法兩國文化廣泛交流的基礎上，彼此間能有更多、更具體、更深入的藝術交流活動。

注：本文為講座提綱稿。一九八八年二月一日，我收到法蘭西國立戲劇學院院長的正式邀請函，為該院講授《中國戲曲與崑劇藝術》，三月中旬，我先提供了書面講稿綱要，但因外事部門三個月仍未批復，誤了講課日期，後無奈改為私人探親兼文化交流，終於於六月二十四日到達巴黎。該院二十五日放暑假，校長已赴澳大利亞。法國文化部戲劇處推薦我到四十三屆阿維儂藝術節。保羅‧皮奧主席專門安排藝術講座，受到熱烈歡迎，常被各種提問解答打斷，結束後仍多人包圍不肯退席。說：東方藝術只聽過日本的「歌舞伎」，未聞「中國崑劇」也！

從學術理論的角度看《宦門子弟錯立身》的排練演出

一

近年來，不少專家學者提出：中國戲曲的形成、成熟期應在宋金時代而不是元代。

何良俊的《四友齋叢說》中的提法是「金元人的北戲」。清代沈雄更是多次提及「金元雜劇」。有些學者認為：由於鍾嗣成《錄鬼簿》的誤導，而臧懋循又把包括有金代雜劇作品在內的劇作集稱為《元人百種曲》；特別是王國維先生的《宋元戲曲考》明確提出：「真戲劇」「從元雜劇始」。因此，二十世紀前半葉，學術界都按這一「權威」說法。但，一個長久使中外理論家困惑難解的問題，即：以鐵騎武功著稱

《宦門子弟錯立身》

的蒙元帝國，尚在開疆擴土、征服歐亞大陸眾多民族的時候，怎麼就會突然湧現出數以百計的雜劇大作家、無數優秀的演員，從而使中華戲劇的輝煌成就震驚世界？後來在許多學者的有關著述中，或由文獻、或由文物、或以「雙重證據」提出「我國戲劇成熟於金代」和「成熟於南宋」的論斷。在胡忌、王業，美國柯潤普教授等等論著中，特別提到古劇《宦門子弟錯立身》，這一反映金代戲班藝人生活的劇碼，所涵蓋的諸多資訊，可作「戲曲形成於金代」的有力佐證。應該說是在這些理論的鼓舞與激勵下，年輕的北崑現領導毅然決策：在北京建都八百五十週年的紀念活動中，推出這一戲劇史研究的新成果，整改、編演、崑唱金元南戲《宦門子弟錯立身》。

二

記載上，雖有元代女真族作家李直夫和趙文殷的雜劇《宦門子弟錯立身》，然而文本失傳了。我們所能看到的只有《永樂大典》一萬三千九百九十一卷，殘存的「戲文」三種中，署名「古杭才人新編」的南戲戲文四千餘字。又找不到文獻證明李直夫的雜劇本與古杭才人的南戲文有著怎樣的關係。但，現流傳的戲文不是原創則可以肯定。元代中後期，大多數北雜劇都流傳到南方以南戲形式搬演。「古杭書會才人」為了使南方廣大觀眾更易於接受，把這齣金元雜劇改編為同名南戲戲文，是順理成章的。因為《宦門子弟錯立身》劇中男主人公

完顏壽馬是金朝女真皇族，那時，差一點被金國滅掉的南宋人是不可能去歌頌一個敵國敵族的公子哥兒的。抗金英雄岳飛，在《滿江紅》詞中表達了當年漢對金的民族感情：「壯志饑餐胡虜肉，笑談渴飲匈奴血」。半個世紀後，陸遊臨死前還念念不忘：「王師北定中原日，家祭勿忘告乃翁」。那麼，聯合南宋滅掉了金朝的蒙古人，會不會去歌頌一個頑強抵抗了幾十年才被滅亡的金朝皇族呢？從窩闊臺攻陷北京後大火焚燒月餘，幾乎徹底毀滅了女真民族的一切財富、建築和文化，完顏希尹創造的女真文字，看來也是不大可能保留的。女真只留給後人一座蘆溝橋，五百多個石雕小獅子，尚能略見金代文化發展之一斑。我們推斷猜想：這齣熱情謳歌女真貴族與漢族女真演員摯著熱戀、從而達到異族結親、社會合諧的雜劇，原創於金代章宗完顏景改革大金法律，允許女真人與漢人通婚之後。基於此，我們才沒有把它當作一齣原創南戲，而是把它作為一齣失傳的金元雜劇，用當代崑劇的藝術手段來重新敷演這部八百年前的古劇。（董解元洋洋五萬言，以十四種宮調、一百九十三套曲牌結構的《西廂記諸宮調》為古今傳奇鼻祖，現在我們仍可看到金代的金詩、金詞、金文一萬七千六百餘篇，元好問是金朝詩壇盟主。）讓今天的觀眾領略中國戲曲藝術文化的博大精深和源遠流長。

342

三

做為一齣特定的金代的歷史故事劇，必須把劇中人物、情節放進真實的歷史背景下、歷史框架中。金朝，是一個曾統治過大半個北中國一百一十九年的歷史時代。但我小時候學的歷史，只知道秦、漢、唐、宋、元、明、清，金朝在哪本書上都沒有，只從小說和戲上才知個「金邦四太子完顏兀朮」。二〇〇二年在美國惠特曼大學魏淑珠教授家，讀了美國柯潤普教授的《忽必略時代的中國戲劇》，萌發了搞崑劇《宦門子弟錯立身》的衝動，才逼迫自己補課讀了點西夏、遼金的書史。黨項、契丹、女真民族的興衰滅亡，教人感慨萬千。女真是西元十一至十三世紀黑龍江阿城一帶一個很小的民族，長期被契丹人建立的遼國統治、壓迫著。十二世紀初，出了個英雄叫完顏阿骨打，建立了大金國，用十年時間把統治他們的遼國滅了，又用了兩年把龐大而腐敗的北宋滅了，進而攻佔了華北和華中、西北、華東一部分，把南宋壓迫到東南一隅。雖然出現過岳飛、梁紅玉等抗金名將，而他們用鮮血保衛的小朝廷，軟弱腐敗的南宋只能割地議和，稱臣納貢，醉生夢死當個兒皇帝。而金朝的世宗、章宗皇帝卻勵精圖治、發展生產、重視文教、採用漢制，創造了近半個世紀的和平共處環境，經歷了百年戰亂的人民得以休養生息。這時的金朝把北方的遊牧文化與中原的農耕文化、沿海的漁洋文化，交融碰撞，龍的傳人與狼圖騰的傳人從血肉到精神性格的融匯，構成獨特的華夏文明，而這正是中國戲劇文化形成、發展的沃土。

我把《宦門子弟錯立身》劇中主人公完顏壽馬定為最愛詩詞和戲曲的金章宗完顏景的同宗同輩弟兄，而他爹完顏永康則是衛紹王完顏永濟同輩，他爺爺完顏襄是金四帝海陵王完顏亮的堂兄和宰相。完顏襄曾輔佐海陵王登基，並力排眾議把金朝首都從哈爾濱遷到北京。我畫了個金代皇族世系表，把完顏壽馬插定在那一歷史背景中（從略），這樣才好做「填平補齊，挖掘提高」的實驗。

四

完顏壽馬隨父上任到了洛陽，深深愛上了雜劇藝術，更為東平散樂女伶王金榜所傾倒。

於是不顧民族的隔閡，門弟之懸殊，捨棄了錦繡前程，衝破禮法禁錮，毅然叛逃離家，追尋被父趕走的王家班。經歷了千辛萬苦，終於煉成一個合格的路岐藝人，也贏得了金榜的女兒心。這是個真實的故事，一齣金代的時劇。八百年前這齣戲就歌頌了堅貞的愛情和藝術的魅力，歌頌了民族的團結，肯定了異質文化的融匯和社會的和諧。我們要深謝葉公綽先生從英國小店裡買回了丟失多年的《永樂大典》戲文三種。雖然《宦門子弟錯立身》一劇只殘存四千餘字，但這八頁戲文給我們傳遞了大量八百年前的戲劇文化資訊。它告訴我們：①院本雜劇已有完整的故事，眾多的人物。劇中例舉了四十來個劇碼。②一個山東東平府的演戲家班，至少有五、六個演員，突破了五花弄爨，副淨、副末、引戲、末泥、裝孤、裝旦色，並

可兼飾更多的行當腳色。③唱念已全是代言體。④音樂在大曲、唱賺、諸宮調的基礎上發展為成套北曲和諸多南曲。⑤表演藝術已綜合了歌舞百戲、說唱滑稽、雜技武術、具備了唱念做表、翻滾跌撲、四功五法。⑥演出場所叫「瓦肆勾欄」；服裝道具叫「行頭切末」；伴奏樂隊有「擂鼓攝笛」；化妝勾臉用「抹土擦灰」；劇本或提綱叫做「掌記」。金章宗時這個王家班（更不要說宮廷教坊）已完全符合王國維先生定義的「真戲劇」的標準了。

五

紙上談兵好說，怎麼立到舞臺上呢？劇本殘缺，曲譜沒有，身宮譜、身段譜沒有，前輩創造傳承的折子戲沒有……什麼可供參考、借鑒的影子都沒有。因此，這齣戲的創作排演確是帶有點「藝術科研實驗」的性質。

動手之前，我們確定第一條原則就是要在傳統戲曲本體的基礎上再去尋根，力求古樸並突出北崑風格。認定這戲文劇本的「根」是北雜劇、金院本，人物、故事都是北方的。所以不往南戲尋而往北曲雜劇上尋根，往《單刀會》、《竇娥冤》、《北西廂》、《趙氏孤兒》上找，結構、人物、語言、技法、節奏、氛圍等等。叫做「總體北化」。音樂也同樣往北曲雜劇上找。《九宮大成南北詞宮譜》裡有，崑唱裡也有北曲遺音，「大江東去浪千疊」，

「沒來由犯王法……」，「碧雲天，黃花地，西風緊，北雁南飛」，《女彈》「九轉貨郎兒……」。

舞美怎麼搞？既不是出將入相，一桌兩椅，也不是大製作，電腦燈、機關佈景。走「中庸之道」：把底幕的守舊搞成金代廟裡壁畫；中景是現代化的「勾欄」和「樂床」；面幕是錯落的兩扇門（宦門和寒門），門中鑲金代文物雙魚紋銅鏡；來自金墓葬的戲劇陶俑和磚雕擔任特殊任務。表演也尋根。絕不參照影視歌星、芭蕾、現代舞時髦做法，也避免話劇加唱的路子，要充分發揮崑劇的唱念做打傳統技藝，演員的看家功夫都拿出來。並要熟悉古代演員：尹春、馬錦、彭天錫、陳明智、陳園園、李香君、朱廉秀、劉要和、趙偏惜、樊孝蘭溪，一直到王金榜。

我讓演員們以崇敬的心情來塑造王家班的幾個人物，把他們當做戲曲演員的祖師爺、祖師奶奶。這確是一齣弘揚古代戲曲文化的戲，讓戲曲藝人長志氣的戲。必須把這戲搞好。我在這會上講這齣戲，是一個實踐者尋求理論的支持與指導。確因此戲文化含量大，不是一個在舞臺上摸爬滾打五十多年的老兵，二十多年前已搞了《長生殿》、《牡丹亭》、《西廂記》、《桃花扇》、《琵琶記》、《竇娥冤》。南戲、北雜劇和崑劇有關係嗎？當然有，他們是崑曲的根基「一旦失去根基，一切創造都無從談起」！

論從資訊層面、感情層面、倫理道德還是信仰和價值觀的層面，我們都可通過他做著「考察祖先、體味情感」，從而尋找「我從哪裡來，要向哪裡去」的工作。我們正在動手做第八稿

的修改，北京已有八位學者顧問，更希望與會的理論家們多多關心、支持、研究、指導崑劇演出的實踐！

注：本文為二〇〇五年七月六日在第二屆中國崑曲國際學術研討會的發言。這齣戲得到了廖奔等北京和各地學者、專家的熱情鼓勵與幫助。一舉拿下了文華新劇碼獎、舞臺精品工程入圍獎、三屆全國少數民族戲劇節金獎、北京市四屆藝術節優秀劇碼獎。男女主角得了梅花獎和文華表演獎。

傳承非物質文化遺產的一次成功科學試驗

自從一五九八年，湯翁顯祖把他的《牡丹亭還魂記》定稿刻印，同時在家鄉臨川做起了宜黃戲班的總編、導演，這齣戲就一方面轟動藝壇，競相搬演；另一方面引發了全國性的戲曲研究和理論批評的熱潮，推動了全國戲劇創作和演出活動的繁榮與發展。那時沒有法律保護著作權，《牡丹亭》劇改本層出不窮：沈璟改編成《同夢記》；馮夢龍改寫為《風流夢》；臧懋循的改本仍叫《牡丹亭》；碩園的改本《還魂記》。當時海內語言無比繁雜，聲調音韻極不統一，究竟以何處語音為標

白先勇與演員謝幕

準？怎樣才算合律？爭辯不休。從而引出了臨川、吳江雙峰對峙的「湯沈之爭」，當時曲家批評他的很多主觀片面話語，氣得湯翁大聲疾呼：「寧拗折天下人嗓子」，也要堅持他的「意、趣、神、色」寫作標準。

時間是無情的考驗，群眾是藝術的裁判，實踐是真理的標準。優存劣汰的規律肯定了《還魂》的生命力，歷盡風雨的《牡丹亭》，四百年常演常新，進入二十一世紀愈演愈火。

但是，包括李漁、吳梅等曲學大師在內的有識之士，還是在推崇之餘也懇切提出：五十五出原本的冗長難演，和詞曲的晦澀難懂。近半世紀以來，《牡丹亭》改本、縮本更如雨後春筍：五十年前即有北京華粹深的十一場本，上海蘇雪安的八場本，湖南余茂盛的七場本。

「文革」之後，有北崑時弢、傅雪漪的十場本，上崑陸兼之、劉明今的七場本，南京胡忌的五場上本、張弘、石小梅的下本和浙崑周世瑞、王奉梅的兩場本。加上張繼青的電影版、張淘澎的電視版、華文漪的「錦屏風版」、梁谷音的「鏡花緣版」、蔡瑤銑的「蜂蝶鶯燕版」，美國皮特導演的實驗版、馬瑤瑤的傳習所版、周好璐的二桌兩椅樸素版、汪世瑜的皇家糧倉「廳堂版」、美國陳士爭的二十一小時「全本版」、上崑王仁傑三十四齣精華版……

總之，近半個世紀以來，《牡丹亭》至少有二十餘種不同版本的演出。但是，投資最巨、宣傳最好、影響最大、反映最強、最具有轟動效應的白先勇青春版，從大學到社會各界，一百場演出圓滿成功──已是不爭的事實和經過實踐考驗的定評。海內外劇場觀眾十萬餘人，電

視、光碟、網路的觀眾更是無計其數，真可謂：「滿城爭說」青春版，「好評如潮」《牡丹亭》！

好在哪裡呢？青春版《牡丹亭》是在繼承傳統崑劇本體藝術的基礎上做了全方位的改革和創新，表現在它的指導思想、演出樣式和總體面貌。白先勇先生說：「我們認認真真琢磨了五個月，把五十五折的原本撮其精華刪減成二十七折」，要體現「古老劇種的青春傳承」、「現代劇場的古典精神」與「人類共有的文化遺產」。華瑋博士以《情的堅持》為題闡述了整編全劇的四大原則。舞臺演出正是如此體現的：

一、舞臺美術是用現代科技武裝起來的：用當代美術觀念、技法和材料創作的畫幕，取代了傳統的綢緞刺繡的「守舊」；用尖端的燈光設備和照明技術操作，營造舞臺色調氛圍，突出和美化了人物形象和演員的表演，同時較好的隱蔽了與劇情無關的揀場人；用精密的現代音響設備，修飾和增強了崑曲演唱聲樂藝術的舞臺效果。

二、音樂伴奏是從傳統曲牌中提選主題旋律，用現代的民族管弦樂隊配製；現代的配器和交響演奏方式，取代了傳統的笛、笙、琵琶、三弦、提胡為主的大齊奏方式，特別是改變了主笛從頭到尾隨腔伴奏的慣例，適應現代觀眾（特別是青年人）喜歡新鮮、變化、豐富多彩的欣賞需求。對人物的塑造，感情的抒發，情節的描述，舞臺氣氛、節奏的突出表現，起著超越傳統作法的劇場效果，給觀眾以欣賞愉悅。

三、文本的刪選和組接，是需要學識基礎和藝術功力的。白先勇為首的四位教授都是研究中國古典文學、古典戲劇和湯顯祖著作的專家。這文本是一次嚴肅而艱難的藝術科學實驗。（決不像有些浮躁而投機取巧的人那樣，還沒有認真閱讀並吃透原著，就大膽地亂編亂改古典名著，總想把文化變成娛樂或商品）。

四、表導演藝術是成功演出的核心因素。詩情畫意的、載歌載舞的、虛實結合的、行當分明而又程式嚴謹的崑劇表演藝術，通過演員的外部技巧、四功五法和內心體驗之外化技巧，使十萬廣大觀眾得到了心理的、情感的、視聽的極大滿足。它的奧妙在於繼承和革新的矛盾統一；在於全劇看起來既是很傳統的，又是很新穎的；在於傳統的精神無時無刻不在，同時改革創新的唱念、身段、動作、表演、場面、調度、武功、技巧都是新鮮的、現代的。（例如《驚夢》，本是一齣常演的經典折子戲，北崑、南崑前輩老藝術家都不是這樣表演的。青春版的杜、柳夢中相見是一段雙人水袖舞，優美抒情好看，一般觀眾會以為原本如此。其它許多長期無人演的場次和片段也是「捏」出來的新創排場）。新鮮的東西，為什麼看著很傳統？感覺很傳統？因為這是張繼青口傳心授的，汪世瑜總體導演的，翁國生具體編排的。事在人為。他們都是自幼學崑，幾十年全身心奉獻於崑劇事業的藝術家。他們編的、導的不會離開崑劇藝術本體。傳統崑劇是看得見摸得著的，崑劇傳統則是非物質的、帶規律性的、體現本質特徵的。不是一時一地一人一劇的具體物質形態、樣式和範

例，崑劇的傳統藝術就寓於這些活人身上。那些摸不著、看不見的真正的非物質的文化遺產，就附著在這批比大熊貓、東北虎還稀少的「崑劇人」的血肉之軀。他們不一定講得清楚，崑劇史、論、典籍中也缺明文可查，還靠師徒課藝。

繼承決不是培養新一代「小老藝人」，革新也不能讓根本不懂、不愛崑劇的人，用異質藝術來改造和取代中國傳統藝術。而是要長期潛心鑽研傳統崑劇藝術的人，進行繼承與發展有機的緊密結合，全方位不離本體基礎的創新。如何理解崑劇為人類「非物質遺產」？物質載體的後面、裡面，崑劇的演出與傳承都要以保護「非物質的遺產」為核心。崑劇藝術的繼承與發展要以其「非物質遺產的傳承」為靈魂。從傳字輩到世瑜、繼青，再到俞玖林、沈豐英代代薪傳，民族劇藝才不會衰亡滅絕。這是青春版《牡丹亭》最有價值的成功經驗。

我國的崑曲和古琴向聯合國科教文組織申報「非遺」時，寫的是「崑曲藝術」（Kunqu Art）和「古琴藝術」（Guqin Art），但教科文組織討論通過並向世界公佈時，卻改成了「Kunqu Opera 和 Guqin Music art」。說明國際上不贊成中國人使用模糊概念的習慣。我改變了舊習慣、並堅持區別稱謂「曲」、「崑曲」與「崑劇」，是基於新世紀已由資訊時代進入概念時代。那麼，「曲」指一種文學樣式，「崑曲」指一種曲牌音樂，「崑劇」指一戲劇劇種，不能永遠使用同一個模糊概念了。

從「湯沈之爭」到如今，四百年來許許多多爭論甚至形成矛盾鬥爭，實質上反映的是對「崑曲是什麼」的不同理解。因為崑曲一直是個多意的、模糊的概念。曲可以指一種文學樣

式，如：清曲、劇曲、散曲、套曲。而《元曲選》、《六十種曲》都是戲劇文學樣式，與詩詞、院本、小說相比並、相區別；「崑曲」做為一種音樂形式與南曲、北曲、大曲、法曲律曲相比並、相區別；也可以指一種以崑曲為基礎的綜合性戲曲劇種，與評彈、灘黃、琴書、鼓詞相比並、相區別；最後，它用以指一種以崑曲為基礎的綜合性戲曲劇種，與評彈、灘黃、琴書、鼓詞相比並、相區別；最劇、高甲戲等等相比並而區分。因此，基於不同理解與側重，各方人士就會把自己所熟悉與看重的要求、範式、規定、律條（文學的、音樂的、語言學的、詩詞學的種種律條）加於崑劇劇種身上，並不斷地讓它「雅化」、「典化」、「一化」……這是一條崑劇發展史上的主流傳統。（像李笠翁等所主張的「貴淺顯」以及「雅俗共賞」「尚雅合群」等想法和做法，至今仍有些「雅」人匿名在網上謾罵不已）。

青春版《牡丹亭》的指導思想和一系列實際做法，在當代崑劇傳承的理論困惑情勢下，給我們提供了一項彌足珍貴的實踐經驗。真正的崑曲傳統是不斷吸納、不斷革新、不斷發展著的。今天任何一種「原生態」、「原汁原味」、「原封不動」的說法、追求甚或標榜，都只能是一種瑰麗的幻想！最簡單的理由就是：崑劇是一種戲劇表演藝術。它不是用筆墨寫出來的文學作品；不是用色彩、線條畫出來的美術作品；不是用工尺或簡譜、線譜記錄下來的音樂作品；甚至不是音像帶、碟上的歌唱和舞蹈藝術。它是「以人演人」的藝術，以演員自己的身心去創造一個劇中人物的藝術。人物不一定是古是今、是好是壞、是美是醜、是老是

少⋯⋯他們都用自己的身軀、四肢、眼神、肌肉、頭腦、情感──同時又運用一種八百年來代代相傳、形成獨特風格、體系的一種藝術樣式和方法去演繹故事和人物。

尚雅合群的精神和雅俗共賞的追求才是崑劇最珍貴的優秀傳統，才是崑劇這一非物質文化遺產的精華。五百年的歷史反覆證明：正確理解、認真繼承這一傳統，則崑劇興，否則崑劇衰。

湯翁顯祖精心編撰了一個現實生活中不可能出現的離奇故事。但是由於他編寫得那麼情真意切，那麼悅人耳目，那麼動人肺腑，以至四百年來久演不衰；以至「幾令西廂減價」；以至在文藝界掀起軒然大波（文人、學者、曲家、班社紛紛行動，有的褒貶抨擊、有的極力推崇、有的改動、有的新編）；以至許多至情女子為之癡迷、為之悲愴、為之感憤傷亡（如：廣陵才女馮小青、杭州女伶商小玲和婁江少女俞二娘等故事）；以至後世眾多優秀演員爭相扮演這位為情還魂的杜小姐。明末清初的秦淮名妓陳圓圓、李貞麗、李香君，及清代宮廷和民間許多班社、家班的旦角演員，都要爭相扮演這一角色。

直到當代，僅我所看到過的杜麗娘，略有：梅蘭芳、韓世昌、朱傳茗、言慧珠、張嫻、李淑君、張繼青、張洵澎、華文漪、洪雪飛、梁谷音、蔡瑤銑、沈世華、王奉梅、胡錦芳、張志紅、王芳、孔愛萍、史紅梅、錢熠、沈軼麗、羅豔、雷玲、侯爽、王一工、魏春榮、周好璐直到最年輕的沈豐英、羅晨雪、單雯、張媛媛、劉娜、邵天帥，如再加上京劇名角楊春霞、李勝素、曲社名票周銓庵、歐陽啟名⋯⋯姹紫嫣紅半百何止！問題在於演員不論男女老

少，從藝不分先後高低，只要是一字一腔、一招一式尊師學藝，細心揣摩，刻苦練功，則幾乎人人受到讚賞，個個得到好評。除了前輩藝術家嘔心瀝血、千錘百煉、口傳心授之功外，結論只能是湯翁的神筆獨運、精心煅鑄的這一個「雋過言鳥，觸似羚羊，月可沉、天可瘦，泉臺可冥，獠牙判發可押而處，而梅、柳二字一靈咬住，必不肯使劫灰燒失」的杜小姐，才真是藝術家們成功塑造舞臺形象的文學基礎！而最終能否悅人、動人、感人至深，關鍵要在對「一生兒愛好是天然」和「花花草草由人戀，生生死死隨人願，便酸酸楚楚無人怨」的「純情至情」的理解與掌控的程度。

無疑「青春版」是一次成功的科學實驗，但作為一項珍貴的非物質文化遺產《牡丹亭》的傳承，這只是四百年漫長征途上的小小一步。何況崑劇遺產浩若煙海。只說對湯翁四夢的理解闡釋，也像曹公《紅樓夢》一樣可任百家爭鳴。牡丹只是萬紫千紅中的一色，藝術的本質是百花齊放的。別樣實踐、另種科研，也會得到人們的喜愛和尊重。多一些白先勇教授、華瑋教授吧！大家都來幫助這幾百位碩果僅存的崑劇遺產傳承人，才能更好的完成時代和民族賦予他們的異常艱巨的光榮任務！

由臺灣學者白先勇策劃、打造的青春版《牡丹亭》，經歷了她的百場輝煌，又步入了國家大劇院開幕剪綵的新榮耀。近三年來，一系列「白牡丹現象」，彰顯著中華民族的文化新覺醒！越來越多的國人已對崑劇藝術——這一人類精神文化遺產開始瞭解、體認與重視。今

天，我們再也不能就事論事的評說該劇的優劣、美醜、精粗、得失，而應深入探索、認真研究這些現象背後的深層意義。

《紅樓夢》與曹雪芹，在國內走紅、熱炒了半個多世紀，早成了我國藝術研究的一大學科。《紅》學研究的組、社、會、所、碩士、博士遍及全國！那末，早已是世界文化名人的湯顯祖和他的「臨川四夢」、不朽的《牡丹亭還魂記》就更該是古典戲劇的璀璨明珠、人間文學的珍奇寶藏了！更應該是國人研究的一大課題了。

湯顯祖的生活道路、官場遭際；他的思想修養、行為節操；他的傳奇劇作、詩詞文章；他為後人留下的兩千餘首詩稿、百萬餘言華章──像那不朽的政論《論輔臣科臣疏》、戲劇的宗教宣言《宜黃縣戲神清源師廟記》等等，多因觸及人類靈魂而使他慘遭貶謫、冷遇或攻擊。雖有歷代英賢不斷為他仗義執言，但從近年《牡丹亭》現象分析：湯氏夢學至今仍屬一座「深層富礦」！

因此，我的一個希望和建議就是：一、在文化部藝術研究院和教育部的國家最高學府設立「湯顯祖和崑劇研究所」；二、在北京建立「世界文化名人湯顯祖紀念館」；三、在北京籌建「中國戲曲崑劇博物館」。

「面對世界〈崑曲與《牡丹亭》〉國際學術研討會」的發言）

（二○○七年十月八─十一日

關於首都戲劇事業發展的幾點建議

北京是一座歷史悠久的文化古城。遠在兩千年前，北京是戰國七雄之一的燕國所在地。秦、漢時建都長安，這裡叫薊郡；唐朝稱漁陽；宋代名幽州；遼、金時期為中都；元代正式建都於此，稱為大都；明、清兩代皆作首都，稱北京；民國時遷都南京，改稱北平；中華人民共和國仍建都北京。因此，在近八百餘年間它一直是中國的政治文化中心。

北京又是中國戲劇的搖籃。正是在八百年前的北京，形成了中國戲劇的完整形式和體制——元雜劇。元雜劇第一次把中華民族燦爛的古代文化的精粹創造性地綜合在一起：它巧妙地把古代的文學、音樂、美術、歌唱、舞蹈、雜技、武術、滑稽表演等等，綜合成為一種載歌載舞的民族戲曲藝術形式。十六世紀英國出現了莎士比亞，被譽為歐洲戲劇之父。而早於莎翁三百多年前，北京就有了偉大的東方戲劇大師關漢卿。他和王實甫、馬致遠、白樸等等形成一個優秀的北京劇作家群。他們的作品像《竇娥冤》、《望江亭》、《西廂記》、《漢宮秋》、《梧桐雨》、《陳州糶糧》、《趙氏孤兒》、《單刀會》等等，不但深受國內廣大群眾的熱愛，幾或家喻戶曉，流傳千古，而且多被譯成外文，受到世界各國的重視與歡迎。

近年來，一些外國專家學者、演出商、旅遊者來華，當他們得知在北京舞臺上看到的是七百年前的戲劇作品時，無不驚歎不已。這是北京戲劇獨立於世界藝林的主要特點和優勢，也是我們的驕傲！

四百年前（明嘉靖、隆慶年間）江南的戲劇大發展。音樂家魏良輔集南北曲、腔之大成，廣採博收，融匯貫通，創作了嶄新的樂曲稱崑山腔，風行一時。各地劇團相繼採用這種新腔演出《浣紗記》、《鳴鳳記》、《琵琶記》、《還魂記》、《寶劍記》、《西遊記》等等雜劇和傳奇，很快就紅遍大江南北，流傳到首都北京並成為全國性大劇種，取代了元曲君臨藝苑天下的地位而霸主中國劇壇二百餘年。清初孔尚任的《桃花扇》、洪昇的《長生殿》在北京脫稿和首演以及《九宮大成南北詞宮譜》、《曲海總目提要》、《綴白裘》、《樂府傳聲》等書的出版，標誌著中國古典戲劇日臻完美而達鼎盛。

隨著資本、帝國主義的侵入，我國逐漸步入半封建半殖民地社會。古代文化逐步向近代過渡，戲劇方面的反映是皮簧亂彈的興起，崑腔、高腔讓位於新興的正在發展形成的京劇。京劇以漢調、徽調為聲腔基礎，吸收了其他劇種的音樂；繼承了大部分崑曲劇碼、音樂、舞蹈及表演藝術程式；特別以其唱詞的通俗易懂而廣泛流傳，風靡南北，百年來已成為第三代全國性大劇種。

崑劇在北京失勢後即流散各地，與地方小戲、說唱等相結合，哺育、移接和形成了許多地方劇種，使全國劇壇呈現出百花齊放、爭芳鬥妍的局面。

千百年來民族戲曲與億萬群眾血肉相連，對人民文化水準的提高、歷史知識的豐富、道德觀念、審美習慣、人生哲學、甚至我們民族心理的形成，都有著極深刻的影響。在教育很不普及的時代，戲曲藝術往往成了政治思想、文化教育的重要手段和課堂。

有著五千年文化歷史的民族，偉大的社會主義祖國首都的北京，在考慮它的文化事業發展戰略規劃的時候，怎能不著重考慮北京戲劇的這些光輝歷史？著重考慮北京優異於其他省市以至其他各國首都的這些最大特點呢?!

這裡不談現狀中的問題及具體工作方面的意見，僅對二十一世紀首都戲劇事業的展望，提幾點建議：

（一）建立「北京戲劇博物館」。許多重視文化歷史的國家都有戲劇博物館，我國的天津、蘇州等地也有了，而首都卻沒有。具八百年光輝歷史、優秀傳統的戲劇之都、世界文化古城之一的北京卻沒有！要下決心、花些錢建立起來，作為中華民族傳統文化的一片櫥窗。它不但應是中國人民愛國主義教育的形象課堂，凡到我國的各國賓客、旅遊者，都要在這一博物館中認識東方戲劇文明的輝煌成果，從而啟迪、推動國際戲劇藝術的發展……建立北京戲劇博物館的意義是深遠難估的。

（二）建立「北京古典藝術宮」。它應是以一座國家規模的、國際水準的高級劇場為中心的古典藝術宮殿。不論是崑曲、高腔、京劇、梨園、秦腔、蒲劇、川劇、梆

（三）建立「戲曲研究院」。中國的文化藝術，如果不把戲曲藝術搞好，即便其他一切門類都搞好了也不算成功！因為戲曲與我們這個民族關係太密切了。中華民族在變革前進，戲曲藝術也必須隨著時代的變化而發展，以其新的思想內容、新的形式風貌去為新時代的人民群眾服務，為祖國四化建設服務。要真正解決新要求和舊形式之間的矛盾，不加強理論和科學研究工作是很難做到的。

中國怎樣從「東亞病夫」變成世界體育強國之一的呢？體育科研工作十分重要。運動醫學、運動營養學、運動生理學、運動力學等等等等。運動員們在慢鏡頭電視螢幕上觀察、研究自己每一動作的細微差誤；用電子儀器測試、記錄和調整騰空瞬間的呼吸、脈搏、血壓、肌肉張力等等問題。以種種科學方法指導和保

子、湘劇、柳子……只要是高水準、高品質的藝術演出，夠得上國家一流標準，才能進入此劇院演出。前舉那些具有世界影響的古典戲劇名著要在這裡演出。關漢卿、王實甫、湯顯祖、孔尚任、洪昇、沈景、李漁、魏良輔、徐大椿、朱簾秀、商小玲等等曾為民族增光的歷代戲劇作家、音樂家、理論家、表演藝術家的雕像、塑像、畫像，也要在休息廳展覽。如果配設幾間古色古香的茶藝室、陳列著古典名畫、書法、篆刻的雅座……讓踏入中國大門的每一個外國人，都為之嘆服、傾倒、陶醉於此宮，都以不進北京古典藝術宮為終生遺憾。才是預期的效果！

（四）

證那些光著腳丫的小女孩在短短幾年內練成空翻兩周半、旋體五百四、七百二、一千〇八十度……而我們的戲曲演員沿用幾百年前的老辦法，苦練幾十年也無法達到這水準。聲樂、舞蹈更是一門科學。雖說表演是天才的事業，但對多數人來說，僅以「冬練三九、夏練三伏」、「使勁再使勁」！「喊啞了繼續喊」！之類「秘訣」，又怎能把唱、念、做、打等戲曲表演藝術提高到新時代的新高度呢?!

在世界各國的戲劇新觀念、新形式、新流派、新體系、新方法爭鳴齊放的新時期，戲曲如仍把數百年前的浮泛經驗當成永世規範，奉為神聖教條，甚至以因襲陳規陋習為榮……又怎能使戲曲與時代同步發展、使戲曲為今日廣大群眾尤其是青年所喜愛呢?!千百年來不斷變化發展著的戲曲藝術，只能活在億萬大群眾之中闊步前進，而不能僵死在文物陳列館中。為此目的而建立「北京戲曲藝術科學研究館」實已迫在眉睫了。

建立「北京戲劇學院」。以新的觀點、方法培養全新的戲劇人才，創北京戲劇之未來。在戲曲研究院下應設：

1.「藝術科學研究所」——戲曲基本功訓練科研、戲曲聲樂訓練科研、戲曲舞蹈身段科研。

2.「戲曲史論研究所」——京劇、評劇、崑曲、梆子、曲劇分別研究和綜合研究。

3.「戲曲表演研究所」──最後形成科學的、完整的、現代的、系統的中國戲曲學。（戲曲史學、戲曲美學、戲曲表演學、理論體系，通過實踐湧現出中國各戲曲學科的博士和碩士研究生）。

它將形象的展示八百年（甚至上朔到先秦時代，作為戲曲形成的各種藝術因素）中國戲曲之發生、形成、發展、演變之過程和各個歷史時期的藝術特色。它的美學精神是如何凝聚形成的；它的表演體系又是如何建立和體現的；它將擁有迄今為止全部戲曲藝術的文學資料以及圖片、實物、模型等等。

注：本文寫於上世紀八十年代。約在一九八五到一九八七年間，北京市委宣傳部召集數位北京戲劇家座談「首都戲劇事業發展規劃」。這是當時的發言稿。可惜，時間已過近三十年了，關於北京戲劇發展的這一館、一宮、一院、一校，依然是北京戲劇文化的夢想！

也談崑曲音樂繼承、發展問題

看了《院訊》刊登的「創研室音樂組」關於院內音樂改革問題的文章，引起不少感想。

現就有關「聲樂」的幾個問題，談談我個人的看法：

（一）忽視聲樂上的「音區」問題是不對的

原文：「我國戲曲聲樂傳統基礎，是通過具體的音色類型——生、旦、淨、丑等行當來刻劃人物性格和表現悲歡離合等劇情……」含義使人很費解（顯然悲歡離合等劇情是不能用「音色」表現出來的）。我想這段意思是說：「生旦淨丑等行當，由聲樂角度講，區別主要在「音色」上而不在「音域」高低上」，對吧？這樣看法，有一半是對的。生旦淨丑等區別，無非是根據生活中人的性別，年齡，性格的不同而作的大致分類而已。撇開表演方面的「做」和「打」不談，只由聲樂方面「唱」和「念」角度來看，無疑在「音色」上是有嚴格分別的。但忽視「音區」的差異也不合適，難道男和女，老和少，能用同樣高的音訊說話嗎？崑曲《浣紗記》中「寄子」一折，伍員和伍子的對唱，就由音區上很好的區別了二人的年齡。其他像京劇，黃梅戲等劇種，男女之唱，顯然有五度差別，所以他們男女的聲樂藝術

都得到發揮，因此應該說我國戲曲聲樂，也像外國歌劇一樣──除了「音色」之外「音區」同樣是個重要的問題。

（二）唱二十個音階是不完全科學的

演員如果能唱得無限寬廣，當然是極好的事。但人的嗓子高低都有一個極限，二十個音階是一般人都達不到的，我院侯永奎老師和李淑君同志都可算拔尖的嗓子了，但二十個音階他們也是唱不了的。全國的聲樂大師如常香玉、杜近芳、裘盛戎、郭蘭英等人，也聽不到他們唱這麼寬的音區。因此所謂崑曲演員需由 c 調低音 6 唱到高音 5 的要求大家一致達不到，不是技巧鍛煉，而是應該研究這一要求是否合乎生理科學的問題！

對待傳統，要採取分析的態度而不應迷信，不一定「難」的都是好的，如過去的「踩寸子」「摔踝子」「元寶頂」「轉屁股」等等都是難練的，我們今天就廢棄了它們。在聲樂方面如果女的唱至 c 調低音 6（la），男的唱至 c 調高音 5（so）……這樣的所謂「傳統技巧」究竟是值得繼承、發揚的精華？還是應予批判、揚棄的糟粕？這是值得細細研究的一個課題。

（三）古書之記載只供參考不足為憑

藝術上的問題，原是允許百家爭鳴的。比如把女聲壓得很低（一般比道白低四五個音）我們聽著難聽，但有人聽著好聽，各人喜愛不同，不能強求一致。但是對劇院中某一演出劇碼來講還是一致較好，這樣就需要一個「美的標準」。我覺得古書記載中朱簾秀、陳圓圓、

商小玲等人到底怎麼好法，已很難當作範例了，且記載中不無誇張（如趙飛燕之掌上舞，實際上誰能做到呢？）今天，我們只能把廣大群眾的喜聞樂見做為我們的標準而不能用古人或自己的偏愛去改變群眾的審美取向。

（四）《遊園驚夢》的音樂改革是件大好事

《遊園驚夢》提了調，男、女以自然八度差異唱「堆花」這件事，創研室音樂組的老師們認為是「一時權宜之計」、「勉強應付」、「不能視為法則」、「不可被觀眾批准賞識的」……但是，我卻覺得這正是「針對著崑曲聲樂上的缺點，進行的一次極其有意義的改革嘗試」！而且，這個試驗是成功的，它突破了陳規舊套的束縛，提高了藝術品質，受到了群眾的歡迎，是值得熱情支持的事。當然這並非是唯一的方向，更不是完美無缺的了。演員們更希望音樂組的老師們用多種多樣的方法，進行更為大膽和成功的改革試驗，把古老的崑曲音樂的成就，推向社會主義時代的新高峰！

後記：我覺得一個劇種的發展，音樂問題重大，如果全體「創研室音樂組」同志都持此保守觀點，勢將阻礙劇種前進。但是寫了這篇東西，又考慮到「創研幹部和演員」「老師和學生」的團結關係問題，因此未公開發表。院內的「團結」是如此的「脆弱」，以

致青年人的許多話不敢公開說出，惜乎！受損失的將是黨的事業。抄錄於此，留做紀念吧！一九六二年秋。

（這本是五十年前一九六一夏的一篇學崑筆記。想不到二〇一三年，上海名旦史依弘因演崑劇《牡丹亭》時提高調門唱而引起軒然大波，說「改笛色就不是崑曲了！」）

對河北戲劇發展戰略的幾點建議

——在河北省戲劇發展研討會上的發言

中國戲劇發展的第一高潮在元雜劇興盛時，標誌是關漢卿、王實甫、馬致遠、白樸等元大都作家群的出現。本世紀初河北有十三旦、響九霄、元元紅、金剛鑽、銀達子、蓋叫天、成兆才、韓世昌、荀慧生、尚小雲、白玉霜、奚嘯伯等等藝術大師級的人才，之後河北一直是人才輩出。一九五四年保定舉行河北省第一屆戲劇匯演，湧現了齊花坦、田春鳥、馬幼良等新人，絲弦、老調、梆子、落子、平調……百花爭豔。不久裴豔玲這樣全國難找的人才也出來了。為全國培訓、輸送的優秀演員有李勝素、張建國、奚中路、年金鵬等等。總之，河北從古至今一直是戲劇大省，戲曲先鋒。新時期當然更要繼承這一光榮傳統，振奮當年大都精神！

「鑽研藝術規律」還用說嗎？用！確有不少戲劇領導人甚或藝術家，鑽研的不是規律、不是藝術，而是鑽研怎麼出名、如何掙錢。沒錢辦不成事、也排不成戲，看見別人賺了大

錢，「羨慕嫉妒恨」，都是自然的事，但一定要保持一個冷靜的頭腦。對現實社會中各種現象要清醒、客觀的分析，而不可盲目追求「熱點」。有些戲、有些作法，好像很轟動，但明顯的是曇花一現。「商業炒做」恐要把戲劇引向一個誤區！為了得獎看風使舵固不足取，找門子、走路子甚至變相行賄，不擇手段，這些都不能學，我看還是要保持河北省的樸素作風，腳踏實地，一步一個腳印的向前走是最好的。當然走快點、躍進更好。我們最擔心的是在形形色色的創新、改革、現代化、與國際接軌……等等口號下，幾百萬、上千萬的投錢，卻在不聲不響中潛伏著巨大的戲曲危機。我指的是：用現代科技、音樂、舞蹈、燈光、音響、機關佈景、「肢體語言」等等去削弱、沖淡、漠視、揚棄或取代戲曲本體藝術、本體精神與技法。

「任何一種藝術，一旦放棄它特有的、引人入勝的方法而借用別的藝術方法，則必然降低自己的價值。」（泰納《藝術哲學》）新時期要有新觀念，如果是演劇觀落後了，要迎頭趕上，但是無論如何不能削弱本體、特色、規律，否則等於慢性自殺，等於取消戲曲本身。

兄弟省市的經驗可以借鑒。如北京開定貨會，向全國買劇本；上海、江蘇由各省市吸納人才；深圳、珠海在以重金禮聘主創人員；福建組織「武夷劇社」培養編導群體，因而好本子不斷；上海京劇院、浙江小百花都有自己的「強力集團」，配套的創作集體。廳長周圍要有個智囊團，研究問題，提出建議：為什麼山西出那麼多「梅花獎」得主？曲潤海抓藝校，廳長周圍要抓十個青年團。上黨梆子、落子團為什麼不要國家投錢還上繳錢養退、離休的老藝人？靠演

出掙錢買汽車、蓋房子而咱團為什麼那麼困難?!豫劇為什麼能發展成全國第一大劇種（從劇團數、觀眾數、上座率發展看），劇團普及到河北、山西、江蘇、山東、湖北……連新疆、臺灣都有豫劇團，而我們的河北梆子卻連本省都占不滿，南部是豫劇，北部是晉劇、雁劇，東部是評劇。

近年幾個戲要研究：《秋千架》到《徽州女人》；《貞觀盛世》、《寶蓮燈》到《紅樓夢》、《牡丹亭》、《孔乙己》還有些歌劇、音樂劇都是大投入、大炒做。冷靜旁觀不必學步，沒錢也學不了。我因接觸河北許多團、許多人，感情上希望打出「燕趙戲劇」的大旗，多實踐、多樣化，紮根群眾，一層層拔高，培養新的撥尖人才和頂尖劇碼。

如能：一、繼承光榮傳統，二、振奮大都精神，三、鑽研藝術規律，四、構建燕趙戲劇寶塔。河北戲劇前途無量，二十一世紀將領導戲劇新潮流！

（一九九九年十二月二十三日）

地方戲曲發展感言

戲曲是戲劇的一個品種。是中國特有的戲劇樣式。

戲曲是一個多義的模糊概念，因此它可以當做八百年中國傳統戲劇的總稱。「戲曲」一詞，早出千年，陶宗儀的《南村輟耕錄》：「唐有傳奇，宋有戲曲，金有院本雜劇、諸宮調……」「戲曲」在宋、元、明、清和今人使用時，各有不同的實指。因其始終在發展、變化中。

「戲曲」前後加限制詞，無疑會使實指明確。如「明代戲曲」、「福建戲曲」；或「戲曲表演」、「戲曲音樂」等等。「地方戲曲」是個現代新詞，似乎要把戲曲分類。但「地方」是個模糊空間概念，什麼戲曲能離開具體地方呢！只有「全國性劇種」應是「地方性劇種」的對應詞。但，「地方性劇種」能等同於「地方戲曲」嗎？

現僅據這一模糊理解，談點看法：

中國歷史上，曾有過四次「全國性劇種」。一是元代的元雜劇；二是明代前期的明雜劇；三是明末至清前期的弋腔（京高腔）和崑曲（崑劇）；四是清末民初的皮黃（京劇）。

它們各有不同的形成、發展、興衰規律，但無一不是從地方戲曲發展而成，經過宮廷貴族鍾愛推行，普及全國。在一定的輝煌歷史時期之後，再回歸、融化、蛻變於地方戲曲。元雜劇和明京高腔早已涅槃（民間或有餘續，已非往時面目）；崑劇和京劇也先後成為「非物質文化遺產」，被保護、被傳承著。

除了這興衰滅絕的四大全國性劇種之外，便是號稱三百幾十個地方戲曲「劇種」了。

「劇種」是解放後才被明確劃分的。經過半個多世紀各地方政府的扶持與振興，約有百餘「劇種」名存實亡；百餘「劇種」衰落掙扎；真正興旺發達的地方戲曲不過三、四十種。以中國戲曲發祥地之一的全國戲劇大省山西為例，現今存活劇種只有五十年前的四分之一（詳見山西省文化廳副廳長發言稿，從略）。那麼，該如何看待這一悲涼悽楚的現實呢？

我認為戲曲「劇種」的銳減，是合乎自然發展規律的必然現象。它說明，人民不需要那麼多（實際上也沒有那麼多）戲曲劇種。投入再多的人力、物力、財力、時間，劇種也不會向四百、五百發展，而只會向一百、五十精煉、合併。我們應該高興的看到有不少新興劇種應運而生，如：河北評劇、北京曲劇、山東呂劇、黃龍戲、黑龍江龍江戲、唐山唐劇、河南曲劇、上海滬劇、越劇、內蒙漫瀚劇、青海花兒……，大都是二十世紀的新劇種。當然，我們應該認真細緻的逐個研究那些近幾十年失傳、寂滅的劇種是否真正不可活？還有沒有救活的必要與可能？但總的趨勢，縮減一半以上是合理的。因為近百年來，特別是近六十年來，中國社會政治、經濟、文化、語言、風尚、民俗各方面的急劇變化，不可能不

反映到地方戲曲藝術的格局變化中。何況，中國戲曲的「劇種」劃分，並非真正劃分在劇之「種」上，只是區分在劇之語言、音樂、表演上的地域差別而已。雖然方言唱腔、藝術風格千差萬別，但從其「有機綜合多藝門類的戲劇樣式」和「唱念做打、四功五法的表演體系」來講，三百「劇種」之本體、基因、根，也就是「種」，基本上是一個，最多可分為三四個。

藝術分類（如美術類、音樂類、舞蹈類、戲劇類），戲劇分種（一般是從主要表現手段上分劇種。如：話劇、歌劇、舞劇、默劇、詩劇、音樂劇、秧歌劇、木偶劇、歌舞劇、電視劇等）。其他，如：從劇情上分為悲劇、喜劇、正劇；從內容上分為歷史劇、現代劇、神話劇；從手法上分為寫實劇、荒誕劇、活報劇；從流傳地方區分的，如：河南梆子、河北梆子、江蘇梆子、山東梆子、萊蕪梆子、北路梆子、中路梆子、蒲州梆子、上黨梆子；從各地方言、唱腔音樂區分的川劇、黔劇、滇劇、湘劇、閩劇、粵劇、滬劇、蘇劇、錫劇、揚劇、豫劇、晉劇……。它們之間的區別多為地別、曲別、腔別，很少有種別。中國戲劇的主流是古典傳統戲曲。它應是文、音、表、導、美有機綜合；唱、念、做、打、舞相輔相成；虛實結合、時空自由、形神兼備、美輪美奐。以聯合國首批人類「非遺」文化──崑劇（加上第五屆非遺之京劇，則曲牌體、板腔體華夏音樂兼全）為代表，與之在手段、風格、本體上有別者，只有從民間歌舞發展為戲劇的花鼓、花燈、採茶、秧歌、二人轉、花兒等等。它們即使向細、向雅發展，也不宜失掉民間歌舞活潑、自然、淳樸的生活氣息。其次是像梨園戲

莆仙戲、地戲、調腔、正字戲、儺等尚存稀有古戲及少數民族戲劇，必須逐個審慎研究、充分論證，不宜僅靠基層管理人員草率處理或任其自生自滅。

古代，古人用腔、調來區別各地不同語言、風格的音樂唱腔和戲曲派別。如弋陽腔、海鹽腔、青陽腔、西秦腔、梆子腔、弦索調、冀州調、黃州調⋯⋯。只有南曲和北曲堪稱樂種有別。是十六世紀初的魏良輔、張野塘等音樂家挑選這些精細的、好聽的、影響大的腔調，勇敢的把宮調、曲牌、套數、格律、音韻、板眼差異懸殊的五聲音階之南曲和七聲音階之北曲硬是綜合為一，創立新曲——「崑腔時曲水磨調」，後人稱之為「崑曲」。這是中國音樂戲曲史上里程碑式的大事件。接著是詩人、歌唱家、戲劇家梁辰魚，全面採用這種時尚新曲創作並演出了以吳越興亡為歷史背景，以西施、範蠡為主要人物的傳奇戲劇《浣紗記》。新曲崑劇迅猛紅遍兩京、普及全國，數十年後湯顯祖的《牡丹亭》、臨川四夢亦為崑班演唱。延續至清康、乾盛世，洪昇的《長生殿》和孔尚任的《桃花扇》在京面世、轟動朝野、出現「家家【收拾起】戶戶【不提防】」的局面。十六世紀末葉形成的第二個全國性新劇種「崑劇」，竟使華夏全民癡迷三百餘年。

生老病死，規律如此；興衰更替，天經地義。中國封建社會蹀蹀躞躞三千年，坎坎坷坷積澱下來的文學成就、音樂經典、美術精華、表演傳統、武功雜藝⋯⋯二百年早已被擷英聖手崑劇——取去，彙聚熔化，鑄成一種代表中國封建文化高峰的綜合戲劇範型。它君臨天下，笑傲九州，逐漸一切都定型化、規範化，不再改革吸納，不再變化發展⋯⋯。但是，在

十九世紀中後期，西方列強的堅船利炮擊破了神州天國之夢，迫使這古老的東方社會步入了半封建半殖民地！一向閉關鎖國的大清帝國，不衰落、不退縮、不可能不變化了。那麼，以古漢語、古詩詞、古音樂、古歌舞為基礎的崑劇，不衰落、不退縮、不被取代，才是怪事。

崑劇逐步衰落的一百餘年，正是徽班進京、花雅爭雄、亂彈進宮、京劇形成、興旺發展的一百餘年；也是眾多地方戲曲孕育、成型、由小到大、百花競放的一百餘年。其實古代人們少有「劇種」的概念，人們常是聽膩了崑腔就換換高腔，聽煩了高腔再換聽皮黃或梆子、亂彈。演員們總要根據觀眾的需求，掌握不止一種聲腔和表演。四大徽班能在皇城站住，並非單純依靠徽調，而主要是崑、弋、亂、彈、唱、做、文、武……一專三會八能，點什麼腔、什麼戲都能唱、能演。單唱一腔的演員和班社是難於存活的。千百戲班皆取吉祥、喜慶的名稱或以「和、聚」等字表示「兩下鍋」、「三下鍋」，甚或不少劇種、劇團早以多聲腔組構。如川劇有崑曲、高腔、胡琴、彈戲、燈戲五大聲腔；晉東南上黨戲是崑曲、梆子、羅戲、卷戲、二黃五種聲腔；婺劇是崑曲、徽調、亂彈、灘黃、高腔、時調等兼備六種聲腔。絕不像近半世紀，以聲腔劃劇種，壁壘森嚴，不准相容並蓄。假如二百年前有這個規矩，京劇還能誕生嗎？京劇正是在全面繼承、改革發展崑劇的演劇體系、曲牌音樂、行當程式、切末戲箱等基礎上優化組合，在唱腔上採取了西皮、二黃、崑曲、四平調、高撥子、南梆子、吹腔等多聲腔相容並蓄，才一舉取代崑劇，登上劇壇霸主之王位！當然，慈禧老佛

爺一言九鼎，與三鼎甲、四大名旦、八大鬚生一樣功不可沒。當今，既然把京劇劃出地方戲曲之外，本文也就不談京劇的事了。

論壇主題是地方戲曲的發展。發展是硬道理。一個劇團誰不想出縣市、出省區、出海、出國、全球巡演？！一個劇種誰不想由小變大、跨越地方發展成全民性國家劇種、世界劇種？！問題是怎樣發展？在什麼基礎上、向什麼方向發展？清醒的、冷靜的看看現實。現狀、形勢是否真的「大好」？不少棘手問題究竟該如何認識？透過五彩斑斕的現象，遠景是否堪憂呢？

戲曲本是中華民族的傳統文化、大眾藝術。往大裡說，戲劇對我們國家民族的強弱、興衰、特別是對國人的品德、行為、心靈、性情之優劣、善惡、美醜、真偽，起著重要的作用。因為在漫長的中國古代社會裡，能讀書的人比著很少，大多數男女老少都是通過看戲才能得到些文化歷史知識、古聖先賢故事、忠孝節義思想、仁愛誠信德操、勤勞勇敢精神、華夏風範國魂！戲曲是一個生生動活潑的大學校，是謂大教坊！湯顯祖在《宜黃縣戲神清源師廟記》中說：戲道「可以合君臣之節，可以浹父子之恩，可以動夫婦之歡，可以發賓友之儀，可以釋怨毒之結……人有此聲，家有此道，疫癘不作，天下太平。」簡直就是說：有了「戲道」也就有了和睦家庭、和諧的人際關係、和諧社會了。如尊敬戲聖，就要遵其戲道，以戲為教。蔡元培校長百年前即主張德、智、體、美四育並進，並致力於「以美育代宗教」的理想。毅然聘請吳梅先生到北大文學院開曲學課：並帶領北大師生到戲院看

北方崑弋榮慶社的崑劇。法國巴黎第三大學班伯諾教授曾說：「崑曲以藝術取代了宗教，本身成為一種理想，創造一種宗教。……演員的任務，不僅是給人物以生動的形象，而且要在演出過程中體現一種不斤斤然於眼前狹隘的利益或成效、而以美化人的心靈和高尚情操為己任的藝術。它與書法、古琴一樣具有陶冶人心的功能，使人類不會淪為單純受經濟條件和需要所支配的經濟人，使藝術不會陷於狹隘的實用主義之境地！」

不幸的是：現實恰恰與這位熱愛中國戲曲文化的法國佬（他自稱）二十五年前的讚揚相反。

有些劇院團長、有些藝術創作者或領導者，沒有把戲曲當做民族傳統文化，甚至不拿它當藝術，而是把神聖的戲曲連同它的劇團、演員、樂隊……通通當做商品。為了把「商品」賣出去和多賺錢，花大力氣包裝打扮，花裡胡哨，光怪陸離，妖豔暴露，鬼哭狼嚎；為了把藝術當商品賣出去，不惜虛假宣傳，瘋狂炒作，誇豪富、比氣派、湊大腕、炫投資；舞臺上大搞現代科技：鐳射投影超大螢幕，聲光水電喧賓奪主，乾冰雨雪、火山噴發、血流瀑布、天崩地裂……迷信全球文化一體化：搞視聽神經強刺激，爵士樂、搖滾樂、交響樂、怪噪音樂，芭蕾、牛仔、街舞、國標，雜技、魔術、跆拳、少林，異質門類強轉基因。反正錢來得容易，揮霍的都是別人的血汗，你花八百萬，我超一千萬；你吹「宮廷帝王」，我標「豪華貴族」；你說「三百年首演」，我道「四百年未見」；你講「兩岸三地聯手」，我搞「中西國際協作」；你弄「連臺本」，我演「三晝夜」；你「秀美女」、我「邀男旦」；你能宣

揚「同性戀」、我就歌頌「婚外情」；你敢偷販「殺人、犯罪有理」，我就惡搞「太監、纏

足美學」……一言以蔽之：「商品要有賣點！」在「原創」、「革新」、「探索」、「發

明」等招牌、幌子下精心打造「有機戲曲」和「轉基因」藝術。僅以高雅、古典、規範的崑

劇為例，這幾年同樣以最大的時間、人力、財力、物力投資於「崑曲歌舞劇」、「崑曲音樂

劇」、「崑曲交響詩」、「崑曲樂舞」、「戲說古典」、「搞笑名著」、「話劇加崑唱」、

「崑曲能樂兩下鍋」、重金禮聘走紅明星、時髦大腕以裝門面；虔誠邀請後現代美學家、古

董收藏家、行為藝術家、東方性學家、育種工程師……參與策劃、指導、顧問、評審、擺佈

崑劇的傳承與改革、創新與發展。把崑劇改成非崑劇、把京劇改成非京劇、把非物質遺產改

成轉基因遺產，甚至以仿造與剽竊標榜「創新」，揮霍千萬百萬，演不了三場五場，不受批

評反而立功獲獎，於是競相效尤，舉著「文化改革」的大旗，打造「時尚的娛樂品」。我並

非反對戲曲的改革與創新，但凡事必須有規、有矩、有度。不能成「風」成「潮」！癌細胞

人皆有之，過度發展，才成癌症。

建國初期，南北崑老藝人身上，共有六、七百齣崑曲傳統折子戲。為什麼搶救了五十餘

年，只傳承了二百齣，失傳五百餘齣，新生一代只繼承了一百餘齣。而且有些粗糙、浮淺，

貌合神離。「傳承人」緊挨名利，難免明爭暗鬥。而一級級「傳承人」的推薦、選拔、申

報、審批是否恰當？有無「黑哨」？誰在傳？誰在承？傳承的是什麼？效果怎麼樣？誰在

管？誰在查？有無驗收？有無總結？只怕虛誇、空喊的多，真知、實幹的少。是靜下心來認真的、客觀的、具體的研究、解決些實際問題的時候了。

中國戲曲學院分立「地方戲曲表演系」，無疑是件大事。把崑劇劃歸地方戲，可能是個無奈的暫時措施。開展戲曲學術研究，更加意義重大而深遠。但，論壇只是開啟大門。真要登堂入室，需要腳踏實地，正步前進。提幾點具體建議吧：

（一）地方戲的發展，主要應在地方、依靠地方。不能把山南海北的劇種都移到北京培訓、發展。劇種太多，不可能把全國百餘劇種的資深教師都常年集於北京。最高學府也只能培訓骨幹創作人才和藝術管理人才，請進來、派出去，組織專業輔導和藝術交流、探索實驗等活動。盡可能杜絕「鍍金」思想和「教育賺錢論」，堅定藝術教育為培育人類靈魂工程師的美好目的，地方戲曲藝術的發展大有可為。

（二）京、崑、評、梆、曲，北京和天津、河北的劇種，或可在學院培訓演員及各門人才。要把藝術教育、理論研究、創作實踐、革新探索有機結合進行。特別是崑劇、京劇曾為近四百年的全國性劇種，如今又都是世界級非物質文化遺產，需要真保護、真傳承。盡可能杜絕虛假的、皮毛的保護與傳承。創新的底線、原則是不能丟掉中國戲曲的根與魂！「基因」變了，也就是「種」變了，不可以！

（三）從各地民間歌舞發展起來的小歌舞劇種（如花鼓、花燈、花兒、採茶、彩調、秧歌、二人轉、吉劇、龍江劇等）；從各地曲藝說唱發展起來的偏歌劇劇種（如

曲劇、呂劇、評劇、蘇劇等）；從各地武術、舞蹈、雜技、功夫發展起來的偏武打舞蹈劇種劇碼（如《三岔口》、《雁蕩山》、《泗州城》、《安天會》、《鬧龍宮》等等）﹔從俳優、戲弄、說書、院本延續下來的玩笑戲（如《鮫綃記寫狀》、《醫卜爭強》、《花子拾金》、《探親家》、《葛麻》、《趕女婿》等）要特別注意挖掘、保存、革新，發展它們的「種類特色」。不可用京崑大戲的規範、格律、風格、標準去要求它們。因為它們才真正存在「種」的區別。抹殺了它們的特色，無異於消滅了那些劇的種性。

（四）地方戲曲是一門很深的學科，是幾百年實踐超前，理論滯後的民族藝術。時處浮躁、浮誇、浮泛風下，拜物、拜金、拜權世俗，房奴、車奴、孩奴取向，時尚潮流難於逆轉。若不清心寡欲潔身自好，只怕有意無意會做出對不起國家民族和子孫後代的事。

真正的戲曲藝術家要有些骨氣！有些精神！

（在中國戲曲學院「成立〈地方戲曲表演系〉學術研討會（論壇）」上的發言二〇一一年三月五日修改）

「地方戲崑腔」斷想

崑山腔、水磨調、崑腔、崑曲、崑劇，每詞一義，各有所指，萬勿混為一談！

學術理論界幾百年來分歧很大，各持己見，好像永遠搞不清楚，多因我們有一種習慣：喜歡沿用多義多解的模糊概念。「雜劇」「傳奇」等詞，在唐、宋、金、元、明、清都有，但實指各不相同，王國維等先賢及當代學者多有分析。今天，我們要以「崑腔」為研討主題，理應先明確這一概念在今天的實指，是指綜合藝術的崑劇劇種，還是單指曲牌體崑曲聲腔音樂？我的認知大體如下：

崑山腔——是個音樂概念。明太祖朱元璋問百歲老人周壽誼：「聞得崑山腔甚佳，汝亦能謳否？」周唱了一曲《月子彎彎照九州》，那只是崑山地方的民歌小調。

崑山腔——「元有顧堅者……善發南曲之奧，故國初有崑山腔之稱」（魏良輔《南詞引正》）。明代後期發展為「南戲四大聲腔」（海鹽、餘姚、弋陽、崑山）之一。

魏良輔不是作曲家、不是演奏家，而是一位歌唱音樂家。他的歷史功績是創造了中國古代一種典範的歌唱方法。這種唱法可以悅耳的演唱古代南、北方的曲腔。形成十六世紀中後

期的流行唱法。他的偉大功勳是改變了「南曲之訛陋」及「本無宮調、亦罕節奏」等問題，使其「流利逸遠，出乎三腔之上」。特別是確定以《中原音韻》為基準，跳出了方言的局限，預示了崑曲普及全國的前景。

崑腔，一般是指清初全國戲曲四大聲腔（南崑、北弋、東柳、西梆）之首的崑腔，不是指顧堅的崑山腔，而是指魏良輔發明、創造的時曲新聲水磨調。

崑腔，用於區別不同戲曲之唱腔旋律，特指崑曲。也常用以泛指崑劇之曲牌、唱腔、表演、文本。

崑曲，不是南曲，也不是北曲，而是南曲加北曲。是全國各地區、各民族千百年流傳下來的南北曲！崑曲，是魏良輔「崑腔時曲水磨調」的簡稱。也是後人對「水磨崑唱南北曲」的愛稱。崑曲一詞，始於魏氏：「唯崑曲為正聲，乃唐玄宗時黃幡綽所傳。」（《南詞引正》）

崑劇，是文人曲家梁辰魚首創，他選用當時的水磨崑曲，編演吳越春秋時代西施、范蠡的愛情傳奇，名為《浣紗記》。演出後大受歡迎，迅猛傳遍大江南北，形成一個新興的劇種。

崑劇，是多藝綜合的戲劇樣式。所演不單是南戲，也不單是北劇，而是南戲加北劇，是從唐、宋、金、元、明、清，直到現當代，代代傳承下來的雜劇和傳奇遺產精華！

崑劇的明確概念，清代乾隆朝已屢見不鮮。但近三百年來，人們常把崑腔、崑曲、崑劇混稱。分不清文學樣式、音樂曲牌、演唱方法、表演藝術與綜合戲劇的區別。

《南詞引正》第五條：──

腔有數種，紛紜不類，各方風氣所限，有崑山、海鹽、餘姚、杭州、弋陽。自徽州、江西、福建，俱作弋陽腔，永樂間，雲貴二省皆作之，會唱者頗入耳。唯崑曲為正聲，乃唐玄宗時黃幡綽所傳。元有顧堅者，雖離崑山三十里，居千墩，精於南詞，善作古賦。擴廓帖木兒聞其善歌，屢召不屈，與楊鐵笛、顧阿英、倪元鎮為友。自號風月散人，其著作有《陶真野集》十卷，《風月散人樂府》八卷，行於世。善發南曲之奧，故國初有崑山腔之稱。（見路工著《訪書見聞錄》，上海古籍出版社一九八五年八月版。）

這段曾為文徵明親筆抄錄，卻被不少著名典籍刪掉的重要文字，是魏良輔記述崑曲發展歷史的。他何曾說過：「崑曲」是他「在崑山腔的基礎上改革、發展而成的」呢？這樣十分明顯的誤解，竟謬傳幾百年！認真研討、正確解讀它，更是一項科研課題了！

水磨調是十六世紀中葉，在中國江南地區流行起來的一種「依字行腔的『美聲』唱法」。（曲唱的原則、方法、技藝、要訣）其唱詞和旋律是南曲和北曲，清曲和劇曲，後成晚明之官腔，由當時歌唱音樂家魏良輔、張野塘、謝林泉等創始。梁辰魚將這水磨腔用於新編傳奇《浣紗記》，演出獲得極大成功，迅猛傳遍大江南北，進入兩京，萬曆朝與弋腔北化之京高腔同為「宮廷大戲」。再通過官吏之升遷、軍隊之移防、商賈之輾轉、班社藝人之流

播等途徑，將崑腔新劇種——崑劇，普及全國各地。經歷代文人、藝人不斷加工，在劇本文學、唱腔音樂、表導演技巧、四功五法、服裝砌末、化妝臉譜等各個藝術門類之廣泛吸收、精雕細磨、綜合提高，竟使華夏全民癡迷二百餘年，被藝界尊為「百戲之師」、「百戲之母」。

許多地方戲中，至今保留或遺存了或多或少的崑腔血脈，這是非常自然、非常合理、非常有益的好事。既是一種重要的崑劇基因遺存方式，又有利於各地新、小劇種的豐富、提高與發展。清中出現「花雅之爭」，雅部崑劇節節敗退，劇碼、曲牌、唱法、表演，日漸衰落，清末民初，不絕如縷。至一九五七年「一齣戲救活一個劇種」時，南北崑老藝人身上還有傳統折子戲約七百齣，保護、傳承了五十年，竟然失傳了五百餘齣。僅存的兩百來齣，還有一半粗糙、浮淺、有形無神，徒具其表。因此，地方戲崑腔之遺存，對「非遺」崑劇之傳承，意義重大。

崑劇於十九世紀中葉，由盛而衰，逐步失去藝壇霸主地位，幾度瀕臨滅絕，至今已逾一百五十年。這一史實，必須正視，認真總結經驗教訓，才有益於今後。聞各位「地方戲崑腔」專家，講述了南、北、晉、陝、川、贛、浙、溫、甌、婺、湘、祁、辰河，等等各地方戲崑腔各不相同的興、衰發展的曲折道路和存亡滅絕的現實狀況——有人比擬為「唱哀歌」、「致悼詞，」而我卻聽得異常興奮，好像看到了遠處的點點曙光。

其實，無論哪一劇種或聲腔，都和人類一樣會有生、老、病、死。曾極輝煌的希臘悲劇、印度梵劇，早已煙消雲散，我們的金院本、元雜劇、宋元南戲，也只落些文字描述、難辨其原聲原貌了。弋腔以其善於隨時空轉移而變化，獲得了廣闊長久的頑強生命力；崑腔則以其嚴細的規範品格、堅守傳統、神魂不變，而獲得松鶴延年！

生命的奧秘，人類探索了幾千年，終於上世紀末，發現並掌握了「基因」（DNA、RNA等等），本該造福於人類，健康長壽！但當克隆牛、克隆人出世，人們又恐懼了，怕他帶來災難。發達國家成功的生產了大批轉基因糧食、轉基因果蔬，亞洲人願吃。但當面對兼具北極魚基因的番茄時，人們猶豫了，擔心這種奇紅異香的抗高寒番茄，對人類五年之後會不會……？

由政府扶持、管理的七大崑劇院團，肩負著民族傳統非遺文化──崑劇的主要傳承任務。理應堅守其藝術本體、生命基因。五十年已經把祖輩老藝人用血淚生命保存的七百齣傳統折子戲，傳丟了五百餘齣；近期仍在年年月月生產「轉基因崑曲」。題目往往無可指責，但做法呢？大投入、大製作、大佈景、電腦燈、交響樂、搖滾樂、芭蕾舞、現代舞、國標、街舞、跆拳道、時裝秀、荒誕派、符號學、後現代、印象主義等等，各種時髦娛樂聲像基因，混合轉入傳統唱念做打、四功五法中。標以「崑曲歌舞劇」、「崑曲音樂劇」、「崑曲交響詩」、「崑曲樂舞」、「話劇加崑唱」、「原創新崑曲」。花它千兒八百萬人民血汗錢，演它三五場，媒體一炒作，拿個金銀獎，又獲名利，又算業績。這種潛移默化的按

「全球文化一體化」理念「創新」的傾向，實堪憂患。因與「傳承」相悖，姑借「轉基因」稱之。

身處資本原始積累補課期，金錢、強權主宰著地球村，人類傳統文化已被新貴族時尚娛樂所淹沒。作為世界「非遺」文化傳承主體的崑劇專業院團的領導人和藝術家們，能否守得住這一點點民族古典藝術精粹的根基與靈魂？是需要精神和骨氣的！

全國地方戲崑腔的覺醒、復蘇、搶救、傳承，才是真希望！

（在中國藝術研究院戲曲研究所主辦的「地方戲崑腔」學術論壇上的發言，載《地方戲崑腔論集》，文化藝術出版社二〇一一年版）

劇事篇

北京大學與北京崑劇

崑劇雖出生於江蘇崑山，但它絕不是崑山或蘇州地方戲，而是曾君臨劇壇二百餘年的全國性劇種。

偉大的明代音樂家魏良輔、張野塘等勇敢的把五聲音階的南曲和七聲音階的北曲吸納融匯，對崑山腔進行了脫胎換骨的改造，終於創造出一種全新的音樂——崑腔時曲水磨調。

梁辰魚、王世貞等戲劇文學家，採用這種全新流行的音樂，敷演《浣紗記》、《鳴鳳記》等傳奇故事和現實生活，開創了崑劇的文明時代。新劇種迅速發展，很快傳遍江南，進入兩京。於明萬曆年間演出於首都北京玉熙宮，與弋陽腔同稱宮廷大戲。從此崑劇紮根北京並向五湖四海推廣傳播。這一「盛世母音」於清代康乾盛世發展至輝煌的頂峰。《曲海總目提要》、《綴白裘》、《九宮大成南北詞宮譜》的完成，記錄了其文學和音樂成就；《長生殿》、《桃花扇》在北京創作、首演並轟動。「家家『收拾起』，戶戶『不堤防』」的普及局面在北京形成。

中國社會由古代進入近代是半殖民地、半封建取代了中國封建社會。崑劇僅存於清宮、王府及京、津、保北方農村。辛亥革命後，有個短暫的復蘇，略成中興之勢。而在抗日戰爭及解放戰爭間逐步勢微，至一九四九年瀕臨滅絕。全國不存一個崑劇院團，直至《十五貫》後才被救活。

中華千年封建大帝國徹底傾倒的二十世紀初，崑劇沒有消亡，相反卻在一九一六到一九三六年間起死回生。從某種意義上講，北京大學功莫大焉，有著四百年光輝歷史的北方崑劇，近百年來的興衰跌宕總是與北京大學息息相關……

北大光輝百年，許許多多值得國人驕傲處。其中之一是從建校伊始就對東方非遺文化──崑劇的扶植與宣傳。十七至十九兩個世紀初是崑劇的鼎盛時期。但這種盛世母音遇到亂世則必然衰落。鴉片戰爭和太平天國戰爭，使如日中天的崑劇在花雅之戰中節節敗退，至十九世紀末已把劇壇霸主的金交椅讓給新興的花部皮黃、京腔、京劇，放棄了京中陣地落荒而逃到京東京南廣大河北農村去了，皇宮和王府的崑班也隨著清王朝的覆滅而星散飄零……就在民國六年，（一九一七年）保定府和京東、津門先後有「活猴」郝振基的同合班、高陽縣河西村慶長班，聚合各縣名角組成榮慶崑弋劇社，以王益友、陶顯庭、侯益隆、韓世昌領銜闖進北京，演出於前門外鮮魚口同樂園。從當年的廣告、戲報等資料上看演出劇碼有：《安天會》、《黨人碑》、《倒銅旗》、《出潼關》、《棋盤會》、《瓊林宴》、《草詔》、《打子》、《張飛負荊》、《青石山》、《金山寺》、《火焰山》、《火雲洞》、《大劈

棺》、《夜奔》、《夜巡》、《探莊》、《打虎》、《訓子》、《刀會》、《嫁妹》、《火判》、《北餞》、《北詐》、《蘆花蕩》。為適應城市喜看旦角戲才重視推出《思凡》、《鬧學》、《遊園》、《驚夢》、《藏舟》、《琴挑》、《點將》、《學舌》、《陽告》、《刺虎》、《癡夢》、《佳期拷紅》、《折柳陽關》、《掃花三醉》、《梳妝跪池》等等。

二樓包廂常客是北大校長蔡元培，樓下教師學生有「韓黨」北大六君子……顧君義、王小隱、侯仲純、劉步堂、張聚增、李存輔；四大金鋼……蕭謙中、劉文蓀、張季鸞、林紹和。不但場場必看，還奔走宣傳，聯絡買票。友人告訴蔡元培先生「樓下掌聲喝采皆高足門所為」，蔡未責怪，反說：「寧捧崑，不捧坤」。「五四」前後上海某報，指責北大在新時代還支持宣傳封建文化，陳獨秀在《新青年》上著文批駁之，宣導益堅。校長請曲學大師吳梅到北大任教，韓世昌拜師吳門，吳為之講解曲詞，矯正字音，趙子敬教授身段動作，使韓技藝精進，一九二八年赴日演出震驚了東洋藝界。吳梅任教授，培養任半塘、俞平伯、錢南揚等，皆戲曲理論名家。後，陸宗達、陳古虞、李嘯倉、俞琳、朱德熙、林燾……衣鉢薪傳。三四十年代，倚聲社、藕香社、楊小樓、梅蘭芳相助演崑劇，使得一九一六到一九三六這二十年間北京崑劇呈復蘇中興之勢。

我的姐姐叢秀荃、叢秀華當年在老北大讀書時，在胡適校長、俞平伯教授推介下，就曾在藕香社向王益友、韓世昌學習崑劇《水鬥》等，並幫助窮愁潦倒的王益友先生辦理入殮喪葬。

文革前後，北崑劇院都常到北大、清華演出，並贏得歷代師生的青睞。

而我今天在這裡講起這些，意在向今日北大師生呼籲：要繼承這一百年優秀傳統，在新的世紀中，再為中華民族的文化瑰寶——古典崑劇的傳承與弘揚，建立殊功！

今晚是青春版《牡丹亭》即將轟動北大校園的大喜日子，我盼望你們不但要為婉韻柔美的南崑喝采，更要為慷慨激昂的北崑疾呼！要以「大江東去浪千疊，趁西風駕著這小舟一葉……這是那二十年流不盡的英雄血」的華夏氣魄、民族精神迎接〇八年北京奧運會！

（二〇〇五年四月在北大文化產業研究所主辦、北大藝術學院葉朗教授主持的「保護、傳承與發展：崑劇圓桌論壇上的發言」）

蘇州崑劇傳習所與北崑

一九一七年，北京大學校長蔡元培特聘南崑曲學家吳梅任教北大，開創了崑劇作為一門學科進入高校的範例。同年，北崑當紅演員韓世昌拜吳梅為師，從而開始了百年來間斷的南北崑藝術交流。以榮慶社、祥慶社為代表的北崑和以全福班、新樂府、仙霓社為代表的南崑老藝人們，在極端困苦艱難的條件下，把瀕臨滅絕的中國古典戲劇帶進了現當代社會。

其中起關鍵作用的蘇州崑劇傳習所，傳字輩師生幾代風風雨雨奮鬥犧牲的八十五年，必將以濃墨重彩寫在中國的戲劇史、藝術史、文化史上。

國初戲劇百花齊放，唯幽蘭潤謝而未綻。

一九五五年，中國戲劇家協會邀請了當時散居各地的南北崑藝術家進京展演。華傳浩、方傳芸、朱傳茗、沈傳芷等表演的《醉皂》、《擋馬》、《斷橋》、《蘆林》等傳統折子戲，使我們大開眼界而且永世難忘。

一九五六年，浙江國風崑蘇劇團一齣《十五貫》震驚北京、轟動全國。五月十八日人民日報發表《從「一齣戲救活一個劇種」說起》社論。周傳瑛、王傳淞、朱國梁、包傳鐸等傳

承運用古典崑劇表演體系，成功塑造的況鐘、婁阿鼠、過於執、周忱等典型人物形象，確使人們相信這種劇藝是不應該、也不可以失傳滅種的。

一九五七年，毛澤東、周恩來指示文化部在京建立了崑劇的國家機構──北方崑曲劇院。藝術上，實際是京崑、北崑、南崑相容的。因此我有幸親聆徐惠如先生的笛聲；得益吳南青先生拍曲；榮獲沈盤生先生精心教授的《驚夢》、《梳妝、擲戟》、《小宴、亭會》、《送飯》等。六十年代初，韓世昌的傳人李淑君即赴滬拜帥問藝於朱傳茗先生；洪雪飛、許鳳山向沈傳芷先生學《繡襦記·蓮花、剔目》；秦肖玉向華傳浩先生學《風箏誤·驚丑》，向朱傳茗先生學《思凡》。

一九六三年，我與宋鐵錚一同拜師俞門。振飛老師忙裡抽暇，選了《販馬記》和《千鐘祿·慘睹》對我進行點撥教誨。但終因時間倉促未能深入。直到文革之後，才有向傳字輩老師較長時間求教的機會。

一九六六到一九七八年，崑劇在全國範圍被江青等人扼殺、禁絕十二年。韓世昌、白雲生等北崑老藝術家大都帶著他們的精湛絕藝，含恨逝世。我雖死裡逃生，揩乾血跡，重返崑劇戰場，但因年齡、健康和工作需要，八十年代從《血濺美人圖》、《共和之劍》、《西廂記》的排演，已逐漸向編導和研究方面轉變。一九八三年正式告別舞臺。第一次獨立編導的劇碼，就是整改新排《長生殿》。周傳瑛、張嫻老師一九五六年飾演的唐明皇、楊貴妃形象一直深深吸引著我，所以這次先把整改《長》劇的一系列想法，與傳瑛老師商量。得到

他首肯之後，忙把該本寄給他們看，特別說明：一晚的戲只能演到《埋玉》，後面那些膾炙人口的摺子，如：《聞鈴》、《哭像》、《彈詞》等等全刪掉實在捨不得。大膽提出以《彈詞》的【九轉貨郎兒】曲牌穿插於各場之間，作為旁述，而把《哭像》分成兩截，鑲嵌戲首戲尾，使全劇成倒敘體……。傳瑛老師考慮後答曰：「構思巧妙，足可一試！」使我喜出望外，於是立派洪雪飛、馬玉森趕赴杭州，定期兩月，堅決要把《定情賜盒》、《鵲橋密誓》、《小宴驚變》、《馬嵬埋玉》四折傳統戲一招一式的學好。傳瑛、張嫻二老在百忙中專門安排了北崑課堂，還在家裡加小課，精雕細磨一絲不苟地口傳心授。雪飛聰慧，想再多學。我又去找姚傳芗老師。他問：要我給她解決什麼問題呢？我說：雪飛是正旦開蒙，又唱了十年「樣板戲」，這次要演楊貴妃，欠缺些驕矜嗲媚的表演。姚老師笑了：「明天我給她加開《絮閣》！」返京把戲搭好架子，又請周、張二老來京，手眼不離的把關多日。這樣，八十年代北崑版《長生殿》之成功（當時確是群眾、專家、國內、海外好評如潮），洪雪飛榮獲第二屆梅花獎。我輩的成就和榮譽，飽含著傳字輩老師的汗漬血痕，這是永不可忘的！

一九八六年，文化部振興崑劇指導委員會成立。在俞琳局長督導下，以周傳瑛為主任的崑劇培訓班在蘇州開辦。北崑除派侯玉山、馬祥麟南下傳授北崑表演藝術之外，組織了一個三十多名演員的繼承隊伍奔赴蘇州，不到兩月竟向傳字輩老師學回《擊鼓罵曹》、《覓花庵會》、《回營》、《鬧莊救青》、《問路》、《寄信相罵》、《賣書納姻》、《出罪府場》、《拾柴》、《羊肚》、《羅夢》等等。加上第二期分地區開班，共繼承傳統折子戲五

十六齣。大大豐富了北崑的上演劇碼，提高了演員們的表演技藝，在交流中取長補短、相輔相融。（此舉詳見原崑指委錢瓔秘書長工作小結）

一九九二年，北崑排演郭漢城、譚志湘改編的《琵琶記》時，特邀鄭傳鑑老師為藝術指導。姚傳薌、王傳蕖老師也先後來北崑執教。學兼南北、藝融南北的蔡瑤銑在榮獲梅花獎、文華獎、人大代表後駕鶴西歸。那麼北崑的第三代、第四代傳人，與崑劇傳習所是什麼關係呢？是北崑、也是傳字輩的再傳弟子。

一九八二年北崑考選了近五十名十來歲的小學員。如今都已成長為北崑骨幹、當家演員了。而他們的開蒙老師就有世字輩的朱世藕、沈世華。出科前後，我們曾幾度邀請上崑大小班、江蘇繼字輩、浙江世字輩多位來京執教。蔡正仁、梁谷音、汪世瑜、計鎮華、劉異龍、石小梅、黃小午、周世琮、張寄蝶……都做過北崑的客座教授。從這粗略的回顧，即可看出北崑的許多保留劇目的積累和骨幹演員的培養，與崑劇傳習所、傳字輩老師和他們的傳人辛勤勞動、無私教誨分不開。

相比較而言，二、三代演員或親身繼承，或耳濡目染北崑老藝術家的風格特點、北派韻味，對北崑的特點還是掌握較多的。而第四、五代演員，由於未見過「榮慶」傳人的表演藝術，相對接觸南崑機會多些，所以在生旦丑末行中，南音南字南式南招與北調北腔北聲北韻常常混用雜陳。其中有許多細微的具體問題，需要審慎研究，反覆實踐。在不同地域、不同

劇種、不同流派都在相互交流、融通，何況全國一盤棋的崑劇，更要在不斷的交流中促進各自的發展。

當前的形勢，是五百年崑劇發展史中的最佳機遇。當年張紫東、貝晉眉、穆藕初、徐鏡清、孫詠雩、汪鼎丞、俞振飛、沈月泉──眾多先賢的慘澹經營、奮力拼搏精神，晚生後輩不但要牢記重溫，而且需身體力行。有黨和政府的重視、保護、扶持政策，工作學習條件空前的好，我們究竟該怎樣紀念崑劇傳習所成立八十五週年呢？我認為必須認真的、堅決地繼承魏良輔、梁辰魚的革新精神和創業精神；繼承湯顯祖、李玉、李漁的藝術實踐精神和理論研究精神；繼承洪昇、孔尚任的歷史文化精神和戲劇創作精神！今天的崑劇人，只有繼承先賢的精神才能推動崑劇藝術發展興旺和流傳千古！

（載《蘇州崑劇傳習所紀念集》蘇州崑劇傳習所、蘇州崑曲遺產搶救保護促進會、紫東文化基金編輯出版，二〇〇六年）

北京崑劇的生生死死

　　近半個世紀北京崑劇的坎坎坷坷，這是我親身經歷過的。一九四九年我到北京，投身革命，參加了一個叫做「華北人民文藝工作團」的單位。當時是在招生廣告上看到的，團長是馬思聰和賀綠汀。遠在中小學的時候就非常崇拜這兩位音樂家，被此吸引，就經考試進了團。先學扭秧歌、打腰鼓，上街做宣傳，十七歲吧，穿上幹部服，吃大鍋飯。培訓了幾個月，就參加土地改革運動、鎮壓反革命運動、三反五反運動、抗美援朝運動，一系列。然後一方面學業務：學李波、郭蘭英的民歌唱法；學西洋發聲法，當

北崑建院合影

時有鄭興和麗教，據說是義大利學派的；學芭蕾舞，有蘇俄的老師依熱夫斯基來教；學現代舞，吳曉邦先生教；學東方舞和南方舞，崔承喜教的。最後還有一門最重要的課程，叫中國古典舞，在這個課堂上，迎來了韓世昌、白雲生、侯玉山、侯永奎、馬祥麟、侯炳武、白玉珍等等北崑的老一輩藝術家。

一九五〇年一月一號建立了北京人民藝術劇院。這是共和國第一個國家劇院。接著一九五〇年的春節時就來了一個命令，讓北京人藝組織崑劇的演出，在中南海的懷仁堂，為毛澤東、朱德、劉少奇、周恩來等演出崑劇。說是毛澤東主席親自點看韓世昌、白雲生的《遊園驚夢》，而且必須要帶「堆花」，要按原詞原樣不許改動。於是我們連夜的趕：做了廿四盞雲燈，是花神的道具。雲燈裡面點了蠟燭，十二個演員扮十二個月花神，在唱「湖山畔湖山畔」這段曲子的時候，劇場的燈光暗下來，朦朧看到臺上的廿四個燈籠，舞起來、跑起來非常好看。但內容是形容夢中男女歡會。近幾十年，五十來年吧，很多種版本的《牡丹亭》，或者《遊園驚夢》，都不是這樣的演法。我演第一齣崑劇就是跑花神。一九五一年的春節，再次進中南海懷仁堂，給這些領導人演《通天犀》、《夜奔》等老的崑曲戲。

但是一九五二年全國戲曲匯演的時候，仍然沒有崑劇。整個中國大陸沒有崑劇團。一九五三年華東戲曲匯演，沒有崑劇。一九五四年、一九五五年各地上百個劇種都得到了扶持和恢復，但是崑劇這個劇種還是沒有。北崑的老藝人依然在為歌劇、話劇、舞蹈演員做著基本功和古典舞形體教員，把那些崑劇的表演分解來傳授。我們當時練基本功、練腰腿、練重心

控制、練彈跳、練翻滾跌撲毯子功、身段組合。除了起霸、趟馬、走邊這些片段以外，把崑曲裡面的身段，編成了一些水袖舞、手絹舞、劍舞、盾舞、雲帚舞、長綢舞等等。都編成了舞蹈，把崑曲的身段動作分解成一二三四，我們就這麼練。等到學了兩年以後，開始成品教學，這就是折子戲或片段。男的學《夜奔》、《夜巡》、《探莊》、《打虎》、《蘆花蕩》等等動作比較多的戲；女的就學《思凡》、《遊園》、《水鬥》、《斷橋》。

這樣經過了北京人藝、中央戲劇學院歌舞劇院、中央實驗歌劇院，我們這一批人一直沒有間斷的接受崑劇藝術的傳承和薰陶。不單是我們，包過演話劇的像于是之，舞劇的趙青、孫玳璋、陳愛蓮等著名演員都會唱崑曲，都是這些北崑的老先生教的。一直等到一九五六年《十五貫》一齣戲救活了一個劇種！怎麼活了這個劇種。有的說這戲好就好在保存的好，把精華都保存了；有的人就說，好就好在改革的好，砍掉一條線，《雙熊夢》嘛；有人說是因為內容好，反官僚主義、反主觀主義好；有的人說是藝術好，表演好。這些看法莫衷一是，留待大家再去探討，到底是什麼救活了這個劇種。

一九五六年十月份，南、北崑在上海匯演。都是臨時組成的代表團，因為當時沒有專業團體。在長江劇場一連演了四十天崑劇，各省市、各劇種都來觀摩，震動了全國。匯演後，北崑代表團又到蘇州、杭州、南京巡迴演出。當時周傳瑛老師剛剛招了世字輩的學員班，也就是現在大家又都知道的世字輩。那時候汪世瑜、沈世華他們還是小孩，選了四男四女，跟著北崑一邊演出一邊學戲。北崑當時劇碼是比較多的。我們那時候是歌劇院的歌劇演員和舞蹈

演員。文化部兩位部長、三位局長親自動員我們：「新文藝工作者一定要服從國家的需要，立志搞好古老劇種的繼承。」接著全國政協文化組，開了三次座談會，討論崑劇的繼承和發展問題。有的人說崑曲不能改，有的人說崑曲必須改，有的人說這個這個可以改、那個那個不能改、還有什麼什麼必須改。討論了三天。與會者大都是國內的理論家，文化界的政協委員。

一九五七年六月二十二日，在東四文化部禮堂，由部長沈雁冰（就是茅盾先生）宣佈：北方崑曲劇院正式成立。方針是繼承與發展崑劇藝術。由周恩來簽署「韓世昌為院長」的任命書。一個劇團的團長，由國家總理來任命，這是很少有的。有點像法蘭西歌劇院，他的院長是由法國總統任命（早先是由路易皇帝任命），是對這家劇院的特殊重視。

北崑建院演出十二臺戲。由於當時正值「反右」運動的高潮，所以準備好的這十二臺戲裡頭，三臺大戲有兩臺被康生（當時他在中共中央政治局主管意識形態）給勒令停演了。一臺叫《鐵冠圖》，康生說：這是污蔑農民革命。一齣叫《蝴蝶夢》，康生說：這是宣揚封建迷信。兩大罪名，慘了！那麼三臺大戲最後只剩一臺《百花記》。又因為當時白雲生老師在作檢查，檢查他的「右派言論」，禁止他參加演出。然而一個劇院建院演出，全是折子戲也不行啊，不能夠一齣大戲都沒有（其它九場全是折子戲）。當時院領導和老師們臨時決定，讓我接替白雲生老師演。我當時正在積極的學文武老生戲，我在練《出潼關》的秦瓊。

白雲生老師原來讓我練《鐵冠圖》裡煤山吊死的崇禎帝，他要演王承恩。崇禎帝在這個戲裡有兩個特技：一個是甩頭髮，就是把這個甩髮甩倒栽根。要把甩髮甩直了立起來，然後從四面面散落下來。要求前面的頭髮稀稀拉拉的能看到臉，就像頭髮簾兒。我練了差不多有千兒八百遍，只有一次碰對了；然後還有一個寫血書。在煤山上吊之前寫血書有一個特技：有一個搶背，手著地時要從背後面把一隻靴子甩起來，從後面甩高由前面落下。接這個靴子不許用手，要用頭頂著。白雲生老師讓我狠練。摔得鼻青臉腫還是沒練好。

這個時候演出團長侯永奎老師把我叫到團部，問我有沒有小嗓，要我試試假聲。我趕緊說：「沒有，沒有假聲。」老師樂了。他說：「唱武生花臉的都有小嗓你怎麼沒有啊。跟我學！」就咿——呀——跟著學。「對對對就是你了。現在離演出還有十四天半，快，由馬祥麟老師給你指導，好好練，別的先放一放！」就這樣我就從老生改唱小生了。演了全本的《百花記》。後來在北京、天津、河北、山東、山西、遼寧、吉林、黑龍江等地，三四年間演了一百多場。陳毅元帥看了這個戲非常感興趣。他說這個戲好好的把它弄一弄可以搞成中國的莎士比亞式的大悲劇，因為百花公主愛上年輕漂亮的小夥子，卻是一個敵人。

我偶爾還要演老生戲，比如說《連環記》演《梳妝擲戟》時我演呂布。這是沈盤生老師教的雉尾生戲。後來演全本的《連環記》我就演王允。在紀念關漢卿七百五十週年的時候，侯永奎老師在全國政協演《單刀會》，讓我演魯肅。一個人又是大嗓又是小嗓，上午大嗓晚上又是小嗓。當時北崑人少。北崑是第一個專業崑劇國家劇院，但是當時只給七十個名額，樂

隊、舞臺隊、行政、所有的後勤人員都算在這七十個裡。但當時有一個好處：給了一個劇場、西單劇場。就原來的哈爾飛。後來又給換成了長安大戲院。有這個陣地和沒有這個陣地有很大的不同。有一個陣地每個禮拜六必然演一場，禮拜天日夜兩場，一個禮拜三場，一年五十個禮拜就是一百五十場，還有三個月的巡迴演出到外地去，所以每年的演出都在兩百場以上。

北崑的藝術成分當然主要是北方崑弋的先生們，就是榮慶社為基礎的老藝人。第二部分是「京朝派」，就是葉仰曦先生、傅雪漪先生他們，是京朝派的代表。他們給我們拍曲。北方崑弋的老師教表演、教身段、教動作。在學戲之前先由京朝派的老先生拍曲。第三部分是南崑名宿，沈盤生是傳字輩的老師，輩分很高的。徐惠如先生原是南崑笛師，能背吹四百齣戲不看譜子，一個音符都不錯。吳南青是吳梅大師的三公子，他給旦角拍曲，也作曲，人很好的。

第四部分就是像我們，還有比我小的一批叫做第一代北崑青年接班人。有三個來源：第一個來源就是北方崑弋班老先生們的子弟，侯長治、侯廣有等。他們從小五、六歲就開始練功，在農村麥子地裡歷練，跟斗翻的都很好，所以北崑有些武戲很好。第二部分就是像我們這一些人，雖然在話劇、歌劇、舞劇的崗位上，但是從四十九、五十年開始，就一直跟著韓世昌、白雲生這些老師學崑曲，所以北崑建院的時候就一下子把這些人都調過來，這就叫「服從國家需要，服從組織分配」。第三部分是中國戲校畢業生孔昭、林萍、張兆基等一批

人調過來。一年以後在北京、上海、杭州等地招考一批學員。考取了十八勇士，包括洪雪飛（演阿慶嫂的）、董瑤琴、顧鳳莉、張毓雯、許鳳山、馬玉森、韓建成、宋鐵錚這些，後來都成了北京的骨幹。北京戲校又支援了周萬江、王德林、戴祥琪等等一批學生。隊伍不斷的壯大，老藝人心情舒暢，兩三年的工夫，已能傳承北崑傳統折子戲一百多齣。

但是在方向上經過反右運動的洗禮，劇院必須緊跟政治形勢。比如說一九五八年提倡大躍進，要「高舉三面紅旗」，這時候劇院就排演了活報劇《拔白旗、插紅旗》、《除四害》，還有大型崑劇現代戲《紅霞》、《劈山引水》、《黃菊花》等等。平息西藏叛亂的時候就排演了《文成公主》，要說明西藏自古是中國的一部分。遇到了三年自然災害，就排演了《吳越春秋》，提倡臥薪嚐膽的精神。當中國登山隊員從北坡登上了珠穆朗瑪峰，就排演了《登上世界最高峰》。因為那時候政策規定劇院、團的演出劇碼，必須保證一定量的革命現代戲，也許這一年是百分之四十，下一年百分之六十，隔一年百分之八十，否則不發工資。但是搞藝術的人，無論在什麼情況下都不會放棄他熟悉的藝術創作。因此整理了、演出了不少傳統戲。這是因為有一個「周恩來方針」，周恩來有「兩條腿走路」「三並舉」方針。在這個方針下青年團演了青春版《雷峰塔》：有四個白蛇、三個青兒、兩個許仙。轟動了北京。後來又整理演出了《獅吼記》、《金不換》、《繡襦記》、《霞箋記》、《連環記》、《玉簪記》、《販馬記》、《五人義》、《射紅燈》、《荊釵記》、《釵釧記》等將近廿臺傳統大戲。再就是像《文成公主》、《逼上梁山》、《吳越春秋》、《李慧娘》等等

一批新編或者改編的歷史戲。加上《紅霞》、《師生之間》、《瓊花》、《江姐》、《小紅軍》、《紅嫂》、《奇襲白虎團》、《血淚塘》、《靈山鐘聲》等等好幾十齣現代戲。這些劇碼的演出基本上反映了北崑劇院從建院到文革之前的八年多的藝術發展狀況。

但歷史往往要看由誰來寫。比如說在我看，一個劇團八年多的時間繼承傳統折子戲兩百齣，排演了大戲近四十臺，培養了北崑的青年接班人一百五十餘人，平均一年演兩百多場戲，已經算是成績不小了。但是在有些人眼裡，這一、二百人八年辛勤勞動，一無是處。比如那位翻手為雲、覆手為雨的康生先生，他就在北京一九六四年文藝界萬人大會上，親自點了文學界、史學界、電影界一系列的「反黨作品」，然後說：「北崑的《李慧娘》也是反黨毒草。」一年前他剛給周恩來推薦說：「我看近來北京舞臺上最好的戲就是北崑的《李慧娘》。」事隔幾個月，一百八十度大轉彎。因為江青說：「《李慧娘》反黨！」他馬上也跟著說反黨，於是整個劇院陷於一片驚懼惶恐的氣氛當中。當時劇院的院長金紫光、郝成嚇壞了，趕緊的拚命排演現代戲。除了剛才講的那些現代戲之外，還有《傳槍》、《掩護》、《騰龍江上》、《打銅鑼》、《社長的女兒》等等。但是已經來不及了，災禍難免。這兩位院長排了一大堆現代戲，還是被調到了京西礦物局搞四清運動去了；韓世昌、白雲生、侯永奎、馬祥麟等北崑的老藝術家都被放到北京市文化局養起來了；把吳南青先生、白玉珍先生等等下放到保定戲校。吳南青先生就是剛才講的吳梅先生的公子，他最後就死在保定，非常遺憾。一些創作人員調往四清工作隊，大批的演職人員調往文化系統的書店、印刷廠、制本

廠、制板廠，還有遠郊區的區縣文化館，當工人做基層工作。留在劇院的七十多人分成兩個小隊，分頭到郊區的農村地頭，去演出一些小歌舞、小型地方戲。

實際上這個時候（一九六五年），北方崑曲劇院已經是名存實亡。這還不行，到了一九六六年，江青終於下令：我什麼時候才能看不見崑曲啊！於是一九六六年二月二十八日，北京市文化局宣佈：撤銷北方崑曲劇院建制。全院人員在三天之內全部遣散。劇院的房地產、劇場、倉庫、服裝、道具、樂器、佈景、燈光設備、上萬冊的圖書、資料、檔案，通通歸了江青的樣板團。北崑出了一本建院特刊，都在樣板團的鍋爐房裡當引火燒了。北崑的很多演員都要改唱京劇。創作室時弢、秦瑾等等，都調到新華書店去站櫃臺。青年演員許鳳山、馬玉森等等都到工廠當工人。就這樣一個崑劇劇院建制被撤銷、牌子被摘掉、隊伍被遣散、產業被吞沒，幾百人十年血汗辛勞毀於一旦。而嚴重的問題在於北京是個樣板，北京的樣板迅速普及全國：上海崑劇團、江蘇崑劇團、浙江崑劇團、湖南崑劇團，當時河北省還有一個京崑劇團，還有天津、保定、南京、上海等等戲校有崑曲班，全部都被解散撤銷。方興未艾之古典崑劇藝術竟在全國慘遭禁絕，從一九六六到一九七九，銷聲匿跡十三年。

這十三年，北崑的老藝人韓世昌、白雲生、白玉珍、吳南青、葉仰曦等等等等，都因為受到不同程度的精神與肉體上的摧殘與折磨，先後含恨逝世了。當家的旦角，北崑從建院到文革的女主角李淑君被中央專案組立案審查以後，患了精神分裂症。我，也許由於山東人的強脾氣吧，被扣上種種莫須有的罪名，鋃鐺入獄關押八年。

藝術，戲曲藝術是由一代代口傳心授而保存在藝人身上的。成批的藝術人才的湮滅，這給北崑的藝術事業造成無法彌補的損失啊！但是在那個歲月，在那十三年中間，即使在家裡頭哼唱兩句崑曲，都會被人打小報告，而背上反動、反黨的罪名。我在鐵窗下坐了八年。先是一天四個窩頭，後來是高粱麵糊糊加蘿蔔纓子度日；只能用牙膏皮自己做了一個鋼筆尖，插在小樹枝上，沾著窗外標語灑落的墨汁，偷偷寫下了《古典崑劇表演藝術》提綱六萬字。夜間，等著同監號的難友熟睡了以後，再默背一遍《夜奔》或者《琴挑》。

直到一九七八年撥亂反正徹底給我平反昭雪。兩次：一次在京劇院的全院大會，一次在體育館的文藝界大會。

一九七九年初北方崑曲劇院恢復了建制。為了給劇種平反，給劇院平反，給《李慧娘》這個劇碼平反，我又回到了北崑複排了《李慧娘》。因為《李慧娘》的編劇孟超，導演白雲生都死了。為這個戲一百多人受到牽連。

在當時，由於我患了肌無力，就是聲帶肌肉閉合不攏，沒辦法唱，所以只能打一針演一場，很痛苦。所以在我五十歲差不多吧，排完了根據《甲申三百年祭》編的《血濺美人圖》之後，又為紀念辛亥革命七十週年、歌頌再造共和的蔡鍔將軍，編演了一齣《共和之劍》。我擔任編劇、導演、主演。告別舞臺，一直到今天沒有再唱戲。

從一九八四年到一九九二年，領導忽然讓我當「官兒」。當了八年主管藝術創作和生產的北崑劇院的副院長。這樣北崑的實際業務就跟我本人的思想、觀念、水準、感情有了比較

密切的關係了。我從不隱瞞自己的看法。我認為傳統劇碼中的古典名著，應該放在排演的第一位考慮。但是同時我也認為：為了別讓北崑再死了活、活了死，必須找到古典與現代，傳統與創新的最佳契合點。要讓現代的廣大觀眾，不是只有那幾百個愛好者，要讓廣大觀眾特別是青年學生能夠接受，能夠喜聞樂見，也就是以當代意義上的雅俗共賞的理念做標準。

那麼這八年的北崑劇院的實踐，部分是按照我的認識做的。首先是排演一些古典名著。比如馬少波先生改編的《北西廂》（崑曲界原先比較多演的是李日華的《南西廂》）；時弢先生改編的《牡丹亭》；翁偶虹先生改編的《荊釵記》；楊毓珉和郭啟宏改編的《桃花扇》；郭漢城、譚志湘改編的《琵琶記》；我也搞了一個一本的《長生殿》；孟慶林等的《雷峰塔》；白雲生老師的《金不換》，還有些串摺子演出的像《玉簪記》、《義俠記》這些。時間證明，演出效果是很不錯的。廿年前北崑的編導和演員，就曾經被請到大學文科的講堂，也收穫了好幾篇以崑劇為題的畢業論文。張庚老最重視對傳統崑劇名著的改編和整理工作，他說：「你要把主要的精力放在這上面，這是一個創造性勞動，比新編一個戲、新寫一個戲還要難」。

然後第二部分就是新編的歷史劇。比如王崑侖寫了崑曲的《晴雯》；阿甲先生移植改編的《三夫人》；郭啟宏創作的《南唐遺事》；陳奔等的《血濺美人圖》，還有一些像《三盜芭蕉扇》等新編歷史劇。觀眾比較多也比較沒有包袱。也可能需要邁稍微大一點的步伐往前

進。當然還有一部分就是經常演出的折子戲。北崑的傳統折子戲，已經從原來的六百六十齣剩下兩百齣，兩百出剩了一百二十齣。

我是一九九二年年底離休，從那個時候到現在的十二年半，北崑劇院又換了好幾任的院長。也許是因為改革開放了，國際交往多了，出國的機會多了，所以劇碼上也搞不太清楚。

未來，怎麼走？

現在環境變了。不像我年輕的時候跟我搭檔的女主角叫李淑君，一輩子沒有得過任何獎，沒有出過一趟國，真正是為北崑默默奉獻了一生，這位老大姐已經養病在家二十餘年。比如：北崑演出《夕鶴》日本的，《村姑小姐》俄羅斯的，《偶人記》荒誕的，還跟一位日本男旦合作，排演了《貴妃東渡》。這個戲大投入大製作，相當大。叫做崑曲歌舞劇。打的旗號崑曲歌舞。社會上現在很多新名稱：戲曲音樂劇、京劇交響詩、評劇什麼樂舞，現在什麼新名詞很多的，五花八門，很多現代的新樣式。像我這樣畢竟是老了，憂患意識越來越重。我感覺到最主要的憂患是：「文化和娛樂已經找不到它的區別了！」

我記得人家講，英國曾對甲殼蟲樂隊演出，要收百分之九十幾的稅。娛樂繳稅得非常非常多，因為他的收入非常高。但是對於文化，對於嚴肅的藝術，比如皇家芭蕾舞，不但不收稅而且國家貼補大量的錢。要保障這些藝術人才，讓他專心致志的搞。像日本的能樂、歌舞伎也有保護他們的政策。實踐經驗是非常重要的。無論成功或是失敗的經驗，都是重要的。

但是我覺得研究這些經驗，總結這些經驗，更為重要。要不然的話總是很盲目的去亂闖或重複過去那些錯誤。

我對於北崑最擔心的是：北崑的「京劇化」和「泛崑化」。因為北崑現在的成員多半是從京劇改過來的。由於南崑和北崑有一個最大的不同，就是南崑各團：上海、南京、蘇州、杭州他的戲校都為崑曲這個劇種培養學生，培養接班人，只有北京這個北崑劇院沒有學校為他培養學生。北京有兩所戲曲學校，一個是中國戲曲學院，一個是北京戲校，現在也提高為大專，藝術職業學院。他們在前幾十年中間沒有為崑曲這個劇種培養過一名學生，所以北崑劇院的青年演員大部分是從京劇學生改過來的。

京劇化。比如《出潼關》、《倒銅旗》、《嫁妹》這些戲，不但表演有特色，連鑼鼓都是不一樣的。崑弋用高腔鑼鼓，它不是「匡切匡切」而是「厥咚厥咚」，這是不一樣的。那麼現在已經沒有了。都失傳了。全部的鑼鼓曲牌京劇化，表演念詞念白京劇化了。

泛崑化。不分南崑北崑，都一樣了。北崑沒有北崑的特色。劇碼上沒有特色，唱念上沒有特色，表演上沒有特色。我覺得任何一個藝術品種如果失去了他自身的藝術特色，也就是失去了它存在的價值和基礎。

好在正當走投無路，或者暈頭轉向，或者就說躺在國家養活的政策上混日子的時候，聯合國教科文組織出人意料給了崑劇一個名堂。北京這四年有了極大的變化，北崑也有了極大的變化。當年就是聯合國教科文組織的官員，有兩位到北崑來視察看一看，然後得出結論

說：「這個北崑環境太破爛，髒亂！」現在不一樣了⋯院子清理了乾淨了，該拆的拆弄好了，房子裝修好了，都裝了空調，辦公室裡面都有電腦，都按時換新的，車子各種大客、小轎車有十輛，票子每年都在增加。

北崑的傳統折子戲三分之二已經失傳。還能找回來的二百餘齣，一直在繼承，但總是保留不住。為什麼？缺乏理論指導⋯怎麼傳承怎麼承？大戲，也在排但是缺乏明確的目標和方向。社會的外部條件是比較好了，在北京這幾年，教育界北京戲校已經提升提格為大專了，中國戲曲學院本科、研究生班都有了崑劇的名額。前幾年一直非常難過的是⋯看到日本、韓國、美國都有崑劇博士，唯獨產生崑劇的這個國家、這個大陸，沒有一個崑曲博士。這個局面現在看起來有希望能夠改變。理論界，現在中國藝術研究院戲曲研究所，已經出了一套崑曲研究叢書，現在又在搞《崑曲藝術大典》，這是一個很大的工程。北京藝術研究所也搞了一部《北京戲劇通史》，裡頭當然很大一部分是崑劇。全國政協去年搞了一個七十個劇本的曲譜集成，包括連三聯書店《讀書》雜誌都開崑曲專題座談會。北京大學文化產業研究院也開崑曲的專題會議。傳媒、影視、報刊最近這幾年涉及到崑曲的一些專題，比如說像電視臺的專題片已經十好幾部。業餘曲社活動，北京有一個京劇崑曲振興協會。在去年又成立了一個陶然崑曲學社。北京崑曲研習社也不斷的有一些新的活動，比如說出書、搞演出。明年（二〇〇六年）是我們北京崑曲研習社成立五十週年，要搞大型的紀念活動。我們這個中國崑劇研究會是廿週年。北大、清華、北師大、外院、廣院（現在叫中國傳媒大學）、中央音

樂學院、中國音樂學院都有崑曲小組。在大學裡面，這些崑曲的曲社如雨後春筍。現在北京市政府撥了五百萬，獎勵劇團進大學，不賣票、不要錢，還給劇團貼補，到大學演一場給五千。現在北崑劇院正在往大學跑，為了能得五千塊錢。自己要賣票的話一兩千塊錢都賣不出來。只要到大學演就可以拿到國家的補貼。所以這些社會環境，這些條件，都是比較好的。

但是最後還是要告訴大家：興衰存亡，歷盡坎坷，四十八年的北方崑曲劇院，六月份將要合併。摘掉牌子與北京京劇院，北京梆子劇團，三家合併成為一個新的劇院，可能叫北京戲曲藝術劇院，下面有五個團，北崑成了五個團之一，連二級法人的資格都沒有。當然也許這是好事，因為現在改革，我們只有為他美好的未來祈禱。

我今天就是簡單的談了一下，介紹一下北崑這幾十年的情況，只談劇，沒有談曲。崑劇從歷史上講他也不光是南戲。如果沒有宋金元雜劇、院本，就不會有崑劇。這是我的看法。這是我今天說的主要目的。因為崑劇不是一個地方戲，他是一個全國性的劇種，而且是曾經風靡全民族二百餘年，像余秋雨先生生曾經說過的那樣。全民族曾經風靡二百餘年，難道這是一個簡單的事情嗎？這樣一個劇種，如果沒有北崑，如果北崑像當年的元雜劇一樣沒了、失傳了，金院本失傳了，誰也不知道是什麼樣子，那麼這個全國性劇種，還能叫全國性劇種嗎？因為現在七個團，六個在長江以南，只有一個在長江以北。從整個國家可以看見長江以北大片的國土，如果長江以北連一個崑劇

團都沒有的話，那麼崑劇將要成為一個什麼樣子，他還能成為人類口頭非物質遺產的代表作嗎？

我今天不揣冒昧，我確實不是一個會講課的人。我只能是拋磚引玉，把這個問題提出來。我原來確實以為給同學們介紹一下北崑的情況，沒想到這麼多的崑劇專家，國際國內的專家都在這裡。提出很多問題，提出一些看法，也可能不對，我希望專家們把你注意和研究的重點，分出一部分來，研究一下北崑。研究一下北崑的歷史和北崑的現狀，還要研究一下北崑的未來。這個課題叫臺灣崑曲與兩岸角色；恐怕北京的崑劇將要是個什麼角色更重要。

我沒有辦法。我最近的十幾年，著實按張庚先生的囑託，把中國崑劇研究會搞起來。另外我也搞了一些地方戲。現在大約接觸到約莫二十個地方戲劇種，常幫他們排戲。想要把崑劇的一些東西，跟地方戲在一個新的時代重新的結合。但中國崑劇研究會，現在是囊中羞澀，做不了什麼大事。搞了一次「崑劇論文筆會」，我們評出六篇獎文章，包括丁老師的特別獎，六個人，現在已經有三位還沒有領獎就故去了。

像今天這個會，本來下午應該是胡忌先生來講的，可痛惜的是，他已魂歸天國。作曲陸放先生，他給北崑寫過十幾個戲。他寫了崑曲音樂的論文沒有地方給他發表，最後在《蘭》──我們會刊上給他發了一篇。給他往家送的時候，他去世了，遺憾的沒看著。剛才我提到傅雪漪先生已經雙目失明了。這位作曲家還到過臺灣來講課教學。

現在改革講究資源整合。資源整合，眼睛看的全是那些房子、地產、音響、服裝、道

具、財產、汽車。好多人沒有看到崑曲的真正資源，是人！沒有人，什麼都沒有。要說非物質遺產是在人身上。人活著他有，死了就沒了。劇本當然可以印出來永遠可用，曲可以記下譜來，但是表演藝術呢？

我也許年紀大了，有人說我不像，不管像不像，已經是七十四歲的老人了，所以我現在非常擔心，非常擔心，怕北崑他再次沒了。或者說名存實亡。

（二〇〇五年應邀在臺灣中央大學講座「北京崑劇四百年」節選）

413

關於保存和扶持北方崑曲劇院的呼籲書

我們都是為崑劇藝術甘於清貧、甘於寂寞，努力奮鬥過幾十年的北崑劇院老演員，當聽說文化局要把崑劇與京劇、河北梆子合併到一個劇院時，莫不驚訝異常。有的歡氣、有的生氣、有的哀傷、有的吃不下飯、睡不好覺、有的痛哭流淚……現將我們的想法和建議簡述如下：

一、二○○一年五月十八日聯合國教科文組織宣佈中國崑劇為首

北崑建院合影

批「人類口頭和非物質遺產代表作」。三年來，這一國學瑰寶已在海內外獲得越來越多的人認識它、欣賞它、重視它、研究它。文化部和京、滬、蘇、浙、湘等各地為此舉辦了許多活動。京崑合併了幾年的浙江省京崑藝術劇院已分開獨立發展；江蘇省演藝集團已把要做旅遊開發的南崑原址歸還給他們；上海、湖南都給予崑團特殊的扶植政策，改善生存環境，促進藝術發展；蘇州市已把原來的半個蘇崑劇團擴大為「蘇州市崑劇院」，改「蘇州戲曲研究所」為「中國崑曲博物館」，在市中心建「崑曲劇院」，在蘇州大學建「崑曲理論研究中心」，在藝校建「崑曲藝術培訓中心」……。恰在此時，國家首都北京卻要把「北方崑曲劇院」撤銷獨立法人資格、搬出陶然亭院址、與梆子京劇合併一院，這究竟是為了什麼？令人百思難解。

二、崑劇出生於蘇州崑山，但她並非崑山地方戲，而是曾霸主劇壇二百餘年的全國性劇種。明代嘉、隆年間，她形成於崑山，小名崑曲，迅即紅遍江南、傳演兩京。在不斷的變化發展中與「弋腔」同稱「宮廷大戲」，再由北京推廣開來，成為全國性劇種。崑劇的輝煌鼎盛，是在清代康、乾盛世之北京。《曲海總目》、《九宮大成》、《閒情偶寄》等巨著皆在北京完成；《長生殿》、《桃花扇》等世界名劇是在北京創作、首演和轟動；「家家收拾起，戶戶不提防」的普及局面也是在北京形成的……

三、中國社會由封建的古代進入半封建半殖民地的近代，以古詩詞、古漢語、古樂曲為基礎的崑曲的劇壇霸主地位，一步步被新興的「花部」「亂彈」「皮黃」——京劇所取代，理所當然。崑劇從浩如煙海的整本大戲退縮為千百齣精彩折子戲，以其藝術乳汁哺育出眾多的地方戲而她自身卻不斷衰落，清末民初，已是不絕如縷。

二十世紀初，北京崑劇的復蘇顯示了民族古劇的頑強生命力。以京東、京南的榮慶、祥慶、寶山合等崑弋班社藝人韓世昌、陶顯庭、郝振基、侯益隆、王益友為代表的北崑藝術，在北京、天津、保定地區受到廣泛歡迎。北大蔡元培校長、吳梅教授、文史系師生和楊小樓、梅蘭芳等戲劇大師的支持和宣傳起了關鍵作用。一九一九年北崑南下滬蘇演出，激勵了崑曲發祥地的仁人志士，於一九二一年興辦了「蘇州崑劇研習所」；一九二八年韓世昌應邀東渡日本，第一次把中國崑曲藝術遠播海外；一九三六年韓世昌、白雲生率團南巡魯、豫、蘇、皖、湘、鄂六省十五城，受到普遍的熱烈歡迎。當時湖南長沙嶽麓書院師生以詩詞歌頌北崑演出，匯成《青雲集》。一九三七年抗日戰爭爆發，華夏蒙難，才使崑劇瀕臨滅絕。

四、新中國成立，黨拯救北崑老藝人於窮愁潦倒中，聚之於北京人民藝術劇院，教授崑曲身段。後在中央戲劇學院、中央實驗歌劇院傳授唱念基功，使第一代新中國話劇、歌劇、舞劇演員獲益非淺。《十五貫》一齣戲救活一個劇種，黨中央指示文化部於一九五七年成立「北方崑曲劇院」，周恩來總理親自簽署韓世昌的院長任命

書。這是罕見的。總理說：「他們在極端艱苦的情況下保存了民族的古典藝術，迎來了人民的解放，他們是有功的。」北崑劇院建後九年間，繼承傳統劇碼兩百一十齣；新排演出大戲三十臺；培養崑劇接班人百餘名；巡迴演出北至哈爾濱、南到廣州；創作研究、注釋劇本、翻譯《九宮大成南北詞宮譜》等成果累累……但，正在蓬勃發展的北京崑劇藝術，卻被江青四人幫的「文化大革命」扼殺了十三年；西單院址、長安劇場、排演廳、庫房、服裝、器材、藝術檔案、文物圖書……全被江青的「樣板團」侵吞；中青年改行下放含淚星散；碩果僅存的老藝術家飲恨銜冤喪失殆盡。有著四百年輝煌歷史的北京崑劇藝術遭遇了滅頂之災。

五、一九七六年粉碎了四人幫，一九七九年撥亂反正，北崑劇院建制得到恢復。我們擦乾淚水，重聚陶然亭畔，再獻身心血汗；搶救傳承、培養新人。二十餘年來重點排演古典名著：《牡丹亭》、《西廂記》、《長生殿》、《桃花扇》、《琵琶記》、《玉簪記》、《荊釵記》、《竇娥冤》。還編演了《春江琴魂》、《共和之劍》、《血濺美人圖》、《南唐遺事》、《三夫人》、《夕鶴》、《偶人記》、《貴妃東渡》、《宦門子弟錯立身》等新劇碼。第三代接班人已能擔綱主演，其中楊鳳一、劉靜、史紅梅、王振義、魏春榮等已獲「梅花獎」。北崑多次出國演出，亞太、歐、美皆負盛名。近年來，《宦》劇連獲「文華新劇碼獎」和「國家舞臺藝術精品工程」入圍獎。全院上下精神振奮，正準備勇攀新高、再創輝煌、期盼著文化

局和市委的鼓舞、獎勵及喜人的發展規劃……萬想不到迎來的卻是收縮合併！

六、從崑曲進京至今已四百年，何況北崑還保存著金院本、元雜劇、明京高腔的遺響，北崑才是源遠流長的北京劇種。她的劇本文學彙集了詩詞歌賦、古漢語、駢文散文之精粹，是唯一能進大、中學語文課本作古文教材的劇種；她的音樂曲牌涵蓋了歷史各地祭祀樂、宮廷樂、宗教樂、民歌小調、山歌水謠、少數民族音樂素材，是一個塵封的古代音樂寶庫；她的語言基礎是元、明時國家規範的《中原音韻》、《洪武正韻》，如用蘇州方言，難成全國癡迷二百餘年的劇種；她的表演體系是載歌載舞的、虛實結合的、時空自由的、詩情畫意的，是分行當、有程式、重技巧、發內心的非物質文化遺產。她只能體現在活人身上代傳承、革故鼎新……。博物館可以保存物化的文字、曲譜、圖片和音像製品，但不能保存非物質的表演藝術。崑劇是不同於其他劇種的，北崑是不同於南崑的，更不同於京劇和梆子。風格式樣、藝質基礎、興衰歷史、發展規律都不同，必須以不同政策，區別對待。

七、我們多是為這項艱難的古老藝術奮鬥多年甚或貢獻一生的離退休人員，在這關鍵時刻，提幾個建議期盼得到重視：

1. 保存北方崑曲劇院的牌子、建制和獨立法人代表地位。（不要削弱或取消它們）

2. 保留或擴大北崑現有的生存環境。（繼承培訓、排練演出、創作研究必要的活動空間）

3. 加強對北崑保護扶植的力度。（不止是給錢，要關心人，深入瞭解情況，解決問題）

4. 我們擁護改革，改革促進文化事業繁榮發展。但切實掌握歷史和現狀，反覆認真研究論證，才能保證目的不偏離。（不能盯著北崑這塊「風水寶地」的開發、搞房地產，賺錢）

（二〇〇五年二月）

附記：

此文為我所擬，原是應李淑君、侯少奎、蔡瑤銑之邀。但我們四人簽名後，許多老同志聽說了，要求簽名。劇院印發了，最後有一百四十四人簽名。很快劇院有人向文化局打「小報告」，說叢等搞「反黨」活動，從而在「江青旗手的嫡系樣板團」北崑又一次掀起「反叢浪潮」（有些人受「文革」毒害根深蒂固）。不久，文化局降蟄民局長、李恩傑副局長到北崑開座談會，問「那信是叢先生起草的嗎？」我說「是」。降……「我看了全文，沒發現什麼錯誤言論嘛！大家有何意見可直接談談。」……

《李慧娘》事件的前前後後

一、《李慧娘》的排演

《李慧娘》事件，我也算是親身經歷。《李慧娘》的作者是孟超先生，在人民文學出版社工作。早先是太陽社的左翼作家，跟康生是同鄉、同學。演《李慧娘》之前，我並不認識他。據我所知，他過去沒有寫過劇本。當然也不能說是突發奇想，因為他平時接觸古代文學比較多，加上對自然災害期間，他突發奇想，寫了這個劇本。在三年面的兩條線像《十五貫》一樣刪掉一條。《十五貫》是把《紅梅閣》裡李慧娘的這段戲有自己的一些看法，想把裡《雙熊夢》裡熊友蕙的一條刪掉，他這個也是一樣，把盧

《李慧娘》

昭容的一條刪掉，只寫李慧娘。京劇、川劇都還是叫《紅梅閣》或者《紅梅記》，他就直接用了《李慧娘》這個名字。本來李慧娘在原著裡不是最主要的人物。

秦腔裡有齣戲叫《遊西湖》，是以李慧娘為主，把《紅梅閣》的原著節出這一段。馬藍魚女士演過，大概是在一九五八年，我看過。《遊西湖》的演出反應挺好，有一些佈景、燈光、舞蹈動作，服裝也有些改變，在建國初期算是一個推陳出新的好劇了。

但是孟超先生並沒有用秦腔的劇本，也不是像現在的全本《長生殿》、青春版《牡丹亭》這樣刪減、編撰。《李慧娘》詞是他自己寫的。孟超先生有填詞的功夫，所以是按詞牌填的。原詞也有，但好多都是他新寫的。故事幾個地方和原來的不太一樣。

一九六〇年，他把這個劇本交給了北崑劇院。剛開始是想給學員班排——當時北崑有兩個團，一個是演出團，另一個是高訓班，也就是學員班，洪雪飛她們，是以一九五八年招收的學員為主的。但是不知道什麼原因，就拖下來了，拖了將近一年。一九五九年至一九六〇年時，北崑劇院和中國京劇院是一個單位。一個黨委，兩個劇院。北崑這邊的工作由金紫光負責。一九六〇年拿到本子，沒有排出來，這個戲是在一九六一年改由演出團排出來的。白雲生導演，陸放作曲，主要演員是李淑君、我、和周萬江，還有一個丑韓建成、一個家將王德林（追殺的那個）。總共五個主要演員，其它的就是群眾演員了。

這個戲是想把傳統的唱念做打都發揮出來，所以要求李慧娘走鬼步。我當時練的是甩髮，有一些技巧、翻滾跌撲。花臉主要是就請京劇名家筱翠花給她說鬼步。李淑君

唱工。這個戲排了兩個月，很快排了出來。排出戲後一演出，各方反映都挺好。報紙上開始有文章，說這是個「美鬼」、「善鬼」……很快，北京市文化局看到了這個好戲，南方有個《十五貫》，北方有了《李慧娘》，也是個「推陳出新」的典範。當時是這樣評價的。它有很多新的東西，比如作曲的陸放，三分之一用的是原來的曲調，三分之一是改造的，還有三分之一是新創的。所以這個戲是在傳統的基礎上有改革有發展有變化有突破，是在「推陳出新」的總的文化方針下實踐的一個產物。這個戲，大家覺得沒有離開傳統的基礎，表演呀，處理呀，這些方面。

和《李慧娘》時間差不多，北崑還排了齣《晴雯》。《晴雯》是北京市副市長王崑侖的作品。這樣，北崑就有了兩齣「推陳出新」的。不過，《李慧娘》有一個原本的《紅梅記》，《晴雯》沒有傳統戲的原本。王崑侖是紅學家，自己編的這麼一齣戲。老本裡有林黛玉的，沒有晴雯的。在《晴雯》裡，林黛玉、薛寶釵不出場，晴雯、襲人和賈寶玉是三個主角。在這兩齣戲之前，北崑還有一個《文成公主》，是在平息西藏叛亂後，馬上排的。說的是「一千三百年前，西藏是中國的領土，關係很密切，和親嘛。」文成公主是李淑君演的。

二、周總理和江青兩次看《李慧娘》

《李慧娘》這個戲演完後，一片讚揚聲，準備出國，大事宣傳……正在這時候，周總理

和江青先後來看了。周總理是一九六一年十月十四號看的，在釣魚臺裡的一個劇場。當時周總理預備代表中國共產黨去參加蘇共二十二大。由於中共和蘇共有一個很大的爭論，周恩來總理組織了一個理論班子，準備了一個月，準備檔、發言稿，非常辛苦。十一月七號參加蘇共二十二大。在去之前，先放一天假，讓大家好好休息一下。於是，周總理就問康生：「有什麼好戲啊，給我們介紹一個讓大家輕鬆一下。」當時理論班子就住在釣魚臺，康生住在十七號樓。康生就說了：「最近戲劇舞臺上，最好的一齣戲，就是《李慧娘》。」「那好吧，就讓他們來演一演！」周總理同意。這麼一來，就演了《李慧娘》。看的人很多，除了理論班子的人，還有釣魚臺裡的諸多官員和工作人員。實際上是一個戲曲晚會。

當時《李慧娘》劇組裡演郭秩恭的宋鐵錚是上海人，正好回家探親。馬上打電報，讓他趕回來參加這場演出。就是參加蘇共二十二大的代表團臨走的前一天晚上，第二天早上六點的飛機要去蘇聯了。演完了以後，因為有外國客人，周總理上臺匆匆和我們握手，說是「有一個外事活動，來不及和你們細談，由康生同志代表我好好招待你們、感謝你們！」就走了。總理走了以後，康生就叫我們幾個：劇院的院長、黨委書記、編劇、導演、主要演員……大概十個人，在釣魚臺十七號樓康生的「官邸」一起吃飯。當時正是三年自然災害，吃不飽，那夜吃大塊燉肉好解饞。康生在飯桌上講了很多話，這一頓飯一直吃到夜裡兩點多，秘書催了幾次：「明天早上六點多還要上飛機呢，首長該休息啦！」幾次催他。康生興致非常高，「再等一會兒」。他說：「你們都是崑曲的專家，那麼我問問你們⋯⋯寫林沖故事

的兩部作品，一部叫《寶劍記》，另一部叫《靈寶刀》，這兩個本子有哪些異同？好在哪裡？壞在哪裡？」康生對中國的戲曲很有研究，先問了孟超，說不上來。他講：「孟超是我的老同學、老同鄉、老同事，十幾年沒有幹出多少好事來，這次幹了一件好事，以後還得多做好事。」當時孟超也很高興，得到了康生的讚揚，說：「下次我們還是原班人馬再搞一個戲，準備搞什麼呢？搞張鳳翼的《紅拂傳》。虯髯客、李靖、紅拂，一個花臉、一個生角、一個旦角，不是正好我們三個演員在那兒嘛。」孟超說：「這個戲也很有意思，可以翻出新意來。」我講這段經歷，說明康生掌握了全國文藝領域的狀況，曾經推薦《李慧娘》給總理。但是時隔不久，他就一百八十度大轉彎……

江青一九六二年開始殺入文藝界，先做調查研究，看戲。她的職務本來在中宣部文藝局分管電影，因為她原來是個電影演員，但她也會唱京劇。她開始對戲曲做調查，調查以後──最後的結論是：帝王將相、才子佳人、牛鬼蛇神一──當然她的結論是有她政治目的的──律打倒。這等於歷史劇整個的倒了。在這個期間，周總理參加蘇共二十二大回來以後，就看了第二遍《李慧娘》。為什麼呢？是因為江青看了。江青看了後說這個戲不行，有問題。所以總理又看了第二遍。誰跟總理一起看的，周揚。周揚。周揚很為難，這方面江青的態度非常堅決，要批判，後來就在學術界引起了一場關於「鬼戲」的討論。「鬼戲」先在學術界、輿論界討論，討論完了後，需要周揚做一個總結。周揚的總結模稜兩可。說實際生活中是沒有鬼的，但是有這種現象──很多戲都是「鬼戲」。「鬼戲」要有分析。在現階段，中國的老百

424

姓，特別是在農村地區，封建迷信的做法還是普遍的。在這種情況下，文化藝術不宜於去宣

傳鬼神。周揚做了這麼個總結，說最好不要搞「鬼戲」，我們聽

說，主要是受了江青的左右和影響。公開批判是在一九六四年。一九六四年，江青搞了個

《李慧娘》這個戲，剛開始說好。後來說是「鬼戲」，不行。康生的這個變化，從《林海雪

原》改編過來的，一個是《林海雪原》，是北京人藝的話劇；一個是北京京劇院演的，叫

《智擒慣匪座山雕》，上海的是《智取威虎山》。她說上海的這個好，北京京劇院的壞，北

京人藝的也不對。主要是突出了反面人物，反面人物很囂張，座山雕很囂張，楊子榮不行，

只有上海的這個是樹立無產階級正面人物形象。

「部分省市現代戲會演」，還搞了個「部隊文藝工作座談會」，開始樹立樣板。從《林海雪

原」，她沒反應。她身體很不好，中間休息時，還到首長休息室打針，堅持看完演出。我的

娘」，她沒反應。她身體很不好，中間休息時，還到首長休息室打針，堅持看完演出。我的

記憶是，第一次去看時，陪她看的，有一個紅線女。紅線女上臺了，她也上臺了，說感謝演

員辛苦了很好什麼的，很簡單的幾句話，就走了。第二次看的時候，沒講話，說身體不好。

後來她又去看過現代的，當時我們排的是《紅霞》、《飛奪瀘定橋》。這兩個戲她看了，看

了以後非常高興，跑到後臺去，我們正在卸妝，她去找演員，說這個戲好，革命的。打著當

時極左的旗號。

在這期間，江青到北崑來看的戲也不少，看《李慧娘》、也看現代戲。第一次看《李慧

三、圍繞著《李慧娘》的政治鬥爭和北崑撤銷

一九六四年以後，國內兩種政治力量已經開始較勁。傳聞江青坐著汽車到廣和劇場看戲，司機說「彭真同志來了，彭真的汽車在那兒。」她先到了，彭真一看，「喲，江青來看戲，走！」彭真也回了。一九六四年「部分省市現代戲會演」的閉幕式在北京展覽館開的，號稱「萬人」。這個大會，是全國文藝界的，文聯啊、劇協啊，文化部、中宣部的領導坐在主席臺上。第二個講話的是康生。康生這時充當的是給江青衝鋒陷陣的角色。先講了毛主席最近有什麼指示，對文藝界的批示，兩次。然後說這些年文化部怎麼怎麼樣，辦成了一個帝王將相才子佳人部什麼的。這些批示現在都能看到文件。他點了史學界的問題：「一邊是戚本禹，一邊是羅爾綱。」他明確支持戚本禹，打倒羅爾綱。文學界，「利用小說反黨是一大發明」，也是這時候說出來的。電影界，有很多壞東西：《早春二月》、《北國江南》……。戲曲界，《李慧娘》在這個時候提出來了。提出了「黨中央存在反黨集團」。臺下鴉雀無聲。我看，這就是文化大革命的先聲啊。

習仲勳，國務院副總理，喜歡看崑曲。李淑君的戲他幾乎沒有一齣不看。李淑君有一段時間身體不好，習仲勳的夫人，叫齊心吧，把李淑君接到她家養病。所謂西北局的反黨集團裡有習仲勳。康生說：「西北的同志、北崑的同志應該知道。」可當時誰也〔不知道怎麼回

事。北崑的郝誠副院長問我，我說我也鬧不清楚。報紙上，先是廖沫沙。文化大革命首先針對的是北京市委、文化部、中宣部。從上海的報紙開始發動批判、進攻。批判的不是這個戲，是從這個戲說起。鬼的問題，還出了本《不怕鬼的故事》，何其芳編的。從上海的《解放日報》開始，批《李慧娘》、批「有鬼無害論」。從批《李慧娘》到批《北京日報》。

《北京日報》發表了「有鬼無害論」，市委宣傳部副部長廖沫沙寫的。這樣一層一層揪，一下子就把北京市委彭真揪出來了。批判的文章，後來有人統計有一百多篇。從讚揚《李慧娘》到批判《李慧娘》，為了一齣戲，全國總動員的意思。全國重要的報紙、有影響的領導幹部都參與進來了，比批判《紅樓夢》厲害，那個是學術界，是思想理論戰線，這個政治性強。先是《北京日報》社長、總編做檢查，檢查不行，撤職。文化大革命還沒開始，第一個犧牲的是，北京市委宣傳部部長，叫李琦。他從北京飯店跳樓自殺。他預感到過不去了，因為北京市委，特別是北京市委宣傳部跟江青是針鋒相對、寸土不讓。文化大革命開始時，江青已經聯合了林彪、軍隊，這時再頂她就沒活路了。批判《李慧娘》還不夠，一共是三株「大毒草」，一齣是《謝瑤環》，一齣是《海瑞罷官》。《謝瑤環》是為民請命，《海瑞罷官》是替彭德懷翻案。就是把共產黨歷史上的一些政治事件牽強比附，與歷史上的反面人物對號入座，強說作者就是這個意思。

《李慧娘》在全國演了一些場，沒演太多。《李慧娘》「就是借鬼魂罵共產黨」。因為中間李淑君病了，曾從床上摔下來，把牙都磕掉了，身體很不好。還有，一九六二年，我被借調到西安電影製片廠拍《桃花扇》。

這個電影也是被批判的。《桃花扇》是梅阡、孫敬編導的。一開始他們想用崑曲。因為《桃花扇》跟崑曲關係比較密切，用崑曲的音樂、崑曲的曲調，裡面的九段插曲都是崑曲。用崑曲演員，選了我去。去了一年，這時候，《李慧娘》還在演，排了B組、C組。李淑君病了，是虞俊芳、洪雪飛她們演，一直到一九六四年，到現代戲會演。報紙上文章還是有，沒閑著。雙方交了幾次鋒，開了很多會。我們因為不知道《李慧娘》跟黨內的政治鬥爭掛鈎掛得這麼緊密，不曉得這個情況，讓演就演。後來才慢慢知道，噢，批判這三齣戲是為了把北京市委打倒。《海瑞罷官》是吳晗市長寫的，《晴雯》是王崑崙市長寫的，也被批判了。文化大革命還沒開始，《晴雯》在內蒙巡迴演出，一個調令調回來，做檢查。「已經說了帝王將相才子佳人不能演了，你們還演？不是直接跟黨中央對抗！」嘩的，一頂帽子扣下來。院團長趕快做檢討，做檢討也不行，撤職。一直到了一九六六年。文化大革命開始前三個月，北崑劇院解散，建制撤銷。北京市委宣傳部頂這個事情頂了一年半，最後只得忍痛斬首。在這期間，北京市委曾經想了很多辦法，比如把北崑改個名字，叫文工團吧。還有一種說法是，跟歌劇相結合，叫「崑歌劇院」……為什麼要撤銷北崑呢？因為江青假傳聖旨，傳言毛主席說：「我什麼時候才能看不見崑曲啊！」說是傳達「最高指示」。我們一聽就覺得不像真的。毛主席愛看崑曲，也懂崑曲，不會說：「我什麼時候才能看不見崑曲！」這種話。

《十五貫》的時候，毛主席兩次看《十五貫》。早在一九五一、五二年建國之初，就調韓世昌、白雲生去中南海演《遊園驚夢》……好幾次了，他還親自書寫《遊園驚夢》的唱詞「看

姥紫嫣紅開遍⋯⋯」。他不可能說取消崑曲，這話肯定是江青自己說的。但她這樣一說，北京市委宣傳部不敢頂了，想個辦法，改個名字吧。改名字也不行。一九六五年的時候，北崑從三百人變成七十人，然後七十個人分成兩個小分隊，上山下鄉，去演現代戲。演《打銅鑼》、《補鍋》、《紅嫂》、《傳槍》等革命現代戲，到農村去，老傳統戲一句都不能唱了。這是在文化大革命還沒有開始的時候。

四、我的八年監獄生活

一九六六年二月，宣佈撤銷北崑的建制。人呢，沒有啦，地方、劇場、劇院、佈景道具、服裝、戲箱⋯⋯好幾個庫房的資產。還有圖書，號稱上萬冊的圖書。藝術檔案、資料，都全部歸了江青的「樣板團」。北方崑曲劇院十年曾發展到三百人，三天之內全部遣散！有的回原籍了，有些人下放：吳梅先生的公子吳南青、老藝人白玉珍下放到保定；有的人分配到新華書店，賣書；到文化館搞群眾文化；到工廠、製版廠、印刷廠做工人。好多，包括我們當家的小生、丑角什麼的，都當工人。我進了樣板團。排《沙家浜》的B組，當初是趙燕俠演阿慶嫂，因為得罪了江青——江青說天氣冷，送給她一件毛衣。第二天她把毛衣還給江青，江青說她不識抬舉，「我送的東西敢給我退回來！」就弄到幹校去勞動，換了洪雪飛來演。洪雪飛也是北崑的。我們一批人，還有花臉。除了《沙家浜》B組，還讓我排根據《紅

岩》小說改的一個戲《山城旭日》。我們都改行了，唱京劇，崑曲取消了。江青幾次看戲，看好了北崑這一批人，先是要調幾個人，有我。結果說是這是北崑的主要演員，京劇有很多演員，幹嘛要調北崑的演員去。她非常生氣，最後把劇院給解散了。意思是：你還有什麼藉口？我要哪個人就是哪個！幾十個年輕的。演員、樂隊、舞美都有，調過來。沒多久⋯⋯解散的時候，我說了一些不合時宜的話。說：當初《十五貫》以後，毛澤東怎麼講的、周恩來怎麼講的，指示文化部要立即建立國家劇院來扶植崑曲的，老先生是搞崑曲的。我是從歌劇院調來的，是搞歌劇的、舞蹈的、還有京劇的、戲校的，都集中起來，學崑曲。現在劇院突然解散，多少年流血流汗為這個事業貢獻力量的人肯定心情很不好。有些人耷拉著腦袋，我就說了些親身經歷的事實：「⋯⋯這九年來，我們有很多成績，排練演出了三十臺大戲，二百齣傳統折子戲；培養了一批一批的演員；繼承、改革、創作、研究、輔導、交流；巡迴演出，北到哈爾濱，南到廣州，把崑曲藝術推向了全國。做了很多事情，都是按黨的指示做的⋯⋯因此，當初建院的時候，我們是昂著頭進來的，現在黨要解散北崑，我們也要挺著胸出去。」我發了這麼一個言，馬上就是反黨。文化大革命開始以後，我就被關起來，成了「反江青、反中央文革的現行反革命」。我在監獄裡度過了八年的鐵窗生活。說我是「現行反革命」。我當然不服。

當時江青要「軍管」全國文藝界。就像戰爭時期了，一切都要「軍管」。各行各業。派了一批軍代表。軍代表來了後，一個辦法就是抓「階級鬥爭」。就像土改運動，紮根到一

個「貧雇農」家，他說誰是惡霸地主就把誰槍斃了。工作組來了後，就先抓反革命。嗤嗤嗤，一下子抓了二十多個反革命，我就跟軍代表談──那時我已經是三十出頭了──我說：

「你們不能這樣，你們都是當兵的，對文藝界誰都不認得，到了團裡，也沒瞭解情況，三天半就宣佈誰誰是反革命，根據是什麼呀？不能憑我說句話你不愛聽就成反革命。」我就和他們辯論，後來又有一個劉少奇派來的工作組。我也贊成轟，因為我也被搞糊塗了。我是山東人，脾氣、性格很倔、很直，有什麼話就哇哇講出來。這樣，好多人就開始分：「我們是擁護中央文革的，他們是反對解放軍的」、「我們是擁護中央文革的，他們是反對中央文革的」、「我們是忠於江青首長的，他們是反對江青的」，等等。這樣，一直扣帽子。一個、兩個、三個……一直反到「文化旗手」、反到「鋼鐵長城」、反到「林副統帥」、反到毛澤東思想，我成了「十反分子」。抓了起來，說是審查一下，這人到底有什麼問題啊？可能當時他們覺得我有什麼後臺，實際上沒有。關起來一年以後，就有戰爭。珍寶島，新疆邊界上的戰爭。林彪發表了一號戰備令。其中有一條，就是說監獄裡的犯人是最不可靠的，戰爭一起來，他們肯定是反對現政權的，得把他們處理了。於是，就有了一個大遷移。人數很多，一個屋子睡二十多個人，擠在一起。轉移的時候，我們還以為要拉出去槍斃了，因為是「現行反革命」，沒有理可講。鐐銬、機槍押送。從北京轉移到太行山裡面。先是到山西省的第三監獄，在臨汾，城牆根上。在北京關了一年多，在臨汾關了半年多，然後又到陽城縣，太行山很裡面，八路軍的老根據地。北京的

一個列車，一千多人。十幾節車廂，每節前後都有機槍對著，每個隔斷都有人用手槍比著。運到那裡去的時候，再分散到各個縣裡，一個縣六七十人，一個縣七八十人……。就這樣，分散到晉東南地區六、七個縣。有罪行的判刑了，有問題的槍斃了，有的判了十幾年、二十年什麼的……我，一直到八年審查完了，還是什麼問題都沒有找出來。

八年關在監獄裡，而且又不是勞改的監獄，是看押，實際上是看守所。現在按照法律是不能超過十五天。哪一級是二十四小時，哪一級是幾天，最長不能超過十五天。超過十五天，就得放回去。在那個時候，也沒有人管，就是逼著你交待。臨出來的時候，還問我：「你對你的問題是怎麼看法？」我說：「我原先的認識是我沒有罪，但是我有錯誤。」他說：「你呀，山東人脾氣不改，將來還是要吃虧的。為了你的事，我們跑到山東你的老家、你的學校、你的老師、同學、家長、親戚，全調查了。」我說：「那調查的結果怎麼樣啊，是不是和我說的一樣。」他說：「反正你有很多錯事需要檢討。現在我的認識是：你們錯了。我到底有什麼問題，你們關了我八年。要不然，你就說我有什麼罪行。」他說：「那沒辦法，這是一個認識問題。我認為我的態度夠嗆。你的態度本身就是問題。」我說：「你這個態度，還得關你八年。」我說：「就是關十六年、六十年，到我死了，我也是這麼認識。」然後說：「明天要放你回去。」最後，他說：「現在社會上階級鬥爭非常複雜，送你幾句話，你出去以後，多看看、多聽聽、多想想、少說話。」他

沒有錯。原來我認為我有錯。現在我的認識是我沒錯，你錯了。我說：「你這個態度本身就是問題。」我說：「你呀，山東人脾氣不改，將來還是要吃虧的。為了你的事，我們跑到山東你的老家、你的學校、你的老師、同學、家長、親戚，全調查了。」我說：「那調查的結果怎麼樣啊，是不是和我說的一樣。」他說：「反正你有很多錯事需要檢討。現在我的認識是：你們錯了。我到底有什麼問題，你們關了我八年。要不然，你就說我有什麼罪行。」他說：「那沒辦法，這是一個認識問題。我認為我的態度夠嗆。你的態度本身就是問題。」我說：「你這個態度，還得關你八年。」我說：「就是關十六年、六十年，到我死了，我也是這麼認識。」然後說：「明天要放你回去。」最後，他說：「現在社會上階級鬥爭非常複雜，送你幾句話，你出去以後，多看看、多聽聽、多想想、少說話。」他

鞋都磨破了。」我說：「我原先的認識是我沒有罪，但是我有錯誤。」他說

我不能說假話，把黑說成白。」

說：「我也是山東人，老鄉，你的脾氣，吃虧。」就這樣，八年的監獄生活，就是說三天三夜也說不完。簡單的說，最大的壓力不是能不能活著，一個月六塊六的伙食費也還可以活著。活命是可以的，也有人活不了。比如他飯量很大，每天挨餓，餓得受不了，就胡說八道，你讓我承認什麼就承認什麼，只要讓我吃頓飽飯就行了。那裡面還有牧人，牧人吃肉，在裡面根本活不了。精神上的壓力很大，這幾年和家裡的通信都沒有。生死都不知道啊。自己的前途根本不知道，是死是活、能不能出去，不知道。家裡的人、父親、母親，死了、活了，有病了，老婆、孩子，全都不知道。一點資訊都沒有。精神壓力非常大，你說人能這麼活嗎？但是沒辦法，也得活著出去，證明我是無罪的。那麼怎麼辦？如果讓我說的話，我的經驗是：瞭解他人的痛苦是減輕自己痛苦的最好的辦法。我腦袋裡有許多人的案情。包括他們的歷史，包括他們為什麼入獄。有時候我想：「哦喲，這人比我還冤。」後來也想⋯⋯劉少奇冤不冤啊，陳毅冤不冤？賀龍這些人，為了革命作出多大貢獻的，這些人，他們在文化大革命中受的委屈、那些待遇，有生生餓死的，有病了不給看病的⋯⋯監獄裡，也遇到一些延安的老幹部，高級知識份子、大學教授。

我父親聽說我進了監獄，就病倒了。一個月就死了。我父親是一個身體很好的人。我原來以為出來見不著我母親了，因她體弱多病，但是沒想到，父親先走了。我母親一直不知道我入獄，一直被瞞著，我老伴模仿我的筆跡和口氣，給她寫信。她呢，八年中間，跑到北京來找我三次。她認為這個兒子不知道怎麼了，反正別人都說得支支吾吾的。我有個姐姐告訴

她，我在東北很遠的地方，幹校裡勞動，都沒辦法見，也找不著。她說這個孩子怎麼這樣了，原先還滿滿孝順的，為什麼這麼多年，不寫信，也不寄錢。她不知道我在監獄裡，我姐姐偷偷告訴我父親，我父親一下子倒下……我們兄弟姊妹六個，我是第一個參加革命隊伍，然後我是信奉馬列主義。我家裡是個資本家，父親是東京帝國大學畢業的。我把我姐姐、哥哥一個個拉入革命隊伍。我家裡是個資本家，搞一些輕工業。民用的。火柴呀、染料啊、紙張啊，山東這個地方離日本近，引進日本的技術、設備。當時孫中山建立中華民國，號召「實業救國」，祖父就從日本回國，祖父是中國第一代的民族資本家。晚年搞慈善事業。留一部分給父親經營。我父親解放後是山東省政協委員，創辦民族工業。晚年搞慈善事業。留一部分給父親經營。我是大宅門裡第一個背叛了出生的家庭、投身到無產階級革命島市政協和工商聯的負責人。我是大宅門裡第一個背叛了出生的家庭、投身到無產階級革命隊伍的人。是在建國之前，所以我是離休幹部。有些同學都去上大學，攻學位，可我參加了革命。參加華北文工團。我參加革命的時候，四川、雲貴、福建、新疆、海南都沒解放呢。還在打仗。打下一個城市，馬上需派一批幹部過去開展工作。當時我喜歡文藝，這個團的團長──我看到報上寫的是馬思聰、賀綠汀。都是很早以前國際上有影響的音樂家。我當時住在清華大學，報考了一個土木工程系，天天跑到城裡學音樂。那時是十七歲高中畢業，沒有上大學。家裡兄弟姊妹三男三女，我是最革命的。所以我父親聽說我被關進共產黨的監獄，就病倒了。不到一個月就死了。

在監獄裡面，我看到好多人死在裡邊。有瘋了的。死了的，用席子捲屍體。我幫著照顧那些瘋子，有些是很好很好的人，很有才華的人。我就自己告誡自己，無論如何要堅強地活下去，不能死，也不能瘋⋯⋯終於在八年之後等到了這一天。我沒想到我能活這麼長，身體還可以。

等到八年快滿的時候——差幾天就八年了。那時候「四人幫」還沒倒，鄧小平解放了，回來主持中央工作。毛澤東說「鄧小平是人才，人才難得」。給調了回來。這一年是一九七五年。七五年的春天，鄧小平被調回來主持中央工作，他非常恨江青。回來以後，聽說監獄裡關了很多很多人。當時反對四人幫的都關在監獄裡。其實也不是反對，就是不滿意，說了幾句不滿意的話。鄧小平就有了一個意見：凡是反中央文革、反江青旗手而被關的人，五一節以前，必須全部給我放了，回原單位！江青一句話，我入獄八年；小平一個令，我出來了。跟我差不多罪名的共四十五個人。文化系統、文化部的共四十五個人。有文化部長的秘書，有藝術家、唱歌家、鋼琴家、小提琴家、舞蹈家、教授指揮等，一塊出來了。出來時，四人幫還沒垮臺，當時沒平反。只是宣佈：「對你的審查到今天結束。你的問題屬於人民內部矛盾問題，你的工作由原單位給你安排。審查這八年的時間，扣你的工資還給你。但是你在我們這兒吃了八年的糊糊、窩頭、鹹菜，要交伙食費，給你算清楚。」我說：「要交多少錢？」他說：「一個月六塊六，合一天兩毛二。」我當時工資是八十四塊錢一個月，我的愛人是七十二塊五一個月，這八年期間，我的子女、丈母娘⋯⋯只靠老伴兒的七十二塊五

維持六口人的生活，很苦的。所以我的女兒叢珊，小時候很苦的。吃點麵條，倒點醬油。或者冬天醃點蘿蔔，吃半年。

五、《李慧娘》事件中其它人的情況

其實我當時並沒有那麼高的覺悟，明確地說反對江青。我只是說：你們這個做得不對。到這裡，分不清敵我，把革命同志都打成反革命。這不符合毛主席的教導。毛主席說：「誰是我們的敵人，誰是我們的朋友，這是革命的首要問題。」你現在來了，就說「這人革命，那人反革命」，亂套了。我就是提了一些意見，堅持我的意見。人家都紛紛地寫認罪書，跟我一致意見的人都紛紛寫認罪書，都「解放」了，我堅持說我沒有錯，就被關起來了。李淑君表了個態：「要做紅霞姐，不當鬼阿姨。」這是說，我演過革命的《紅霞》這樣的戲，我要做紅霞姐，不做鬼阿姨，不演《李慧娘》這樣的戲了。實際上是表了個態，也是無奈吧。李淑君當時是中央立案審查的對象，因為她的父親是國民黨的中將，解放以後逃跑到國外去了。五十年代，我們演出，經常跟中央領導接觸。她給周總理講的這事，周總理很關心：「你怎麼還不入黨啊。」她說：「我不夠格，家裡有些問題，父親是國民黨的將領。」這是在一次跳舞時。周總理問：「什麼將領啊？什麼級別？」她說是中將。李淑君很坦白。羅瑞卿正好在周總理身邊，說：「小官兒嘛，國民黨那兒中將多了去了，不是決策人物，說清楚了就完

436

了。不要有什麼負擔，不要背什麼包袱。」文化大革命時，審查她的家庭，審查她和習仲勳的關係。精神上的壓力特別大，後來就得了精神分裂症，瘋了，五、六次進精神病院。她有單位，北京京劇二團，唱樣板戲。那時全國都唱樣板戲。八個樣板戲必須唱，別的都不許唱。

作者孟超也是被迫害，文革完了才去世。在幹校裡，他幾次差一點死了。導演白雲生老師，在文革中死的。他受這個事牽連不是很大，因為他排了很多戲，有好的也有「壞」的，不會因為你排過一個戲就怎麼樣，就把你往死裡整。但是不「解放」，不給你工作，不給什麼待遇。那時不進專政機關的由群眾專政，本單位的群眾來專政。他當然也是沒有自由的。白雲生老師是在宣佈「解放」後去世的。今天宣佈：「明天開始，你歸入人民的隊伍，不是專政對象了，是人民群眾。」一高興，晚上喝了點酒，當時就死了。演「賈似道」的周萬江也被調到樣板團，老婆坐月子生病，領導不准假，還扣上了「不參加樣板戲」的罪名，算起演《李慧娘》的老帳，下放到幹校。還有曲六乙，在報紙上寫了讚揚《李慧娘》的文章，都挨了批判，專案組審查。

《李慧娘》這齣戲和《桃花扇》這部電影，我演的角色都是遭遇牢獄之災。《李慧娘》中的裴禹被賣似道給抓起來；《桃花扇》也是被關到南明弘光帝的監獄裡。《李慧娘》一案，受牽連的大概有一百多人。至少是受到批判，受到群眾批判。從演員、舞美，到《北京日報》的社長、主編、文藝版的主編。《北京日報》的有關人員等於一下子全部抹了官了。

六、北崑恢復與重排《李慧娘》

《李慧娘》事件，當然有很多內幕我們不是很清楚，比如康生到底怎麼轉變的？一下子說這是全國最好的戲，一下子又說這是反黨大毒草。頭號的，全國沒有比這更毒的了。掀起一個大批判運動，使得他的老同鄉、老同學、老同事孟超含冤而死。

我從監獄裡出來後，樣板團不要我，說我不可靠。四人幫還沒倒嘛，一九七六年六月，把我調到北京科學教育電影製片廠。我做了三年半的科教片的編導。在電影製片廠裡拍了幾部片子：一部是關於大慶的，《一口油井的故事》，講油井怎麼噴油；還拍了一部《收購員日記》。拍了幾部科學教片都是得了獎。也受到表揚。本來也不想回去了，劇院也沒我編制。

一九七九年撥亂反正、落實政策，全國搞崑曲的老先生死得沒剩幾個了。我們這批人到了四十來歲，有了一定基礎，於是想辦法把我們調回來，繼續做崑曲的繼承和發展工作。

我回北崑之後，首先是把《李慧娘》恢復起來。我說：「個人沒關係，但這個戲要平反。這個戲根本不是什麼反黨大毒草，罪名完全是牽強附會。」編劇、導演都死了，就我來兼任導演，幾個人成立複排小組。所以，一九七九年北崑劇院恢復時，第一個工作就是把《李慧娘》恢復起來。一九七九年李淑君演過幾場《李慧娘》，一九八〇年就不演了。她最

後演的一個戲是《血濺美人圖》，沒演完就進精神病院了。文革毀了北崑這位天才的功勳女演員，太可惜了。

注：本文為我口述，陳均整理。載《新文學史料》二〇〇七年第二期。原題為〈我所親歷的《李慧娘》事件〉。

《驚夢》憶當年

一九五〇年春節，毛澤東要在懷仁堂看崑曲，典禮局長余心清籌備晚會，傳達指示。不知道是彭真還是楊尚崑告訴毛主席，北京人藝已把北方崑曲老藝人韓世昌、白雲生、侯永奎等吸收進新中國文藝隊伍──北京人民藝術劇院，並授課培養新中國第一代年輕的話劇、歌劇、舞蹈演員，讓他們在表演、特別是在形體動作上都有些民族傳統的基本功。包括于是之、鄭榕等，都在學習《夜奔》；趙青、孫玳璋等老一輩舞蹈家學習《遊園》、《思凡》。

晚會是《鍾馗嫁妹》、《林沖夜奔》、《遊園驚夢》。傳達說毛澤東想看韓世昌、白雲生的《驚夢》。要帶「堆花」，按傳統老樣演，不要改。於

《遊園驚夢》

是動員我們精心排練這「堆花」：睡魔神：孟祥生，大花神：魏慶林。韓世昌的【皂羅袍】唱念做舞渾然一體。韓在遊園回來做夢之前，一曲【山坡羊】把一位封建時代宦門小姐傷春思春的內心活動表現得婀娜多姿，淋漓盡致。幽怨、纏綿，真情撩人。使觀眾忘記這是一位五十多歲略矮胖的老頭兒。完全相信這就是八百年前南宋杜寶太守的女兒麗娘小姐。接下來是「情聖」湯顯祖的曠世傑作《驚夢》。五十五年來在國內和國際舞臺上已然出現了二十餘種版本的《驚夢》，劇本文字也有差異，最主要的是指舞臺呈現上的姹紫嫣紅。我只回憶一九五○年春節在懷仁堂演出的樣式。因為這是半個世紀以來再沒有見過的。

麗娘唱【山坡羊】末句「潑殘生除問天」後坐桌後入睡，音樂接奏【萬年歡】曲牌，睡魔神上，左右手掌日月盤上場，報家門……最後「引他二人入夢者」先以日牌引，柳夢梅「方步」接「夢步」，在臺中下場方站定；再以月牌引麗娘，至上場門左前站

堆花

定，睡魔神雙合日月牌牌退下。杜柳二人拱手輕碰、相見、驚豔、背工，杜羞澀的遮袖低頭。

柳白：「啊！姐姐，小生哪一處不曾尋到？卻在這裡，恰好在花園中折得垂柳半枝，姐姐，

既是淹通詩書，何不做詩一首，以賞此柳枝乎？」「那生，素昧平生，因何到此？」「咱一

片虔心愛煞你呢！」唱【山桃紅】（身宮譜略）。這段表演，白雲生先生後來在北崑建院之

後是教過我的。但一九五七年底我與李淑君演《驚夢》之前，卻是南崑名宿沈盤生老先生教

授，因此，我的柳夢梅大致是按南崑沈老的「路數」和「身段」（特別是手式）表演的。不

論是白雲老路子或沈盤老路子，在《驚夢》第一次下場前都是一抱撲空上步，左摺袖、右背

袖，偷覷，見麗娘也在逃離後又回首偷覷，於是迅速向前雙蓋袖，不顧禮儀

（同時眾花神包抄上場）。都沒有現在全國幾乎全一樣的演法：柳摺削襟頓步三進，麗娘掏

袖三讓，生二退的演法。花神的隊伍很美，但和現在的十三位花仙或更擴大的少女舞隊全然

不同。大花神是老生應工，穿綠蟒、戴駙馬套、紗帽插金翅，搭紅綢條，前後左右四小童，

十二名花神分掌十二月。但懷仁堂那次演出是六男六女只兩種服裝，男為各色花褶子，棒槌

巾、登雲履；女為每人兩朵共二十四朵飾紗燈。燈內各點蠟燭，在堆花舞蹈中，場燈暗

轉，十二花神做「四門斗」「波浪舉」「蛇蛻皮」「大輪迴」等隊形變化。堆花次序大概是

大花神及四小童上高臺及挎椅，眾花神定位亮相。大花神念唱【鮑老催】。起燈歌音樂，最

後是雲燈。群舞中，杜、柳被雙雙裹在花中亮相。「待俺拈片落花，驚醒他也」當……柳

唱【山桃紅】第二曲：「這一霎天留人便，草藉花眠，則把雲鬟點，紅鬆翠偏。見了你，緊

442

相恨，慢斯連，恨不得肉兒般和你團成片也，逗得個日下胭脂雨上鮮。我欲去還留戀，相看

儼然，早難道好處相逢無一言。」

我們那時只有十八九歲大都沒有婚戀經驗，雖讀過一星半點詩詞，哪裡解得湯翁這段

豔詞粉段。想必在四五百年前封建社會，戲臺上演唱如此這般的怕要劃為「掃黃」之列。

《牡丹亭》中為什麼流傳最為廣遠、普及的是《驚夢》；毛澤東和廣大觀眾最欣賞的是《驚

夢》、《尋夢》；古往今來專業演員和業餘曲友都偏愛演唱《驚夢》。在湯翁時代這是向封

建理教宣戰的銳利武器。到今天，男歡女愛、床上露透戲之類已成家常便餐，人們還是喜歡

這種古典式的、含蓄的、虛擬、寫意的性意識、性覺醒、性體驗、性生活的藝術表現形式。

它不朽，因它是普通人的特殊生活，是一切藝術都要表現、都要經歷的永恆主題。

五十或是一百年前的這種演法，是值得專門組織團隊傳承保存以供研究參考的。

（一九九四年八月）

關於《百花公主》

一九五六年，《十五貫》一齣戲救活了一個劇種之後，上海文藝界於同年十一月舉辦了南北崑曲大會演。歷時月餘，展示了瀕臨滅絕的崑劇傳統劇碼百餘齣，南北崑劇老藝人精湛的表演，震驚了全國藝壇。中央文化部當即決定在以金紫光為團長，韓世昌、白雲生、侯永奎、馬祥麟、侯玉山等為骨幹的四十人北方崑曲代表團基礎上建立國立北方崑曲劇院。籌備工作從一九五七年春即開始行動，傳承、整改、排練、加工五臺本戲四十齣折子戲的工作，從前門外鮮魚口崇元觀十八號院到西單劇場。其中《牡丹亭》、《長生殿》、《鐵冠圖》、《蝴蝶夢》主要以串折子戲的方式進行；唯獨《百花記》因傳承下來的只有《贈劍》、《點將》等兩三齣，

《百花公主》

故按宣傳部任桂林同志的建議，以白雲生記錄的北崑演出底本為基礎，重新結構了《鐵木遣使》、《練兵謀反》、《私訪被執》、《百花授劍》、《妒賢計害》、《贈劍聯姻》、《點將斬叭》、《鄒化佈陣》、《戰場相逢》、《佯敗誘敵》、《水戰陸戰》、《百花自刎》十二場戲。

一九五七年四、五、六月，邊排邊改，不時發生按傳統演法還是按改編的排演多次辯論，修排方案一改再改。到七月二十二日，文化部沈雁冰（茅盾）部長正式宣佈北方崑曲劇院成立及周恩來總理對韓世昌院長的任命書，陳毅副總理代表國務院做了重要講話，梅蘭芳等眾多專家學者作了熱情洋溢的祝賀演說，接著是十二場建院演出。而在康生把「污蔑農民革命」的《鐵冠圖》、「宣傳封建迷信」的《蝴蝶夢》禁演之後，《牡丹亭》、《長生殿》串折而未成本戲，那建院演出就只剩下《百花記》這一顆璀璨明珠了。

因北崑建院於「反右運動」高潮中，《百花記》先是由白雲生和李淑君主演的，緊接著「反右辦公室」突然宣佈批判白雲生「右派言論」，「檢查過關之前不准演戲」……侯永奎老師時任演出團長，便決定讓我突擊改行、突擊排練，接替白雲生老師演出《百花記》裡的男主角江六雲。由馬祥麟老師加班導排十五天就演出這齣戲，結果很受歡迎。後改名為《百花公主》，巡迴演出於京、津、保、晉、冀、魯——北到哈爾濱，南到廣州，大約在三、四年間演出在二百場左右。李淑君所塑造的蒙古公主百花，是位年輕、美麗、純潔、勇敢、忠於父王霸業的女將軍，也嚮往著浪漫、美滿的愛情生活。但她犯了一個極大的錯誤，即她

癡情摯愛著的「新任西府參軍」海俊，正是朝廷暗派來探並瓦解安西王謀反朝廷的新科進士、浙江道御史江六雲。百花公主親自拯救了被叭喇鐵頭灌醉沉睡於公主象牙床榻的「海將軍」，並贈劍聯姻，親自送出後花園；而且在登臺拜帥之後，怒斬了老臣叭喇鐵頭；在與朝廷討伐軍作戰時，中計被困於鳳凰山前；看到父親被俘、鍾情的「愛人」海俊竟亮明身分逼她投誠降時，悔恨無及遂拔劍自刎……結束了這場令人唏噓不已的悲劇。

李淑君的表演是極投入而動人的，她的演唱是動聽而感人的，她瀟灑、優美的舞蹈身段，清新、亮麗的扮相，喜怒哀樂時時刻刻不離人物的內心活動、思想變化歷程。這正是崑曲大王韓世昌老師以程式外化內心體驗的「浪漫現實主義」表演體系的精粹……而淑君的表演特色也有一般演員難以達到的憾人、撩人之處。我想是得益於她在中央歌劇院的專業培訓，多年的民歌、戲曲演唱經驗和崔承喜舞研班的舞蹈功底。《百花贈劍》一齣，更是南北崑及眾多地方戲中經常單折演出的經典劇碼。淑君在「悶簾」叫場：「眾將官！（有），重門落鎖各歸營號！（啊）」音樂過門中，由江花右提燈引上。她是改良女靠外罩拖地斗篷，

【鎖南枝】開唱前之出場亮相就有滿堂彩聲——至進門卸斗篷，敏銳地察覺到江花右神色恍惚、言語支吾，卻把藏身桌後的江六雲震驚出來——然後，是追刺中的觀察、判斷，逼視中的審度、感覺，處處都必須是潛臺詞清晰，外化身段明顯明確，才能讓觀眾通過藝術欣賞接受其豐富的戲劇內容。江六雲在江彩雲暗示下伏地求饒。百花聽其陳述，決定讓花右從後花園「粉牆可越」處偷偷放他出去，不想

花右早已看出端倪，採取了「吩咐梅花自主張」的策略，百花只得親自掌燈送她出宮。「花園贈劍私定終身」一段戲更是起伏跌宕，層層遞進，先是洩露了內心對江六雲的鍾情，羞澀難耐，繼而在江冒然求愛時，佯裝惱怒……最後雙方剖明疑慮心跡，終以家傳相寶劍為信物對月盟證，依依惜別二人唱尾聲：「千金買不住良宵，今夜無眠徹曉，準備相思教人難打熬！」

《點將斬叭》一場戲則一反《贈劍》的抒情風格，而是充分地表現百花女是統帥千軍萬馬的威武這一方面。她應搶換硬靠、踅女蟒，抱令旗上，是劇團亮行頭、亮陣容的戲，先是八男兵、八女兵刀槍出場，圓場走隊形，四硬靠、二改良靠六將半起霸上，迎辣花左、江花右、百花公主上，雙見面，叭喇鐵頭擎安西王旨上，江六雲披靠上迎，叭喇叫江讀旨，江接旨張開一看，是一紙空白，臨時編詞：「今有公主百花，雖是女流，有男兒之志、萬夫不當之勇，運籌帷幄之才。特封為水路兵馬大元帥，執掌三軍，即日北伐。欽賜尚方寶劍一口，先斬後奏，旨意讀罷，望詔謝恩！」亮旨示意，百花知是白旨，憤恨叭喇，便在接旨謝恩時不叫叭喇而命海俊捧印、參拜，把命海俊的要命，後在登臺點將時，上桌兩張半，八句詩一片道白是非常吃功夫的，聲音藝術表現出大將的風度，嗓子本錢差的演員是收不到最佳效果的。

然後是與叭喇的對唱，一套牌子，必須層層上翻，漸緊漸響，催到頂頭斬叭猶水到渠成。最後派將出發，群場群唱，要造成一個行軍前的氛圍氣勢，中間夾著鄒化佈陣發兵。水

淑君天賦金嗓子，這場戲可算是淋漓盡致，膾炙人口。

戰是移植的《洞庭湖》岳飛水擒楊麼老戲的場面調度，四船滿臺穿插，新奇別致，陸戰是要大開打的，淑君現學現練也在翻打後接「六股蕩」。最後她殷切盼望已久的江六雲來到，卻意外地逼她投降，氣憤中挺槍刺向江，這套「小快槍」必須槍槍恨狠。而江則是躲閃招架。

最終見父王被擒，四面被圍大勢已去，悔恨不及唱了一段：「我瞎了眼，迷了心！錯把他當成意中人……」開打之後，再唱一段撕心裂肺的【叨叨令】。唱得感人淚湧，動人心魄，百花自刎會留給觀眾一個難忘的形象。人生在複雜的社會裡，看人看事，都不能只看表象，而必須透過現象認清本質。江六雲是「帥呆酷斃的」、才華橫溢的、誘人動人的──但他是個敵人，愛上一個敵人豈能不國破家亡、人仰馬翻?!元王朝內阿難達和鐵木迭兒爭權奪勢，是難分誰是誰非的。這位百花公主因為李淑君的成功塑造而動人心魄，這劇碼也久演不衰，觀眾們不論從藝術欣賞上、還是在思想認識上或性情陶冶上都得到愉悅，得到滿足。

陳毅總理說：「這齣戲，好好加工修改，能搞成一部莎士比亞式的中國大悲劇。」它應為崑劇史增一頁光輝。後人只有義務搞好它，而沒有權利弄糟它、忽視它或是丟掉它。

陳均、楊仕著，

（載《歌臺何處──李淑君的藝術生涯》人民文學出版社二〇〇七年版。）

北方崑曲劇院一九八六年至一九八七年主要業務計畫討論意見

根據中央文化部一九八五年十月五日關於保護和振興崑劇的通知精神、結合北京市文化局一九八五年十二月二十六日關於北崑工作的十條意見，以及文化部振興崑劇指導委員會上海會議的有關決定，我院近一年半（至一九八六年六月二十二日建院三十週年）的業務工作主要應圍繞著兩個大任務，從三個方面開展工作：

一、搶救繼承工作

這是劇種保存革新發展的基礎，更是劇院近幾年的主要任務之一。

（一）組成實力較強的南下繼承隊伍、參加春、秋兩季的蘇州搶救、繼承崑劇集訓班。

第一期集訓班的任務是（從略）、學習劇碼和主教老師是（從略）、參加學習人員和人數、學習時間、地點、組織機構、經費（從略）。

本期行當有：巾生、窮生、小官生、正旦、（閨門）五旦、（貼）六旦、（刀馬）武旦、大面、白面、老生、付末、外、小面、二面、笛、鼓、文字記錄人員。

三月十五日：馬老師帶助教張玉文赴蘇備課。

三月二十五日：派南下小組赴蘇。組長：　　副組長：

（活動聽從集訓班安排，有的組學身段，有的組只在旁邊看）

五月十五日：至少帶回二十齣戲，完整的南崑傳統劇碼彩排彙報。

（二）組成相對穩定的北崑搶救、繼承小組，同時進行工作：

自願報名、推選組長、承包劇碼、定期彙報。

1. 候玉山小組。
2. 馬祥林小組。
3. 吳祥珍小組。
4. 陶小庭小組。
5. 韓世昌、白雲生、侯永奎表演藝術整理研究小組。恢復沈盤生、白玉珍、魏慶林、侯秉武、等老師所教之戲。

（三）在文革前一百六十二齣和近六年六十四齣的基礎上，要在建院三十週年時，使北崑擁有南、北、京、新崑曲傳統劇碼達到一百五十齣，並整理出一套較完整的劇碼藝術資料。（劇本、曲譜、鑼經、身段譜、臉譜、裝扮譜、劇照、錄音、錄影等）其中至少一半能演出，三十齣較為精彩、拿手的。（我們的依據……見附表一、二、三）以此成績回答黨和政府對崑劇工作者的愛護和關懷。鞏固我們的根基（蓋主樓大廈）無愧人民和子孫後代。

（四）為能統籌安排和有效協調進行北崑與南崑、集中與分散、演員與學員、中、老年與青年的繼承工作，院部專門建立一個繼承小組：由白小華、侯寶珠、李紹庭、李繼宗、張志斌、時弢等參加。

1. 負責提出繼承工作計畫，掌握程式和進度，組織人員推進上述繼承工作。

2. 負責計畫中繼承劇碼的劇本、曲譜、臉譜、身段譜、裝扮譜、教學記錄等資料的收集、整理工作。

3. 負責組織聯繫照相、錄音、錄影、並逐步建立這一百五十齣傳統劇碼的藝術檔案工作。

4. 負責分期、分批彩排、彙報，邀請有關領導、內外專家審看、座談和驗收繼承工作。

二、建院三十週年慶祝活動

建院三十週年慶祝活動是擴大劇院宣傳、積累保留劇目、建立藝術檔案、開展理論研究的重要方法，也是一項十分艱巨的任務：

（一）紀念演出。應複排、加工和演出劇院三十年來較優秀的、有代表性的、有歷史意義的大、中、小型整理、改編的傳統戲，新編古代戲和現代戲，第一方案六臺，第二方案十臺，（含學員班）。

1. 大戲三至五臺。如《西廂記》、《牡丹亭》、《長生殿》、《荊釵記》、《晴雯》、《李慧娘》、《血濺美人圖》，新排一臺《三夫人》等（現代戲選場、得獎戲選場）。

2. 中、小型三至五臺。如《出塞》、《嫁妹》、《夜奔》、《思凡》、《遊園》、《驚夢》、《單刀會》、《送京娘》、《棋盤會》、《通天犀》、《金不換》、《雙下山》、《天罡陣》、《鬧學》、《草詔》、《水鬥》、《斷橋》、《夜巡》、《打虎》等（得獎劇碼選場、新編劇碼選場）。

3. 成立紀念演出複排小組，由院業務行政領導及藝委會主要成員及有關幹部組成，以便統籌安排全部排演工作。時弢、馬明森、王大元、朱金亮、郭宗佑、

（二）紀念特刊。內容應包括：

1. 建院三十週年大事記。

2. 歷屆院領導及組織機構、人員變化情況。

3. 繼承傳統劇碼統計表。

4. 排演劇碼與演出情況表。

5. 老藝人及劇院主要藝術骨幹簡介。

6. 歷年創作和理論研究情況。

7. 北崑劇本文學、音樂、舞美及表、導演藝術論著。

8. 報刊評介文章索引。

9. 主要演出劇碼劇照。

10. 對外業務聯繫及輔導活動情況。

11. 其他。

* 成立特刊編輯籌備小組：秦謹、孟慶林、劉建軍。可聘採訪員、撰稿員、資料員若干人。（先從資料搜集做起：a 戲曲音樂集成。b 戲曲志北京卷。c 地方

上半年案頭準備：修改加工提高方案、設計圖、導演計畫、曲譜、唱、念、做、打、技術準備；下半年投入排演，基本一月一齣。

王龍根、各劇組編劇、導演、作曲、設計、劇務。

誌戲曲卷。ｄ當代中國北京卷。ｅ戲劇分冊資料卷。已投入人力的這些工作，可做部分內容。）

（三）紀念展覽。內容應包括：

1. 北崑簡史。
2. 劇院簡介。
3. 大事年譜。
4. 歷史文獻圖片。
（北方崑弋社團活動情況、建院大會、周恩來、陳毅等有關指示、總理接見、與梅蘭芳合演等）
5. 主要演出劇照。
6. 代表性劇碼的劇本、曲譜、場記、舞美設計圖（重點可用模型）、海報、廣告、報刊文章複製品等。
7. 巡迴演出情況、圖表。
8. 對外交流、輔導等活動情況。
9. 北崑選曲錄音播放。
10. 重點劇碼錄影播放。
11. 其他。

＊成立展覽籌備（編排、徵集、佈置）小組：魯田、劉毅、郭宗佑。可聘工作人員、繪製員、徵集員、裝飾員若干人。（三個組首先提出工作設想、年內計畫、經費預算。）

（四）紀念會議。大型紀念會、記者招待會及中、小型藝術交流會、理論研討會、力爭成立發展基金會。籌畫小組：時弢、王龍根、張虹君。（規模、人員、議題，整理成一本小冊子。）

（五）聘請顧問：金紫光、郝誠、李達、馬少波、吳雪、吳曉鈴、黃宗江、吳祖光、阿甲、張庚、張允和、翁偶虹、劉厚生、郭漢城、傅雪漪等（開一次北崑特聘顧問委員會，談談想法、聽取意見、爭取支持、援助）。籌委會：朱鴻麟、牟春高、叢肇桓、陳婉容、馬祥林、郭宗佑、劉洪春、白小華、李紹庭、劉明、王龍根、陳鳳林。聘請：時弢、秦瑾、魯田、賀永祥、孟慶林、劉毅、王大元、朱金亮、劉建軍、張志斌。

三、創作、排練和演出工作

按照領導對全國崑劇院團近幾年工作指導方針及主要任務的明確，以及建院三十週年即將來臨的緊迫形勢，劇院的創作、排練和演出工作。（這是每年放在第一位的工作，這一年

半就需要退居第三位，而要緊緊圍繞著、配合著，搶救繼承任務和建院紀念活動來進行。）

（一）全院創作幹部都要把主要時間和精力由劇碼的藝術創作方面轉到繼承與院慶的各項籌備工作上來。今年一般不要求更多的劇本創作（少而精的當然也要）而要求盡可能多的做劇本及各種藝術資料的整理、徵集、分析和理論研究等工作。

1. 努力加工提高院慶預選劇碼的劇本、音樂、舞美及導、表演等。

2. 院慶特刊、院慶展覽中所分工負責的各項工作。

3. 配合南、北、京、新崑傳統劇碼的藝術理論研究和資料整理工作。

（二）在保證繼承工作按計劃完成的前提下，努力安排三、四齣新戲的排練。

1. 《三上西天》陳奔、張虹君編劇，樊步義作曲，王龍根設計，石宏圖導演，張敦義、曹寶堂等武戲演員主演。（與繼承不矛盾，要力爭超過《三盜芭蕉扇》

2. 《獅吼記》劉建軍編劇，崔潔導演（馬祥麟老師指導），中、青年演員主演。

3. 高品質的大戲，經院內、外專家推舉，藝委會討論通過有一定成功把握就上。
《桃花扇》（生日為主）《肖玉芝》（武旦、武生、武淨、武丑）《虞美人》
（參考《千斤記》霸王虞姬故事），往年可同上，今年只能選一齣了。

工作這麼緊張，為什麼力爭上新戲？院內外情況使我有種緊迫感。劇院主幹多在四十五歲左右，如兩年內出不了戲就更困難了。浙崑《浮沉記》、《伏

波將軍》，上崑《洛神賦》、《馬克白》，蘇崑《唐伯虎》、《桃花扇》（電影、出國）。

為什麼原先感覺很好的戲，上座好、觀眾歡迎的過幾年就感到不行了呢？全國調演，《康熙》、《掛畫》觀後感覺怎樣？時代在變，觀眾在變，我們的審美觀念也在變化，整個水準都在提高。主、客觀都要求新編、新排，只有出新才有生機，繼承是奠基不是建廈，是手段不是目的，藝術不可能是博物館裡的文物、越老越好的古董。崑劇真正的生命力和優秀傳統正是它深刻的繼承、廣泛的發展和不斷的創新。否則魏良輔、湯顯祖、李笠翁、孔尚任都不會出現……總之，高品質的新戲是需要而可能的。

（三）其他大、中、小型劇碼的排演，都要結合三十週年院慶紀念演出加工複排的劇碼進行。

1.得獎劇碼選場晚會：《春江琴魂》、《血濺美人圖》、《共和之劍》、《牡丹亭》、《宗澤交印》、《三夫人》……哪齣戲？哪一齣？哪一場？

2.一百齣戲中一批批的彩排、一齣齣的演出、一遍遍的修改加工，通過實踐、通過觀眾、專家和我們自己一次次的篩選，於一九八七年初再最後選定這三臺好戲。

3. 品質是關鍵的關鍵，是生命。但眼看著品質年年下降怎麼辦？加時、加人、把關都不成。各方面、各部門共同努力，核心是唱、念、做、打。

提議成立：

A. 聲樂、唱念輔導組：李淑君、董瑤琴、周萬江、洪雪飛、蔡瑤先、候少奎、安維黎。（書記兼院長朱鴻麟同志將安維黎名字塗掉。說：「我們老安不當官兒！」答：「這並非做官而是幹活，亦非拿錢而是出力。」）

B. 身段、表演輔導組：崔潔、孔昭、林萍、秦肖玉、張國泰、賀永祥、許鳳山。

C. 武打、舞蹈輔導組：王德林、戴祥其、王寶其、白小華、張敦義。

D. 音樂研究組：樊步義、王大元、陳鳳林、何玉衡、張魯軍、樂隊演奏員。

E. 舞美研究組：魯田、王龍根、朱金亮、劉明、張偉、劉樹祥、徐灼。服裝、化妝、道具、音響、字幕、照明。

F. 雷打不動的練功活動由業務隊長負責。

戲劇調演、專題藝術研究、請院、所專家上課，改進建議會，獻計獻策。

（四）增加演出實踐，擴大觀眾面。按局要求每週二場，每月八至十場，一年約一百至一百二十場。

具體分配比例：

1. 劇場陣地演出五十場。

2. 送戲到廠礦、學校、機關三十場。

3. 為旅遊外賓演二十場。

4. 配合文史界學術活動專場演出（如：元代文學、明清戲曲《水滸》、《紅樓夢》、《西遊記》研究會）十場。

5. 組臺演出五場。

6. 組織綜合晚會（音樂演唱會、個人專場、振興京崑等）及其他五場。

（五）加強與改進演出宣傳。

1. 改進演出說明書的內容和形式，使其知識性（通俗）、趣味性（活潑）、藝術性（美化）、宣傳性（廣告）都強些。

2. 製作宣傳屏風，改進劇照裝璜及說明。

3. 恢復小戲報：崑劇愛好者日多，要把它辦成生動而通俗之教材和崑曲知音之友。

4. 堅持徵求觀眾意見：除通過意見表聯繫外，可召集觀眾座談會。

5. 堅持並改進報幕制：通過報幕員縮短演員和觀眾的距離，報幕詞要簡明、吸引人且有詩意。

6. 為做好這些工作，需從人力、物力、財力各方面充實現業務辦公室。

丁、戊兩項主要由業務辦公室負責落實，可組織其他同志參加。

這次討論意見較具體了，希討論時提意見，越具體越好、合理化建議更好。

同意的要身體力行，自己投入、帶動周圍，勿再唱反調才好。

注：此計畫為我起草，經討論，數易其稿，計有一九八五年十二月三十日一稿、一九八六年一月二十一日二稿、一月二十八日三稿、二月一日四稿、二月十五日五稿。

北崑劇院三十週年紀念活動側記

從一九八七年六月三十一日到七月三日，北方崑曲劇院為紀念建院三十週年，連續在吉祥、首都、長安三個戲院共演出了十場三十個劇碼。展現了這個劇院三十年來的部分工作成績，受到了有關領導、專家學者及各界觀眾的熱烈歡迎和高度評價。洪雪飛、候少奎、蔡瑤銑等幾十位中青年演員演出的《送京娘》、《刀會》、《女彈》、《活捉》、《辯冤》、《試馬》、《天罡陣》等折子戲體現了他們三十年來學習、繼承、掌握崑曲傳統藝術的艱苦勞動；新編歷史劇《南唐遺事》的演出，則標誌著劇院三十年來不斷進行藝術創造實踐排演了四十六臺大戲後的又一可喜成果，六月二十四日由劇院第四代學員班演出的五個小戲受到極其熱烈的歡迎和讚揚。更顯示出北崑三十年來在老一輩藝術家的口傳身教下培育出一批批崑曲藝術接班人的巨大成就。他們並沒有花費許多人、財、物力去複排歷史上那些較有影響的劇碼，如《文成公主》、《晴雯》、《李慧娘》、《紅霞》等，而是以彙報近年來的工作成績去體現「繼承與發展崑曲藝術」的建院方針，服務廣大觀眾。

「七一」前夕，他們的紀念活動出現了高潮：五十餘位專家學者包括文化部振興崑劇指導委員會、中國劇協、中國藝術研究院、北京市委宣傳部、市文聯、市劇協、中國崑劇研究會、北京崑曲研習社等有關單位的負責人或代表，應邀齊集於北京市政協俱樂部，回顧北崑三十年的風風雨雨，衷心稱讚四代崑劇從業者在艱辛坎坷的征途上團結奮戰的精神；熱情祝願北崑今後將取得更加輝煌的成績；許多專家列舉種種事例，從理論上闡明了搶救、繼承優秀傳統的迫切性；整理、改編並演出古典名劇的重要性，改革、創造、發展崑劇藝術的光輝前景，培訓、鞏固、提高崑劇隊伍的戰略意義。老專家有的諄諄叮囑、有的慷慨陳詞、有的當場賦詩填詞，……未到會的錢昌照、趙樸初、俞平伯、王西徵、歐陽中石等名家都親筆寫了賀詞，還有天津、上海、香港、澳大利亞等地寄來了賀信、賀電。

下午，北崑劇院大排練廳披上了節日盛裝，劇院成員又把已離退休的老幹部、老職工和曾在北崑工作過的外單位同志請回「娘家」。近三百人歡聚一堂，唱歌、跳舞、說快書、小品、演健美操、反串演出……當大家看到董瑤琴飾鍾馗、蔡瑤銑、張玉文等飾小鬼所演《嫁妹》時，群情沸騰，青少年們的節目充滿了青春活力，使聯會高潮迭起，市文化局三位局長、四位處長都感受到、沉浸在那種純真、深邃的歡樂中。四人幫摧殘、禁絕了十餘年，這支北國的蘭花依然在迎風怒放徐吐幽香。三十而立！它預示著古老而年輕的北崑將更堅實地邁開繼續前進的步伐！

補記：

參加一九八七年北崑建院三十週年的專家、領導同志有：錢昌照、雷潔瓊、趙樸初、謝華、張庚、郭漢城、馮牧、阿甲、劉厚生、徐惟成、吳曉鈴、馬少波、李紫貴、金紫光、余琳、陳昊蘇、陳剛、胡沙、邵宇、李濱聲、高運甲、周楷、李筠、魯剛、齊一飛、金和曾、陸瑩、田蘭……

北崑思憶

──紀念北方崑曲劇院建院四十週年

算來，我與北崑的情緣已有半個世紀了。一九四七年，我在青島讀高中，兩個姐姐都在北京大學中文系，她們暑假回家，為我表演了一段崑劇《水門》，我覺得很美妙，也記住了教她們的是崑曲大師韓世昌這個名字。一九四九年我隨革命大潮參加了「華北文藝工作團」，不料，韓世昌等崑曲老師們也參加了華北文工團。一九五○年一月一日，共和國第一個國家劇院──北京人民藝術劇院在文工團的基礎上建立了。遵照彭真等領導指示，青年演員都要學點崑曲，於是：韓世昌、馬祥麟先生教女演員，我們就跟侯玉山先生練基本功；向白雲生先生學身段；侯永奎先生為我開蒙，教《林沖夜奔》。從此，我對崑曲這一有著五百餘年光輝歷史的民族優秀古典藝術有所認識。

崑劇形成於明朝中葉並迅猛傳遍大江南北，落戶北京，至清康乾盛世發展至頂峰，霸主神州藝壇兩百餘年。因為崑劇的劇本文學，融匯了詩詞古文精華；音樂腔調豐富多彩；服飾

臉譜優美動人；表演藝術既載歌載舞、程式嚴謹又精於刻劃人物揭示心理；崑劇把眾多藝術門類綜合為一，蔚成奇妙的東方古典戲劇文明，並擔起近代「百劇之母」的重任。鴉片戰爭後，中國社會開始半殖民地化，列強侵略、戰爭頻仍，這種「盛世母音」也就日漸衰微。二十世紀初曾有二十年復蘇景象，但隨著抗日戰爭和解放戰爭的激變，瀕臨滅絕。至一九四九年全國連一個完整的崑曲劇團也不復存在了！

老一輩政治家好像都深蘊著民族傳統文化情結。當戰爭硝煙未盡的一九五〇年春節，毛澤東等中央領導就在懷仁堂點看崑曲晚會，點韓世昌的《遊園驚夢》而且要老「堆花」。我們便趕製「雲燈」點亮蠟燭，扮演花神……一九五六年之前，我雖然一直在學練戲曲的基本功、身段組合、表演片斷和崑曲經典折戲，但那主要是為了掌握舞臺手段、創建和發展中國的歌劇和舞劇藝術。直到一九五六年，《十五貫》進京演出成功，「一齣戲救活了一個劇種」！周恩來總理決定由文化部正式建立一個國家劇院以「繼承和發展崑曲藝術」並親自簽署任命韓世昌為北方崑曲劇院首任院長。我也隨老師們參加建院工作。

韓老師不善言辭，是一位天才的偉大表演藝術家。他一九一七年由河北農村晉京，就以其精湛而鮮活的表演藝術轟動京城，學界和藝壇更予高度讚揚。一九二八年他應邀到日本作個人專場演出，獲得極大榮譽。然而，在聯綿不斷的戰爭年代，古典藝術雖很珍貴，卻難保障藝人的溫飽，韓老師所塑造的杜麗娘、費貞娥、陳妙常、色空、紅娘、崔氏、柳氏、胖姑、春香……一個個年齡、身分、性格各異的古代婦女舞臺形象無不膾炙人口，令人歎為

觀止。但，誰會想到韓世昌在當時的「哈爾菲戲院」（今西單劇場）演出時，臺上卻懸掛著「不惜歌者苦，但傷知音稀！」的悲愴對聯。戲已無法再演，積蓄化盡，他只得「紅袖當爐」以賣燒餅養家糊口。侯玉山、白玉珍等早已還鄉務農，白雲生在公園擺過茶攤，而魏慶林老師曾以拉排子車度日。「凡一種文化價值衰落之時，為此文化所化之人，必感痛苦⋯⋯」所以，周恩來、陳毅等老革命家對於那些在艱苦環境下，以血淚生命呵護民族傳統文化的崑劇藝人，是那樣關懷、愛護和高度評價。

北崑建院四十年，並非一帆風順程途坦蕩。雖常沐浴甘露煦陽，也曾遭遇雪虐風饕；應是備嘗了甜酸苦辣，歷盡了坎坷跌盪，方才受享些許慰藉、剎那輝煌。當暮年回首，往事歷歷，能不浮想聯翩、感慨繫之嗎？搶救、挖掘、繼承、發展、革新、創造；學習、排練、演出；加工、修改、提高；下鄉、下廠、下部隊；參加運動、改造思想、整頓紀律；堅持「二為」、貫徹「雙百」，以及三並舉、兩條腿走路等一系列文藝方針政策⋯⋯九年間北崑劇院日夜辛勞，完成種種政治任務後，培養了上百名崑曲接班人、排演了三十臺大戲、一百八十齣折戲，每年演出兩百餘場，藝跡遠播，南達廣州、北至哈爾濱，且深受廣大群眾喜愛。

為實踐對古老崑劇藝術的全方位改革發展，北崑排演了《新漁家樂》；平定西藏叛亂後，為要人們牢記西藏自古是中國的地方，即排演了《文成公主》；三年自然災害時，毛主席提倡臥薪嚐膽精神，北崑即演出《吳越春秋》；登山健兒把五星紅旗插上世界最高峰，北崑立即排演了《登上珠穆郎瑪峰》；為了以革命傳統教育廣大群眾，北崑排演了《江姐》、《小紅

466

軍》、《飛奪瀘定橋》；移植了《瓊花》、《紅嫂》、《血淚塘》等現代戲；為了貫徹實施「三並舉」的方針，北崑演出了震驚國內劇壇的《李慧娘》、《晴雯》；為了弘揚優秀傳統劇碼，北崑排演了《荊釵記》、《連環計》、《繡襦記》、《玉簪記》、《雷峰塔》等古典名著，傳統折戲《嫁妹》、《夜奔》、《出塞》、《遊園驚夢》；整理改編的《百花公主》、新編的《千里送京娘》，新崑劇《紅霞》都曾紅極一時、久演不衰。《師生之間》演出超過二百場，《奇襲白虎團》更有在滬連續暴滿四十場的轟動效應！……

但是，正當劇院上下奮發圖強在艱苦的舞臺實踐中探索新時代崑曲發展的客觀規律時；正當這珍貴的古典藝術為廣大群眾所逐步認識、理解和欣賞時，一場民族浩劫由災難深重的華夏文化領域萌發了。曾被誇為「全國最好的一齣戲」《李慧娘》像《海瑞罷官》一樣，一夜之間變成了「反黨大毒草」！江青說：「我什麼時候才能見不到崑曲？」「毛主席的話你們也不聽！」於是，周恩來親建的北方崑曲劇院被解散了！接著，上海、江蘇、浙江、湖南、天津、河北所有的崑劇院團和藝校崑曲班也全部被撤銷！老藝人們和劇院人員一起被遣散，下放、還鄉、改行或「養起來」，直到老師們一個個壯志未酬憾然離世。我也被調到「樣板團」學演京劇。不久，文化大革命就開始了……。

民族瑰寶崑劇藝術在神州大地銷聲匿跡十三年之後，於撥亂反正的一九七九年恢復了建制。同仁們從四面八方彙集起來，重建北崑！為了給負屈含冤的李慧娘及受其牽連而遭厄運

的編創人員、劇評家、新聞界人士討個公道、徹底平反，北崑決定複排《李慧娘》，於是到

北京科學教育電影製片廠把已改行做了三年科教片編導的我又調回北崑，重操舊業。

由於我在文化大革命中遭受無辜迫害並經歷八年鐵窗生活，身心健康遭受嚴重摧殘，如

何能再步氍毹，重施粉墨揮灑自如的唱念做舞呢？原來我在獄中，不僅曾用牙膏皮做的鋼筆

尖沾著偷存的紫藥水寫下半本崑曲表演筆記；還曾以高聲朗誦「紅寶書」來活動聲帶；在土

炕上拿頂鍛煉氣力；在只有一平米多的窯洞空地上拉《夜奔》活動筋骨；所以能在隔絕十三

年後重登舞臺。複排「李」劇，並飾裴禹。

中國社會進入了一個改革開放的新時期，北崑也在曲折盤旋中發展前進。縱觀近十幾

年，北崑仍是以每年二・五臺大戲的規模和速度，堅持新劇碼的排演。除恢復文革前的《荊

釵記》、《風箏誤》等戲外，又大力新排了《西廂記》、《牡丹亭》、《長生殿》、《桃花

扇》、《琵琶記》等古典名著。《三夫人》、《南唐遺事》、《春江琴魂》、

《宗澤交印》、《關羽辭曹》、《水淹七軍》等新編古代劇。還排演了神話劇《三盜芭蕉

扇》、《哪吒鬧海》、《三上西天》以及近代戲《共和之劍》、現代戲《金梭銀梭》、外國

戲《村姑小姐》與《夕鶴》、寓言劇《偶人記》，折子戲也在百齣以上。

一九八二年北崑招考五十名十來歲的學員，加緊培養瀕於斷檔的接班人。寒窗十載，均

已成材。現已成為劇院演出的骨幹力量。在近十幾年的演出中，上述劇碼和中青年演員們不

斷獲得各種獎項：政府「文華獎」、中國戲劇「梅花獎」、藝術節獎、戲劇節獎、北京市新

劇碼獎、青年會演獎、等等。我曾多次擔任評委，而在每次熱鬧的評獎活動中，總會想起我的老搭檔、韓世昌的薪火傳人、劇院的創業主演——李淑君大姐。她由輔仁大學投筆從藝，先在中央戲劇學院崔承喜舞研班習舞，後調中央實驗歌劇院演戲曲和歌劇。她有一條天賦的金嗓子，加之聰穎好學，演藝精進。她演唱的東北民歌《瞧情郎》、豫劇《紅娘》等早已蜚聲歌壇，然而她竟在歌迷日眾的時候毅然踏進了崑劇的古刹寶塔，從此終生不渝。

我和她從歌劇院時就是舞臺搭檔：開始是閩劇《釵頭鳳》，我飾陸游、她飾唐琬；梨園戲《陳三五娘》，我飾陳三她飾五娘；歌劇《小二黑結婚》，我飾二黑她飾小芹；調北崑後她和我在《百花公主》中飾公主和海俊；《遊園驚夢》中杜麗娘和柳夢梅；《漁家樂》裡鄔飛霞、簡人同；《奇雙會》桂枝與趙寵等；在《紅霞》、《師生之間》、《文成公主》等劇中，她都演女主人公，我則老生、小生、正派、反派全配合她；最後同臺是李慧娘和裴禹。其他的合作方式如：我編她演的《千里送京娘》之趙京娘、我導她演的《血濺美人圖》之紅娘子都獲得巨大的藝術成就，她所塑造的一個個栩栩如生舞臺形象，無不長久留在老一輩觀眾的記憶中……應該說，在韓世昌老師不能上臺的年代裡，北崑的榮譽、輝煌與史績，李淑君功不可沒！然而，那個年代並沒有任何獎、也沒有機遇出國，只有日夜苦煉，默默鑽研，無怨無悔，像韓院長一樣為這民族藝魂奉獻一生。在歡慶香港回歸和建院四十週年的日子裡，我要祝她健康快樂！更希望青年後輩學她的精神，學她的藝術。

早在文革前的《靈山鐘聲》、《傳槍》等劇中我就曾做過導演工作。一九八○年我與馬祥林先生一起排導了《血濺美人圖》。這齣戲以其新的立意和較通俗的藝術形式而轟動，在吉祥戲院首演就連滿六場，後去河北保定地區巡迴演出中被調回，由中央新聞記錄電影製片廠拍成彩色藝術片。在各地放映均極受歡迎。一九八一年為紀念辛亥革命七十年，我編劇並主演了《共和之劍》飾蔡鍔將軍。之後，便致力於編導業務。先後導演了古典名著《西廂記》、《長生殿》、《桃花扇》、《琵琶記》；新編史劇《南唐遺事》、《三夫人》、《關羽辭曹》等劇。在創作實踐過程中，得到多位文壇耆宿、藝國元戎——張庚、阿甲、周巍峙、馬少波、郭漢城、夏淳、吳曉鈴、翁偶虹、周傳瑛、李紫貴、朱家溍、王一達的幫助、教導和鼓舞，使我為「蘭」灑掃，義無反顧。

文革前，北崑五大頭牌：韓世昌、白雲生、侯永奎、李淑君、叢肇桓巨幅劇照曾經年懸掛老長安戲院前廳。文革後韓、白、侯相繼逝世，李因病退出舞臺，我則改當導演，兼任業務副院長工作。當代北崑的領銜主演是洪雪飛、侯少奎、蔡瑤銑。洪雪飛不幸帶著她所塑造的白素貞、宦娘、楊玉環、周玉英等人物形象魂歸天國；而侯少奎蔡瑤銑所成功塑造的李自成、岳飛、關羽、趙匡胤；陳圓圓、崔鶯鶯、趙五娘、竇娥等等崑劇舞臺形象，應是當代觀眾所熟知、所喜愛、所高度評價的。他們在改革開放的新時代，更有幸到港臺、到日本、到俄羅斯、芬蘭，到西歐到北美去展示北崑的藝術風采，並獲得國際的榮譽和讚賞。

雖然黨和政府中，幾代領導人多次關懷、鼓勵、扶持這古老藝術；大的趨勢是越來越多

的中外人士瞭解和認知了它的藝術價值和歷史地位、開始欣賞或更加喜愛它；全國崑界「八百勇士」的競業與獻身精神也令人鼓舞。但應實事求是的講，北崑人的四十年奮鬥，尚未能根本改變「歌者苦」和「知音稀」的局面，也可視為：尚未根本解決已具三百年歷史的北崑藝術的生死存亡問題！因為第一、二代接班人都已進入老年期，第三代剛成材便在經濟大潮的衝擊下出現嚴重的「水土流失」。如果不緊急著手北崑表演藝術的研究和搶救、立即培養第四代北崑接班人，恐會再度留下更大的遺憾。

老年人難免瞻前顧後，而我又憂患意識較重，半個世紀的戲曲情結，使我無法平靜的安度晚年離休生活：卸任北崑副院長後，依然年年為劇院排戲，或為京劇和地方劇團導戲；應邀去做各種戲劇獎賽活動的評委或學委；近年還接任了中國崑劇研究會秘書長的法人職務，在這一無工薪編制、二無經費補助的民間學術社團中，揮發餘熱。我想努力完成張庚等老師們的夙願：把各地的崑劇工作者、研究者、愛好者聯繫起來，交流資訊、互勵互助、組織些學術研究活動，演出評獎活動，理論培訓活動，讓海內外熱愛華夏傳統藝術文化、特別是喜歡崑曲的愛「蘭」人，多一個宣洩濃情、奉獻愛心的地方。我們組織過幾次崑曲座談會、研討會；出版了會刊《蘭》；也促成了「首屆全國崑劇青年演員交流演出」活動；籌辦了「李笠翁獎崑曲論文筆會」；《新綴白裘》已開始編印；奔忙了一年的「湯顯祖杯崑劇傳統折子戲大賽」活動尚在經費籌措艱難之中……在開放搞活的今天，我仍常常這樣作些傻事、說些傻話，收穫點朋友們善意的嘲笑和親屬們無奈的埋怨……

因為我堅信：國粹藝術是不朽的。民族瑰寶就是國際珍品、人類寶藏。八十年前能有穆藕初先生等慧眼佛心，傾囊籌辦「蘇州崑劇傳習所」，使五百年不絕如縷的古典藝術又茁壯成長了一百年！那麼，在中國邁向二十一世紀的偉大歷史時刻，一定會有更多膽識之士鼎力相助，和我們一道，把這一優秀的民族傳統藝術文化，推向全球！推向未來！

一九九七年六月於北京

關於實驗崑劇《竇娥冤》出訪芬蘭、瑞典的報告

一

中國崑劇研究會在一九九九年七月五日與中央音樂學院、江蘇省崑劇院、中國戲曲學院、中國京劇院、北京市河北梆子劇團等六個藝術院團的二十餘位藝術家合作演出了仿古式實驗崑劇《竇娥冤》。得到了首都文藝界專家學者首肯與觀眾的歡迎。

芬中友協主席約‧維力先生經長期運作，邀請《竇娥冤》劇組於二〇〇〇年四月二十八日赴芬蘭赫爾辛基，參加亞洲藝術節，並慶祝中芬建

《竇娥冤》出訪芬蘭

473

交五十週年。其後又應邀到芬蘭的伊薩爾米、沃爾庫斯、奧魯等三城市演出。五月十五日離芬蘭至瑞典，又在斯德哥爾摩文化中心連演四場。五月二十二日回到北京。整個出訪活動歷時二十四天，經兩國五城市，演出十四場，受到極大的歡迎和高度的評價。這次中芬、中瑞民間的文化藝術交流活動獲得了圓滿成功。

出訪前，許多人擔心：這樣一個中國古老的故事、沒有什麼武打特技的大文戲，外國人能否看懂？能否接受？能否歡迎？但，幾乎是場場爆滿的上座率（最後連我國駐芬、駐瑞使館都買不到票），每場結束後經久不息的掌聲夾著呼叫和踩腳等熱烈反映，完全消解了那些想法。由於芬中友協先把劇本譯成芬蘭和瑞典文字，演出同時打出字幕……使觀眾完全看懂了，並跟著劇情發展歡笑、氣憤和悲傷流淚……當地報刊、電臺和電視臺，自覺地給演出及時宣傳。它們除了介紹我國古老的崑劇、關漢卿的名著、劇情、人物、演員之外，還評說「《竇娥冤》轟動了赫爾辛基……」；「在赫爾辛基建城四百五十週年之際，與城市同齡的中國崑劇給亞洲藝術節帶來異彩……」；「從未聽過這樣悠美的東方樂曲……」；「美妙的、舞蹈般的表演動作非常動人……」；「Du.E（竇娥）的悲劇命運令人感動，發人深思……」；「《竇娥冤》真的征服了斯德哥爾摩……」。

瑞典的文化中心經理激動的連連增餐、送酒和舉行小型招待會，再三表達他的敬佩和謝意，並說：「我非常理解和喜愛你們演出的《竇娥冤》，我將向我的各國朋友推薦，要美國和歐洲各國邀請你們去演出！」

二

通過這次的出訪實踐，初步感到有以下幾點經驗：

1. 選題對頭。中國戲劇奠基人之一、世界文化名人關漢卿和他代表作《竇娥冤》，正是我們應向國內外廣泛弘揚的民族優秀傳統文化。我駐芬、瑞使館官員們說：「這樣的演出給外國觀眾和我們都不僅是娛樂欣賞，還增加許多傳統文化知識，新聞媒體也有文章可做，使外國人對中國的歷史文化更加瞭解和尊敬。」

2. 藝術精彩。根據元雜劇整理、改編、並重新作曲排演的崑劇《竇娥冤》，採取了仿古的演出形式，並努力保存和發揚了中國古典詩詞的文學成就；豐富多彩的民族音樂；絢麗多姿的表演程式和獨特的、滲透著民族哲學精神的演出樣式與舞臺美術……使各國觀眾領略到中國古典戲曲藝術是博大精深、無與倫比的東方藝萃。

3. 組合優化。編導、作曲都是從事古典戲劇和崑曲的藝術實踐與研究五十年以上的專家，而主演、主笛、司鼓都是江蘇省崑劇院的藝術骨幹；飾竇娥的胡錦芳是「文華」、「梅花」雙獎得主，其他配角也是中國京劇院和梆子劇團的一、二級演員；特別是在臺上伴奏的民樂都是中央音樂學院的教授和副教授；佈景由中國戲曲學院舞美系副主任于少非設計……。這樣一個跨系統、跨單位、綜合組成的班子，確保了演出的高水準、高品質。在藝術上震驚了國外的同行與觀眾。

一方面是改革的需要，一方面是近年來崑劇在國內外研討、培訓、演出實踐的啟發，我們有以下三點建議：

三

1. 在文化部崑指委的直接領導下，由中國崑劇研究會下設一個實驗劇團。不定編制、不撥經費。形成民間、自願、靈活的組織。每年可組織研究、創作、排演一、二個實驗劇碼（像《竇娥冤》類似的）。可以跨單位、跨地區、根據要求，選定劇碼。編、導、音、美等主創人員和主要演員，都可由各有關單位和劇團選拔或邀集。演出後錄影保留並組織學術研討……，務使對振興崑劇有所貢獻。

2. 文化部外聯局和對外演出公司可以其廣泛的國際聯繫之優勢主動出擊，參加各國、各地、各式各樣的藝術節。像日本向全球推廣其歌舞伎那樣有計劃的向世界各國宣揚我

4. 後盾堅強。中國崑劇研究會，在文化部振興崑劇指導委員會的直接領導下，又得到全國政協、全國文聯、全國劇協、全國戲曲專家、學者的熱情支持。這次出訪更得力於芬蘭、瑞典大使館的鼎力支援、關懷與幫助。如果沒有這樣堅強的後盾，取得上述成功是根本不可能的。

中華民族優秀的傳統戲曲文明。演出古典名著《竇娥冤》已使芬、瑞觀眾看到：中國戲劇絕非只是雜技、武術，而是古代東方戲劇文明的真正代表。

3. 這次芬蘭、瑞典之行，屬文化交流活動，但卻是由芬蘭人維利籌畫、運作的。我們總覺得該由文化部組織、領導或委託某單位去運作，或與各國各城市的文化中心、文化機構聯合皆可。張庚先生常說：「中國的經濟、科技落後，工業產品也許比不上外國，但，我們的文化藝術，特別是戲劇藝術卻是外國人稱頌，而且是心服口服的。」歷史已充分證明，首屆中國崑劇藝術節更明確的告訴人們：古典崑劇是最具代表性的古代東方戲劇文明。因而也最具國際性。不能視為僅只是一種少數人欣賞的藝術。因此，建議文化部崑指委制定一項戰略計畫。進一步在國內和國際上弘揚中國古典藝術。商業性演出是必要的，而有目的地文化交流，主動傳播中國傳統文化，意義更深遠。

比如法國的國立高等戲劇學院，屢請日本歌舞伎學者講授「東方古典戲劇藝術」，而從未請中國教授去講課：幾十屆阿維儂國際藝術節，除雜技團外，從未有中國劇團去演出……，這種局面發人深省，且急需改變！

以上是彙報情況和提出建議。當否，請批示。

（為中國崑劇研究會起草二○○○年六月一日）

美國大學生版《桃花扇》在惠特曼大學演出小記

二〇〇二年夏，經廖奔先生推薦，我們接待了美國惠特曼大學魏淑珠教授等師生六人，到北方崑曲劇院觀摩崑劇、學習《桃花扇》的音樂、表演、服裝、容妝等。原以為他們因好奇而涉獵一下這樣高難度的劇種和劇碼，但他們的認真態度和濃烈興趣卻令人感動。十月中，我們應邀到達美國華盛頓洲沃拉沃拉市。二〇〇二年十月二十八、二十九日，一部美國大學生版《桃花扇》即在惠特曼大學戲劇中心小劇場彩排和演出了。樓下早已座無虛席。樓上留給照相、錄影的地方也擠滿了觀眾：有本校師生、有本鎮市民、還有遠歷風塵來看子女表演的演職員家屬。學校的招待所早住滿了，只能住旅館。

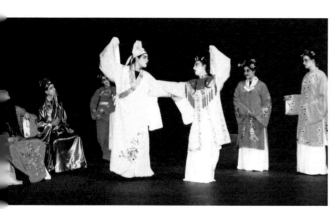

美國大學生版桃花扇

這齣《桃花扇》是在魏教授指導下由該校戲劇系學生自編、自導、自演的。

他們深入的研究了原著（美國有孔尚任《桃花扇》的全譯本），又根據自己的實際情況加以精心濃縮。全劇只用八個演員：李香君、侯朝宗、楊龍友、李貞麗、蘇崑生、鄭妥娘、丫鬟和張燕築（兼阮大鋮家奴）。大鑼開場，副末楊龍友宣講劇情，說到「看，那邊侯公子來也」，侯朝宗上場亮相。笛聲起，一段【錦纏道】唱來，端的是「美聲崑曲，西方侯郎」……。楊龍友三言五語，說服了這位頭戴學士巾、身穿藍摺子的美少年，隨他去到媚香樓叫門。小丫鬟耍著腰巾上，虛擬表演開門、關門。李貞麗出來問情由，喚出李香君，雖是金髮碧眼，但其臺步圓場、水袖動作都很不錯。二人仰慕已久，一見鍾情，載歌載舞的對唱了一段歌味崑曲，題詩贈扇，送入洞房。楊龍友繼續講述故事的發展變化……圍繞著「定情贈扇」、「逼嫁畫扇」、「守樓寄扇」和「斷情撕扇」，乾乾淨淨四場戲，總共四十六分鐘，一臺中國名劇演繹完了！觀眾報以熱烈的掌聲，八位演員恭敬謝幕後，脫下戲裝仍著練功服魚貫退場。

整齣戲的音樂伴奏是一支笛子、一付板鼓、一面大鑼，分別由兩位美國女孩操作。雖缺長年基功訓練，但人家卻是長笛和架子鼓高手。樂曲是「蘇崑生」根據崑曲牌子和英文唱詞改編的。而演員們穿的褶子、裙子等都是茱麗葉（中文名巧蘭，一位十八歲酷愛崑劇的姑娘）設計製作的。劇場地下室有服裝和佈景工廠，大學生在車間打工或管理圖書資料，既可掌握技術又能掙點零花錢。巧蘭是晚會主持人，她根據觀眾、演員和校方的要求請兩位中國

崑劇指導教師表演點「真崑劇」。於是我穿了侯朝宗的褶子，連唱帶做的演了一段《琴挑》〈懶畫眉〉巾生持扇動作；老伴秦肖玉演了一段《遊園》〈皂羅袍〉閨門旦身段。最後，我又介紹了一段《夜奔》武生走邊及唱念表演。當觀眾在熱烈鼓掌中又得知這是兩個七十上下的老人時更驚叫起來……

接下來就是座談會。魏淑珠教授率主創人員和我們坐在臺口，與不肯走的觀眾面對面交流。這座城市、這所大學是第一次接觸中國戲曲藝術，觀眾們提出了各式各樣的問題，並對美國學生的演出和中國老師的輔導表示了熱烈歡迎和高度讚揚。家長們要中國藝術家們評價他們的孩子，也得到了「學的好、改的好、演的好、有創造性」的滿意答覆。

《桃花扇》演出結束，劇組也就要解散各奔東西了。導演叫「笨」（非常聰明一點不笨），已在戲劇系畢業，即將去芝加哥工作；小巧蘭已申請獲准今年到北京大學進修；小笛師帥雪蓮將去德國留學；亢奮中的演員們大都和遠道而來的親朋一起參加魏淑珠老師精心準備的夜餐會……吃著、喝著、說著、笑著、照相留念、擁抱告別、互相祝福……壓軸的好消息是魏老師的公子孟懷已把整個演出活動都照了像、錄了影，還將自用電腦做個專題片送給大家。

短短一段輔導工作結束了，留給我不少有益的啟發和難忘的記憶……

（二〇〇二年十一月）

蘭花之夢

——一九九四年全國崑劇青年演員展演感言

題記：

時代和命運賜予我的愛蘭情結成為重負，終生難渝。真是⋯剪不斷，理還亂，夢無端。

在「百花齊放，推陳出新」的文藝方針指引下，祖國藝苑早已是「姹紫嫣紅開遍」春風盛景。而毛澤東、周恩來等老一輩革命家，卻特別讚賞與扶植那幽香馥郁的蘭花——崑劇。是因她古樸典雅、品格高潔？是因她五百年不絕如縷的生命力？是因她曾哺育過大江南北形形色色的地方劇種？是因她代表著中華民族傳統文化的輝煌？是的，她藝術上的輝煌成就使她在中國的文學史、戲劇史、音樂史、舞蹈史上都占著無可取代的地位與篇章；她的著名劇碼和理論著述，早已揚威海外，擠身世界藝術殿堂！必將成為構建社會主義精神文明進程中一方重要的文化基石。

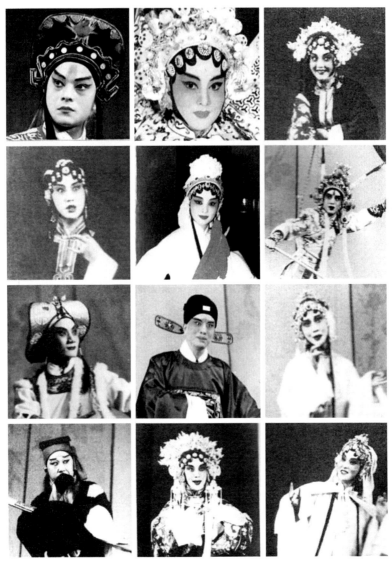

94年全國崑劇青年演員展演

最近，在北京舉行的首屆全國崑劇青年演員交流演出大會，歷經半月，勝利閉幕了。這是由文化部藝術局、中央電視臺、人民日報文藝部、北京市文化局和中國崑劇研究會五家聯合主辦，上海市文化局、江蘇省文化廳、浙江省文化廳、蘇州市政府協辦，由北方崑曲劇院承辦的一次崑劇界的盛會。有來自郴州的湘崑劇團、來自杭州的浙江京崑藝術劇院、來自南京和蘇州的江蘇省崑劇院和蘇崑劇團、來自上海的上海崑劇團和北京的北方崑曲劇院等六家專業崑劇隊伍，還有中國戲曲學院、日本崑劇之友社等兩支友隊。八個參演單位共選派出九十六名十八至三十五歲的優秀青年演員，通過六十四場傳統折戲演出，展現了這一茬新蘭花蕊正是跨世紀的一代崑劇接班勁旅。由十五位專家評委審慎評選後，在閉幕式上為三十一位蘭花表演獎、三十一位優秀表演獎、十二位最佳表演獎、八位蘭花之友獎、七位優秀新蕾獎、六位蘭花新蕾獎演員頒發了獲獎證書、蘭花獎牌和獎金。而冒著酷暑來觀賞演出並為這群千姿百態、清香撲鼻的芳蘭和含苞待放的花蕾發獎的有關領導和專家學者是：全國政協副主席萬國權、洪學智；文化部長劉忠德，副部長高占祥、陳昌本；廣播電視部副部長劉習良；全國文聯黨組書記林默涵；文化部老部長周巍峙；文藝界的老領導老專家張庚、阿甲、郭漢城、馮其庸、鄭傳鑒、馬祥麟、張嫻、沈祖安……

中央電視臺在兩個頻道將大會開幕、閉幕實況及兩個選場節目安排四個欄目向國內外播出。人民日報、中國文化報、北京日報、晚報、戲劇電影報以及中央、北京電臺等新聞媒介也都相繼專辟版面與欄目，宣傳與報導演出盛況。正是在這種全社會的關注、愛護、扶植

下、崑劇這一幾經興衰甚或瀕臨滅絕的古典戲劇形式，才得以生存、繁衍、發展。新一代接班人才得以凝聚、鞏固、茁壯成長。

1. 「功透髓外」張富光。除了正在上海崑劇團實習的八十餘名上海戲校應屆畢業生中選拔參賽十三名優秀新蕾之外，京、寧、蘇、杭、湘等院團的小蘭花均在二十二至三十五歲的年齡段，多為各院團或戲校在七十年代末八十年代初開始培育的專業人才。十載寒窗，大多數已成為團演出的主力，有些已開始擔任重點劇碼的主演。像這次蘭花最佳表演獎奪魁的湘崑張富光，已在本團擔綱領銜。富光刻苦學練堅韌不拔，行兼文武、聲容中西、可塑性強。又經匡升平、周傳瑛、沈傳芷親授，汪世渝、蔡正仁指點，終被俞振飛老收為關門弟子。他不僅能演傳統崑劇《荊釵記》、《白兔記》、《追魚記》，還能演新編歷史劇《一天太守》、《霧失樓臺》，更被省湘劇院邀去出演湘劇《唐太宗與魏徵》的唐太宗。這次參賽的《見娘》，像過去的許多大小戲一樣受到普遍的讚譽。阿甲老曾予「功透髓外」的讚許語。在本省數次獲各種獎和「芙蓉獎」，這次再以雄厚實力參評「梅花獎」。人們都說崑劇是「宮殿藝術」、「封建士大夫的消遣品」。怎樣解釋？事實上，遠離宮外和江南的、邊遠貧困山區郴州市，竟常葆著這樣一片蘭花，並出現首屆蘭花狀元張富光。其次，如優秀表演獎得主傅藝萍、羅豔等也都有出色的表現。這現象豈不發人深思！

2. 清純秀雅小王芳。蘇州的江蘇省蘇崑劇團也是業兼蘇、崑，舉步艱難的半崑劇專業劇團。而此十位執著的演職人員卻一直在克服萬難、慘澹經營《荊釵記》、《竇娥冤》、《花魁記》、《釵頭鳳》、《五姑娘》等等。崑、蘇新老劇碼，皆受到省內外觀眾的好評。近年曾出訪意、日、港等國家和地區。培養出王芳、楊小勇、陶紅珍、王如丹、宋蘇霞等一批優秀青年骨幹演員。而這次藝花「榜眼」王芳，即以其清純秀雅的氣質、委婉略含蘇味的唱腔特色、細膩準確的內心刻劃、一曲《尋夢》的杜麗娘，而贏得了多數觀眾和評委的首肯。

3. 榮膺「探花」王振義。也許連王振義本人都不敢奢望。這個出生在京郊山區的憨厚小夥子，竟獲得了首屆蘭花金獎的「探花」。他一九八二年考入北崑學員班，七年「坐科」，歷經滿樂民、朱心、馬玉森等老師，學習文武小生。未畢業前就曾得到蔡正仁、石小梅、汪世瑜等南崑名小生們的賞識與指教。近年，在新排《琵琶記》中擔任主角蔡伯喈。在與蔡瑤銑老師的配演提攜中，技藝大進。這次參演的《連環記‧擲戟》飾呂布。那俊美的扮相、炯炯的眼神、英武的氣質，顯示了他是塊能煉成好鋼的的材料。還有他眾多優秀的同學：溫宇航《金不換》；魏春榮、范輝《思凡》、《下山》；孫雪梅《出塞》；韓冬青、馬寶旺《活捉》；張衛東《草詔》；楊帆《夜奔》；董萍、侯爽《驚夢》、《遊園》等，讓人觀之欣慰。

4. 別母苦練小劉靜。從拂曉到深夜，都有崑劇青年排隊、搶地毯練功、排戲。早已離退休的老教師們——秦肖玉、孔昭、林萍和在職的老演員們——侯少奎、蔡瑤銑、滿樂民、張敦義、王德林、張志斌等，都興奮而廢寢忘食地為這群學生精心加工。更老弱的傅雪漪和李淑君等便在家中給學生拍曲說戲……。劉靜的父母，由山東老家來看望正在苦練中的女兒，中午驕陽似火，母親已把飯菜做好，想以溫暖的親情撫慰一下常年在汗水中拼搏的愛女。「爸、媽，就這會練功有空，我再去走走，你們先吃，我一會就回來！」母親哪裡吃得下，悄悄地跟到練功廳……那粗粗的「靠繩」深深勒進劉靜細皮嫩肉的肌膚，一道道紫紅色血痕……，汗水，充當了她的護髮乳、潤膚露。泛著汗鹼的練功服又被浸透。母親忍不住滾下痛心的熱淚：「靜兒，咱們不幹這行了，好不好?!」劉靜強忍悲傷，微笑安慰父母：「沒事的，我體質好！其實，我從小就是這麼過的……」。父母還是含著淚看著疲憊的女兒咽不下飯去。為了擺脫親情的縈繞，她只好狠心把父母送回家鄉……。類似這樣的故事何止幾十，這只是眾多為藝術犧牲奮鬥的一例罷了。儘管青年們的表演還存在這樣那樣的缺點和不足，我們又怎能不為他們的敬業精神所感動呢！

5. 南國對對杜麗娘。孔愛萍和徐雲秀，是南京崑壇兩支芳蘭。張嫻、張洵澎教孔，姚傳薌、張繼青教徐。傳統工底扎實，並在《還魂記》、《白羅衫》、《桃花扇》、《趙五娘》、《唐伯虎傳奇》等大型劇碼中擔綱主演。此次二人分別以《遊園驚夢》、

《幽媾還魂》、《癡夢》等劇碼的優異成績，雙獲「蘭花最佳表演獎」。

6. 杭州的張志紅和蘇州的王芳，則皆因《尋夢》之杜麗娘人物刻劃出色而名列金榜。志紅天生麗質，秀色可餐，舞姿嬝娜，歌喉鶯囀，明眸流盼、光采襲人，；而王芳天賦有悲劇氣質，身心入戲，令人憐、令人痛。兩個小麗娘以素樸天然見長，演來風格不同，卻同樣令人愛而難忘。

柯軍、國生顯絕技。崑劇之武戲素來北方見長。但此次演出中，名流「青甲」的武生卻是浙江的翁國生和江蘇的柯軍。他們都受傳字輩老師的教導。基本功底淳厚、基礎戲也扎實。又經張金龍等京崑老師的培養，加上他們各自的苦練苦鑽，兼收並蓄，精演巧創，終於拿出各自的上乘表現。國生參演的《飛虎峪》，勇猛峭拔，絕技迭起，充分發揮舞蹈技巧形體語言，突出刻劃了一個少年英武、膽藝過人的李存孝（安敬思）。而柯軍卻以南派《夜奔》的率、脆、俊、猛藝驚四座。在他進軍梅花獎的專場演出中，更以高難跌撲、激情表演的《伐子都》和文老生戲《訪鼠測字》而顯示了他文武崑亂不擋、唱做翻打俱佳的「全能演員」素質。

7. 武戲群體獲大獎。這次青年會演中武戲的比重不大，少而精。北崑的《天罡陣》、上崑的《雁蕩山》都得到了集體演出獎。而上崑優秀新蕾谷好好和江志雄整體「一顆菜」的《擋馬》，丁芸的《扈家莊》，陳崑的《三戰張月娥》，無不滲透著王芝泉老師的心血與風範。浙崑的《請神捉妖》中飾九尾狐的孫曉燕，武功嫻熟，靠旗出手

等高難技巧都完成的很出色。南京的胞兄弟單小清、單小明，無論冬夏，戰嚴寒鬥酷暑，苦練武功二十年。一位武生、一位武丑，一個右跟頭、一個左跟頭。尤其在《三岔口》中，二人配搭默契，珠聯璧合。這次分別以《問探》和《洗浮山》參賽，表現出勇攀高峰的精神。《洗浮山》原係京劇武生中「八大拿」戲，難度係數較高。小明在技巧、身段、表演、節奏等方面都達到優秀的水準，且以京劇劇碼拓寬崑劇表演路數，也是很有意義的實踐。北崑楊光的《挑滑車》、陳海的《嘉興府》的做法，可謂不謀而合：「摔打花臉」在戲曲舞臺上日漸稀少，因其特別苦累還帶點危險性。從這個意義上我們應特別鼓勵「武淨」行。楊帆的《夜奔》純厚北派風格。「活林沖」侯永奎傳於少奎，少奎再傳給楊帆、楊威等。演出時少奎給楊帆化妝、把場，深為有接班人而欣慰。然而侯家的另一類戲《刀會》的關羽，《送京娘》的趙匡胤，又有誰來接班呢？西湖之濱程偉兵雖然這次參演的是《逼休》，學起了上崑的計鎮華，但他的身材、扮相、嗓音、表演卻更適合接下少奎的紅生戲。

8. 紅梅藝貫京崑梆。最佳表演榜上，有兩位中國戲曲學院表演系的學生。史紅梅原是山西北路梆子演員，省內多次獲獎。考入學府大本深造。前年在全國京劇青年團體會演中獲優秀表演獎，這次又以《刺虎》的優異表演在全國崑劇青年會演中獲最佳表演獎，從而成為梆、京、崑三棲三優的多面手。她明年畢業後要為哪個劇種效力呢？恐難找「三下鍋」的劇團和劇碼吧？另一位張威是遼寧省青年京劇團的旦角演員，在

「中戲」師資班深造。一曲《癡夢》名登金榜，豈不喜出往外！她即將滿載著戲曲學府的藝術收穫和崑界給予的殊榮返回家鄉。還有武漢漢劇青年梅花獎得主邱玲、湖北省京劇團的山東姑娘呂慧敏、表演系青年教師趙璐群，她們的參演擴大了崑劇陣營，為大會增添了異彩。梅蘭芳等老藝術家都是由於有著深厚的崑劇基礎，才成為一代大師。那麼今天，提倡各個劇種的青年演員學習、掌握這些基礎崑曲劇碼，豈不是一件具有深遠意義的大好事嗎？她們百分之八十是沈世華老師教授的，應對沈老師的辛勤勞動給予充分的評價與表彰。我們讚賞中國戲曲學院領導的明智決策：開崑曲班！而且應該堅持、鞏固、深入、全面的掌握崑劇藝術才是歷史性功績。

9. 崑劇將成國際戲劇。另一位張毓雯老師，卻用三年時間，精心輔導著一批日本朋友。前田尚香小姐等八位日本崑劇之友社的代表來京參演，是要向老闆請假，扣工薪，甚或冒著被解雇的風險而毅然報名參加的。他們克服著語言、唱法、動作、生活習慣……種種困難，一字一腔的練，一招一式的學，終於學會二十餘齣崑劇，能演三、四個晚會，而且有文有武，各種行當。他們的參演使交流演出大會帶有國際性。可惜準備要來的香港和澳大利亞代表因大學畢業考試而未能成行。我們期待著下一屆會演不但有港崑、澳崑、日崑，而且有美崑、法崑、德崑、加崑、韓崑來相聚。

10. 缺憾不足永莫忘。雖然這首屆會演醞釀很久，但倉促上馬，準備不足。參賽人多而行當不全（淨、末、丑較少），老旦、彩旦無。劇碼重複較多（四個「癡夢」、三個

「遊園」……）而沒有一人報演《十五貫》和《李慧娘》。這兩齣戲標誌著崑劇的最後一次興亡變換，更是現代戲劇史中的重要篇章。但不少青年演員，不但不會演，甚至對它們一無所知，這不能不說是一項重大缺憾。

11. 學術研討會上研討了崑劇的繼承與發展、改革與創新、現狀與未來、演出與培訓、唱念與做打、宣傳與組織……等等問題。

理論實踐相輔相成。在理論與實踐方面，都有許多不同觀點，甚或是針鋒相對的爭辯。但是，對這次活動的成就、收穫與意義卻是一致的肯定與讚揚。全國八百名崑劇從業者在相互瞭解、相互支持幫助下更加團結了。特別是對青年一代鼓舞、教育，對於堅定他們的藝術理想、鞏固他們的事業心、凝聚起劇種的跨世紀接班人隊伍是意義巨大深刻的。技藝上、思想上的切磋交流，使他們更加勤學苦練、尊師愛友、提高素養、滿懷信心的大步前進。

12. 蘭花之夢永綿長。一九九一年在杭州、一九九二年在上海、一九九三年在蘇州，歷次崑劇研討會座談會上，我代表中國崑劇研究會提出搞全國崑劇青年會演的設想和建議，終於在一九九四年，得到文化部藝術局、廣電總局、中央電視臺、人民日報文藝部、北京市委、市政府、市文化局的贊同與支持，得到各有關省市文化廳局支持、協助，更有北方崑曲劇院院長帶頭，全員投入，甘冒風險，勇挑重擔……，才圓了多年來千百萬崑劇從業者、研究者、愛好者、支持者的這一個美麗的蘭花之夢！

這還只是第一個夢。下一個夢應該是：全國崑劇古典名著會演，結合進行國際學術研討會。豈不更加絢麗多姿，引人入勝，樂壞各國漢學家、文學家、藝術家?!

第三個夢，將是崑劇改革創新劇碼的全國會演，更要結合理論的探討。那將是繁花似錦的中國崑劇節！

湯顯祖《臨川四夢》流傳四百餘年。我們這一代的第四個「蘭花之夢」，必將伴隨著它的中興、發展、昂首闊步邁向二十一世紀！

（載《中國戲劇》一九九四年第八期）

為什麼要在北京振興崑劇？

中國崑劇已被聯合國教科文組織宣佈為首批「人類口述和非物質遺產代表作」三年了。三年來，在海外逐漸擴大著它的影響和知名度，認知它、欣賞它、喜愛它、宣傳它、研究它的人越來越多。而北京市崑振興協會卻早在二十年前就成立了。這說明協會的創始者、領導者、支持者有著遠見卓識。

北京，是京劇的出生地，不是崑劇的出生地。為什麼要在北京振興崑劇呢？原因多多，理由多多，略舉幾點：

1. 聯合國重視的中國古典崑劇，中國自己理應更重視。中國的首都北京，不但重視而且要振興。理所當然。

2. 京劇出生於北京，而崑劇是京劇的母劇。崑劇出生於江南但它祖籍是北京。

3. 崑劇出生於蘇州崑山，但它並非崑山的地方戲，而是曾「君臨劇壇二百餘年」的全國性劇種。

4. 崑劇的「母劇」是宋、元、明中南戲諸腔；但它的「父劇」卻是金元、盛明的北曲雜劇。不僅如此，還有……

5. 崑劇發祥於蘇州崑山，迅猛傳遍大江南北。但它發展變化為全國性劇種，是在它進入北京，成了「宮廷大戲」之後。崑劇的輝煌鼎盛，是在清康乾盛世之北京，《曲海總目》、《九宮大成》、《閒情偶寄》等重要典籍，皆於北京完成；《長生殿》、《桃花扇》等劇也是在北京創作和首演的；「家家『收拾起』，戶戶『不提防』」的局面也是在北京形成的⋯⋯

6. 中國社會由封建的古代進入半封建半殖民地的近代，應運而生的京劇取代了崑劇的藝壇霸主地位一百六十餘年。日益衰微的崑劇先是在皇宮、在王府、在吳中、在京、津、保地區，常有幾十至上百社班在活動。民初，北京又出現了一次崑劇復蘇。

7. 一九一七年，冀中榮慶社崑弋班韓世昌、陶顯庭、郝振基、侯益隆等進京演出，轟動了北京城；北京大學蔡元培校長、吳梅教授、王小隱等師生大加讚賞與宣傳；當紅的楊小樓、梅蘭芳等戲劇大師也極力提倡並演出崑劇。一九一九年韓世昌率榮慶社南下滬、蘇演出，更激勵了江南崑曲發祥地的仁人志士，於一九二一年興辦了「蘇州崑劇傳習所」，培養了「傳字輩」一代崑劇接班人；一九二八年韓世昌應邀東渡日本，第一次把古典崑劇遠播海外；一九三六年韓世昌又與白雲生等遠離京、津，南巡魯、豫、蘇、皖、湘、鄂六省十五城，受到普遍熱烈的歡迎（當時湖南長沙嶽麓書院師生

以詩詞歌頌北崑演出，匯成《青雲集》）。一九五六年毛澤東、周恩來觀看了《十五貫》，並救活了瀕臨滅絕的崑劇；一九五七年反右風浪中，文化部在北京建立了「北方崑曲劇院」，周總理簽署了韓世昌院長的任命書。劇院建立後九年間，繼承傳統劇碼近兩百齣、新排新編大戲三十臺、培養崑劇藝術接班人近百名、巡迴演出北至哈爾濱南到廣州……

8. 一九六六到一九七六十年浩劫，江青等殘暴的扼殺了正蓬勃發展的崑劇藝術。但隨著「四人幫」的垮臺和撥亂反正，北京及全國的崑劇事業又還魂復生了。近二十五年來，北崑除重點排演古典名著：《西廂記》、《竇娥冤》、《牡丹亭》、《荊釵記》、《琵琶記》、《義俠記》、《長生殿》、《桃花扇》等外，還編演了《李慧娘》、《晴雯》、《血濺美人圖》、《共和之劍》、《南唐遺事》、《三夫人》、《夕鶴》、《偶人記》、《貴妃東渡》、《宦門子弟錯立身》等新劇碼，出訪世界各地，備受讚揚歡迎……

總之，從明萬曆年間崑劇成為北京宮廷大戲至今約四百年，北京崑劇早已形成自己北方的風格與規範、鮮明的特色和豐厚的傳統。北崑──不但是名副其實的全國性劇種，而且是有著近四百年光輝歷史的北京劇種。

9. 中國崑劇從形成之日起，就是植根於中華民族歷代文化藝術高成果的堅實基礎之上。在它發展至鼎盛的歷史長河中，更是不斷吸納、廣泛融匯各地區、各民族、各門各類

文藝技藝的最新成果。它的劇本文學繼承著漢賦、唐詩、宋詞、元曲、古散文、駢文；它的音樂曲牌構成，涵蓋著歷代各地的祭祀樂、宮廷樂、佛、道、儒、宗教音樂，民間小調、山歌水謠、少數民族曲調素材；它的語言基礎是元、明時全國規範的《中原音韻》；它的表演體系是載歌載舞的、虛實結合的、是有程式、有行當、有規範、絢麗多彩的、而且是不斷發展的。決不像某些人誤傳的那樣：「崑劇是僵死的、化石般的博物館藝術！」非物質文化遺產只能體現於活人身上，代代傳承，革故鼎新……博物館可以陳列物化的文字、曲譜、圖片和音像製品，但不能陳列活人。

中國崑劇，已被國際社會公認為全人類的精神文化遺產了。北京、北京人，怎能不努力去瞭解、學習、宣傳、研究和振興自己的古典崑劇呢！基於此，我們協會才於二〇〇四年在北方崑曲劇院、中國崑劇研究會的協助下，正式成立了「北京陶然崑曲學社」。

（寫於二〇〇四年十一月十五日，載《京崑藝術》總第二十八、二十九期合刊

《慶祝京劇崑曲振興協會成立二十週年專刊》，北京市京劇崑曲振興協會主編）

《詩詞崑唱》序

中國是詩歌的國度。詩經、樂府、唐詩、宋詞、元曲……，全都屬於詩歌的範疇。「詩歌」，顧名思義，「詩」是要「歌唱」的。事實上，據史料記載，古時候的詩詞確實都是可以歌唱的。可是，不知從什麼時候開始，我們民族的詩詞歌唱傳統被遺失在歷史前行的道路上了！到如今，「詩而不歌久矣」，已經成為中華優秀傳統文化愛好者的悲歎。在近現代，基本上已經沒人會歌詩了。那麼多那麼美的詩詞，我們恐怕將永遠只能讀到它們的文字卻不能領略當初的音容。惜哉！

崑歌教材封面

崑曲，有六百年悠久歷史，號稱「百戲之祖」，是中華優秀傳統文化的集大成者。它曲調優美婉轉，文辭典雅清麗。被聯合國教科文組織認定為「首批人類口述與非物質遺產代表作」。明、清之交，它在中國廣袤的大地上，從南到北、從東到西，造成長達兩百年之久的「社會性癡迷」（余秋雨語）。但是，進入近現代後，崑曲不能適應當代人的基本審美要求，節奏慢，聽不懂。於是，它門庭冷落到了瀕臨滅絕的窘境。痛哉！

怎麼恢復詩詞的歌唱傳統？如何拯救崑曲？這是歷史撂給我們的難題。

因為太在乎我們民族的傳統文化，三位一心一意想為她做點事情的中青年人──孫建昌、徐立梅、唐建光走到了一起，嘗試著為這歷史難題尋求自己的答案。

二〇〇二年二月，他們發起成立了南京鍾山崑曲社。目標是一石二鳥──既挖掘詩歌的傳統，又挽救崑曲的頹勢。他們想出「以崑曲腔調演唱唐詩宋詞、毛澤東詩詞」的辦法來實驗自己的追求。他們北上南下請教當代專家，鑽研古籍請教前代聖賢。皇天不負有心人！解題的理論依據、實施步驟和操作技巧都被他們找到了：

理論依據──崑曲始祖魏良輔先生最早研究、創造出來崑曲的腔調就是為演唱好詩詞服務的（史稱「清曲」）。

實施步驟──先以崑曲的音樂元素演繹唐詩、宋詞、毛澤東詩詞（俗稱「崑歌」），讓詩詞成為歌曲，廣為傳唱；再以崑曲的曲牌和唱法演繹詞曲作品，恢復崑曲清曲的面貌；最後，唱崑劇演崑劇，發展崑劇的欣賞者和學習者。

操作技巧──必須先建設好自己的宣傳員基地（崑曲社），再走向社區、大學，在那裡尋找受眾，宣傳群眾。他們自豪地稱自己是橋工──先以崑曲的方

法唱詩詞，架起詩詞走向歌唱的橋樑；再以崑歌為基石，架起崑曲走向群眾的橋樑；最終以民族文化情結架起人民走進崑曲的橋樑。

五年多來，他們的實踐已經初步有了成果。在中國毛澤東詩詞研究會和中華詩詞學會等單位的支援、參與下，「『鍾山杯』毛澤東詩詞暨唐詩宋詞崑曲唱腔大獎賽」在全國徵集、收集到千餘首詩詞曲譜。鍾山崑曲社從三個人發展成有幾十位核心骨幹、幾百位熱心社員、能夠拿出若干臺融崑歌、崑舞、崑樂、崑劇節目，有較強演出、宣傳、培訓功能的現代崑曲團體並被江蘇省文化館戲劇活動中心崑曲分會。

於是，崑歌這朵中華優秀傳統文化花園裡的奇葩迎風怒放了，帶來了古為今用的美麗現實。

本教材選編的近百首詩詞曲譜，就來自他們的理想、思考和五年的實踐。反映了現代人的審美要求與傳統文化的的和諧結合。其中的許多曲目曾經作為南京審計學院、南京醫科大學和南醫大康達學院《崑曲與詩詞》選修課的內容，被許多年輕的莘莘學子喜愛、傳唱。

為了使他們的探索、研究成果推廣開來，讓更多喜愛中華傳統文化、喜愛古典詩詞演唱的中老年朋友精神上得到美的享受、生活上得到美的薰染，南京金陵老年大學決定引進這門前無古人的課程──《崑曲與詩詞、崑歌演唱》。這是他們慧眼獨具的創舉。他們為崑曲在中華大地上的振興貢獻了自己的力量。我作為一個老崑曲工作者，向他們表示敬意。

讀完這本教材，大家就有理由相信：崑歌、崑曲將伴隨著中華民族一起一直走到〈永遠、永恆！

丁亥冬至日（二〇〇七年十二月十日）

崑曲傳承的憂思

──在北京國際曲社座談會上的發言

首次參加北京國際曲社的活動，非常高興。紀念俞振飛老師誕辰百一十週年演講會、座談會，都很莊重而活躍，意義深遠，很成功。但，我不知國際曲社的宗旨及方針、任務、計劃、實施專案等等，就談點意見和建議吧。

在崑曲藝術的傳承方面，曲社歷來起著很大作用。新時期更可協助政府主管部門和專業院團做許多工作。

從《十五貫》一齣戲救活了一個劇種的一九五六年至今已五十五年。聯合國教科文公佈崑劇為「人類非物質文化遺產代表作」也已十年。而現實情況是：原存南北崑老藝人身上的六百餘齣傳統折子戲，傳丟了四百餘齣，六個專業劇團只繼承了兩百齣，還有約一半是不合格、品質不夠的。因過去一字一腔、一招一式都要師徒口傳心授，而如今有些青年看看錄影就敢演出，憑小聰明學了皮毛是難傳承下去的。這是令人憂患的。如果我們這代人把祖先傳

下來的傳統劇碼越傳越少，或像希臘悲劇、印度梵劇般只剩文字形容的輝煌，豈不要上對不起祖先，下對不起民族後代？周傳瑛老師身患癌症，堅持教學。當他看到給他記錄的四齣表演身段譜，又高興又止不住涔涔熱淚。他身上的傳統劇碼何止四十齣，恐是一百多齣。自知將帶著眾多未傳的非遺文化離開人世，怎能不難過？而大部分老藝人都是帶著深深的遺憾而逝世的。

傳承有認識和方法等等問題。一九八六年，文化部俞琳局長主持振興崑劇指導委員會，在蘇州集中全國老藝術家，約不到兩月，教學、記錄、彩排、錄影傳統折子戲六十餘齣。後又分散各地辦兩期培訓班，劇碼達到七十餘齣。而現在每年在上海也辦表演培訓班，只請二、三位演員教三、四齣戲，而且多是《牡丹亭》、《長生殿》或各團都會的、繼承過多遍的「老三篇」。這樣，十年也傳承不了幾十齣戲。我們都已七、八十歲了，怕也只能含恨而去了。

我們不能否認，半個多世紀崑劇界的眾多成就：在傳承、丟失四百餘齣折子戲的同時，各院團也創作、改編、新排了五百齣新戲、大戲、現代戲。特別在洶湧澎湃的經濟大潮滌蕩下，近年來，各院團競相炒作大投入、大製作、大佈景、電腦燈、交響樂、現代舞、大合唱、大群舞……。一句話，多數是「轉基因崑曲」。新創劇本，不是傳奇也不是雜劇，不按辭曲格律；音樂不管宮調律呂，不講曲牌、套數、音律；服飾像時裝模特；表演不講程式、

行當、四功五法，風格模仿美國音樂劇；人物塑造靠近話劇、影視……長此以往，古典傳統藝術崑劇勢將「名存實亡」！

作為一名學、演、編、導、傳崑曲六十多年的老藝人，真個憂心忡忡，寢食難安。

曲社是民間團體，可以輔助政府，做些傳承工作。舊時代。宮廷裡有太常寺、教坊司、升平署，民間有家班、科班。現當代，像北京富連成、河北榮慶社、中華戲校、蘇州崑劇傳習所，都是民間有識之士搞的傳統戲曲傳承機構，是他們前赴後繼、艱苦奮鬥，才把千百年的民族戲劇文明傳承到新時代：中華人民共和國！

願您們發揮「北京新蘇商」的經濟優勢與文化膽識，為華夏傳統文明不斷做出新的貢獻。

（二〇一一年七月十二日即席發言，十四日回憶補記，可能不準確。）

崑劇遺產的存活現狀堪憂

六十餘年的崑劇情結，常使我日夜憂思。故在幾多重要課題中，最終仍選「崑之傳承」重複強調。今談四點：

一、數量與品質

一九五六年《十五貫》一齣戲救活了崑曲劇種。當時統計南北崑老藝人身上存活的傳統折子戲約為七百餘齣。搶救、挖掘、傳承、保護了五十五年，花費了數不清的人力、物力、財力、光陰……如今，國內七個國營專業院團在職演員加在一起，能保質演出的傳統折子戲不過兩百餘齣。五十年傳丟了五百齣劇碼，這就是崑劇遺產存活的基本現狀。

當然，分析其原因是多方面、錯綜複雜的：時輪飛轉、社會巨變、人們的生活方式、價值取向、審美追求，都與古典文化遺產漸行漸遠；理論滯後、實踐趑趄，劇院團基本上找不到遺產傳承與創造革新的契合點，只得捨棄傳統，昔日高臺教化的殿堂藝術，難與娛樂、休

閒、旅遊、商品較量市場額度；保護政策執行不力、世風日下、管理鬆懈，為票房不得不低頭媚俗。因此在各處重複傳承的二百齣被稱為「精華」或「經典」的傳統折子戲，演出若從品質標準嚴格審視，只怕有近半數是不規範、不合格、不能傳承的。因為院團只能把極少的時間、人力、經費用於傳承，有些劇碼未經師承口傳心授，甚或看看前輩或師哥師姐的錄影，就大膽上臺，反正「領導」和觀眾，大都不懂什麼是崑曲。某些媒體，只要贈送紅包，不管優劣精粗，即按你「通稿」宣傳，某些「專家學者」也難免「吃人嘴短」，「多說好話、少得罪人」……這樣，就使得原是經典、精粹、膾炙人口的傳統折戲，潛移默化趨於名存實亡了。

二、傳承需全面系統

在國內數以千計的「非遺」文化品種中，唯崑劇是二〇〇一年五月十八日「聯合國教科文組織」公佈的第一項。它是一種代表中華民族古老文明的博大精深的綜合藝術品種，絕對不同於糊風箏、捏面人、剪窗花、畫鼻煙壺等較單純的技藝。現在許多中國人，把基本上沒弄懂的「非物質文化遺產」當時髦、當虛榮、當商機、當招牌。因為國家有些支持「非遺」的優惠政策，使全民皆商的國人看到「賣點」，利益驅動，胡說八道：要住「非遺」四合院、要穿「非遺」唐服清裝、要吃「非遺」烤鴨、「非遺」臭豆腐、看「非遺」表演藝

術……根本不明白「非物質」與「物質」的區別，是什麼意思。「非遺」是藏在物質現象背後與內裡的、看不見、摸不著、隱秘而帶規律性的、形而上的藝術方法與文化精神。

因此，「非遺」文化崑劇藝術的傳承，必須是全面的、系統的、認真的、科學的進行。

而不能是任意的、片面的、零碎的、粗糙的敷衍。

1. 從中華古典文明最大的綜合劇藝角度講，傳承不能僅限於表演藝術。首先是它的文學劇本——雜劇和傳奇的編撰格律、方法、範式、禁忌；作詩賦、填詞曲的古漢語音韻學的基本功；相關聯的南北曲、宮調、曲牌的民族古樂修養……現代概念便是「編劇」，是首先需要傳承培養的，否則怎能再出關（漢卿）王（實甫）、馬（致遠）、白（樸）、鄭（光祖）？再出洪昇、孔尚任？再出「傷心拍遍無人會，親掐檀板教小伶」的湯顯祖呢？

2. 「崑劇譜曲」更是不可忽視的。魏良輔、張野塘、梁伯龍都是歌唱音樂家，並非作曲家。作曲這門學問要推崇清初葉堂。湯翁的《牡丹亭》被吳江派沈家、呂家批判、篡改，使湯翁極為不滿，而葉堂卻能一字不改湯翁原著，譜出了合律又好聽的《牡丹亭全譜》及《納書楹曲譜》等流傳後世。葉堂先生的作曲思路、方法、技巧、訣竅，怎可不好好研究、傳承呢？

3. 以崑劇表演為代表之中國古劇表演體系、唱念做打、四功五法、分行當、用程式、虛實相生、形神兼備、詩情畫意、載歌載舞的一整套獨立於人類藝林的民族戲劇表演藝

術，自然更不能容忍讓它丟失、淡弱、轉基因或被取代。

4. 同樣必須系統、科學傳承的是其舞臺美術。從勾欄瓦舍、戲樓歌臺到出將入相、守舊砌末、七大戲箱之服裝、盔頭、容妝、臉譜、旗羅傘扇、刀槍把匣；從古劇舞美之哲學、美學基礎、設計理念到它的製作程式、方法（如蟒、靠、帔、褶、大、二、三衣、東方繪畫之日月雲海、飛禽走獸、花鳥魚蟲）甚或包括服裝道具的使用與保管，如繡服不能洗，而每場演出又不可避免的要被演員的汗水浸濕，「箱倌」是如何使用高度白酒噴灑、去漬、消毒，才能使一件平金龍蟒長用五十餘年而展現如新呢？另如手繡戲裝、盔帽、靴鞋的技藝，同樣瀕臨滅絕，亟待一項項的研究總結並選拔專項傳承人。

總而言之，高精尖大綜合的崑劇藝術，必須要全面、系統、認真、科學的傳承，才能真正完成這項巨大的藝術科研系統工程。

三、傳承需有專門的組織機構

傳承是保護、繼承與發展，這一「非遺文化」的基礎工作，需要有專門的組織機構和專門的傳、承人員去落實。

過去五十餘年，為什麼七座國家專業院團、七八所專業戲曲院校，會把七百齣傳統折子戲傳丟了五百齣呢？主要因為院團的方針任務不是傳承，而是創新、演出、參賽、爭獎！一方面拋棄了五百齣傳統劇碼，同時卻創造出了五百臺新編新排的新創劇碼。因為榮譽和獎金是大大偏於這方面的。戲校、藝校當然是培養各種戲劇人才的，但卻沒有一所院校是像九十年前的「蘇州崑劇傳習所」那樣明確：只為崑劇的傳承而辦！全國各個省、地、市、縣都有文化局和近建的「非遺中心」、司局、院、所，但全都沒有明確的崑劇傳承任務與職責。因此，要落實傳承工作，先得研究、總結歷史上的教坊司、昇平署、宮廷、王府科班、中華戲校、喜、富連成、集秀班、全福班、榮慶社、祥慶班……一系列傳承組織機構和傳承的經驗、教訓、規範、方法。

四、從現當代崑劇界的實際來看傳承，是南方偏強而北方疲軟的

這種現存的狀態不僅是由於滬、寧、蘇、浙、湘、永六團聚於長江以南，而大半個北中國只有北崑一家孤獨難支，而且由於人們認識的偏差，（把曾「全民癡迷」二百餘年的全國性劇種，誤當做四百年前的吳語區地方戲去看待與論述）特別是近十年，崑劇被譽為世界性「非遺」而突然走紅於寂寞多年之後，不少人熱衷強調吳中崑曲是「正宗」、「標準」，而流傳全國其它地域的是「草崑」、「土崑」、「不標準」、「非正宗」……這種「理論」誤

導的結果，會使早已發展變化、傳播全國、生動活潑、異彩紛呈、從宮廷王府、貴族官吏到街巷村俚，五洲四海「家家收拾起、戶戶不提防」的全國性劇種，萎縮退回到四百餘年前只行於吳中園林廳堂紅氍毹上主要供貴族、文人與妓女欣賞自娛的小眾藝術。在崑劇的傳承中，必須堅守的是其根本基因、靈魂神韻、詩情畫意、本體特徵，是從李、杜、韓、蘇、關、王、馬、白的華夏文脈，直到梁郎、湯翁、李玉、李漁、洪昇、孔尚任的藝術創作與實踐，而不是什麼地方性、高雅性、貴族士大夫的欣賞情趣，和什麼「靠妓女、相公、太監、戲子傳承於今的封建聲色技藝」。

但是，從近百餘年的崑劇存活實際看，西北甘陝、西南川黔、東南湘粵桂，甚或晉冀魯豫的崑曲劇種及聲腔，都已迅猛衰微，瀕臨滅絕。上世紀初，江南僅剩「集秀」、「全福」撐持殘局。北方隨著滿清王朝的覆滅，京城崑劇主力已退至京東、京南廣大農村，紮根於民間。據侯玉山老師回憶，清末民初，僅京津保金三角地帶，還此起彼伏的活躍著四十餘個崑弋民間班社，而這些農民子弟班社的崑弋教師，像邵老墨、徐廷璧、郭蓬萊、王益友等，都是曾在清宮和王府供奉獻藝的表演藝術家。由於歷次國喪禁戲，甚或幾代藝人流落京郊、河北。因此，北崑的傳統、高陽的崑弋，雖像土裡草裡長出來的，像崑曲大王韓世昌、活鍾馗侯玉山、活猴郝振基、活天王陶顯庭、活林沖王益友等皆無文化，但實質上正如齊如山所言：「吾鄉之子弟班社，乃傳自前清宮廷之藝術，正宗之崑弋也。」但是，中央文化部於一九五七年六月二十二日宣佈建立北方崑曲劇院時，北崑老藝人身上存活的六百六十齣傳統折

戲，如今，真正經過口傳心授，能夠保質保量演出並傳承的恐只剩一百餘齣……這是我不敢正視的現實，也是民族傳統文化又一令人痛心的悲劇。七八十歲的退離休老北崑藝人尚存十餘人，他們身上還有百餘劇碼可傳。嚴重的問題在於「非遺」機構、編制、人員、經費，層層疊疊，「傳承人」稱號、制度、評選程式、級別、檔次、證書、授帶、獎盃、專項費用、繁繁複複……國家花了大批的錢，一批批無休止的增加補充著「國家級」、「省、市級」、「縣級」傳承人，可惜無人檢查那些運作過程中，有沒有暗箱操作、行賄受賄等腐敗現象？也無人檢查每一位傳承人，一年、兩年、三年，有沒有具體傳承行動？傳了什麼劇碼？傳給什麼人了？有沒有彩排彙報？有沒有文字記錄和聲像資料？

傳承「非遺」文化（中國首項即崑劇）是一項關乎人類健康發展的共同而偉大事業，萬萬不可當做一種商品、一個產業！如把教育當產業，把學校當企業，校長、教師都去賺錢當資本家，誰來培養優秀人才、合格國民呢？如果把醫院、衛生當做產業，誰為人民保健治病、救死扶傷呢？如把運動、體育當成產業，則踢假球、吹黑哨自然合理；如果把民族文化藝術各門類都當做娛樂商品，當做掙錢的工具和手段——其代價，將是全民族失魂喪氣，丟掉炎黃根基。

災難深重的中華民族，百年前經列強侵略壓迫、瓜分吞食，淪為半殖民地社會，百姓過著亡國奴的悲慘生活，好不容易推翻滿清、打倒軍閥、趕走了日本侵略軍，又打敗了國民黨，建立了中華人民共和國，又經抗美援朝、反帝反修、反資反右、文化大革命、粉碎四人

幫、四五、六四、改革開放，摸著石頭過河，保護私有財產，一部分人先富起來，於是物欲橫流，於是禮崩樂壞，於是錢權交易，貧富兩極分化──終於進入了「文化大繁榮、大發展」的新階段。在這種社會時刻巨變的環境、語境下，拿出真勇氣，抖擻起老精神，傳承些民族「非遺」文化，做點利國利民的好事吧！

二〇一二年七月二十四日

當代崑劇的傳承與發展問題

我不是理論工作者，而是一個在崑劇舞臺前後摸爬滾打半個多世紀的「梨園班頭」，在幾十年的實踐過程中，遇到過數不清的疑難問題，多次抱著深切的期盼，參加各式各樣的學術理論研討會，遺憾的是研究古人、古書、古史、古論的多，研究今人今事、舞臺實踐的少。二○○一年五月十八日至今的三、四年間，崑劇已在世界範圍裡被越來越多的人們所認知、欣賞、重視、研究……可說是崑劇突然闖進了一個空前「繁榮輝煌」的時期。但我，卻在欣喜之餘更加深了一層憂患。蘇州、杭州、上海、南京許多兄弟院、團、社、所的崑劇都在蓬勃發展，而有著四百年歷史的北京崑劇卻令人擔憂。自己曾獻身奮鬥過近五十年的北方崑曲劇院，即將與北京京劇院和北京河北梆子劇團合併成一個劇院了。困惑中選了「當代崑劇的傳承與發展問題」這樣一個似乎不成問題的問題，拋一塊磚，就教於海內外學者、專家、新、老朋友。

一、關於《崑曲》

有許多爭辯、矛盾、磨擦甚至對立情緒是由於主題概念理解不同。雖已受到誤解和攻擊，我仍要強調搞清楚概念含義的重要性。比如《崑曲》，就是一個古老的稱謂、模糊的概念。人們在習慣的說或寫它時，腦中都有自己的實指和界定。《大百科全書》戲曲曲藝卷中，是把崑曲與崑山腔、崑劇的條目同解互見的。臺灣版《崑曲辭典》稱崑曲，南京大學版辭典稱《崑劇》，而雙典主編洪惟助、吳新雷教授對這三者的區分和界定都是明確而恰當的。胡忌先生說：「著重表達戲曲聲腔時，用崑山腔。表達樂曲尤其是脫離舞臺的清唱時用崑曲，而將作表演藝術的戲曲戲種則稱做崑劇。」曾永義教授更以洋洋灑灑二十萬言，詳述了從崑山曲腔發展、衍變為崑劇的兩個三化過程。可惜認真讀過的人不多。

我認為「崑曲」一詞含混，因為它至少有三種含義：

1. 指一種文學樣式。古劇中的劇本或曲詞，與唐詩、宋詞等概念相比並有其一整套的格式、規矩和法則要求。

2. 指一種音樂類別。明清時流行的聲腔曲調，包含崑劇中的唱腔和演奏部分，也包含「崑劇」之前和之外的非代言體散曲、小令及散套清曲。

崑山腔——應指出生於南宋末年的周壽誼百歲進宮給明太祖朱元璋唱的「月子彎彎照九洲……」那種土生土長的小曲腔。

崑曲——應指顧堅整理、提高並廣泛傳唱的那種地方民歌曲調。

水磨調——應指魏良輔等「憤南曲之訛陋，平直無意趣」而「盡洗乖聲，別開堂奧」，改革創造新腔，特別是把北曲聲腔和地方、各少數民族音樂熔於一爐、使崑山腔脫胎換骨，易質為能霸主樂壇、風靡全國二百年的明清時尚音樂。及至崑劇中的曲唱，實際上已與「崑山腔」相去遠矣。

3. 指一種戲劇形態。從梁伯龍、王世貞等創始的、用明嘉隆間創造流行的南北曲音樂敷演傳奇和雜劇，它是綜合了包括崑曲在內的多種文藝品種和民族傳統戲劇形態。但它不同於宋金元時院本、雜劇，也不同於近現代的京劇、豫劇、越劇、評劇等三百餘種戲曲，更不同於西方引進的話劇、歌劇、舞劇、音樂劇。

文人言崑，多在品評其劇本文學之思想內容好不好？情節結構妙不妙？人物形象真不真？文章詞采美不美？褒貶其雅俗、巧拙、精粗、高下。

樂人言崑，則在講述其曲牌套數、旋律節奏、譜曲格律、演唱方法、詞句音韻等等，是否規範、準確、協調、悠美。

劇人言崑，則著重研究其綜合性、程式性、虛擬性、表演性、四功五法、人物性格、形象塑造、心理技巧、化妝臉譜、服飾砌末等等。

因此，大家都在談「崑曲」，但往往是你說東，他說西，把文學的、音樂的、舞蹈的、美術的、戲劇的不同標準、不同要求、不同的藝術規律、創作方法、技術規範攪在一起、爭辯不休，搞不清是非曲直。尤其是崑之唱，問題最多。比如清曲家本著「依學行腔」、「字正腔圓」精神必然要把字聲音韻放在第一位要求，而職業演員則必須把特定劇情中特定人物的性格、心理、感情的準確表達做為首要目的。不論是形體還是聲音都必須是人物的。我們要求演員能審五音、準四呼、明尖團、記上口、辨四聲、分陰陽，唱得「字正腔圓」──

但這只是「四功五法」基本訓練中的一個項目。其他如：眼睛表現、身段運作、武打舞蹈、心理歷程的外化技巧、舞臺節奏的把握、氣氛的營造、與鑼鼓音樂的協調等等，最後是演員的最高要求──突出人物性格，完成角色創造。「戲工」和「清工」是兩種行業，規範、尺度、要求、目的不同，應當互相演習、借鑒，不該相互貶斥、指責。比如「聲音繞樑」本可滿足絕大多數聽眾的欣賞要求，但清曲家認為平上去入如有錯訛，「雖具繞樑，終不足取」。四百年前的湯沈之爭所反映的也是理念和標準的差異，沈強調「合律」的重要性，而湯堅持「達意」為主，並非真能「拗折天下人嗓子」。

二、「繼承」

如果我們都把傳統戲劇中的崑劇作為研究物件，則需承認：綜合藝術的戲劇，是以表演為中心的。劇本文學、音樂曲譜、服飾、臉譜、切末等等都能保存實物或以物化的文字、圖片、錄音、光碟之類長期保存下來。只有表演藝術是非物質的，是口傳心受的，是存活於人的頭腦和身體上的。人在藝在，人去藝絕。現代錄影技術可以保存今日能見的表導演藝術風貌，但不可能再現韓世昌、俞振飛、周傳瑛、、王傳淞的舞臺原貌。浩若煙海的古本戲曲叢刊，已把古劇本完整記錄，後人可隨時查用；《九宮大成南北詞宮譜》加上《納書楹曲譜》、《吟香堂曲譜》、《遏雲閣曲譜》、《與眾曲譜》、《六也曲譜》、《集成曲譜》、《崑曲集淨》等等譜書已基本記錄了傳統崑曲的音樂曲牌；而失傳、丟掉最多的，也就是搶救繼承重點的，自應是崑劇的表演藝術。

一九五七年北崑二十多位老藝人回憶北崑的演出家底是六百六十齣傳統劇碼，至一九六六年北崑被解散，九年間共傳承了約兩百齣；老藝人相繼故世，劇碼丟失三分之二以上。文革後，演員重聚，恢復演出傳統折戲約為一百二十齣。南崑傳字輩老師曾統計有傳統劇碼四百五十齣。二十餘年又培養兩批演員，上海、江蘇、杭州接班人能演約二百二十齣，據說第三代南崑演員能演折戲不到一百五十齣。如果現在把搶救繼承的目標定在南崑傳字輩老藝人

的四百五十齣傳統劇碼，劇本曲譜是有的，但失傳了的表演藝術則必須靠今人來創造，蘇州青春版《牡丹亭》進京演出很受歡迎，但他們告訴我：「許多原來沒學過、沒見過的摺子，是他們『捏』出來的。」假如要求北崑「挖掘、搶救、繼承」失傳了的四百多齣傳統戲，那就需要一批勇士按傳統的樣式風格，「捏」幾百齣「假古董」或「新傳統」來教給下一代

──這樣做對不對、好不好呢？

崑劇的傳承，最大的問題也是最大危險，就是不肯下功夫去摸清歷史和現狀；不肯認真論證目標和對象；更不肯弄準、選對方針和方法。《牡丹亭》是世界名著，當然要傳承下去，但是，如何傳？

如何承呢？上崑經典版、蘇崑青春版都是三大本，要不要全部繼承？

誰來教？誰來學？江崑張繼青版、浙崑汪世瑜、王奉梅版，上崑老中青版都有上下本《牡丹亭》，還有一本華文漪、岳美緹版、蔡正仁版梁谷音版、張洵澎VCD版，北崑蔡瑤銑版、湘崑、永崑、臺崑──加之美國林肯藝術中心版二十一小的《牡丹亭》，真可謂五花八門──但細細研究，並無哪一版本堪稱「全本」、「經典」或真的「原汁原味」。那麼，哪一家算是「傳統正宗」呢？是家家都繼承？還是選定一「樣板」，大家都學？還是「愛學誰學誰」「愛演哪版就演哪版」？

一齣戲就存在諸多問題，那麼《長生殿》、《桃花扇》呢？《西廂記》、《竇娥冤》呢？二百齣戲的繼承、發展，將是多麼繁複、嚴重的實際問題。

藝術實踐如果沒有學術的研究和理論的指導，往往會事倍功半甚或徒勞無功，海內外大約是八大專業院團和近四十個業餘社、所，他們都在日以繼夜，埋頭苦幹，我建議：新世紀學術理論界和實踐著的崑劇院團必須更緊密的聯繫、聯結、聯盟。為了更好的弘揚崑劇！

三、關於「傳統」

理論之是非真為、實踐之正誤優劣，都需有個尺度去衡量。藝術不像數理化，也不像體育比賽，用碼錶、標竿等等，就能準確的紀錄成績、排出名次。藝術靠評獎顯繁榮，而洽洽藝術的評獎找不到科學的標準。你認為極好，他卻說很糟，你看不怎麼樣，他卻讚揚備至；所以，很容易搞成「誰主辦，誰說了算」，「誰花錢多，捧的人也多」。文化人重風骨，多不贊成把文化藝術搞成那麼俗氣，於是提出一系列藝術標準，而對崑劇的評論、評價，往往離不開傳統。大家都同意：作為一種傳統文化傳統藝術，崑劇也就應是越近傳統越好；離開傳統不好，該受批評。但，「崑劇的傳統」究竟是什麼？體現在哪裡？它與「傳統的崑曲」區別何在呢？

一般說，傳統應是歷代相傳，具有特色的社會形態，如思想、文化、習俗、藝術等等，傳統也分優秀的和不良的，按優勝劣汰的法則，傳統必是不斷豐富、發展、變化的、而不是固定的、僵死的，傳統偏於精神、思想、風格等形而上的東西，而不是指某時、某地、某

517

人、某物的具體形態。「崑曲傳統」我認為首先是五百年來不斷創造、形成崑劇主要特色的那些偉人（魏尚泉、梁伯龍、湯顯祖、李笠翁等）輝映千古的精神、思想、風格⋯⋯

是廣採博收、融匯貫通的精神。魏良輔兼善南曲和北曲，把風格迥異的東西合二為一。

更不論崑腔、弋腔、餘姚、海鹽、民歌小調、大曲、法曲、兄弟民族的曲調，只要是好聽的音樂，統統拿來我用，故能創造出為全民族所接受並尊崇、癡迷二百餘年的「水磨調」。

是承前啟後，繼往開來的精神。梁伯龍不讓南姓南，雜劇姓雜，一切詩詞歌賦、散文駢文、參軍、百戲──攫取前人戲文成就，積極繼承並創新當代群眾所喜聞樂見的「雪豔詞」。

是立足本地、放眼神州的狂志。他們都在吳中，但他們的藝術理想不限於吳越，他們選定曲韻遵照《中原音韻》（不用詩韻也不用吳語方言，而用當時全國規範的通用語音），充分說明他們早有推向五湖四海，創造全國性劇種的雄圖大略。

是百花競放，姹紫嫣紅的胸襟。他們把詩詞的浪漫情懷、文章的春秋筆法、繪畫的生動氣韻、書法的遒勁風骨融於一爐。才創造出這樣絢麗多姿的、虛實相生的、載歌載舞的、品質高雅的、垂儀千古的、名副其實的人類非物質遺產代表作。

忘記或違背了先賢的精神、意志，才是真正丟掉了崑劇傳統！

四、關於「發展」

藝術產品的繼承和發展，保存和改革，搶救和創新，像生物界的遺傳和變異，純種與雜交一樣，實際上，是一事物的兩方面。相互矛盾又相互依存，失去對方也就失去了自我，本是辯證統一關係。但有些朋友也許是太偏愛傳統崑曲了，不同意崑劇提出的八字方針，主張只要前四字，取消後四字，這是脫離實際的願望，實際上我們今天要忠實繼承的東西，原汁原味的繼承。仔細考察，甚至主張保護崑曲的方針只需繼承，而且要一成不變的繼承，主張一代代前輩藝人改變、革新更前輩的藝術家創造的成果，而我們今天在革新、創造的主體和物件，正是忠實繼承的傳統崑劇藝術。繼承和發展是矛盾的統一體，沒有發展變化，傳統崑劇表演是保存不住、繼承不了的。發展、興旺、鼎盛時期的崑劇主要由於它不論是劇本、音樂、表演、舞美，各方面都在不斷創新、豐富、發展，而近一百五十年的衰退、敗落、消亡時期的崑劇，主要是由於它不發展、不變化、不管社會的變革和人民審美要求的變異，一味地孤芳自賞，傳統劇碼由幾千齣變成幾百齣，近五十年間政府投入上億資金，保存、搶救的傳統劇碼，卻由五百齣變成一百五十齣左右了。歷史早已證明：消極的保存是保存不住的，搶救的因為崑劇不是化石、不是文物而是活在人身上的非物質遺產。崑劇藝術是要錢來養活的，如果只有捧殺它和扼殺它的人而沒有廣大群眾的喜聞樂見、沒有更多出錢、買票養活它的人，它恐怕終究要滅亡。

我們必須把一半注意力轉向以數以百計的改編、創作、新排劇碼方面來，因為五十年來七個崑劇院團的工作重心實際上是在這方面。認真總結它們的成敗得失。我們反對胡改亂創脫離傳統精神、傳統風格、傳統法則與規律，任意拋棄崑劇的本質特徵，以光怪陸離的燈光、佈景、服裝、音響掩蓋傳統表演藝術——而是主張在上述崑劇傳統的基礎上改革、發展、創造。比如永崑的《張協狀元》本已失傳幾百年了，現由今人重新「捏」出來，南戲崑演，豐富了演出劇碼，專家群眾都認可，有何不好！還有缺點，是可以改好的。上崑《班昭》發揚古劇的現實主義傳統，雖然鬍子是粘而不掛，服飾是漢而非明，身段是實而不虛，但它能感動觀眾，榮獲大獎，有何不好？北崑的《李慧娘》、《晴雯》、《南唐遺事》等改編新排或新創作的戲也都是專家群眾非常讚賞的。《貨郎擔‧女彈》是失傳幾百年的元雜劇，白雲生老師據文字記載整舊如舊，表演不斷提高，演出效果甚佳。姚傳薌老師的《題曲》、《澆墓》亦為成功的範例。《千里送京娘》四十年久演不衰，各院團競相傳承，許多人以為是齣傳統戲，其實，那年一九六一年創作的通俗崑劇本，由陸放譜曲、樊放導演、侯永奎、李淑君主演，如與《風雲會‧送京》對比，只有「野曠天高」四字是原本原詞……北崑建院到文革前解散，八年半的演出史上，巡演最廣（南到廣州北至哈爾濱）劇場效果最好的《紅霞》；在首都教育界包場連演兩百多場的《師生之間》；火暴上海、連滿四十餘場的《奇襲白虎團》都是了不適合崑曲表現的現代戲，這種現象，難道不值得認真研究？要知它們並不是江青們用行政命令命令推廣的「樣板戲」呀！

發展，當然要在傳統崑劇的基礎上發展。大約兩百齣傳統折子戲是南北崑老藝人傳承下來的。其中一部分是不需改、不可改的，這是毫無異議的。問題在於哪些劇碼堪稱「經典」？例如：蔡正仁、岳美緹、汪世瑜、石小梅即使都演柳夢梅，也是同中有異、各具特色；華文漪、張洵澎、梁谷音、張靜嫻等雖則同師同團，也是異彩紛呈。若與北崑、湘崑相比，則風格區別更明顯了。本該形成流派，各有薪傳，可惜崑劇無流派。有人以此為榮，甚至不許分派，要想全國一統。試想：京劇如無四大名旦、四小名旦、八大鬚生——能成「國劇」？豫劇如無常、馬、陳、崔、閻五大流派，能發展到劇團、觀眾全國第一？新興的越劇不過百年，早有袁派、傅派、王派、徐派、尹派之勝。流派的出現是一個劇種成熟和興旺發達的標誌，崑劇為戲曲母劇，豈能容忍永無流派？我想，崑劇理論家要像齊如山那樣幫助藝術家總結、提高、造造輿論。崑劇如果也能推出「四大名旦」、「四大名生」各有自己的劇碼、自己的特色、自己的門派、自己的觀眾群、追星族——何愁崑劇不興旺發達？對於青年演員，自應要求刻苦學習、努力繼承，而對於上崑大小班、江浙繼學輩、世字輩，北崑韓白馬侯傳人等等中老年藝術家，萬不可再消極傳承那點傳統折子戲了。他們已經有了四十年、五十年、六十年堅實的崑劇藝術基礎，如今能不能要求他們：全面的繼承崑劇的傳統精神，勇敢的舉起革新發展的大旗，像不朽的魏、梁、沈、湯，不朽的洪、孔、笠、玉那樣，奮力創造新時代新崑劇新的輝煌呢？

我希望崑劇理論家研究現當代，研究現當代崑劇史、崑劇興亡史、演出史、傳承史、創造史、院團史、曲社史、評論史、革新史。

我認為魯迅先生說的對：「不能革新的人種，也不能保古的。」「無論如何不革新，是生存也為難的，而況保古。」

老北京人藝鉤沉

這張照片，是一九五〇年一月一日，在中山公園的中山堂前拍攝的。正中居坐的是中華人民共和國副主席朱德；朱德同志旁邊，是當時宣佈為北京人民藝術劇院院長的李伯釗同志；後排左數第八人，就是我。

半個多世紀以來，每每憶起自己曾是這新中國第一個國家藝術劇院的成員，一種自豪感油然而生。

老人藝，是一所綜合性藝術劇院。院部行政處和藝術處有雄厚的藝術創作和管理力量。下屬戲劇部中有歌劇團、話劇團、歌舞團；音樂部中有管弦樂團、民族樂隊和軍樂隊；演出部中有舞美工作隊、中山公園音樂堂和北京劇場；在企業部中還有美術工廠和樂器廠。

我們是一九四九年經過華北人民文工團演員訓練班培訓畢業的正式演員，當時叫做「革命文藝幹部」。由國家發給灰色制服，開始每

北京人民藝術劇院成立合影

月是一百三十斤小米的「供給制」……，扣九十斤小米作伙食費，吃著真正的「大鍋飯」。以小米或高粱米為主，每週還能吃到一頓或二頓饅頭細糧；每月餘下四十斤小米折合成老人民幣，約能買一隻派克鋼筆。集體宿舍住六個人，是自願組成的「共和家園」──餘錢集中起來買些日用品共同使用，然後按個人需要的輕重緩急，商定這個月張三買件襯衫，下個月李四再添條褲子……，星期日買些芝麻火燒，加上罐頭黃油，就著五香花生米，邊吃邊聊，過著愉快幸福的假日生活。

我們每天早起要練基本功。劇院請了崑曲大王韓世昌和白雲生、侯玉山、侯永奎、馬祥麟等老師教我們踢腿、下腰、做身段。無論歌劇演員、話劇演員、舞蹈演員，都要以民族戲曲的傳統表演技藝來武裝形體。記得于是之、鄭榕、任群、尚夢初、金昭、孫玳璋等老演員，都學過《夜奔》和《思凡》。

新中國成立伊始，百廢待興。西北、西南、東南，還有不少地方仍在進行著全國解放戰爭。而朝鮮戰場上也是局勢嚴峻，一九五〇年秋，志願軍就浩浩蕩蕩地跨過了鴨綠江。我們三天兩頭要整隊「行軍」，到中山公園或勞動人民文化宮席地而坐，聽時事報告、政治報告、軍事報告、經濟報告、社會歷史報告、整風運動報告，以及各式各樣的學術報告。除了聽傳達毛澤東、周恩來等中央領導的講話外，常請冀朝鼎講國際形勢，請鄧拓講黨史，楊述講青年團，薛子正講整風，蕭華講軍事，吳晗講歷史。也有藝術講座，如請艾青講《詩》，請張庚講《歌劇論》，請金山講保爾‧柯察金的角色創造，請盧肅、金紫光講「人藝的沿革

（從中央黨校文工室到延安魯藝）」，還有格拉西莫夫講蘇聯戲劇。「白鳳鳴、曹寶祿、連闊

如等老藝人也給我們講過「聲韻和演唱藝術」。甚至還有社會發展史，新人生觀等等各種內

容的學習。

當時，「鎮反」、「三反」、「五反」、「土改」運動蓬勃開展，抗美援朝運動如火如

茶。劇院的演出是以慰問或包場形式為主，送戲上門，進工廠、到農村、下部隊，為工農兵

群眾服務。同時深入體驗生活，很少在劇院賣票演出。劇碼、節目豐富多彩，如：歌劇排演

的是《赤葉河》、《王貴與李香香》、《白毛女》、《長征》等；話劇則排演了《莫斯科性

格》、《龍鬚溝》、《雷雨》等；歌舞小戲更是多種多樣，像《黃河大合唱》、《生產大歌

舞》、《民族大團結》以及全國各地方、各民族的民間藝術：《翻身道情》、《婦女自由

歌》、龍燈、獅子、腰鼓、秧歌，還有新疆、蒙古、西藏等各民族歌舞以及外國古典交響音

樂。雖然是劇場藝術建設的學步過程，但已初具規模。

當時我年輕，被分配在舞劇隊，但也曾被選中在歌劇《王貴與李香香》中扮演「牛四

娃」的角色。焦菊隱先生排完《龍鬚溝》，進劇場合成時，我們都被分配參加舞臺裝置。記

得焦導演要求在四十五秒內完成場與場間數十件佈景、上百件道具的遷換。我負責那塊寬一

米、高四米的牆片。必須勤學苦練才能用三秒鐘把佈景片推到位，左手捏攏摳緊兩塊景片，

右手保證一次性甩準長繩套牢景釘，迅速頂好鐵支桿，再壓上重重的鐵錘。為了景、光、

效、服、化、道能按規定秒數完成，我們一連練了五個通宵。每天凌晨出發趕往北京劇場

（原真光電影院），在劇場對面的餛飩王、餛飩侯、餛飩梁車攤上吃京城最棒的「餛飩」，就著香油果子和焦圈燒餅。飽餐一頓後立即進劇場幹活。

我十八歲至二十歲的青春年華，就是在這樣樸素艱苦的生活、緊張全面地學習、多門類嚴格的藝術訓練中度過的。近六十年的實踐證明，這三年「老北京人藝」的閱歷和收穫，足夠我受用終生。

一九五二年年底至一九五三年年初，「老人藝」的音樂、歌舞、舞蹈藝術人員合併到中央戲劇學院，成立了歌舞劇院，而中央戲劇學院的話劇團則合併到「北京人藝」，改組成新「北京人藝」專搞話劇了。

五十餘年，我們一直像自家人那樣關心著北京人藝的每一部新作品。為她的每一項成就而歡欣鼓舞，更關注著「人藝風格」的傳承與發展，殷切地希望人藝的歷史從一九五〇年一月一日書寫。因為她是真正的新中國第一座國家藝術劇院。

三年時間不算長，但老人藝聚集了眾多老一輩藝術家，孕育了後來各個藝術領域的重要專家人才，對新中國的社會主義文藝事業起到了重大的奠基作用。如：話劇界的焦菊隱、歐陽山尊、葉子、梅阡、于村、金犂、于是之、英若誠、鄭榕、李翔、董行佶、藍蔭海、楊寶棕、李濱、金昭、尚夢初；歌劇界的王崑、張權、劉郁民、韓泳、李波、管林、方曉天、潘英峰、莫桂新、鄒德華、李晉緯、石一夫、任群、李稻川；音樂界的李德倫、梁寒光、劉熾、盧肅、金紫光、陳紫、張定和、黎國權、劉詩榮、卓明理、李剛、陳平、舒鐵民、金

正平、姚學言、李執恭、馬謙受、羅振華、梁克祥、作家如海嘯、安娥、高琛、賈魯、張艾丁、杜矢甲；美術有江里、陳永祥、程雲平、梁琛、董淑芳等；舞蹈界的傅兆先、孫天路、唐滿城、張文明、李百成、于穎、孫玳璋、曲浩、林阿梅（她在回憶幾十年在海外傳播、教授中國舞蹈時總是懷念老人藝的藝術奠基教育和精神傳統）；戲劇界的韓世昌、白雲生、侯玉山、侯永奎、馬祥麟、白玉珍、魏慶林、侯秉武、田菊林等北崑老藝人。他們為新中國第一代話劇、歌劇、舞劇演員，口傳心授，打下了傳統戲劇的教育基礎，他們在老人藝播種施肥的歷史功績是會銘記於人們心中的。如果沒有老人藝，不但不會有《龍鬚溝》，不會有《王貴與李香香》，甚至在《十五貫》之後，也不會迅即建立起一個「北方崑曲劇院」！因為藝術之花，盛開在國初藝苑。而那段史實，那些師友的名字（一九五〇年一月一日是三百人，一九五一年十月北京市委組織部的人藝花名冊上是四百二十九人），不曾進入「北京人民藝術劇院史冊」，對我，是永生遺憾。

（載《我和北京人藝》張和平主編，北京出版社二〇〇九年版）

關於舞蹈啟蒙的追憶

董錫玖大姐和蘭珩老弟幾次動員我寫寫關於建國前後從事舞蹈工作的回憶文章，這種對中國舞蹈藝術事業的摯愛精神和歷史責任感使我深深感動。

因此，搜索、鉤沉，散記幾段近六十年前與舞蹈有關的往事，以為參考。唯日久年深，地、時、人、事難免有記憶不確之處，還望諒鑒。

一

一九四八年，我在青島市讀高中時，是解放戰爭動盪大勢下的國民黨統治區。一方面在學校參加了「反饑餓、反內戰、反迫害」等一些學生運

古典水袖舞

動，另一方面兩位在北京大學讀書的姐姐常寄點《大眾哲學》等進步書籍，我便參加了山東大學「大眾歌詠團」組織的「民主晚會」、「篝火晚會」等活動，學會了許多學運時流行的歌曲，如《康定情歌》、《掀起你的蓋頭來》（漂亮的蓋頭上寫著「民主」二字，但掀開來卻是扮演希特勒的演員）等歌舞表演。一九四八年暑假，除參加各中學聯合會組織的學生劇社，演出陳白塵的《裙帶風》，吳祖光的《捉鬼傳》等話劇外，還組成了一個「舞蹈組」，向一位北京藝專的陳老師學跳「踢踏舞」等。

一九四九年三大戰役勝利結束。四月南京、五月上海等江南重鎮都已解放，但直到六月二日，華北最後一城青島才獲解放。青年學生們更是瘋狂的扭起秧歌，唱起《解放的天》、《你是燈塔》，演起活報話劇等等。七月二十日膠濟、津浦鐵路通了車。我和禮賢中學十四位畢業班同學，拿著青島學聯的介紹信奔赴北京，報考大學。先住北京冀高教室，後轉清華園學生宿舍。同學們大都在專心致志的複習數理化，準備考入清華、北大國際名校。也有個別同學報考了「革命大學」、「軍政大學」和「南下工作團」，經短期突擊培訓即到南方新解放區開展工作。而我卻被報紙上一則「華北人民文藝工作團」的招生廣告所吸引。「團長馬思聰、賀綠汀」（那是我早已欽慕的音樂家），便偷偷跑到西堂子胡同一號去報名。每天午飯後就向清華大食堂炊事班李師傅借輛自行車，從清華園騎進西直門，到東城王府井、帥府園北京藝術專科學校找同鄉學長，學習樂理、視唱。因為是文工團考試項目，而我在中學六年是根本沒有音樂課的。結果考取了，卻不敢如實的告知父母。只說「報考清華

大學土木工程系落了榜，準備留在北京明年再考」云云。實際上，我於一九四九年九月十三日即背著鋪蓋捲到「華北人民文藝工作團」報到了。同時進入文工團的有傅兆先、張政國、孫穎、宋兆鵬、樊步義、高宏亮、王佩屏、孫佩華等十八人。男的都住在西堂子胡同一號原宋哲元官邸前樓的樓梯下面打地鋪。換了淺灰色的「幹部服」，吃著真正的「大鍋飯」，過著一種半軍事化的生活。每天排隊「行軍」到勞動人民文化宮或是中山公園，席地而坐，聆聽各方領導同志的國內、國際形勢報告，及《社會發展史》、《新人生觀》、毛澤東《在延安文藝座談會上的講話》三本書的輔導報告，並對照自己，聯繫家庭出身，改造思想，樹立共產主義世界觀。同時與華北大學三部（文藝部）先轉入文工團的李百成、崔潔、張峻珠等合併為「歌劇演員培訓班」，開始了多種藝術課程的培訓。

慶祝中華人民共和國成立，是由于是之等突擊教授授陝北腰鼓、東北秧歌，在長安街、天安門廣場演出。接著，請聲樂家鄭興麗（首任駐蘇大使戈寶權夫人）教「西洋發聲法」；請俄羅斯舞蹈家依惹夫斯基教芭蕾舞；請吳曉邦、田莊等教現代舞；請谷風等老演員教歌劇《赤葉河》；參加金紫光指揮的三百人《黃河大合唱》……。總之，經過一系列舞蹈基訓，聲樂基礎、歌曲演唱，舞蹈表演的課程，三個多月突擊培訓，最後考核、審查、彙報、結業，成為正式「革命文藝幹部」。當時的物質待遇是發制服、管住房，每月一百三十斤小米包乾制，交九十斤小米吃大鍋飯，餘下四十斤小米可換成四萬多塊錢（國初時老人民幣是以萬為單位的），當時物價能買一支鋼筆。後來，傅兆先提議同室六人組成一個「共和國」：

把每人餘錢湊在一起，統一買一個臉盆、一塊香皂、一筒牙膏共用。餘下的這個月給某甲買件襯衫，下月為某乙買雙鞋子，星期天買些三五香花生米和美國救濟物資黃油罐頭，夾在芝麻燒餅裡「會餐」，改善生活。其樂融融。

二

一九五〇年一月一日，華北文工團擴大、改組為新中國第一個由政府建立的綜合性國家劇院——北京人民藝術劇院，在中山公園中山紀念堂宣告成立。朱德總司令代表黨和國家出席祝賀，院長李伯釗，書記盧肅，副院長金紫光。除院部各辦公科室外，下設戲劇部（歌劇隊、話劇隊、舞蹈隊）、音樂部（管弦樂隊、民族樂隊、軍樂隊）和企業部（美術工廠、樂器工廠、劇場、小賣部）。第一個劇院經營的「北京劇場」，是座落於東華門大街路南的原「真光電影院」。是新任北京市長彭真親自批准、政府專撥四千七百匹布，從真光老闆羅明佑先生處買下來給劇院的。

建國初期，首都文藝界有三大支柱團體：

一是北京人民藝術劇院，一九五〇年一月一日成立。院長李伯釗，有話劇團、歌劇團、舞劇隊和管弦樂團、軍樂團、樂器廠、美術工廠等。

二是中央戲劇學院，一九五○年四月二日成立。院長歐陽予倩，除普通科系外，有歌劇團、話劇團、舞蹈團、崔承喜舞研班等。

三是中國青年藝術劇院，院長吳雪。亦有話劇和歌舞團隊。

建國初期在許多大型的文藝活動中，三院經常合作交流，尤以「中戲」和「人藝」合作最多。如：在《生產大歌舞》、《民族大團結》等排練和演出中，從主創、編導到演員、樂隊、舞美工作，都是兩院合作的。約於一九五一年底，兩院即醞釀了一個較大的組織變動：把「中戲」的話劇團相關人員，合併到「人藝」，使其成為單純的話劇藝術團體，仍沿用「北京人民藝術劇院」的名稱（以曹禺為院長、焦菊隱為總導演、趙啟揚為書記）。同時，把原來「人藝」的歌劇團、管弦樂隊和舞劇隊、民族樂隊及相關創作人員，合併到「中戲」，組成一個「附屬歌舞劇院」（以李伯釗為院長、金紫光為副院長、盧肅為書記）。我記憶的時間是一九五二年七月，「人藝」舞劇隊六十餘人，由東單無量大人胡同二十八號，搬到「中戲」舞蹈團後海大翔鳳胡同二十號。組成以戴愛蓮為團長、陳錦清為副團長、程若為協理員的新團部（成員還有藍田、丁寧、陸植林、謝同、王嘉祥、任群、舒鐵民）。教師組有：韓世昌、白雲生、侯永奎、馬祥麟、李宏文，加原舞蹈團的劉玉芳、王萍、索克爾斯基夫婦。兩團合併是百餘人的隊伍，藝術力量大大加強。原中戲舞蹈團有《和平鴿》的基礎，有較強的芭蕾舞、現代舞優勢；而原「人藝」舞隊，因有韓、白、馬、侯等崑曲藝術家的培訓，有「中國古典舞」的長處。雙方互學互補，相輔相成。這一合併後的舞蹈團，應是

在北京舞蹈學校成立之前，為日後的中國舞蹈、中國舞劇的開創、中國芭蕾舞的民族化和中國古典舞舞種的發展，奠定了堅實的基礎。

三

合併前後，兩支舞蹈隊伍，都曾向民族、民間、古典和芭蕾方面多向學習。如演出過：新疆舞（維吾爾、哈薩克、塔吉克等民族）、蒙古舞（鄂倫春、鄂爾多斯等民族）、西藏舞、朝鮮舞、苗族舞、瑤族舞、壯族舞、白族舞等，以及蘇聯和東歐的俄羅斯舞、庫班舞，摩爾達維亞、波蘭、匈牙利、羅馬尼亞等許多國家的代表性民族舞蹈都有涉獵。而漢族各地民間舞蹈，演出過獅子舞、龍燈舞、小車、旱船、秧歌、腰鼓、太平鼓、花鼓燈、採茶等等。回想起來，當年在「人藝」舞劇隊和「中戲」舞蹈團的藝術經歷中，有兩篇應具歷史意義的筆記。因係一代代戲曲藝人口傳心授，又經前輩老師（韓世昌、白雲生、馬祥麟、侯永奎、劉玉芳等）精心整理、規範、親講、親教的，茲檢錄如下：

【筆記一】中國古典舞身段舞蹈基本訓練

一、基式：

1. 腳的步位：西方芭蕾有「一、二、三、四、五」五個腳位，中國身段有「丁、八、平、弓、掏」五種步位：

丁字步——一腳尖直向前方，另腳橫立於後，兩腳成丁字形。

八字步——雙腳腳跟近距離分開，腳尖距離遠些，成八字形。

平行步——雙腳皆直向前方，平行等距，一般半屈膝，成騎馬蹲襠式。

弓箭步——兩腳一橫一豎，雙腿遠距離一屈一直，蹬開成弓形。

掏腿步——一腳直立擎重，另腳交差後掏至斜後方，腳掌點地，細分大掏步、中、小掏步。

2. 手的姿式：略可分為「指式」、「掌式」和「拳式」。不論何種手式，都按不同行當而規定不同的姿式。如：

（甲）指式：

△旦角之指式要領：拇指略靠於中指肚間，食指挺直為指出方向，垂中指與食指略成90角，無名指微屈稍翹，小指大屈高翹，稱「蘭花指」。

△小生之指式要領：大部分接近旦角，唯拇指要與中指尖捏在一起，稱「觀音指」。

△老生之指式要領：食指微屈自然指向事物，拇指靠在中指前關節旁，無名指和小指，屈向手心不可翹起。

△武生之指式：以食指、中指併攏挺直指示方向，拇指靠在無名指前關節旁，小指與無名指緊緊靠攏。

△淨行之指式：須把五指皆張開距離，無名指、小指微彎曲，食指直、中指指向對象，拇指手分開挺直。

△丑角之指式：無名指、小指緊攏手心，拇指貼靠中指中節內側，食指靈活，指向對象，宜並不宜翹張。

（乙）掌式：同樣按行當有不同的規範要求。如：

△旦角之掌式不論朝向，上下、左右、前後均要求指根並緊（特別是食、中、無名三指間）挺直，食指、無名指略挺高翹過中指、拇指肚像是與中指肚空捏狀，小指可略翹開點點。

△小生之掌式亦近似旦角，唯指間不要太並緊，拇指捏的更鬆些。

△武生之掌式是四指併攏挺起指肚，唯拇指與掌心成直角，與食指夾角儘量開大。

△老生之掌式，五指自然伸張，食指可較直，餘皆可微曲，拇指夾角唯宜。

△淨行之掌式，五指張開略挺呈大巴掌狀。

△丑行之掌式，五指併攏微曲，呈小瓢狀。

（丙）拳式

△旦角之拳：中指、無名指攢手心，小指曲翹靠在無名指中節肚外側，食指曲翹成勾，但指肚須與拇指肚勾捏在一起。

3. 臂式：（上肢的靜式）

經侯永奎、馬祥麟、白玉珍等老師悉心研究，把所有的戲曲身段動作之臂式，歸納為八種姿勢。名曰：「伸、收、撐、藏、托、按、展、抹」八基式。

不論指、掌、拳式，也不論生、旦、淨、丑，上臂前出為「伸」，貼身為「收」，平推為「撐」，反撐為「藏」，上舉為「托」，下垂為「按」（因多用掌，用拳時為「栽捶」，指時為「下指」），斜上為「展」，側下為「抹」。把這八種臂式連接起來練習，則需用拉「山膀」、起「雲手」、「晃手」、「掏手」、「穿袖」等身段舞蹈動作和不同行當的一系列程式動作了。

4. 腿式（下肢動式）則被總結為：

「吸腿、端腿、掰襠、蹬平、探海、望月、順風旗、朝天蹬」。上下肢配合，全身的組合姿勢和動作，就有了千變萬化。射燕、臥魚、鐵門檻、三起三落、十八羅漢像已造其極。

△小生近旦角，食指輕翹，讓拇指捏靠於中指內側，關節壓在食指甲上。

△老生之拳接近自然生活，而攥的有力，食指和小指皆不宜翹起。

△武生之拳指間略錯開縫隙，拇指、小指可微翹起。

△淨角之拳五指均不攥緊而是散開各自緊勾，呈一朵海葵花狀。

△丑角之拳要相反捏緊，俗稱「老婆拳」，拇指伸捏不曲。

戲曲表演講四功五法。「四功」（唱、念、做、打）前兩者都是音聲的時間藝術，後兩者則是形體的空間藝術。而「五法」卻完全指的舞蹈身段造型藝術。「五法」有幾種說法，較多是「手、眼、身、法、步」。我們取的是「頭、眼、身、手、步」。從舞蹈的角度，偏重於學習繼承上下肢及軀幹的姿勢動作和韻律要領，不太注重頭部、頸部、臉部和眼神的功法。但在國劇表演體系中，頭、頸、面部和眼神的程式技巧是十分重要的。

國劇的舞蹈藝術是與角色的服飾、化妝、道具有機的聯繫在一起的。千百年來，前輩藝人已創造出國劇中的水袖功已編創為優美的水袖舞、扇子舞、蠅帚（拂塵）舞、船槳舞、翎子功、帽翅功、甩髮功、厚底功、靠功、旗功、蹺功以及刀、槍、劍、棍、錘、斧、鉤、叉、拐子、流星等等把子功打鬥舞……。要熟練掌握這套國劇表演技巧程式，沒有八年苦功是不易過關的。而且深入下去，掌握高端演技，則已不是練基本功這種純外部技巧層面的課程了。京、崑劇劇中的舞蹈身段、形體表演是肩負著說明時間、地點、氣候、環境，刻畫角色人物性格，表明人物關係，渲染內在情感，突現心理活動等等重大任務的，因此，必須通過經典折子戲的成品教學才能體味個中三昧，掌握這份人類非物質文化遺產的靈魂奧妙。從「中國古典舞」的五十年發展歷史看來，不論是傅兆先、孫天祿的，唐滿城、王萍的，孫穎、舒巧的學說，還都離不開六十年前侯永奎、馬祥麟、戴愛蓮等第一代中國舞蹈家的艱苦勞動和智慧總結的這一套套京、崑劇基本教材。

「中國古典舞」舞種的創建與發展，是與這一時期國劇（京、崑劇）啟蒙、薰陶分不開的。韓世昌、馬祥麟、田菊林等創編的「旦角身段」、「水袖舞」、「劍舞」、「綢舞」；白雲生創編的「崑劇小生臺步動作」，從坐、站、走、跑、進、退、橫、斜，到邁、趨、勻、越、跨、礙、蹉、錯一套步法教材；侯永奎是教完武生身段八基式，便教「起霸」、「趟馬」、「走邊」、程式套數，再後，就教《夜奔》、《夜巡》、《打虎》、《探莊》等折子戲；劉玉芳、侯玉山、白玉珍、李宏文老師傳授的腰腿基本功、旋轉控制、彈跳翻滾、跟頭把子……，並由這一切組構成浩如煙海的中國戲曲程式動作。

我們的啟蒙時期經常師生合作，把原來由傳統鑼鼓經節奏的身段動作，改成兩拍子、三拍子、四拍子的音樂伴奏，以適應舞蹈集體的整齊劃一。另一方面，是通過折子戲成品與教學，去體悟國劇身段的結構規律、表演風格和舞蹈韻律。

中國古典舞是與詩歌、書法、音樂、國畫同樣，侵潤著民族美學品格與哲學靈性。重意境、重品味、重神韻、重自然是中國舞蹈的民族魂。一切功夫技巧、優美造型都以舞魂是否附體為最高標準。我雖已疏離舞界半個世紀，且已年望八旬，但從藝之初的幾年舞蹈啟蒙，縮牢了我一生的藝術情結，永不能忘。

下面再把我一九五二年為劉玉芳老師記錄整理的京、崑劇武打基本功訓練教材，包括：腰腿基本功、重心控制、彈跳旋轉、翻滾跌撲、跟頭法兒貢獻出來，為後輩專業舞蹈工作者做點參考吧。

【筆記二】《練功教程草案》（錄於一九五二年夏秋，整理於一九九二年冬）

前言

（一）這份練功教程筆記，主要是記錄戲曲演員練基本功及「翻跟斗」要領和「法兒」的。大部分材料是一九五二年劉玉芳老師口述，少部分是其他老師的補充進來，稍加整理。分為腰腿、翻滾、跟斗、彈跳與旋轉四個部分，共有三十多項一百多個動作，是一份比較完整的練功教材。

（二）劉玉芳老師自幼進入戲班子，受盡打罵。舊時師傅並不告訴究竟如何做，如果錯了，師傅口中「不對！」聲還未了巴掌已到。再做錯了，再打，直到對了才最後狠揍一下，名叫「記住」。結果，「對」在哪裡並不明白，只好等著下次再挨打。劉老師是「回龍腰」，師傅卻用膝蓋頂住膝蓋雙手反拉膀子，一使勁，就昏過去了。這種情形，屢見不鮮。劉玉芳老師就在這樣的環境中刻苦學習，並在練功之餘找到師叔師兄給說說「法兒」，或偷著看別人練功自己思索琢磨。四十多年來積累了極豐富的舞臺經驗和教學經驗。解放後，劉玉芳老師得到了幸福的晚年生活，政治覺悟也大大提高。他說：「我要把你們一個個都教成好樣的，可決不能再讓你們受我那樣的罪，我要把練功翻跟斗的『法兒』都說給你們知道。」

這樣，才產生了這份筆記。

（三）老師所講，雖然用的多是「行話」「術語」，但所提出的「法兒」（應是「竅門」和「要領」）都是很科學的。限於我各方面的知識和水準只能作稍加整理的「記錄」，不能作科學「闡述」了。許多「術語」不知怎樣寫，用了些代用字，錯誤一定少不了。

（四）單頁是文字說明，雙頁是插圖共一百○八幅。（此處略）

練功教程提綱

（一）腰腿部分（基本功）：

1. 壓腿（左、右、正、旁、耗、抻、壓）
2. 遛腿（左、右、正、旁遛）
3. 踢腿（左、右、正、旁踢、蓋腿、十字腿、月亮門）
4. 搬腿
5. 吊腿
6. 劈叉（左、右直叉，一字叉）
7. 拿頂（甩頂、拔頂、塌腰頂、空頂……）

8.下腰（下腰、甩腰、前橋、後橋、肘絲）

9.涮腰（左涮、右涮、連涮、快慢涮）

（二）翻滾部分（墊子功）：

1.毛類（單、雙腿咕嚕毛；單、雙腿倒毛；竄毛；吊毛）

2.撲虎類（正撲虎、旋撲虎、竄撲虎、扭身撲虎、倒食虎、連撲虎）

3.搶背類（軟搶背、硬搶背、假搶背、變臉搶背、肘膀子）

4.按頭（壓脖按頭、頭頂按頭、串兒按頭）

5.夾冠（軟夾冠、硬夾冠）

6.疊筋（地蹦兒，插手疊筋、甩手疊筋、並手疊筋）

7.倒疊（倒戳三尖兒）

（三）跟斗部分（毯子功）：

1.虎跳（正虎跳、反虎跳、單手虎跳、吊虎跳、蠻子）

2.踐子（小翻踐子、出場踐子）踩子

3.小翻

4.單提（後空翻）

5.前撲（前空翻）

6.扔人兒

7. 躧子……

8. 插花

（四）彈跳、旋轉部分及雜跟斗……

1. 飛腳（正、反、連、單、雙落）

2. 鏇子（左、右、札頭、串兒）

3. 蹦子（左、右、快、慢、串兒）

4. 鷂子翻身（左、右、點、掏、刺、掃、連、串）

5. 吊腰子（單、連法兒）

6. 掃膛腿（單、連、圈兒）

7. 鐵門檻（左、右、前、後、連）

8. 合弄豆汁（左、右、正、倒）

9. 烏龍攪柱（單、連、滾圈、推手）

練功教程草案

（一）腰腿基本功要領

1. 壓腿──在練功凳前丁字步站穩（底腳要像釘在地上一樣）。躧著抬左腿，將

腳跟放在凳上，儘量鉤腳，蹬腳後跟，身向右前方，臉對正前方，約耗五分鐘，再以胸部壓腿，不可用頭或下額去夠，數次後再撕襠，不許蹦，應以腳尖、腳跟輪流移動重心，撕開再移回去，底腳對直，收腿，以下巴夠腳尖使大筋抻長，然後蜷起腿來用兩手緊抱，放下，用力蹬腳後跟十餘次，再換下個動作。

2. 遛腿——一手扶凳，底腳站穩，提氣，用鼻孔呼吸。輪換的遛左右兩腿（只遛一條腿容易「存筋」）過二十下，逐漸用力，要求練到前踢鼻樑，倒打紫金冠。

3. 踢腿——兩手插腰或拉山膀（女的雙掌，男的左拳右掌，姆指不要死，指縫不要大，虎口張開才有勁，山膀四平八穩，渾圓不要硬）。

「正腿」先邁右步踢左腿，不能四鄰不管，一步一腿，連姿態情緒都要注意（切忌三種毛病，一扔腿，二悠腿，三邁腿，都練不出腿來，寧可踢短點但要做對）。踢腿要輕，下來時不要放鬆，不要擦地，不要砸夯，身軀要直正，呼吸自然，腳尖要朝前額使勁，最好的腿往耳邊踢。

「十字腿」是左腳奔右耳，右腳奔左耳。

「旁腿」是子午式，上掌下拳，眼往前看，側身旁踢。

「蹁腿」開始時別大轉彎，像抬一般，蹁時使勁，手往上撩，腳往下落，兩合

著（腳面微繃，避免磕手）底腿不能彎，腰要挺立，眼睛跟著。藝術不在腿踢高矮，姿式標準、好看最為重要。

4. 搬腿──躺在墊上或靠牆直立都可以搬，兩腿都要直伸別打彎。用力勾腳，先搬正腿，再搬十字腿、旁腿。別使猛勁，長飯量也不能一下子長，要由淺而深慢慢來，搬完一次回一點再搬另一種，每天只能進一寸，搬後在腿彎處墊一拳，緊抱懷中，然後猛蹬幾下，再遛腿踢腿就好，怕痛不踢容易存筋。

5. 吊腿──要想有雙好腿，或筋骨較軟的可以吊腿，必須經過一痛、二麻、三癢，要過這三關。吊腿切忌扭身、歪胯、出毛病，吊完腿要狠踢才好。

6. 劈叉──「正叉」（一字叉）面對牆壁腿坐著，輕推後腿。「左右叉」前腳勾，後腳蹬，換時提氣倒過來，不要生拉，劈完後，蹬踢，說說話（不憋氣）。又要提氣，好腿不落家，屁股離地一二寸，否則踝骨拐子骨受不了，下時兩手由兩邊分雙頂，起時由兩拳頭向上提，虎抱頭。

7. 拿頂──膀多寬，腳多寬；膀多寬，手多寬。呼吸自然，不憋氣就不壞嗓子，一分鐘夠了。開始時當然不好受，但練的是不暈。先是前後腿甩頂，後是立腰拔頂，腳尖點地，手指抓勁（要求突然一抓都抓不動手指）過了時，揚頭攢脯子，要回來了手指用力，梗脖子，頭把頂試驗，二把頂找勁，三把頂塌腰，四把找空頂，下頂後抱膝、大蹲、低頭、順脊椎骨。

8. 下腰——兩腳平行，距離不能過胯，不能八字；下腰別卜腿，肚皮別躺，兩臂伸直夾頭用力往後夠，扶地後逐漸縮短手腳間的距離，能抓住腳腕就算成了。

兩腿繃直，能自然呼吸說話才好，起時不要悠，腿別彎，腳不動，立直身後再蹲下。教員按脖子順脊椎，按尾骨，空手打腰眼。

「甩腰」練腳下重心手上勁，腰有力，要軟中硬，硬中軟。

「前橋」找站頂「法兒」，腳找手，一落地就起上身，分單、雙腿兩種練功「法兒」。

「後橋」是撅大頂、找小翻「法兒」，注意姿式手腳，眼釘星，不許彎腿，否則壞跟斗。

「肘絲」下腰撅頂，單腳落地，翻身，再回來。

9. 涮腰——兩腳小八字立穩，兩臂夾頭以腰為軸，自左向前、向右、向後再回左，涮一圓圈，再從右起反方向轉，要緊閉口，勿憋氣，可分斷、連、慢、快四種。

（二）翻滾墊子功要領

1. 毛類——「前毛」正腿離一尺，兩手虛按脖挺沾地、披腦袋、紮襠、繃腳面，雙手勒腳腕，要成圓球才好看。單、雙腿起落均可。

「倒毛」蹲坐（不許躺）成元寶形，軀後傾、腿後蹬，單腿落，手用力向背後翻、掀、推，單雙腿皆可。

「高毛」與前撲一個「法兒」，如不掀脖子就會撞頭，不留下身就會摔尾骨尖，上背落地，滾至腰眼時已起來了，有並腿並膀的，有叉腿叉膀的，手是沾地就滾只起輔助作用。

「吊毛」高毛起法，不按手，小踝子落地。

2. 撲虎類——「正撲虎」正前立正，腳蹬勁，拔起立腰找大頂法兒，手按腳前雙腿向斜上方踹勁、閉口、揚臉、兩臂軟下、留腿、以胸脯著地，再依次落腹部、大腿、小腿。

「旋撲虎」反向側立，分左右，蹲腿、腳掌蹬勁，拔脯子，扭腰變臉，落法與正撲虎同。

「竄撲虎」助跑三步，雙腳點勁竄起，像游泳時入水的起法與姿式，落法與正撲虎同。

「扭身撲虎」（肘絲撲虎）反方向站，左腿向上邁，右腳彈跳，飄起右腿，急扭身找落勁。（與正撲虎同）

「倒食虎」（倒紮虎）吊小翻法，兩手護頂軟下（千萬別捲，易搶臉）。

「連撲虎」（單蹬連撲虎）飄左腿，右腿單蹬起法兒，落地再起連法兒。

3.搶背類——「軟搶背」開法拿凳頂，再掖左膀子，右變臉，梗脖桯兒，看自己的腳尖，伸雙腿，繃腳面，以背著地，縮小肚子，起來時，右腿彎曲，護股部跪起。

「硬搶背」身微左側，左腳虛點，右腳彈起，越高越好，向上空蹬腿，立腰找軟搶背法。要特別注意右手一扶地即翻臉，掖左膀子，否則容易戳膀尖，抬不起胳臂來。

「假搶背」右腿彈起後，左腿大蓋找地與右手幾乎同時落地，斜滾起，假搶背多用於打蕩子中，平時用不好看。

「肘膀子」硬搶背起法，不扶地，背著地摔硬的。

4.按頭——「頭頂按頭」是撅頂法，頭虛按地，乾撅腿，多挑腰逢肚子推手，腳找地起地時是直挺（身體是個弧線）。

「壓脖按頭」掖頭札襠，以脖頸按地撅腿與頭頂按頭同。

5.夾冠（加官兒）——就是個硬前橋，不要大下腰，繃腳面甩腿，一按手即走，落時軟的是彎腿，硬的是直挺。

6.疊筋（地蹦）——倒毛起法，不過門，接壓脖按頭法，魚打挺，繃腳面，兩腿打屁股蛋兒，也有連法疊筋。

7.倒疊——小翻起法，不過門，接「夾冠」法再回來，連法叫「倒戳三尖」。

（三）跟頭部分（毯子功）

1. 虎跳──是個蹬大頂（正頂塌腰，蹬頂立腰）丁字步立穩，雙掌前距離與肩同，先邁左腳，開法是三步，錯步不要撩，後跟擦地皮，手與肩平，到時先甩腿不要先找把，右腿、左手、右手、左腿是一、二、三、四，起時手推勁，不怕遠，頭眼隨右手起，收左腿。

「反虎跳」即將上述左右二字互換。

「單手虎跳」即按一隻手的。

「吊虎跳」錯步，提腰吊起，仍以手找落法。

「單蠻子」即吊虎跳不用手，虎跳是錯步後甩勁，蠻子是蹬勁，別紮頭，要撒脯子，蓋手上領不許下垂，腳掌輕落。

2. 踩子──虎跳起法，右腿在上略等左腿，雙腳掌落地，側身彈起，注意別扭跨。

3. 踐子──虎跳起法，左手反扭找按勁，右手找齊推勁，略成一前一後，兩腿在上邊併攏，小翻踐子勾腳面往裡收，出場踐子是繃腳面往起彈。

4. 小翻──後橋快甩便是，渾身上下連成一功法兒。兩腿平行離半尺，低頭手稍垂就起法兒，兩臂夾頭而上，後腦殼找屁股蛋兒，手找腳後跟，小肚子碰天

（感覺上如此）腳勾著起找手，翻者要有把握知道自己翻幾個，「抄者」不能推，不能挑。

5. 單提——分「蹲提」、「站提」二種，起時梗脖子，用手領，眼皮看拇指，摳胸彈起兩膝蓋碰脯子勾腳面，兩手抱一下小腿，立刻全伸開，「上去一個蛋兒，下來一條線兒」！翻過來之後立起，千萬別揚頭（摔後腦勺）。開法兒時先站後蹲，自己能過時蹲提省力，等到可以掰腿時，就能過衝跟斗了。

6. 前撲——單前坡立正，雙腳穩跳點地，兩臂上伸微曲，拇指向後身體彈起時拔勁，雙腕猛「刀」，不要軟、不要眼斜上看不過門，有人抄也甩過去了，但那是力氣、是步數，不是跟斗法兒，縮小肚子，別撬屁股，提尾巴骨，兩手要勒，不要切。挺脖子，也是下來一線，落時要輕，別像「牆」倒。

7. 扔人——雙腳站穩，蹲腿拔地，兩膀領身，撅腰，後空翻穩落。單腳落「踩泥」更好。

（四）彈跳、旋轉部分及雜跟斗

1. 飛腳——大丁字步，身側、臉正、左手栽錘、右手托掌護頂，上右腳，墊反丁字步，立腰，穿手，左腿大偏（去聲）勾腳面（等於反嘴巴）右腿蓋蹁，扣腳面，主動拍左手，不躺腰、不縮小肚子，空轉身，越高越好，落時虎抱頭。

「反飛腳」左右互換。「連飛腳」是落腳即接第二個，連法兒連打，也分單腳落，雙腳落，貪高過桌、貪遠過條凳等類。

2. 鏇子──準備姿式大八字立穩，兩臂順風旗向右雙指，左指領眼神，撒開膀子，挺胸脯塌腰，左腳掌蹬勁，右腳繃腳面涮勁，能看見自己的左腳才好，落法膀子別下垂，姿式對了便能串鏇子。反鏇子左右互換。絜頭鏇子不揚脯子，像與斜彎子法。

3. 蹦子──飛腳起法兒，兩掌撐開對前進方向輪流砍進，左腳彈起時兩腿大彎，不偏不蓋，立小腿護襠，貴在連法像車輪。

4. 鷂子翻身（簡稱翻身）──「原地翻身」，掏腿準備，兩臂平伸撐掌，彎腰微抬頭，稍看前方，兩腿微彎，掏左掌、頭、頸、胸皆在原地撐轉，臂似鷂之兩翅，翻時挺胸、挑腰、雙腳掌著地快，注意不要拐。「刺翻身」是正前方向上左步伸左指再上右步，刺右指位置不動，翻身，接第二個。其他如「跳翻身」、「掃翻身」都是原地翻身的變化。

5. 叼腰子（甩腿翻身）──左手平伸，右手上指，右腳立穩，以腰為軸，左腿微向前擺起即猛向後劃立圓圈，右臂、上身、左腿要成一直線，翻過來找重心立丁字步或前弓步（繃腳面）。

6. 掃堂腿（掃腿）——左腿大蹲，腳掌為軸，塌腰腆脯，右腿旁伸劃圓圈，手找腳，腳找手連法兒即是。

7. 鐵門檻——右手捏左腳尖（開法兒時可以用帶子能撒手），提氣，右腳猛跳，以膝蓋碰脯子過左腳落，回時一樣分左右（手別下就，越就越跳不過去）。

8. 合弄豆汁——兩手一腳成鼎立，揚臉立腰，右腿平伸，勾腳尖，繃腳面，過左腿後再迴圈，支點依次一、二、三離地，移動重心要快。分左、右、連、換、倒轉等種。

9. 烏龍攪柱——（攪柱）準備時伸左腿斜坐兩臂起雲手，上身順倒，右腿偏攪，左腿蓋攪連法兒，以兩肩後肌為軸，擰勁，兩手脖子邊找地推勁，躍起落腳。「滾堂攪柱」不躍起，兩腿攪「五花」兩臂輔助上身右滾，右臂撩起時，右腿接第二個偏攪，連法兒攪成圓圈。

（載《新中國舞蹈的奠基石》，天馬出版社二〇〇八年版）

歡呼《崑劇手抄曲本一百冊》影印出版

蘇州補園張家，是一個有著光榮歷史的家族。先祖原籍山東濟南府。二百年前，「有容堂」主人張誠聲次子張肇培經營鹽場，舉家南遷，定居蘇常。孫張履謙以包鹽稅聚集巨額財富，曾任戶部山西司郎中，置房產、造花園、辦學校、開當鋪、行善事、設育嬰堂、投資紗廠……。光緒三年（一八七七年）以紋銀六千五百兩購得汪家舊宅，大加修建，於一八九二年而成「補園」（今拙政園西部）。宣統元年（一九〇九年）月階公任蘇州商務總會總理。長孫張鐘來（紫東先生）與師友、親朋、同好於一九二一年創建蘇州崑劇傳習所，更是為民族傳統文化的繼承與弘揚立了豐功偉績！直到新中國建立後的一九五一年駕鶴西歸，由次子張民國建立，即剪掉辮子攜兒孫由京返蘇，在補園把玩園林花鳥、古董字畫，更邀俞宗海（粟廬）為西席，教授子孫輩古文書法、詩詞曲樂，一九一五年逝世，而望族家風代代傳承。

問清代表張氏家族把「補園」以及歷代珍貴文物，全部捐獻國家！因此我認為蘇州補園張氏家族是一個愛國愛民的、飽含華夏傳統精神文明的、對國家民族有著重大貢獻的優秀家族！

有了這根本性的第一條，才會有、也必然會有第二條，也就是今天的主題：崑劇手抄曲本一百冊。這是我要講的第一句話。

我要講的第二句話是：《崑劇手抄曲本一百冊》不僅僅是一集曲本，它是一部珍貴而實用的好書。名曰曲本，實則曲譜也。曲譜大可分兩種：只有文辭的如《綴白裘》、《北詞廣正譜》等等；有文辭又有樂譜的如：《納書楹曲譜》、《遏雲閣曲譜》、《六也曲譜》、《與眾曲譜》、《集成曲譜》、《粟廬曲譜》、《振飛曲譜》等等，如果比較一下，《崑劇手抄曲本一百冊》至少具有如下特點：

一、豐富性。迄今為止，還沒有在曲本曲譜的數目上超過它的，九百多齣戲為方今傳世崑劇曲譜之最！

二、完整性。每一齣戲、每一曲牌全部標定唱腔工尺。記譜細緻精確，運腔常標到十六分音符處，難能可貴。

三、藝術性。曲本全部由毛筆手抄，小楷書法工整美觀，可以當做一部藝術品來欣賞；可以提高學曲、度曲的興趣和效率。

四、實用性。全部曲本無出處，應是班社教學、演出本。唱念齊全，雖無身段譜，亦可作捏戲的依據、傳承之教材。

崑劇發展到清代同治、光緒朝，劇碼已由無數整本傳奇雜劇衍化為兩千餘齣教坊、班社常演的「折子戲」。歷經百餘年衰落式微，至清末民初，已是瀕臨滅絕。上世紀，崑劇雖有

一九一七年至一九三七年之二十年復蘇，北有京、津、保、河北崑弋班社之苦鬥；南有滬、蘇、杭，蘇州崑劇傳習所之傳承，知音文人和愛崑藝人協力將這古劇遺典推向復興之門。然，殘酷漫長的抗日戰爭和解放戰爭又使崑劇陷於未絕如縷之境。直到一九五六年，毛澤東看了《十五貫》，救活了崑曲劇種，才從南北崑老藝人身上統計出六百六十餘齣傳統崑劇折子戲劇碼。各級政府、民間各界、藝人、學者五十餘年來，投入巨大的人力、物力、財力，挖掘、搶救、繼承、傳習至今……，但具體統計一下，全國專業崑劇院團能演出的合格傳統劇碼，恐怕不到兩百齣！在眼睜睜傳丟了三分之二傳統崑劇表演藝術的嚴峻現實情況下，認真研究一下蘇州補園張家手抄的曲本百冊、近千齣傳統崑劇的現實與歷史意義，才顯得十分必要、十分有益。

《崑劇手抄曲本一百冊》，在充分肯定它的珍貴價值、非凡意義，高度評價並發揮其實際作用的同時，也要看到它的局限與不足。例如：

曲本全無出處；抄錄不注時間；不知傳自何人；錯訛別字較多；缺少專家校勘。試選一齣通俗的《寶劍記‧夜奔》（第五函第九冊）檢查一遍，例舉錯處如下：1.老生上（崑班之林沖是否老生行當？）；2.聽殘民漏（應是：銀漏）；3.欲送千里暮（目）；4.愁雲底鎖（低鎖）；5.行陽路（衡陽）；6.大夫有淚不輕彈（丈夫）；7.覓投柴大官人（密投）；8.雪光映照遍額（匾額）；9.灑開大步（甩開）；10.血淚濕征袍（灑征袍）；11.轉心投水滸（專心？）；12.身輕不但路迢遙（不憚）；13.搖讋殘月（遙瞻）；14.脫扣蒼蠅（蒼鷹）；

15.離龍狡兔（籠）；16.摘網滕蛟（騰）；17.掌刑法（罰）難得皋陶（皋陶）；18.鬢髮消騷（焦梢）；19.行李消條（蕭條）；20.心似油遨（油熬）；21.懷揣著雪忍刀（刃）；22.急急羊腸（急走）；23.有沒個明星下照（「又」或「適才間」）；24.昏慘慘（一霎時）雲迷霧罩；25.遶溪澗（又聽得）哀哀猿叫；26.嚇得俺魂消膽飄（魂飛膽銷）；27.相親闌夢杳（想親闈）；25.遶溪澗（又聽得）哀哀猿叫；26.嚇得俺魂消膽飄（魂飛膽銷）；27.相親闌夢杳（想親闈）；28.白雲菴（庵？）裡供伽藍神似不合適；29.末句「這的是空隨風雨度良宵」亦不恰。

在唱腔、旋律、板眼、節奏、夾鑼等方面亦與當今舞臺演出（尤其是與北崑向全國普及傳承之侯派《夜奔》多有不同）。而南北崑經常演出之名劇，如《荊釵記》、《牡丹亭》、《長生殿》等則錯訛較少。另如《雁翎甲之天門陣》恐是《天罡陣》之誤。內容、唱詞皆為天罡，但此劇南崑久無人演出，北崑吳祥珍老師所傳《天罡陣》，曲牌聯套略同而唱詞與曲本全然不同。類似問題尚多，有待逐一檢查。

總之，很珍貴的一部崑劇資料，如不經專家和藝人研究、校勘、使用，則會像石中翠玉那樣因被遮掩而降低了它的價值。因此，建議在歡呼《崑劇手抄曲本一百冊》影印出版的同時，還要組織教授學者、崑曲與崑劇藝術家、研究人員，參照《異同集》、《車王府曲本》以及三百年來各種《曲譜》認真研究、仔細校勘，使之更準確、更權威、更實用，在「非遺」文化崑劇藝術的傳承大業中發揮更大的作用！

紀念「五·一八──崑劇復活節」感言

感謝全國政協京崑室在《人民日報》〈五·一八社論〉發表五十週年和聯合國教科文組織宣佈中國崑劇為首批人類口述和非物質遺產代表作五週年時，舉辦這一系列紀念活動，從而把「五·一八」提到了「崑劇復活節」的高度。

今天我們重讀一九五六年《人民日報》〈五·一八社論〉、重溫周恩來總理的兩次講話、重看浙江崑劇團演出的《十五貫》，使我心潮澎湃。回顧崑劇這半個多世紀風風雨雨的遭際、坎坎坷坷的征程又讓人感慨萬千。

從明代嘉、隆年間梁伯龍、魏良輔用水磨新腔，排演了他的傳奇《浣紗記》，開創了崑劇劇種的全新時代；到新中國建立後，一九五六年《十五貫》演出的四百餘年中，崑劇經歷了發展、繁榮、鼎盛的輝煌，也經歷了停滯、衰落、瀕臨滅絕的困境，如果沒有京津冀榮慶崑弋社、恩榮班慘澹經營和滬蘇杭「全福班」、「崑劇傳習所」的艱苦撐持，中國的古典戲劇也許真會像希臘悲劇、印度梵劇一樣的失傳於人類社會。

「中華民族三百餘戲曲劇種之師、之母」的貴譽，對於崑劇的發展，可謂實至名歸。他的劇本文學早已進入大、中院校，成為中國古文學的典範教材；它的音樂彙聚了古代祭祀樂、宮廷樂、宗教樂、民間樂曲、俚巷歌謠、勞動號子、少數民族及外國樂曲；它的表演更是載歌載舞、詩情畫意、形神兼備、虛實結合，並形成優美獨特的民族戲劇表演體系。特別是從古至今出現過無數優秀表演藝術家，像已故北崑的韓世昌、白雲生、侯永奎、侯玉山，南崑的俞振飛、周傳瑛、王傳淞、華傳浩等等，皆可稱為戲劇表演藝術大師。他們都在極端艱苦困難的條件下，把十九世紀的崑劇藝術傳承到二十一世紀，把中國封建時代的傳統藝術經典傳承到社會主義資訊時代的中國！他們是民族文化史上的功臣。

但我要講的卻是：他們並沒有能力決定崑劇的生死存亡，是毛澤東、周恩來的肯定、決策和知識，才真正是「救活了崑劇劇種」的關鍵和主導因素。同樣，正當崑劇藝術大師團結教育、帶領全國崑劇界「八百勇士」為弘揚、振興傳統劇藝術，戰果累累、成績卓著時，竊取黨國大權的林彪、「四人幫」，特別是「旗手江青」一句話：「我什麼時候才能看不見崑曲」?!竟然使十億大陸人民在長達十餘年的時間裡，再也見不到這一優秀的古典藝術。這期間大批老藝人含冤含恨離開人世，數以百計的傳統劇碼失傳了，好不容易培養出來的大批專業人員改行、轉業，至少是技藝荒疏。剛剛救活了的崑劇又被殘酷的扼殺禁絕了。雖然黨內外有許許多多好同志不同意江青的好惡和主張，但在長達十餘年的時間和全國各地廣大空間，民族傳統戲曲文化卻銷聲匿跡……這血淋淋的事實，難道還不令人深思深省嗎？

一九五六年四月十九日周恩來第一次談《十五貫》時主要是三點：一、一齣戲救活了一個劇種，因為它有豐富的人民性和高超的藝術性。二、《十五貫》講的是古代故事和人物，但有現實教育作用。三、「傳統戲劇別亂改」、「舵還是要老同志來把」。五月十七日第二次講話強調了五點：一是奮鬥，出路生存、衰落滅亡主要依靠自我奮鬥和持續奮鬥。二是改革提高，戲的主題、人物、劇情都有改革提高。三是保持民族風格和傳統。四是推陳出新的良好榜樣和成功典型。五是教育作用，周忱的官僚主義、婁阿鼠的五毒俱全、過於執的開玩笑都對今天有教育作用。社論：解放七、八年為何壓抑崑曲？百花齊放怎執行？抨擊當代「過於執」「三條罪狀」（缺點錯誤）：未深入細緻調查研究；未對傳統劇碼略作涉獵；未同藝人商量、動手就改。

在周恩來等黨和國家領導人的關懷、指示下，中央文化部於一九五七年六月二十二日正式宣佈北方崑曲劇院的成立，總理親自任命韓世昌為院長，從而使崑劇藝術在全國得到空前的繼承和發展。除去政治、經濟、思想、文化倒退的文革時期，在遺產的保護與傳承、崑劇觀眾與專業人才的培養教育、劇碼的創作與積累、理論研究的深入發展等各個方面都有著長足的進步。

在充分肯定「形勢大好，成績多多」的前提下，也必須清醒地看到那些負面的東西，充分估計主客觀的不利因素和有害危機。計劃經濟社會向商品經濟社會轉型，必然帶有資本原始積累過程的種種弊端，私有觀念的氾濫、傳統道德的淪喪、社會風尚的浮躁等等。清貧冷

落寂寞多年的崑劇，一夜之間成了一種奇貨，一種時尚，一種新寵，一種大有賣點的文化。

於是，這一古老藝術的新危機出現了，它的藝術本體，它的傳統精神，它的靈魂，它的真正非物質的遺產精華可能在一片富足的、熱鬧的、趨時的炒作中被忽視、被消弱、被淹沒、被取代了。

演出實踐與理論研究必須緊密結合。為何有道理有規律確講不清楚？怎麼成學科？中國藝術是有道理的、有規律的，問題在於我們說不清楚，不能系統的、準確的、科學的、整出一部美學、哲學理論技術專門教材。

法國巴黎第三大學班伯諾教授，曾在「中國戲曲國際學術討論會」的崑劇論文中精闢地論道：「崑之歌舞已臻優雅穩協之峯極，矜式群英，成為戲曲之典範。」「崑曲演員的任務，不僅是給人物生動的形象，表現某種情景與情感，而且要到演出過程中體現一種理想──創造一種不斤斤計較於眼前狹隘利益或效率，以美化人的心靈和高尚的情操為己任的藝術。」「它並非為藝術而藝術，它與書法、古琴一樣，具有陶冶人心的功能，使人類不會淪為單純受經濟條件和需要支配的『經紀人』，使藝術不會趨於狹隘的實用主義境地。願我們時時不忘這種確能淨化心靈，陶冶情操的精神食糧與補品，它對建設一個和諧健康發展的理想社會有無比的重要性。

（二○○六年五月在政協座談會議上的發言）

幽蘭童話：世界首批非物質文化遺產

──崑劇的故事

四百年前，在我國江西撫州臨川縣湯氏莊園，有一位仙風道骨的老者，每天伏案書寫一部書稿，他的夫人看看已是雲淡風輕近午天，便由廚房把新做好的素肴糙米清湯輕輕端到丈夫的書房……，卻只見紙筆狼藉，空無一人。「噢，今兒個這人上哪去了呢？」先把飯菜放在桌兒上，堂屋瞅瞅，廂房看看，前院無影，後院也無蹤，「這是怎麼回事兒啊？」不免扶著那棵梅樹，凝神諦聽……啊！隱隱約約有人在抽泣啊，循聲躡步走到牆邊那間柴房。這老頭子怎麼一個人蹲在柴禾垛上哭呢？「哎呀，怎麼了這是？哭什麼呀？誰欺負你了？蹲在這柴火垛上為什麼呀？」老頭見曾夫人焦急的樣子，不由得破涕為笑：「沒有事的」，這才起身摻扶著出了柴房，邊走邊說：「我是寫到：『歡春香還是舊羅裙』句，一時悲從中來，又怕驚嚇家人，這才躲進柴房悄悄哭了個痛快。」把個曾夫人樂的前仰後合，「書呆子、癡官

人，沒見過你這樣愚昧才子，竟為自己編撰出來的什麼佳人小姐攪得廢寢忘食、瘋瘋癲癲，昨日狂笑……今又悲啼……，快快先填飽肚皮吧。」

這老頭兒就是世界文化名人、東方莎士比亞、中國十六世紀出現的大詩人、大思想家、大戲劇家湯顯祖先生。

從剛才我講的他在寫作其曠世傑作《牡丹亭》時的一幕真實動人的故事。

湯顯祖，字義仍，號若士、海若，別署清遠道人，江西臨川人，詩禮傳家。祖湯懋昭，「望重士林，學者推為詞壇上將」（文昌湯氏家譜）；父湯尚賢，建湯氏家塾，立「文會書堂」，得鄉里推重。詩曰：「家君恒督我以儒檢，大文輒要我以遊仙。」五歲時能對「對」，十三歲學古文詩詞，十四歲補縣諸生，二十一歲中舉，精通詩詞、古文、史籍、樂府，且天文地理、醫卜墨兵、神經怪牒，為人剛正不阿，因得罪了宰相張居正而十五年屢試不第，直至萬曆十一年，顯祖三十四歲時換了宰相才考中進士，觀政於禮部，為南京太常寺博士。一五九一年又因《論輔臣 科臣疏》，指斥權臣、批評朝政而獲罪，遠謫廣東徐聞縣典史，辦了兩年「貴生書院」。

《牡丹亭》的創作，是歷經多年蘊釀，幾番修改才定稿的。一經面世就轟動文壇，各地爭著傳抄，使洛陽紙貴。因為它顯示了湯翁平生對中國古典文學、詩詞、歌賦的渾厚基礎；顯示了他以新鮮的至情論反對封建禮教的人文精神；他以及其浪漫甚至荒誕的藝術構思、及其複雜而細膩的性格心理刻劃、及顯示了湯翁批判的繼承儒、道、墨、佛各家的哲理思辨；

其秀美典麗的詞曲念白，塑造了杜麗娘、柳夢梅、杜寶、甄氏夫人、陳最良、石道姑、春香、郭駝、李全、楊安、判官、土地、花神……一系列活生生的舞臺人物形象。

《牡丹亭》給我們講了一個在現實生活中完全不可能發生的故事，卻感動了千千萬萬的男女老少。

南安府太守的千金小姐—杜麗娘，知書達禮，恪守閨訓，長到青春年少（十六七歲）不免春情湧動，當丫環春香領她到父親官衙後花園遊賞之後，傷春的情思搖漾難平，於是帶著難遣的春愁進入了幽幽夢鄉，而且神奇見到了她想像中的白馬王子柳夢梅。這就是四百年後紅遍全球的崑曲《牡丹亭》中〈遊園驚夢〉。夢境是如此天然而美好，但夢醒後的現實卻是父母的批評、禮教的規範，閨女不可去遊園、不可以白天睡覺，更不可以做夢、不可以胡思亂夢，只能等待父母和媒人所定立的婚姻。這位「一生兒愛好是天然」的嬌娘，怎能忍受這樣的命運安排呢？她再次一人偷偷跑到後花園尋找那美夢中的記憶，但面對著斷井頹垣、殘花老樹，她只能發出了「似這般花花草草由人戀，生生死死隨人願，便酸酸楚楚無人怨」的自由生命的呼喊！回家後即懨懨成病，而且一病不起，湯藥難醫，日見沉重，捱到八月十五在秋雨濛濛中掙扎著爬起來對鏡為自己畫了幅像，拜別了父母，離魂而去。剛巧杜寶接到聖旨調去淮陽抗金戰爭前線，只得匆忙把女兒葬在後花園梅樹下，修個道觀請石道姑供奉香火，全家往蘇北去了。

問題是，麗娘之死感動了另一個世界：陰曹地府，閻王爺有事請假，由判官代審此案。

這位判官很同情這孤魂野鬼，而且查出日後她與柳夢梅有姻緣之份，於是讓花神、土地保護麗娘肉身，讓蜂蝶鶯燕追隨麗娘靈魂。三年後，柳夢梅進京趕考路過南安，住道觀養病，巧在園中拾到了麗娘的自畫像，觀之賞之愛不釋手，天天呼之喚之，終於把麗娘之魂叫了下來，於是人鬼情濃，夜夜幽會，最後竟冒犯「大明法律」，挖墳、劈棺、溫屍、還魂，結成人間一對恩愛夫妻！荒誕不荒誕？而湯翁的「至情說」曰：「……生者不可以死，死者不可以生者，皆非情之至也。」正是這樣一部荒誕、浪漫的至情戲劇，四百年來感動過無數觀眾與讀者，影響過多少文人與作家！尤其是歷代知識女性，反應之強烈是難以想像的。

如：內江女子黎肖雲，讀後感極：志非此才子不嫁，托人寄書，願待終生。湯翁以老謝之，此女不信，輾轉見面，果為老翁，遂投江殉情。

杭州名伶商小玲，最愛演麗娘，每每演來動情痛哭！竟在〈離魂〉一齣中之【南集賢賓】後唱至「怎能夠月落重生燈再紅」句時隨聲撲地氣絕。

婁江女史俞二娘，少帥也？

揚州富家婦金鳳鈿，等到死後月餘才見遺囑？

馮小青的故事已被寫成《療妒羹》雜劇，留詩傳世。

笠翁之喬復生、王再來二十一歲相繼夭亡，傳說亦因常演麗娘，至情投入之故。

湯顯祖不會想到死後三、四百年，自己被聯合國教科文組織評選為百名「世界文化名人」之一，並將在二〇一六年與莎士比亞一起被全世界各民族、各國家文化人士隆重紀念他倆逝世四百週年。

湯顯祖留給後人的思想文化遺產很多，詩文集兩千兩百餘篇；劇作五本。他本是一位文學家、詩人、政論家、政治家、思想家、哲學家，特別是對理學、心學、神學、儒、道、佛的教義都有很深的修養，但他最後選擇是戲劇藝術創作，因為他對戲劇有著非比尋常的理解和熱愛。他的《宜黃縣戲神清源師廟記》正是他「至情論」和戲教的教義宣言。他認為，孔子、老子都有廟，都是大家供奉的神聖，而戲神清源師沒有廟宇香火是不公平的。

和他一脈相承的是清代李笠翁，在《比目魚》中說：「凡有一教就有一教的宗主，二郎神是我們做戲的祖宗。就像儒家之孔夫子、佛教的如來佛、道教的李老聃……」民國初年（一九一五）蔡元培第一次任北大校長、教育總長時曾講，自己一生想以德智體美四育並舉，而以美育代替宗教。他能聘吳梅為教授，「寧捧崑，不捧坤」，帶領北大師生看北方崑弋榮慶社的演出，認為這種美育是引導人的感情、心理和靈魂向真、向善、向美的。

湯顯祖的思想品質、人生道路、崇高精神、文史哲悟性、道德文章、戲劇作品，特別是他的「至情論」和「戲劇宗教宣言」都是全人類的珍貴的非物質遺產，值得全民族學習、研究、宣傳與弘揚。如果把湯學與紅學相提並論也毫不遜色。曹雪芹的《紅樓夢》是近代中國一部現實主義的偉大小說，湯顯祖的《臨川四夢》則是一部典型的中國浪漫主義戲劇奇葩。

莎士比亞是西方世界的戲神，他的戲劇集被英國人奉為十二本影響世界的好書之一；湯顯祖是東方世界的戲神，他的戲劇集同樣應是影響人類的二十本好書之一。

〈幽蘭童話〉如果每集講一人一事的話，下集你們願意聽聽誰的故事呢？

注：原應邀為中央電視臺《百家講壇》準備的講稿，共備三十講，已寫八講。後因欄目主管認為「學術性、理論性太強」，不適合聽眾口味而無限推遲講期。姑選一段，留做念想。

對舟山「中國戲劇谷」的殷殷祝願

中國戲劇谷的創意與規劃，即將付諸實施，而成為一項宏偉的文化工程。它完全符合中國文化大發展、大繁榮的革命精神。其「四大基地」的原創意：戲劇創作、演出基地；藝術院校采風基地；青少年智德體美教育基地和藝術家休閒養生基地的美好設想，一旦成為現實，必將顯現其豐富的現實意義和難以預料的歷史意義。願它能早日定盤實施，早日竣工建成，早日舉辦各種大、中、小型戲劇活動──繁榮祖國藝術文化，造福民眾與國際社會。

為此，提幾點建議，也是我的衷心祝願，僅供參考：──

（一）力爭第一。既是第一個中國戲劇谷，理應努力做到「中國第一」。要有「超宋城、越橫店」的雄心壯志。不是要在建築規模上、硬體設備上、形式裝潢上全爭第一，而是要在它的文化內涵上、藝術品質上、風格特色上、社會效益上，力爭第一。

（二）主題鮮明。戲劇谷必須主題鮮明、生動、突出，讓人看過永記不忘。首先要有本地歷史文化主題的作品。如：《六千年華夏海山第一村》；《鴉片戰爭第一

炮》；《抗倭英雄》；《平倭碑》；《抗日烽火》；《三忠祠》；《翰林第》與《雙桂堂》等，組織藝術院校師生，酌以史詩、樂舞、美術、歌唱、話劇、戲曲等不同樣式，把悠遠的華夏生民、愛國的忠臣良將、直到創業先賢、富商巨賈等歷史人物，形象塑造，力量無窮。

（三）佛教特色。普陀山每年接待信徒、遊客兩千餘萬，事實說明虔誠佛祖、膜拜觀音菩薩和熱愛名勝古蹟、海島風光的廣大群眾，是需要形象的、具體的、藝術的延伸與後續才能滿足其進一步的需求。而當今，佛教音樂、佛教戲劇、佛教精神藝術文化已在海內外蓬勃發展。舟山的優勢是不言而喻的。

（四）戲劇精粹。中國戲劇谷，無疑是要成為宣揚民族傳統戲劇文化的重要陣地。那麼，其與生俱來的「時代使命」，則應是：嚴肅認真的、全面系統的、選精集萃的展示中國古典戲劇文明之博大精深、氣韻生動、形神兼備、美輪美奐、動人撩人！唐戲弄、宋雜劇、金院本、明清南戲、北曲、崑、梆、京劇，直至浙江的越劇、紹劇、婺劇、甬劇、徽劇、調腔、溫州雜劇、永嘉、寧波崑曲──讓舟山黃洞開遍琳琅滿目的千載戲劇之花！

二〇一六年，聯合國教科文組織要在世界範圍隆重紀念兩位四百年前的偉大戲劇家。英國的莎士比亞，在西方是家喻戶曉的，而中國的湯顯祖呢？國人知者恐不及萬分之一。我們要把關漢卿、王實甫、梁辰魚、湯顯祖、李笠翁、孔尚任、洪昇──直到梅蘭芳、馬連良都

讓全中國、全世界人們知道、記住。因為他們的作品，早已是世界藝術聖殿中的璀璨珍寶。他們的雕塑、頭像，都要鑲嵌在天然水庫的大壩外側：「世界戲劇大師牆」上，供後人世代瞻仰。

總之，若能真正以弘揚傳統戲劇文化去推動經濟、旅遊事業；若能自覺而執著的以振興中國戲劇為己任，定可做出驚天地、泣鬼神的民族文化大業！我們期待著。

二○一二年元旦

SHOW藝術28　崑曲叢書第三輯　PH0152

叢肇桓談戲
——叢蘭劇譚

作　　　者／叢肇桓
主　　編／洪惟助、蔡登山
責任編輯／蔡曉雯
圖文排版／賴英珍
封面設計／蔡瑋筠

發　行　人／宋政坤
法律顧問／毛國樑　律師
出版發行／秀威資訊科技股份有限公司
　　　　　114台北市內湖區瑞光路76巷65號1樓
　　　　　電話：+886-2-2796-3638　傳真：+886-2-2796-1377
　　　　　http://www.showwe.com.tw
劃撥帳號／19563868　戶名：秀威資訊科技股份有限公司
　　　　　讀者服務信箱：service@showwe.com.tw
展售門市／國家書店（松江門市）
　　　　　104台北市中山區松江路209號1樓
　　　　　電話：+886-2-2518-0207　傳真：+886-2-2518-0778
網路訂購／秀威網路書店：http://www.bodbooks.com.tw
　　　　　國家網路書店：http://www.govbooks.com.tw

2015年1月　BOD一版
定價：680元
版權所有　翻印必究
本書如有缺頁、破損或裝訂錯誤，請寄回更換

國家圖書館出版品預行編目

叢肇桓談戲：叢蘭劇譚 / 叢肇桓著. -- 一版. -- 臺北
市：秀威資訊科技, 2015.01
　　面；　公分. -- (SHOW藝術 ; PH0152)
BOD版
ISBN 978-986-326-298-5 (平裝)

1. 崑劇　2. 劇評

982.521　　　　　　　　　　　　103020615

讀者回函卡

感謝您購買本書，為提升服務品質，請填妥以下資料，將讀者回函卡直接寄回或傳真本公司，收到您的寶貴意見後，我們會收藏記錄及檢討，謝謝！

如您需要了解本公司最新出版書目、購書優惠或企劃活動，歡迎您上網查詢或下載相關資料：http:// www.showwe.com.tw

您購買的書名：＿＿＿＿＿＿＿＿＿＿＿＿＿＿＿＿＿＿＿＿＿

出生日期：＿＿＿＿＿年＿＿＿＿＿月＿＿＿＿＿日

學歷：□高中 (含) 以下　　□大專　　□研究所 (含) 以上

職業：□製造業　□金融業　□資訊業　□軍警　□傳播業　□自由業
　　　□服務業　□公務員　□教職　　□學生　□家管　　□其它＿＿＿＿

購書地點：□網路書店　□實體書店　□書展　□郵購　□贈閱　□其他

您從何得知本書的消息？

　□網路書店　□實體書店　□網路搜尋　□電子報　□書訊　□雜誌
　□傳播媒體　□親友推薦　□網站推薦　□部落格　□其他＿＿＿＿＿＿

您對本書的評價：(請填代號　1.非常滿意　2.滿意　3.尚可　4.再改進)

　封面設計＿＿＿　版面編排＿＿＿　內容＿＿＿　文／譯筆＿＿＿　價格＿＿＿

讀完書後您覺得：

　□很有收穫　□有收穫　□收穫不多　□沒收穫

對我們的建議：＿＿＿＿＿＿＿＿＿＿＿＿＿＿＿＿＿＿＿＿＿

＿＿＿＿＿＿＿＿＿＿＿＿＿＿＿＿＿＿＿＿＿＿＿＿＿＿＿＿＿＿

＿＿＿＿＿＿＿＿＿＿＿＿＿＿＿＿＿＿＿＿＿＿＿＿＿＿＿＿＿＿

＿＿＿＿＿＿＿＿＿＿＿＿＿＿＿＿＿＿＿＿＿＿＿＿＿＿＿＿＿＿

11466
台北市內湖區瑞光路 76 巷 65 號 1 樓

秀威資訊科技股份有限公司　　　收

　　　　　　　BOD 數位出版事業部

．．

（請沿線對折寄回，謝謝！）

姓　　名：＿＿＿＿＿＿＿＿＿　年齡：＿＿＿＿　性別：□女　□男

郵遞區號：□□□□□

地　　址：＿＿＿＿＿＿＿＿＿＿＿＿＿＿＿＿＿＿＿＿＿＿＿＿＿

聯絡電話：(日)＿＿＿＿＿＿＿＿＿＿＿　(夜)＿＿＿＿＿＿＿＿＿＿＿

E-mail：＿＿＿＿＿＿＿＿＿＿＿＿＿＿＿＿＿＿＿＿＿＿＿＿＿＿